CHARACTER DESIGN COLLECTION:
HEROINES

히로인 캐릭터 디자인 도감

3dtotal 편집부 지음

박현희 옮김

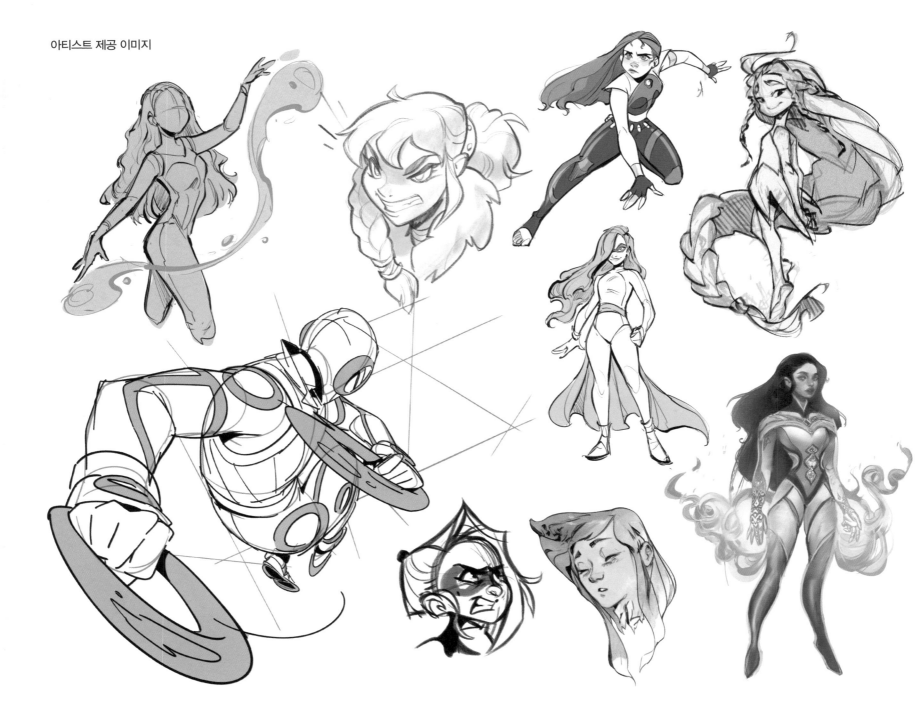

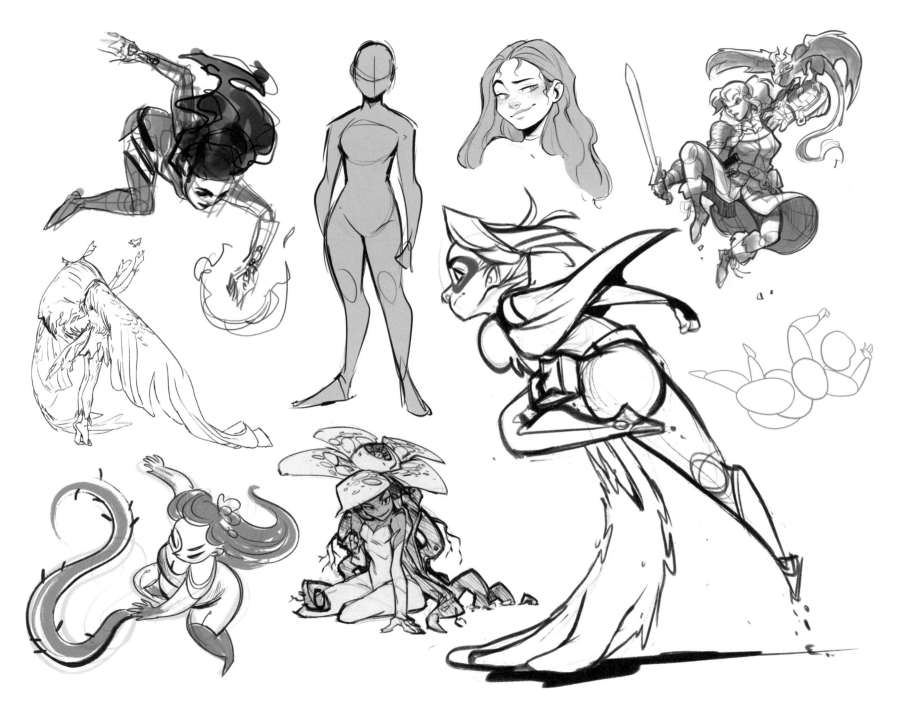

목차

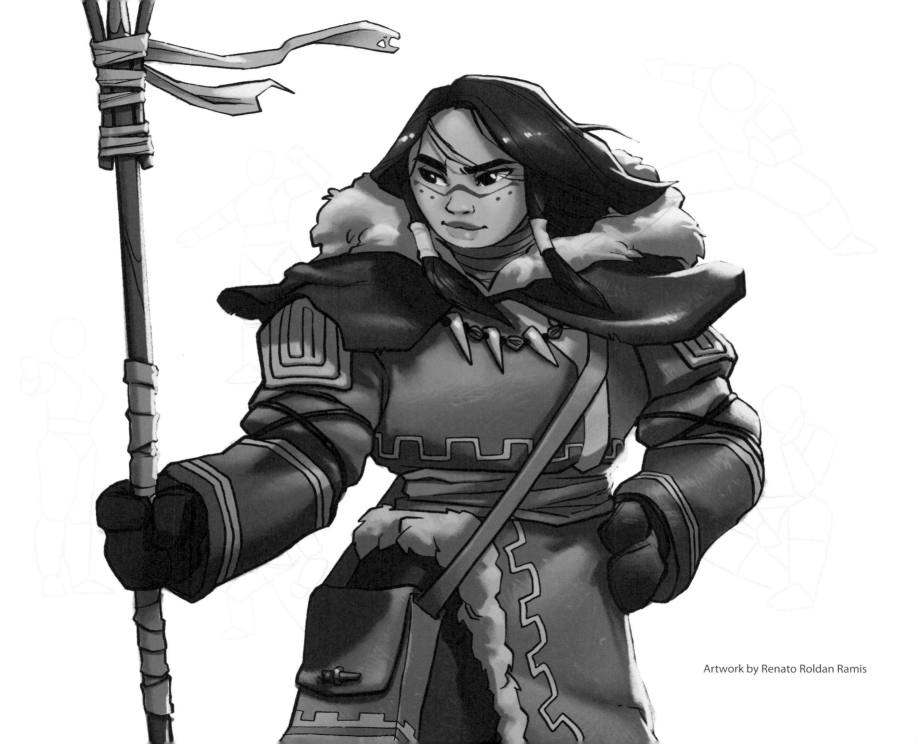

들어가며

위대한 이야기의 중심에는 항상 멋진 캐릭터가
있습니다. 우리는 인상적인 캐릭터 디자인의 매력에
사로잡혀 잊지 못하는 TV 프로그램, 영화, 게임,
만화 등 인생 콘텐츠가 아주 많습니다. 다양한
역할과 개성을 가진 캐릭터가 많지만, 요즘은 특히
히로인 캐릭터가 중요한 역할을 하며 최고의 인기를
누리고 있습니다. 범죄를 소탕하는 슈퍼히어로로부터
매력적인 공주, 마법 판타지 전사 그리고 과거의
선구적인 히로인까지. 다양한 유형의 히로인이
세계적으로 주목을 받고 있습니다. 우리의 '최애'
히로인은 엔딩 크레딧이 올라가고, 마지막 페이지를
넘긴 이후에도 오랫동안 우리 마음속에 남아 있습니다.

이 책은 애니메이션과 일러스트레이션, 만화 및
게임 분야에서 활동하는 50명의 캐릭터 아티스트가
참여했습니다. 기억에 남는 히로인을 디자인하는
과정을 통해 창의적이고 매력이 넘치는 캐릭터의
이면을 보여 줍니다. 캐릭터와 서사를 만드는 데
도움을 주는 다양한 표정과 의상도 볼 수 있습니다.
초기 단계에 떠올렸던 아이디어를 발전시키면서
작업한 스케치와 오리지널 섬네일을 함께 살펴보기를
바랍니다. 각각의 아티스트는 선정된 디자인과 함께
기본 동작을 활용한 역동적인 포즈들을 선보입니다.
이를 통해 히로인이 각자의 환경에서 어떻게 활동하며
살아가는지를 짐작할 수 있게 합니다.

우리는 이 책이 독자에게 영감을 주는 가치 있고 소중한
자원이 되기를 바랍니다. 이를 통해 캐릭터를 만들어 가는
과정을 이해하는 데 도움이 되면 좋겠습니다. 더 나아가
다음 세대에게 강렬하고 자신감 넘치는 히로인의 영감을
제공할 수 있기를 희망합니다.

필리파 바커 Philippa Barker
3dtotal 편집자

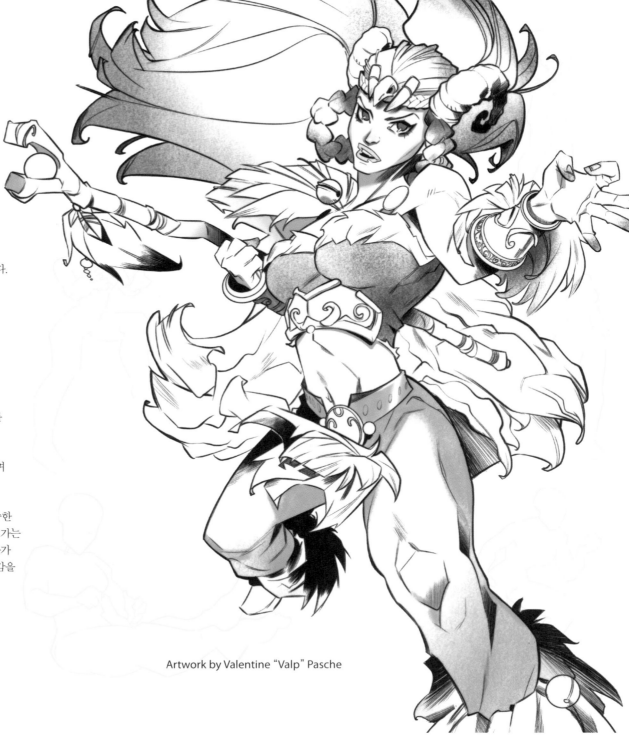

Artwork by Valentine "Valp" Pasche

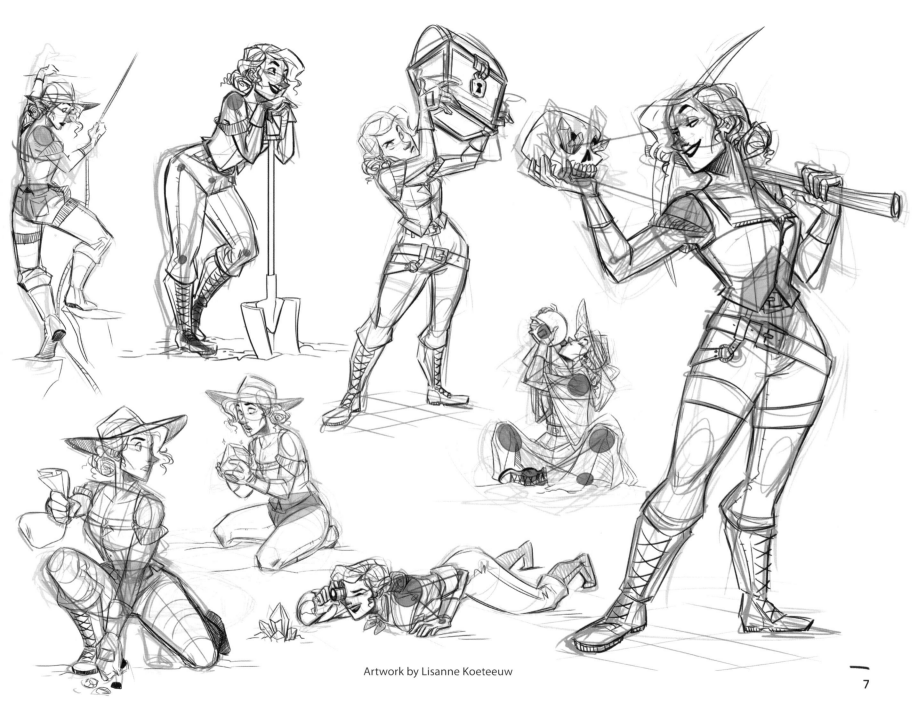

Artwork by Lisanne Koeteeuw

드래곤 트레이너

마틴 아벨 *Martin Abel*

머나먼 왕국에 사는 '올라'는 드래곤을
훈련시키는 정예 부대 소속의 전사다.
올라는 드래곤이 사냥과 전투에 필요한
태세를 갖추도록 돕는다. 위험에 처한
왕국을 위해 드래곤과 함께 목숨 바쳐
싸운다. 올라는 동고동락하는 드래곤과
떼려야 뗄 수 없는 관계이며, 그들에 대해
누구보다 잘 알고 있어 능숙하게 돌본다.
용감하고 영리하며 인내심이 강한 올라는
자신의 일이 얼마나 위험한지 잘 알지만,
숙명이라고 굳게 믿는다.

대립

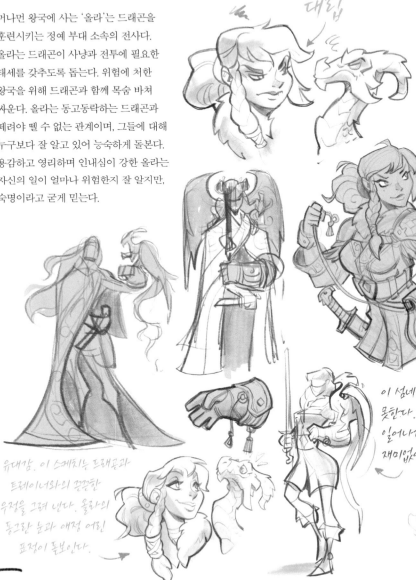

이 섬네일은 흥미를 끌지
못한다. 새로운 일이
일어나지 않을 것 같아
재미없어 보인다.

유대감. 이 스케치는 드래곤과
트레이너와의 끈끈한
우정을 그려 낸다. 올라의
동그란 눈과 애정 어린
표정이 돋보인다.

드래곤을 매처럼 올라의 팔뚝이나 어깨에
앉을 수 있을 정도의 작은 크기로 설정한다.
매를 비롯한 맹금류를 연구하고, 이를 활용해
드래곤을 훈련하는 방법을 모색한다.

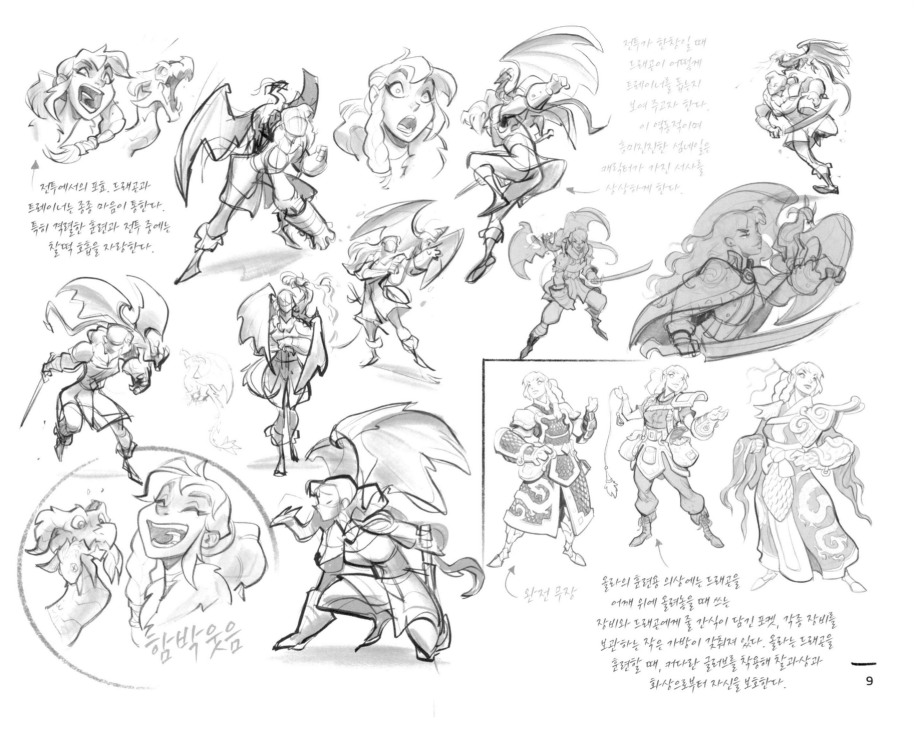

전투에서의 포효. 드래곤과
트레이너는 종종 마음이 통한다.
특히 격렬한 훈련과 전투 중에는
찰떡 호흡을 자랑한다.

전투가 한창일 때
드래곤이 어떻게
트레이너를 돕는지
보여 주고자 한다.
이 역동적이며
흥미진진한 섬네일은
매력터가 가진 서사를
상상하게 한다.

함박웃음

완전 무장

올라의 훈련용 의상에는 드래곤을
어깨 위에 올려놓을 때 쓰는
장비와 드래곤에게 줄 간식이 담긴 포켓, 각종 장비를
보관하는 작은 가방이 갖춰져 있다. 올라는 드래곤을
훈련할 때, 커다란 글러브를 착용해 찰과상과
화상으로부터 자신을 보호한다.

9

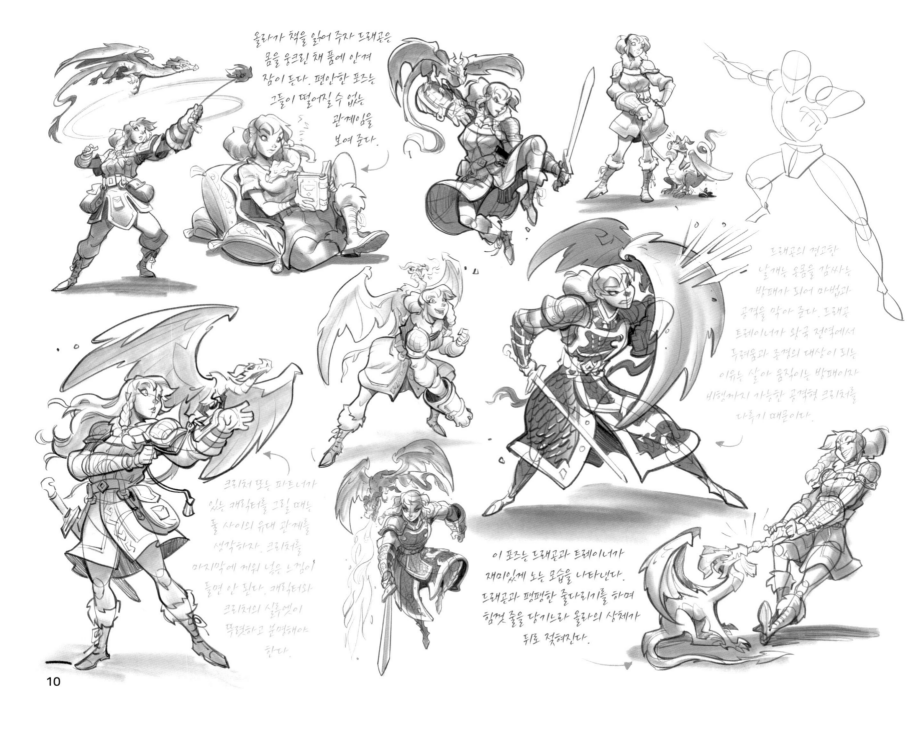

올라가 책을 읽어 주자 드래곤은
몸을 웅크린 채 품에 안겨
잠이 든다. 편안한 포즈는
그들이 떨어질 수 없는
관계임을 보여 준다.

드래곤의 견고한
날개는 용룡을 감싸는
방패가 되어 마법과
공격을 막아 준다. 드래곤
트레이너가 왕국 전역에서
두려움과 동경의 대상이 되는
이유는 살아 움직이는 방패이자
비행까지 가능한 공격형 크리처를
다루기 때문이다.

크리처 또는 파트너가
있는 캐릭터를 그릴 때는
둘 사이의 유대 관계를
생각하자. 크리처를
마지막에 끼워 넣은 느낌이
들면 안 된다. 캐릭터와
크리처의 실루엣이
뚜렷하고 분명해야
한다.

이 포즈는 드래곤과 트레이너가
재미있게 노는 모습을 나타낸다.
드래곤과 팽팽한 줄다리기를 하며
힘껏 줄을 당기느라 올라의 상체가
뒤로 젖혀진다.

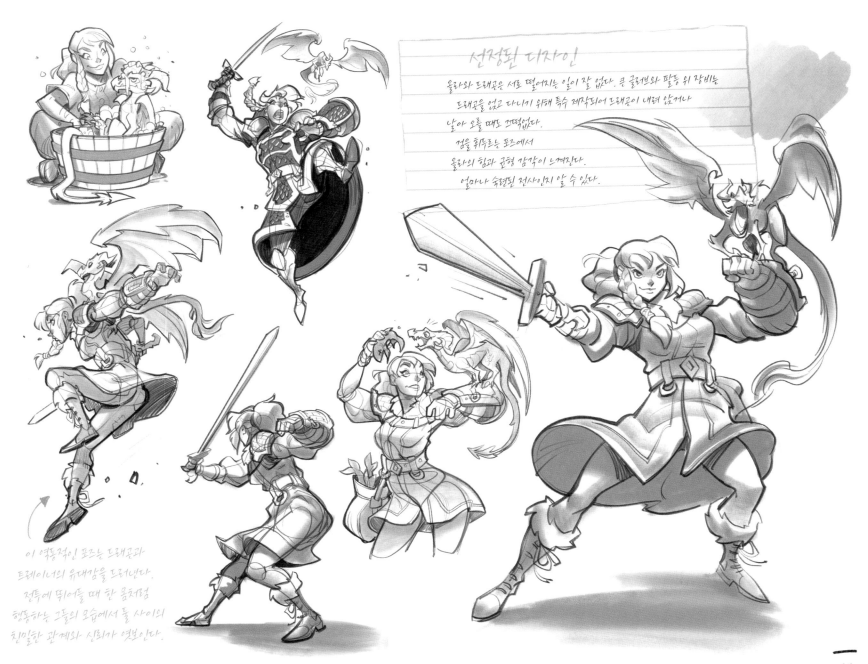

선정된 디자인

올라와 드래곤은 서로 떨어지는 일이 잘 없다. 큰 글러브와 팔뚝 위 장비는
드래곤을 얹고 다니기 위해 특수 제작되어 드래곤이 내려 앉거나
날아 오를 때도 견뎌낸다.
검을 휘두르는 포즈에서
올라의 힘과 균형 감각이 느껴진다.
얼마나 숙련된 전사인지 알 수 있다.

이 역동적인 포즈는 드래곤과
트레이너의 유대감을 드러낸다.
전투에 뛰어들 때 한 몸처럼
행동하는 그들의 모습에서 둘 사이의
친밀한 관계와 신뢰가 엿보인다.

뱀파이어 헌터

크리스 에이블스 Chris Ables

'시그리드'는 어린 나이부터 뱀파이어 헌터가 되기 위해 훈련을 받았다. 뱀파이어의 역사와 그들에게 치명적인 전투 기술이 외할머니의 계보를 통해 시그리드에게 고스란히 전해졌다. 또한 악의 세력과 맞서 싸우는 전사로서의 책임감도 깊숙이 심어졌다. 그는 강철 같이 서늘한 눈매를 가졌으며, 건장하고 강인해 보이는 위용을 자랑한다. 이를 통해 적들에게 기술과 집중력이 뛰어난 불굴의 전사임을 보여 준다. 이미 전사로서의 자부심을 가지고 있기에 타인의 검증에는 전혀 관심이 없다.

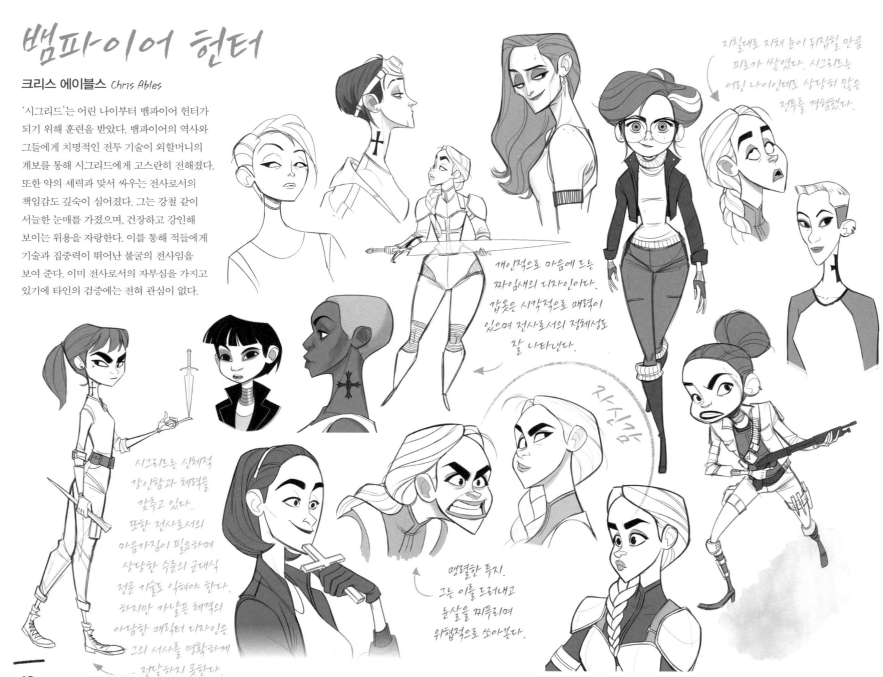

지칠대로 지쳐 눈이 뒤집힐 만큼 파로가 쌓였다. 시그리드는 어린 나이인데도 상당히 많은 전투를 경험했다.

개인적으로 마음에 드는 짜임새의 디자인이다. 갑옷은 시각적으로 매력이 있으며 전사로서의 정체성도 잘 나타낸다.

시그리드는 신체적 강인함과 체력을 갖추고 있다. 또한 전사로서의 마음가짐이 필요하며 상당한 수준의 군대식 전문 기술도 익혀야 한다. 하지만 가냘픈 체격의 아담한 캐릭터 디자인은 그의 서사를 명확하게 전달하지 못한다.

맹렬한 투지. 그는 이를 드러내고 눈살을 찌푸리며 위협적으로 쏘아본다.

12

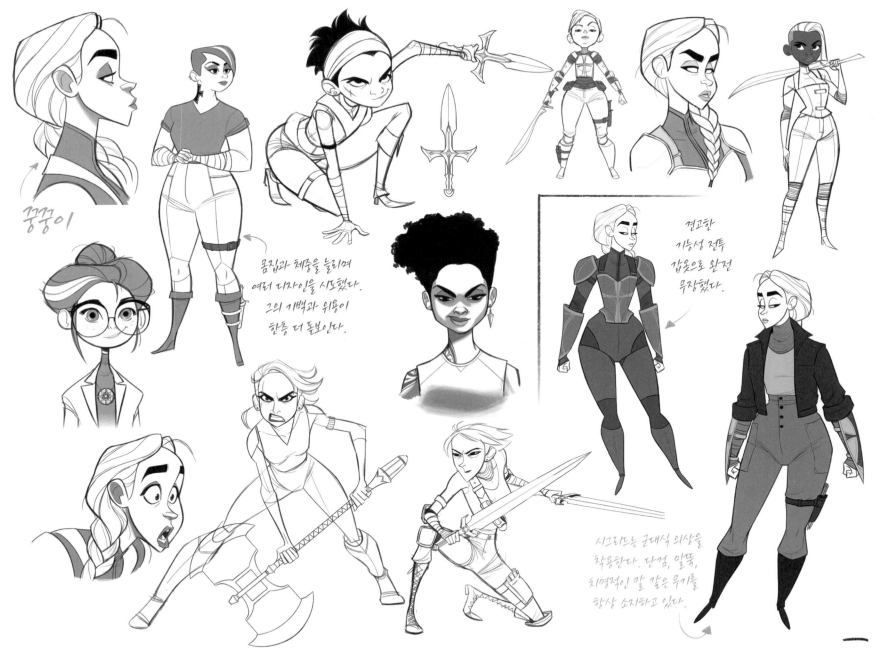

쿵쿵이

몸집과 체중을 늘리며
여러 디자인을 시도했다.
그의 기백과 위용이
한층 더 돋보인다.

견고한
기능성 전투
갑옷으로 완전
무장했다.

시그리드는 군대식 의상을
착용한다. 단검, 말뚝,
치명적인 칼 같은 무기를
항상 소지하고 있다.

13

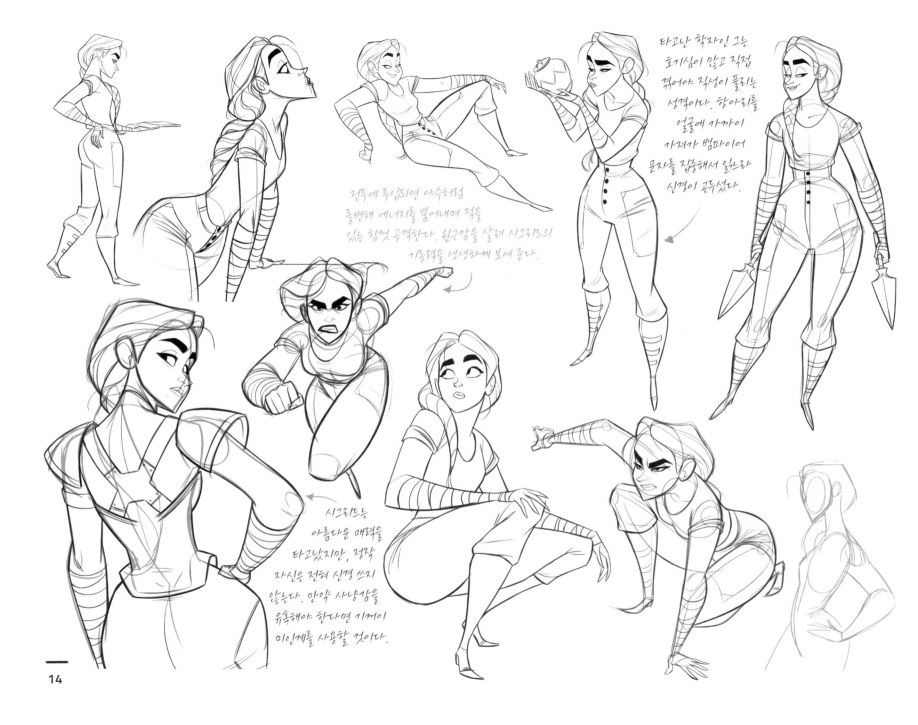

타고난 학자인 그는
호기심이 많고 직접
겪어야 직성이 풀리는
성격이다. 항아리를
얼굴에 가까이
가져가 뱀파이어
문자를 집중해서 읽느라
신경이 곤두섰다.

전투에 투입되면 야수처럼
돌변해 에너지를 뿜어내며 적을
있는 힘껏 공격한다. 원근감을 살려 시그리드의
기동력을 생생하게 보여 준다.

시그리드는
아름다운 매력을
타고났지만, 정작
자신은 전혀 신경 쓰지
않는다. 만약 사냥감을
유혹해야 한다면 기꺼이
미인계를 사용할 것이다.

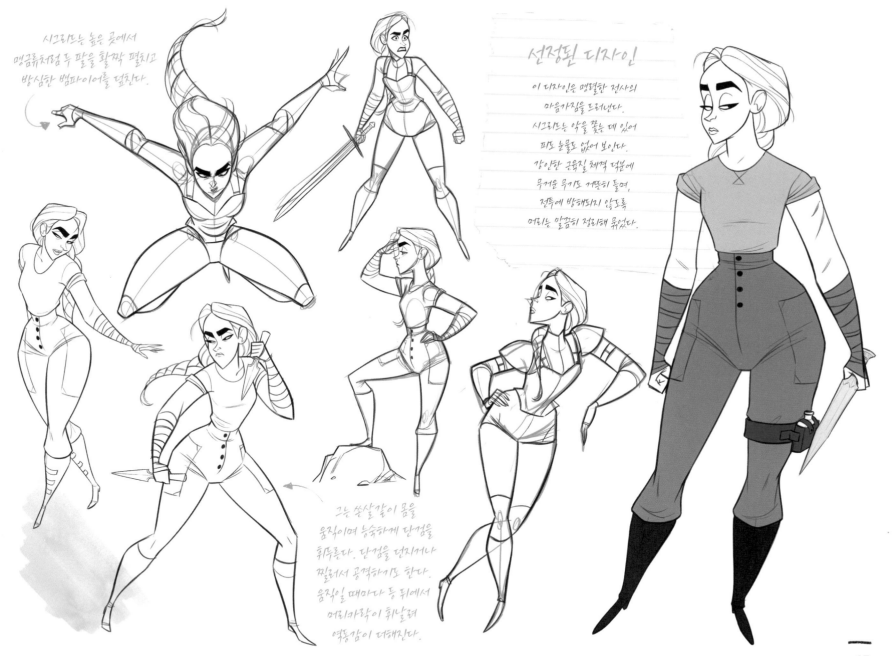

시그리드는 높은 곳에서
맹금류처럼 두 팔을 활짝 펼치고
방심한 뱀파이어를 덮친다.

이 디자인은 맹렬한 전사의
마음가짐을 드러낸다.
시그리드는 악을 물는 데 있어
피도 눈물도 없어 보인다.
강인한 근육질 체격 덕분에
무거운 무기도 거뜬히 들며,
전투에 방해되지 않도록
머리는 말끔히 정리해 묶었다.

그는 쏜살같이 몸을
움직이며 능숙하게 단검을
휘두른다. 단검을 던지거나
찔러서 공격하기도 한다.
움직일 때마다 등 뒤에서
머리카락이 휘날려
역동감이 더해진다.

15

중세 기사

아마고이아 아기레 *Amagoia Agirre*

중세 기사 '이졸데'는 맹렬하고 용감하다.
중세의 작은 마을에서 태어난 그는
탁월한 승마 기술과 용맹함으로
어느 한 귀부인의 눈에 들었다.
귀부인은 이졸데의 잠재력을 보았고,
비밀리에 그의 훈련을 지원했다.
홍일점인 이졸데는 놀림과 조롱의
대상이었다. 그럼에도 불구하고
최고의 기사가 되어 정점에 우뚝
서겠다는 그의 결심은 굳어져 갈 뿐이었다.
고난도 기술과 훈련으로 단련된 이졸데는
전국을 다니며 마상 경기에 참여해 한때
자신을 조롱했던 남자들과 겨뤄 승리를
쟁취했다. 자신의 뿌리를 잊지 않는
그는 고향의 가난한 사람들에게
비밀리에 상금을 나눠 준다.

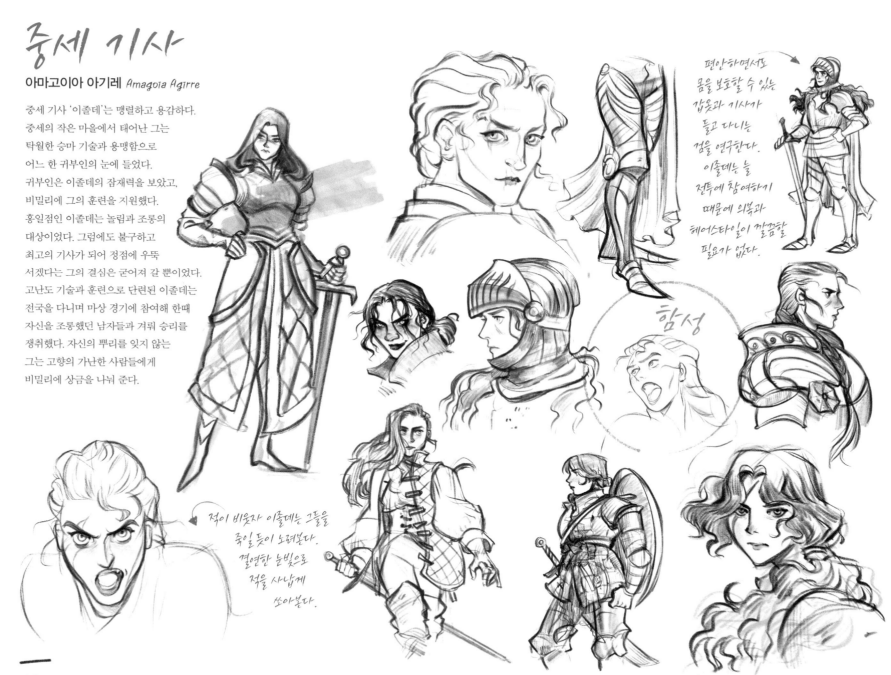

편안하면서도
몸을 보호할 수 있는
갑옷과 기사가
들고 다니는
검을 연구한다.
이졸데는 늘
전투에 참여하기
때문에 의복과
헤어스타일이 깔끔할
필요가 없다.

함성

적이 비웃자 이졸데는 그들을
죽일 듯이 노려본다.
결연한 눈빛으로
적을 사납게
쏘아본다.

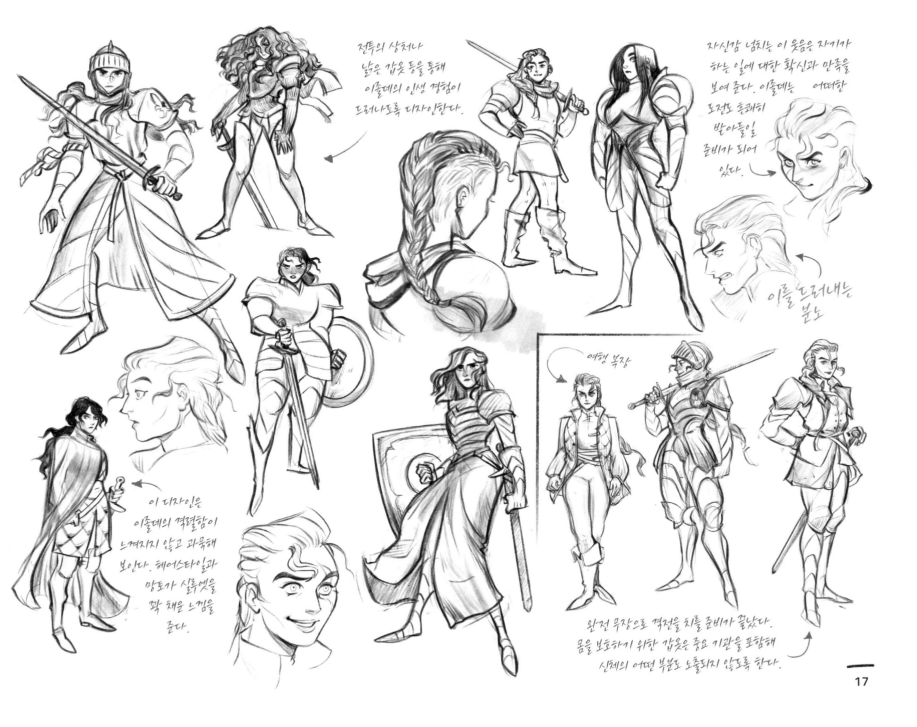

전투의 상처나
낡은 갑옷 등을 통해
이졸데의 인생 경험이
드러나도록 디자인한다.

자신감 넘치는 이 웃음은 자기가
하는 일에 대한 확신과 만족을
보여 준다. 이졸데는 어떠한
도전도 흔쾌히
받아들일
준비가 되어
있다.

이를 드러내는
분노

여행 복장

이 디자인은
이졸데의 격렬함이
느껴지지 않고 과묵해
보인다. 헤어스타일과
망토가 실루엣을
꽉 채운 느낌을
준다.

완전 무장으로 격전을 치를 준비가 끝났다.
몸을 보호하기 위한 갑옷은 중요 기관을 포함해
신체의 어떤 부분도 노출되지 않도록 한다.

17

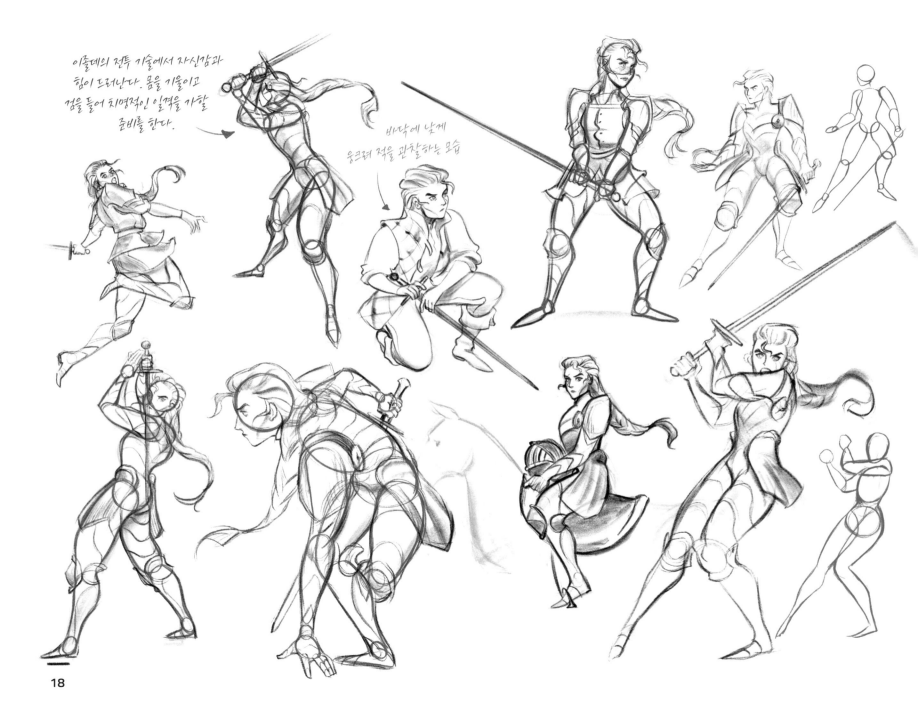

이줄데의 전투 기술에서 자신감과
힘이 드러난다. 몸을 기울이고
검을 들어 치명적인 일격을 가할
준비를 한다.

바닥에 낮게
웅크려 적을 관찰하는 모습

18

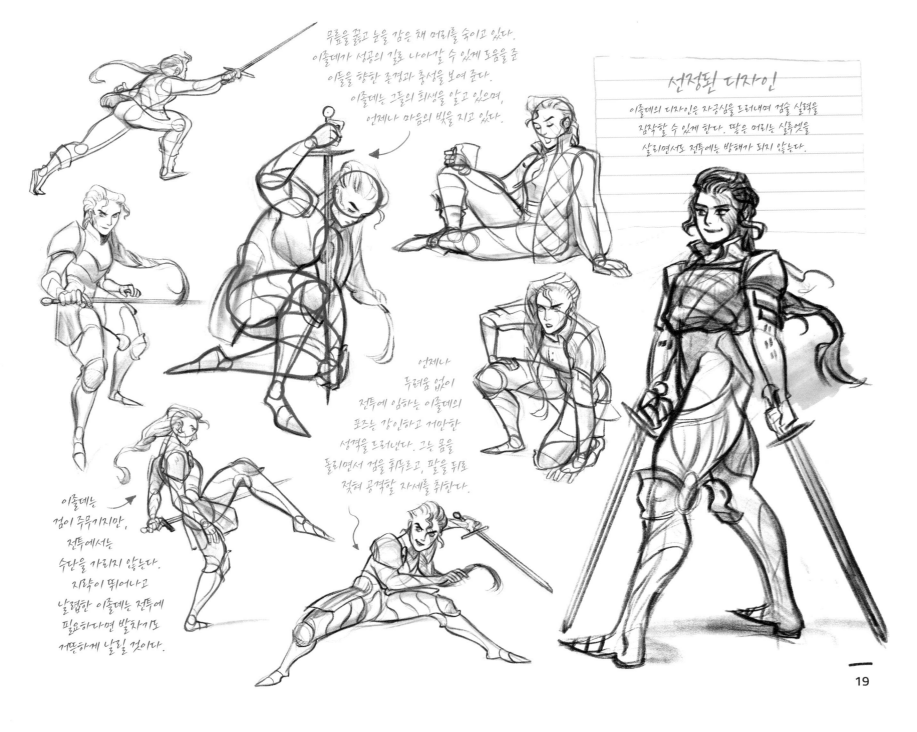

무릎을 꿇고 눈을 감은 채 머리를 숙이고 있다.
이졸데가 성공의 길로 나아갈 수 있게 도움을 준
이들을 향한 존경과 충성을 보여 준다.
이졸데는 그들의 희생을 알고 있으며,
언제나 마음의 빚을 지고 있다.

선정된 디자인

이졸데의 디자인은 자긍심을 드러내며 검술 실력을
짐작할 수 있게 한다. 땋은 머리는 실루엣을
살리면서도 전투에는 방해가 되지 않는다.

언제나
두려움 없이
전투에 임하는 이졸데의
포즈는 강인하고 거만한
성격을 드러낸다. 그는 몸을
돌리면서 검을 휘두르고, 팔을 뒤로
젖혀 공격할 자세를 취한다.

이졸데는
검이 주무기지만,
전투에서는
수단을 가리지 않는다.
지략이 뛰어나고
날렵한 이졸데는 전투에
필요하다면 발차기도
거뜬하게 날릴 것이다.

불꽃 슈퍼히어로

아흐메드 알두리 *Ahmed Aldoori*

'나라'는 미지의 존재에게
선택 받아 은하계의 외딴곳을
지키고 있다. 항성 에너지를
이용해 무시무시한 빨간색,
파란색, 검은색 불꽃을 내뿜을
수 있는 초능력이 생겼다. 모로코
혈통의 나라는 칠흑 같은 긴 머리와
다부진 체격을 가지고 있다.
불꽃이 타오르는 디자인의
슈퍼히어로 슈트를 착용한다.
맡은 임무를 기꺼이 해내는 나라는
남에게 휘둘리지 않고 자신의
신념을 묵묵히 지켜 나간다.

평정심

전형적인 슈퍼히어로
슈트를 통해 나라의
강인한 근육질 몸매를
드러낸다.

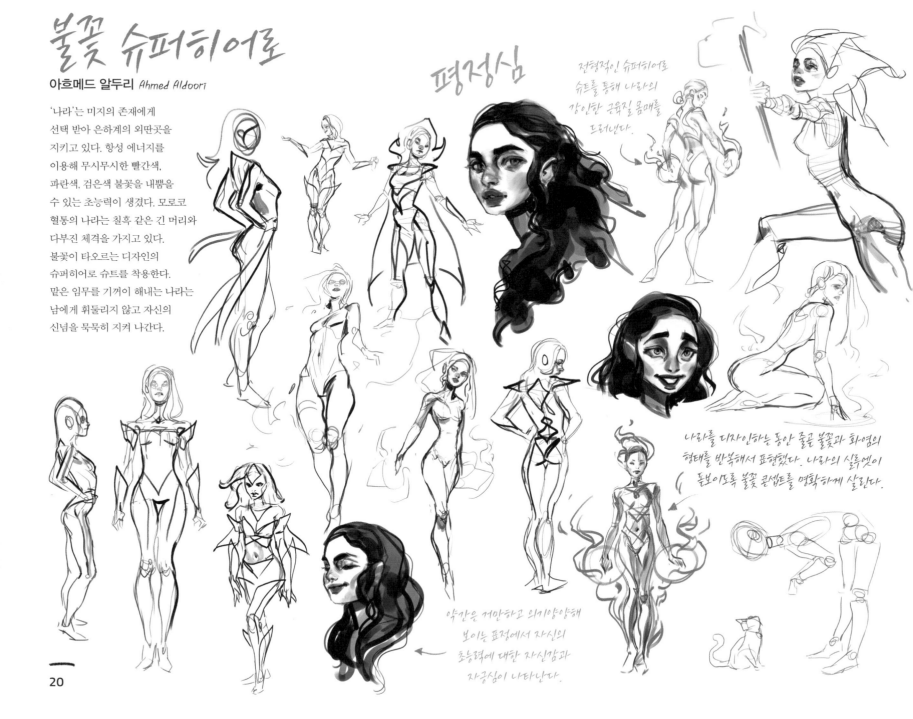

나라를 디자인하는 동안 줄곧 불꽃과 화염의
형태를 반복해서 표현했다. 나라의 실루엣이
돋보이도록 불꽃 콘셉트를 명확하게 살린다.

약간은 거만하고 의기양양해
보이는 표정에서 자신의
초능력에 대한 자신감과
자긍심이 나타난다.

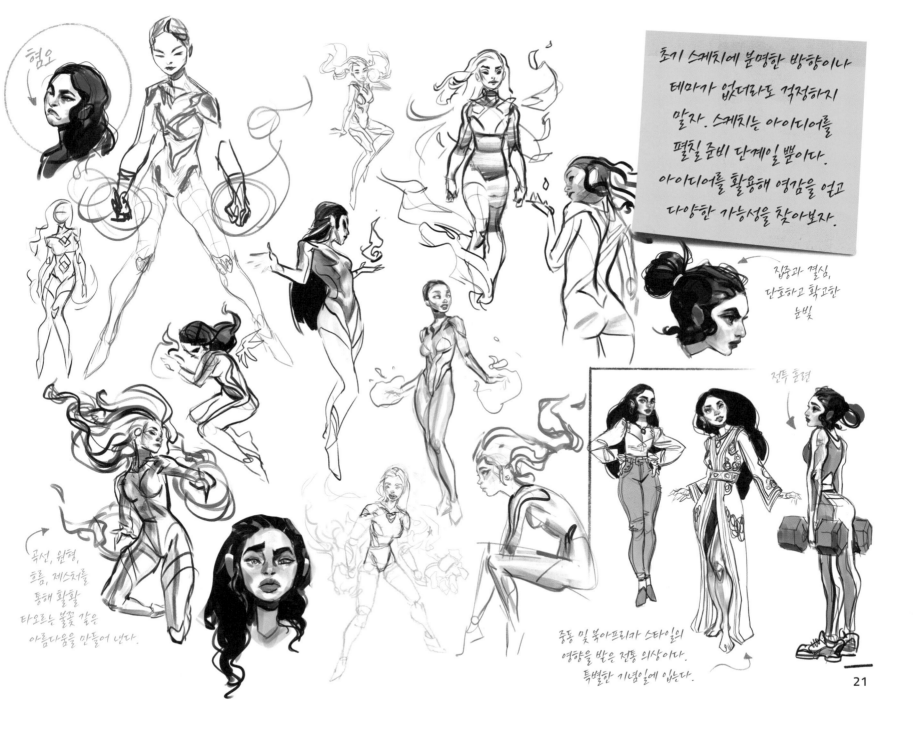

혐오

초기 스케치에 분명한 방향이나 테마가 없더라도 걱정하지 말자. 스케치는 아이디어를 펼칠 준비 단계일 뿐이다. 아이디어를 활용해 영감을 얻고 다양한 가능성을 찾아보자.

집중과 결심, 단호하고 확고한 눈빛

전투 훈련

곡선, 원형, 흐름, 제스처를 통해 활활 타오르는 불꽃 같은 아름다움을 만들어 낸다.

중동 및 북아프리카 스타일의 영향을 받은 전통 의상이다. 특별한 기념일에 입는다.

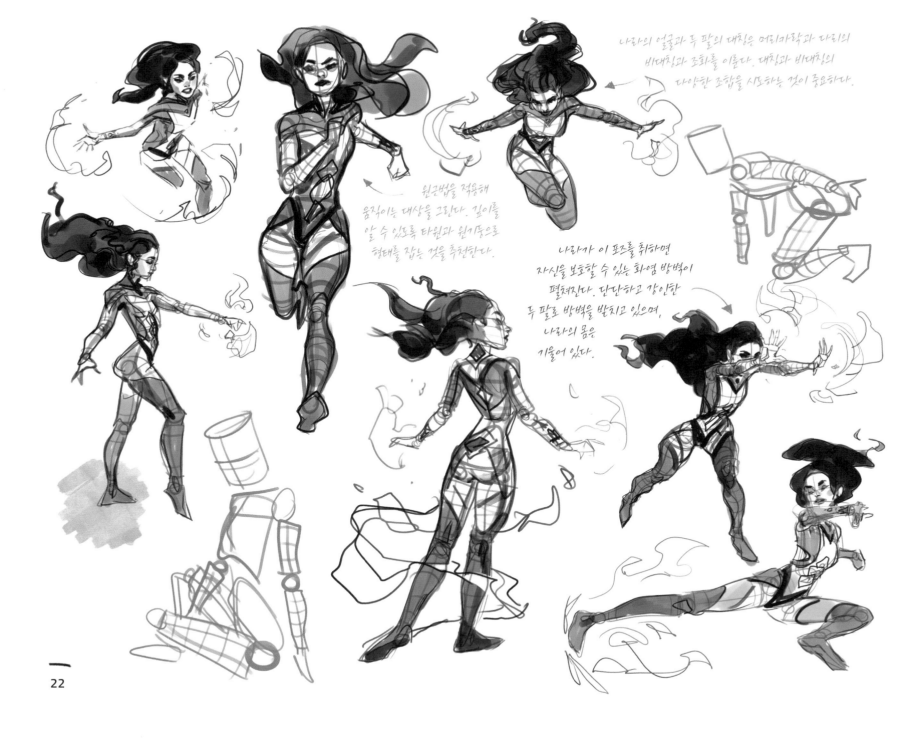

나라의 얼굴과 두 팔의 대칭을 머리카락과 다리의
비대칭과 조화를 이룬다. 대칭과 비대칭의
다양한 조합을 시도하는 것이 중요하다.

원근법을 적용해
움직이는 대상을 그린다. 깊이를
알 수 있도록 타원과 원기둥으로
형태를 잡는 것을 추천한다.

나라가 이 포즈를 취하면
자신을 보호할 수 있는 화염 방벽이
펼쳐진다. 단단하고 강인한
두 팔로 방벽을 받치고 있으며,
나라의 몸은
기울어 있다.

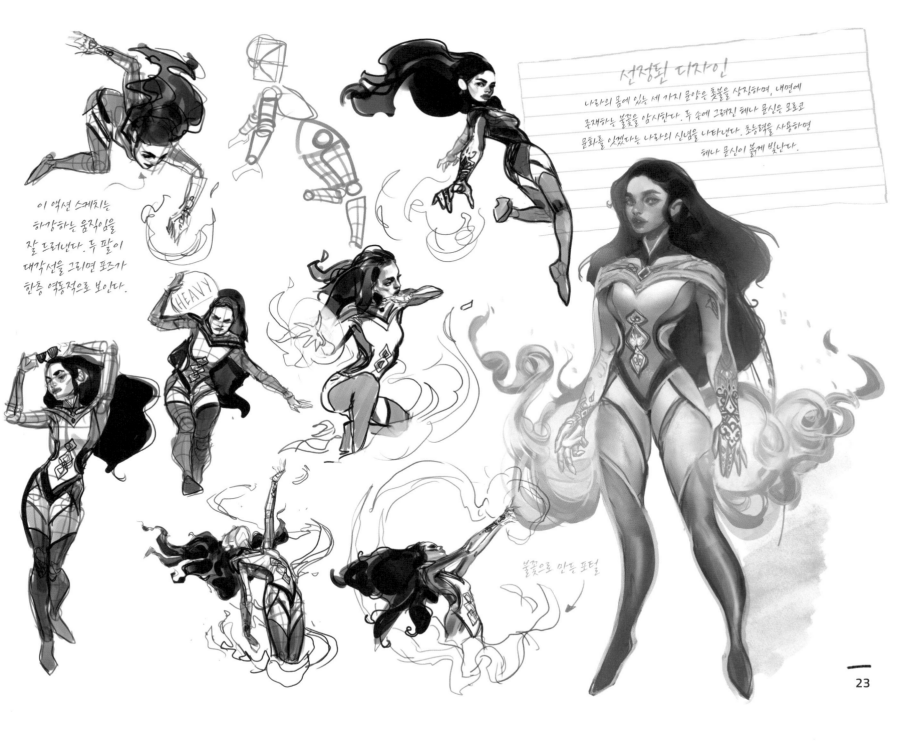

이 액션 스케치는
하강하는 움직임을
잘 드러낸다. 두 팔이
대각선을 그리면 포즈가
한층 역동적으로 보인다.

HEAVY

선정된 디자인

나라의 몸에 있는 세 가지 문양은 촛불을 상징하며, 내면에
존재하는 불꽃을 암시한다. 두 손에 그려진 헤나 문신은 모로코
문화를 잇겠다는 나라의 신념을 나타낸다. 초능력을 사용하면
헤나 문신이 붉게 빛난다.

불꽃으로 만든 포털

23

우주 의사

다도 **"dadotronic"** 알메이다 *Dado "dadotronic" Almeïda*

서기 2046년, 인류는 우주 개척 사업을
시작한다. 45세 '앨리스'는 우주에 파견된
의사로서 우노 탐험대에 합류한다.
응급 처치를 하고 위독한 환자를 우주
정거장으로 이송하는 업무를 수행한다.
개척하려는 행성은 지구와 유사하지만
지구보다 중력이 강해서 외골격 로봇
장치를 입어야 구호 활동을 할 수 있다.
어느 날 앨리스의 로봇 장치가 오작동을
일으키면서 모험이 시작된다. 그는
인류를 구하기 위해 행성의 강한 중력을
이겨 내고 어려운 결단을 내려야 하는
상황도 극복해야 한다.

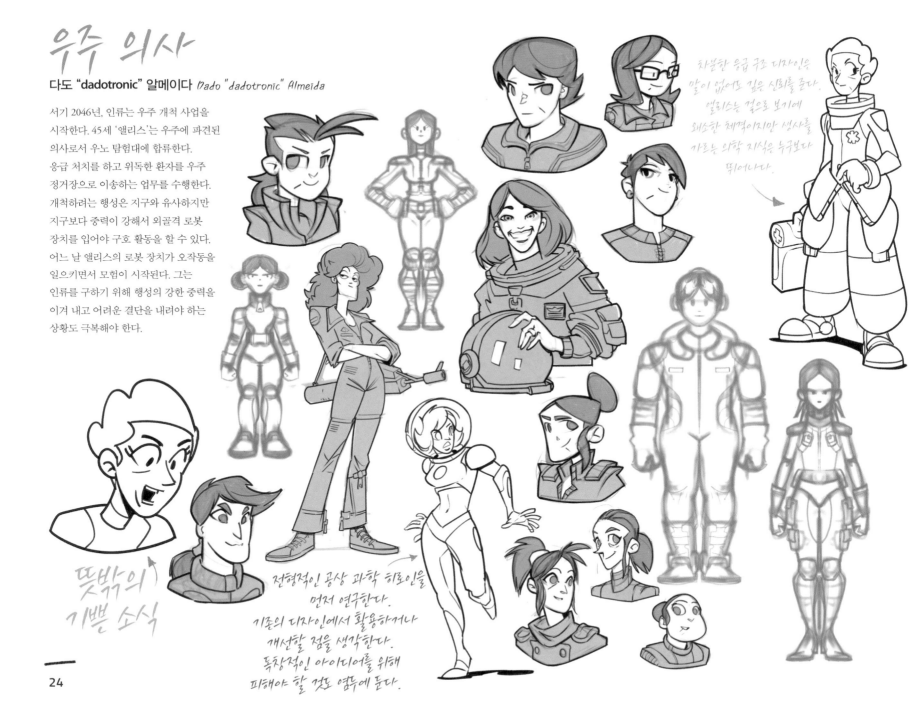

차분한 응급 구조 디자인은
말이 없어도 깊은 신뢰를 준다.
앨리스는 겉으로 보기에
왜소한 체격이지만 생사를
가르는 의학 지식은 누구보다
뛰어나다.

뜻밖의
기쁜 소식

전형적인 공상 과학 히로인을
먼저 연구한다.
기존의 디자인에서 활용하거나
개선할 점을 생각한다.
독창적인 아이디어를 위해
피해야 할 것도 염두에 둔다.

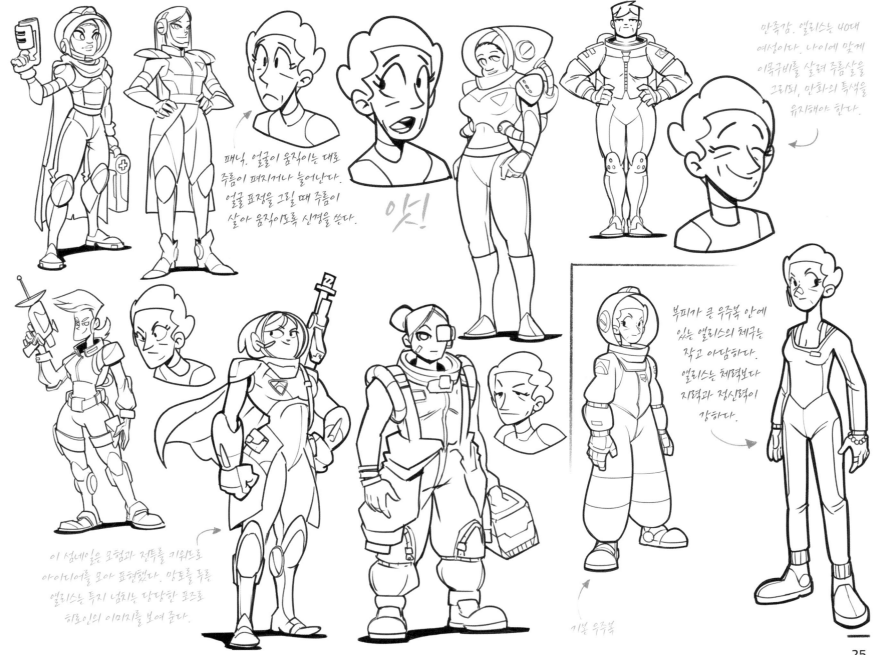

패닉. 얼굴이 움직이는 대로
주름이 펴지거나 늘어난다.
얼굴 표정을 그릴 때 주름이
살아 움직이도록 신경을 쓴다.

앗!

만족감. 엘리스는 40대
여성이다. 나이에 맞게
이목구비를 살려 주름살을
그리되, 만화의 특색을
유지해야 한다.

부피가 큰 우주복 안에
있는 엘리스의 체구는
작고 아담하다.
엘리스는 체력보다
지력과 정신력이
강하다.

이 섬네일은 모험과 전투를 키워드로
아이디어를 모아 표현했다. 망토를 두른
엘리스는 투지 넘치는 당당한 포즈로
히로인의 이미지를 보여 준다.

기본 우주복

25

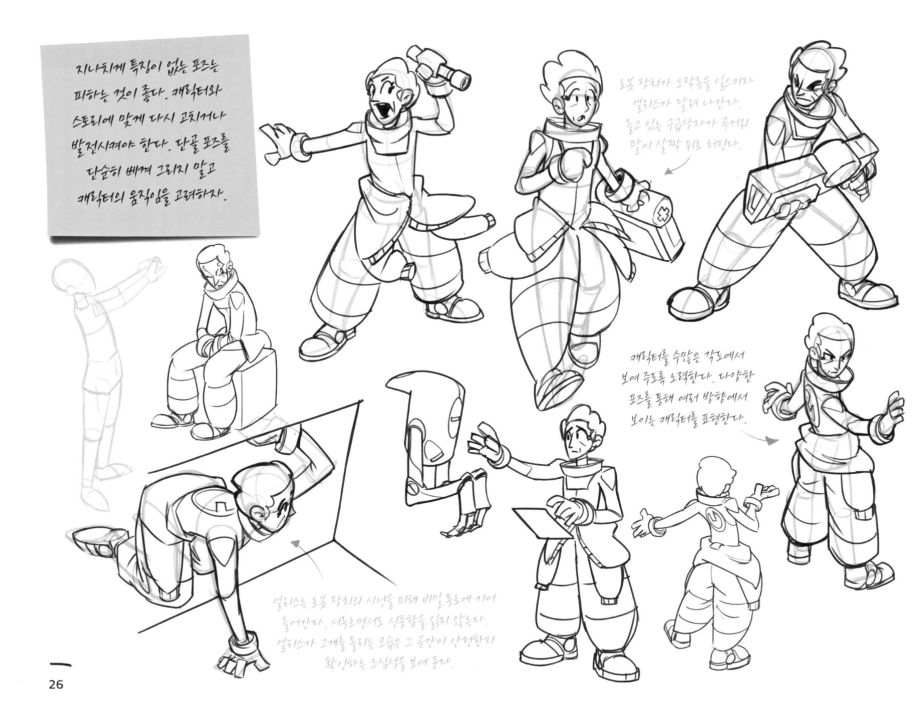

지나치게 특징이 없는 포즈는
피하는 것이 좋다. 캐릭터와
스토리에 맞게 다시 고치거나
발전시켜야 한다. 단골 포즈를
단순히 베껴 그리지 말고
캐릭터의 움직임을 고려하자.

로봇 장치가 오작동을 일으키자
엘리스가 달려 나간다.
들고 있는 구급상자가 무거워
팔이 살짝 뒤로 처진다.

캐릭터를 수많은 각도에서
보여 주도록 노력한다. 다양한
포즈를 통해 여러 방향에서
보이는 캐릭터를 표현한다.

엘리스는 로봇 장치의 시선을 피해 비밀 통로에 기어
들어간다. 서두르면서도 신중함을 잃지 않는다.
엘리스가 고개를 돌리는 모습은 그 공간이 안전한지
확인하는 조심성을 보여 준다.

26

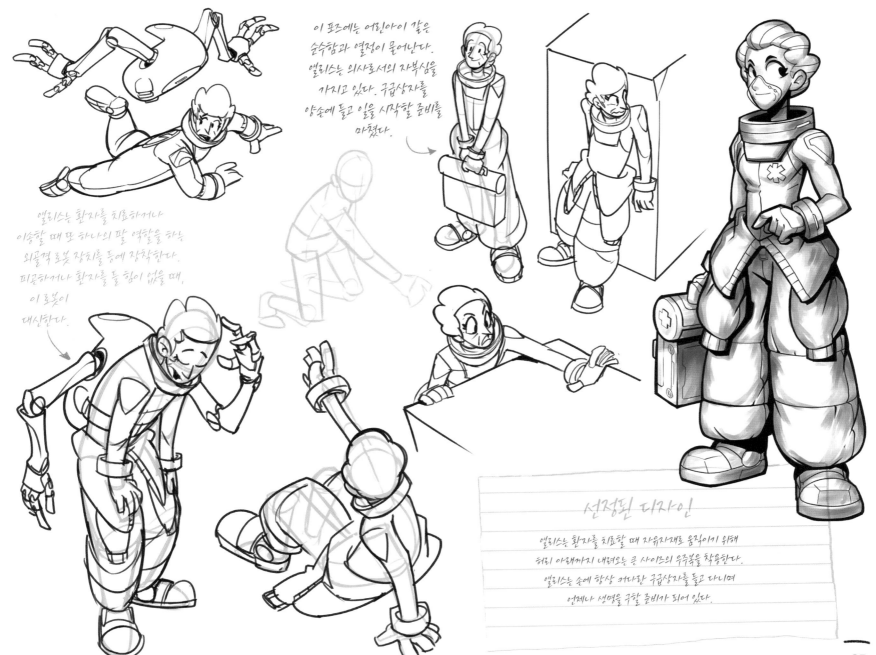

이 포즈에는 어린아이 같은
순수함과 열정이 묻어난다.
앨리스는 의사로서의 자부심을
가지고 있다. 구급상자를
양손에 들고 일을 시작할 준비를
마쳤다.

앨리스는 환자를 치료하거나
이송할 때 또 하나의 팔 역할을 하는
외골격 로봇 장치를 등에 장착한다.
피곤하거나 환자를 들 힘이 없을 때,
이 로봇이
대신한다.

선정된 디자인

앨리스는 환자를 치료할 때 자유자재로 움직이기 위해
허리 아래까지 내려오는 큰 사이즈의 우주복을 착용한다.
앨리스는 손에 항상 커다란 구급상자를 들고 다니며
언제나 생명을 구할 준비가 되어 있다.

서프러제트

올가 "Asu ROCKS" 안드리옌코 *Olga "Asu ROCKS" Andriyenko*

'아테나'는 1900년대 초부터 2000년대까지 여성 참정권 운동가로 활동했다. 그는 성평등 실현을 위한 투쟁은 계속되어야 하며, 여전히 갈 길이 멀다고 생각한다. 용감하고 지적이며 낙천적인 아테나는 자신의 일을 하면서도 여성 운동 집회를 조직하는 데 앞장섰다. 아테나는 20세기 초반의 여성 패션을 선호한다. 행진하기 좋은 편한 신발, 팸플릿을 넣을 주머니가 있는 옷, 페미닌 스타일의 액세서리를 즐겨 착용한다.

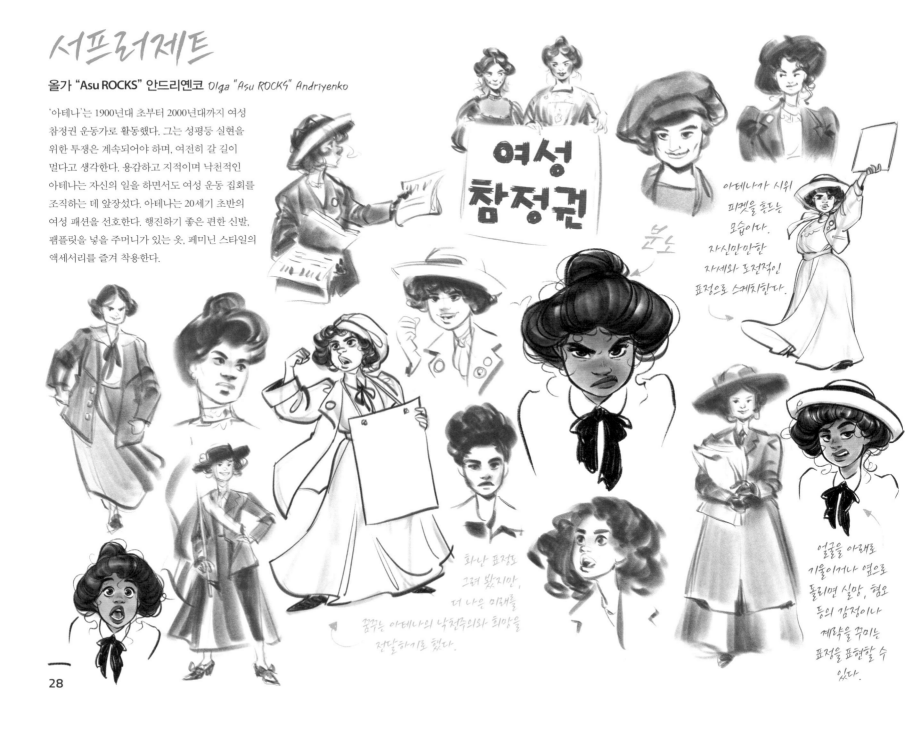

여성 참정권

분노

아테나가 시위 피켓을 흔드는 모습이다. 자신만만한 자세와 도전적인 표정으로 스케치한다.

화난 표정도 그려 봤지만, 더 나은 미래를 꿈꾸는 아테나의 낙천주의와 희망을 전달하기로 했다.

얼굴을 아래로 기울이거나 옆으로 돌리면 실망, 혐오 등의 감정이나 계략을 꾸미는 표정을 표현할 수 있다.

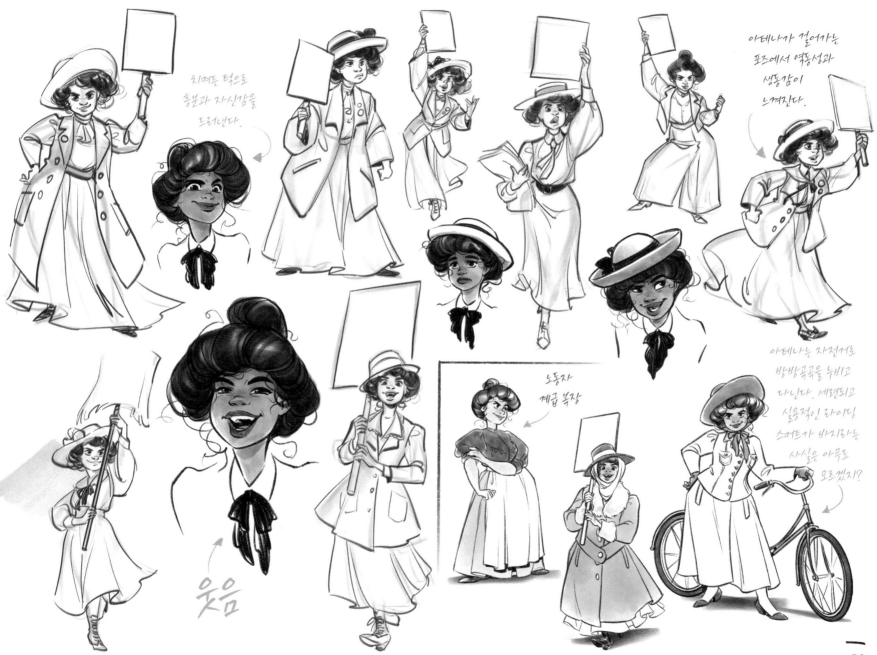

치켜든 턱으로
흥분과 자신감을
드러낸다.

아테나가 걸어가는
포즈에서 역동성과
생동감이
느껴진다.

노동자
계급 복장

아테나는 자전거로
방방곡곡을 누비고
다닌다. 세련되고
실용적인 라이딩
스커트가 바지라는
사실은 아무도
모르겠지?

웃음

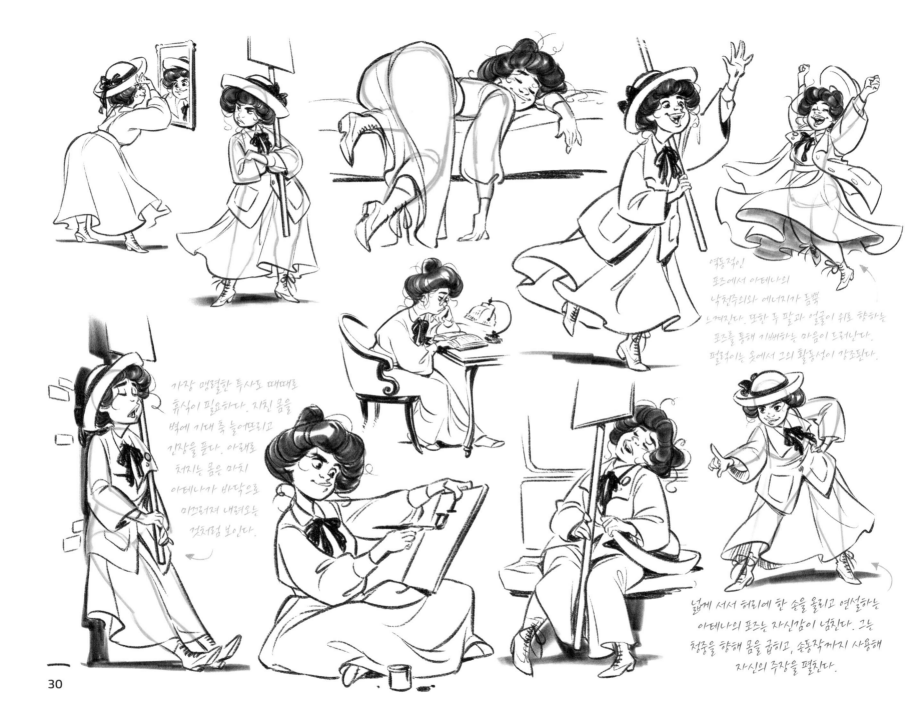

역동적인
포즈에서 아테나의
낙천주의와 에너지가 듬뿍
느껴진다. 또한 두 팔과 얼굴이 위로 향하는
포즈를 통해 기뻐하는 마음이 드러난다.
펄럭이는 옷에서 그의 활동성이 강조된다.

가장 명랑한 투사도 때때로
휴식이 필요하다. 지친 몸을
벽에 기대 축 늘어뜨리고
긴장을 푼다. 아래로
처지는 몸을 마치
아테나가 바닥으로
미끄러져 내려오는
것처럼 보인다.

넓게 서서 허리에 한 손을 올리고 연설하는
아테나의 포즈는 자신감이 넘친다. 그는
청중을 향해 몸을 굽히고, 손동작까지 사용해
자신의 주장을 펼친다.

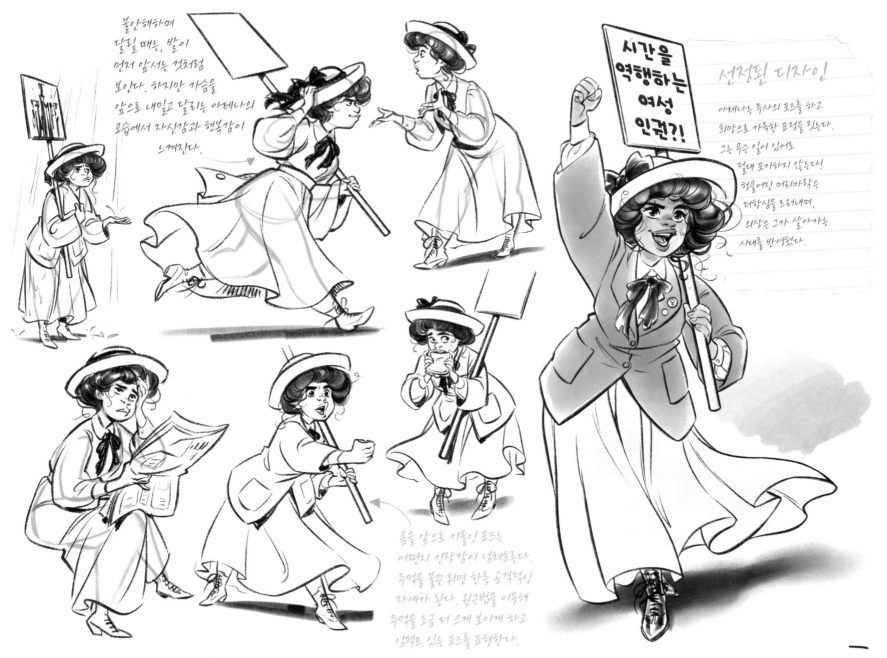

불안해하며
달릴 때는, 발이
먼저 앞서는 것처럼
보인다. 하지만 가슴을
앞으로 내밀고 달리는 아테나의
모습에서 자신감과 행복감이
느껴진다.

시간을
역행하는
여성
인권?!

선정된 디자인

아테나는 투사의 포즈를 하고
희망으로 가득한 표정을 짓는다.
그는 무슨 일이 있어도
절대 포기하지 않는다!
헝클어진 머리카락은
저항심을 드러내며,
의상은 그가 살아가는
시대를 반영했다.

몸을 앞으로 기울인 포즈는
어쩐지 긴장감이 넘쳐흐른다.
주먹을 불끈 쥐면 한층 공격적인
자세가 된다. 원근법을 이용해
주먹을 조금 더 크게 보이게 하고
임팩트 있는 포즈를 표현한다.

31

아이스 슈퍼히어로

브렛 빈 *Brett Bean*

'블랙아이스'는 눈과 얼음을 사용하는
슈퍼히어로다. 그는 분노가 차오를수록
얼음처럼 단단해지고 강한 기술을 사용할 수
있게 된다. 하지만 산산이 부서질 위험도
뒤따른다. 강인한 체격의 아이스하키 선수인
그는 거의 모든 공격을 막아낼 수 있다. 눈과
얼음의 차가운 초능력을 사용하지만 따뜻한
마음을 가졌다. 20대 중반의 캐나다 출신으로,
언제나 자신감과 투지가 넘친다. 절대 무너지지
않을 것 같은 안정감이 있다.

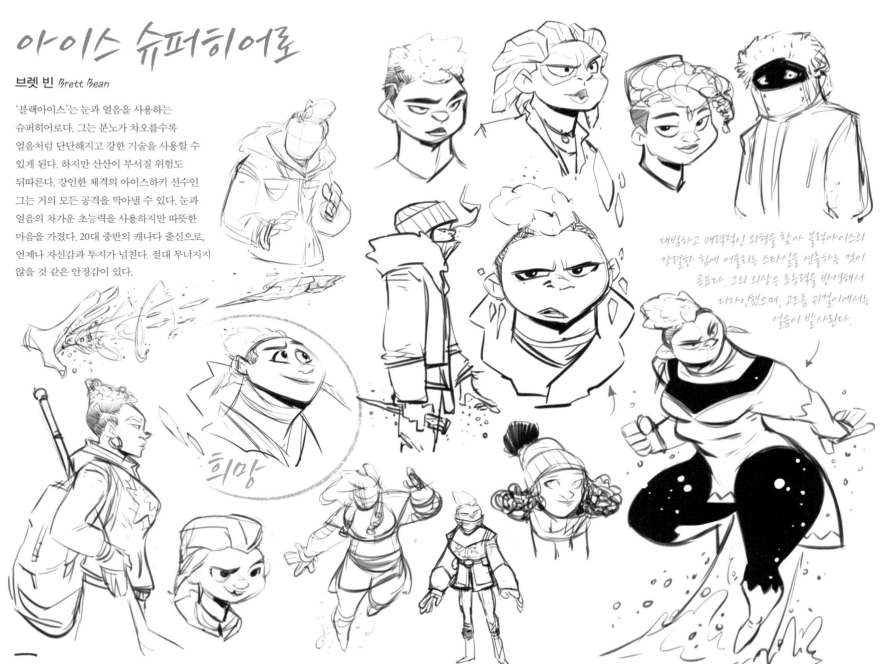

대범하고 매력적인 외형을 찾아 블랙아이스의
강렬한 힘에 어울리는 스타일을 연출하는 것이
목표다. 그의 의상은 초능력을 반영해서
디자인했으며, 고드름 귀걸이에서는
얼음이 발사된다.

희망

초능력 사용

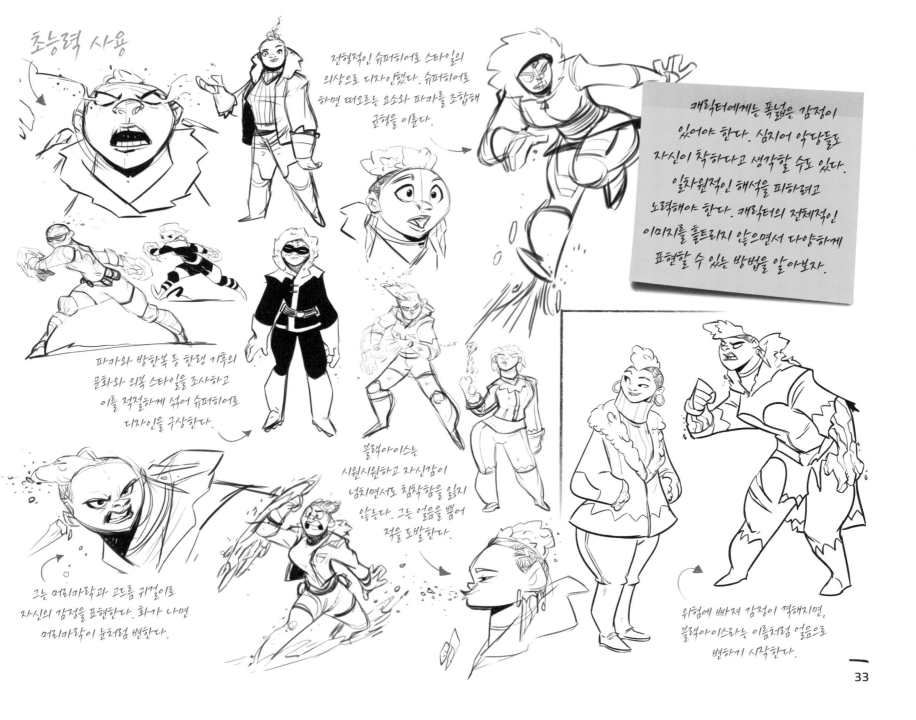

전형적인 슈퍼히어로 스타일의
의상으로 디자인했다. 슈퍼히어로
하면 떠오르는 요소와 파카를 조합해
균형을 이룬다.

캐릭터에게는 폭넓은 감정이
있어야 한다. 심지어 악당들도
자신이 착하다고 생각할 수도 있다.
일차원적인 해석을 피하려고
노력해야 한다. 캐릭터의 전체적인
이미지를 흐트리지 않으면서 다양하게
표현할 수 있는 방법을 알아보자.

파카와 방한복 등 한랭 기후의
문화와 의복 스타일을 조사하고
이를 적절하게 섞어 슈퍼히어로
디자인을 구상한다.

블랙아이스는
시원시원하고 자신감이
넘치면서도 침착함을 잃지
않는다. 그는 얼음을 뿜어
적을 도발한다.

그는 머리카락과 고드름 귀걸이로
자신의 감정을 표현한다. 화가 나면
머리카락이 눈처럼 변한다.

위험에 빠져 감정이 격해지면,
블랙아이스라는 이름처럼 얼음으로
변하기 시작한다.

33

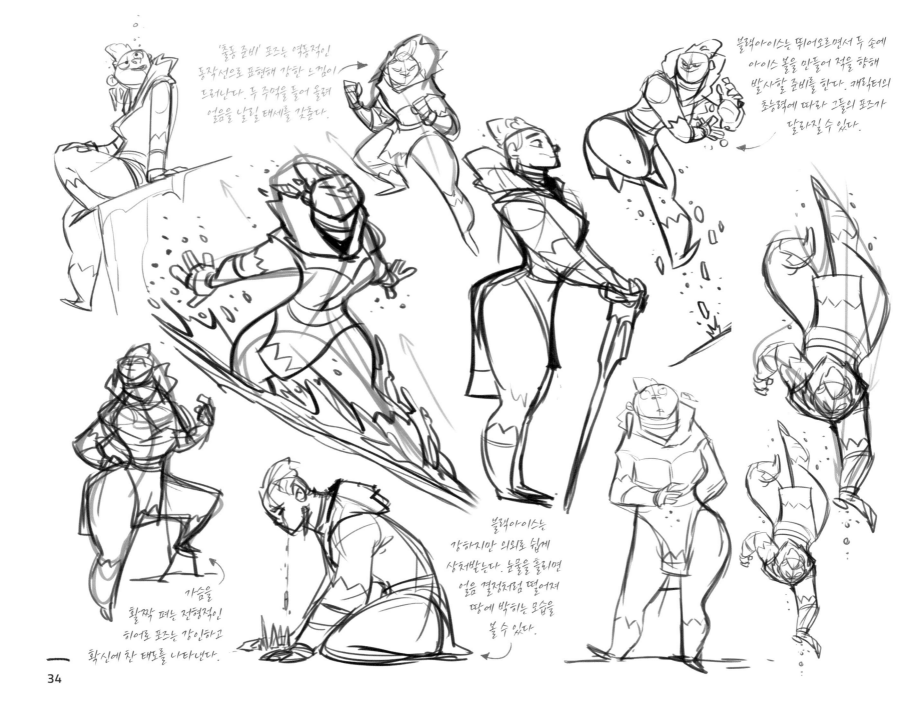

'출동 준비' 포즈는 역동적인 동작선으로 표현해 강한 느낌이 드러난다. 두 주먹을 들어 올려 얼음을 날릴 태세를 갖춘다.

블랙아이스는 뛰어오르면서 두 손에 아이스 볼을 만들어 적을 향해 발사할 준비를 한다. 캐릭터의 초능력에 따라 그들의 포즈가 달라질 수 있다.

가슴을 활짝 펴는 전형적인 히어로 포즈는 강인하고 확신에 찬 태도를 나타낸다.

블랙아이스는 강하지만 의외로 쉽게 상처받는다. 눈물을 흘리면 얼음 결정처럼 떨어져 땅에 박히는 모습을 볼 수 있다.

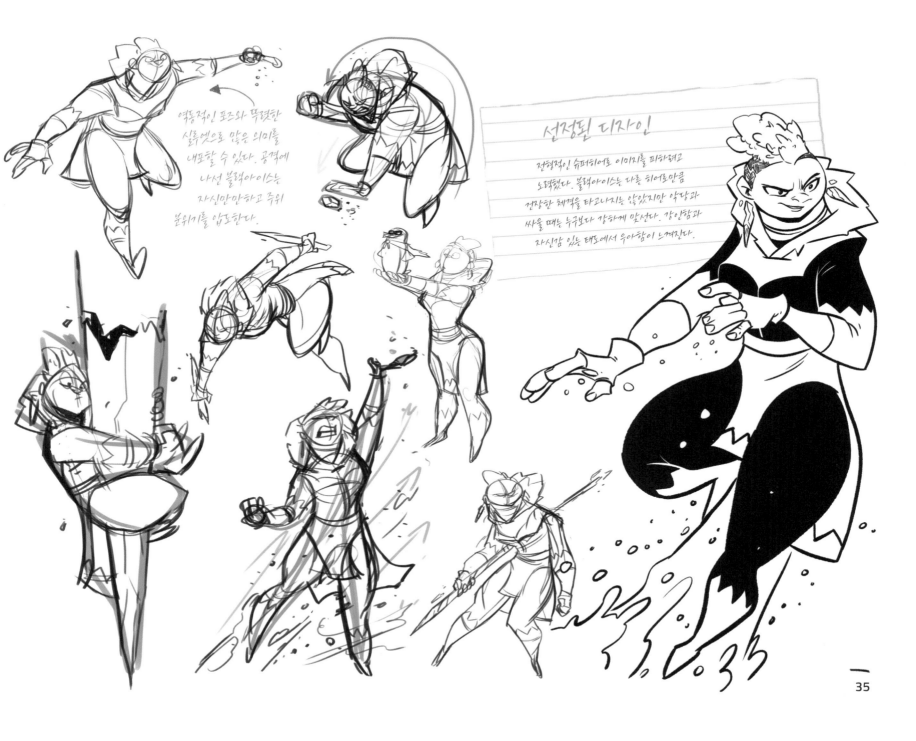

역동적인 포즈와 뚜렷한
실루엣으로 많은 의미를
내포할 수 있다. 공격에
나선 블랙아이스는
자신만만하고 주위
분위기를 압도한다.

선정된 디자인

전형적인 슈퍼히어로 이미지를 피하려고
노력했다. 블랙아이스는 다른 히어로만큼
건장한 체격을 타고나지는 않았지만 악당과
싸울 때는 누구보다 강하게 맞선다. 강인함과
자신감 있는 태도에서 우아함이 느껴진다.

발명가

앨리슨 버그 *Allison Berg*

이 스팀펑크 히로인은 만들고 조립하는 일에 열정을 쏟는 괴짜 발명가다. 지식을 습득하려는 의지도 강한 '에이다'는 어리지만 호기심과 아이디어가 넘쳐난다. 독특한 감각과 다소 별난 성향을 가진 그는 항상 주머니에 아끼는 렌치와 각종 도구를 가지고 다닌다. 기술 혁명 시대의 변화한 도시에서 살아가는 에이다는 개발 및 발명을 향한 그의 욕망을 숨기지 않는다. 그는 자신의 생각을 말하는 데 두려움이 없다. 가끔 정신없이 일에 몰두할 때도 있다.

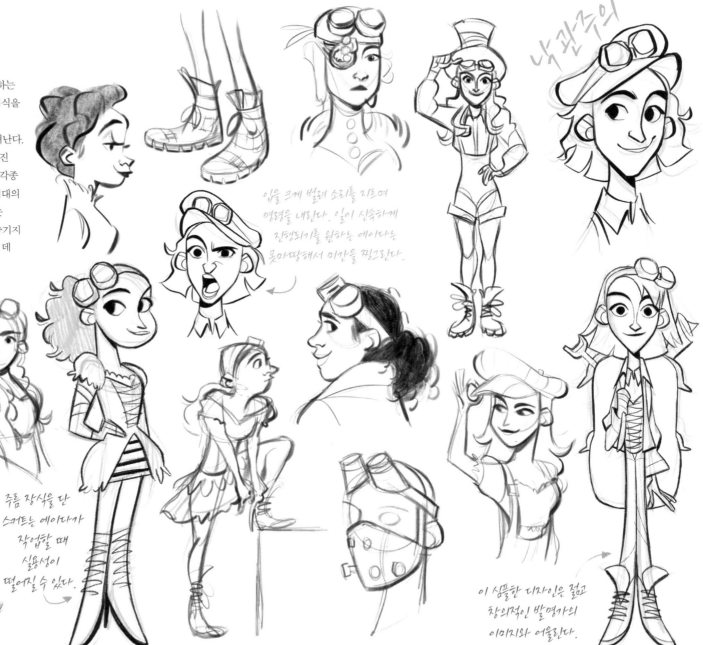

내꿘주의

입을 크게 벌려 소리를 지르며 명령을 내린다. 일이 신속하게 진행되기를 원하는 에이다는 못마땅해서 미간을 찡그린다.

주름 장식을 단 스커트는 에이다가 작업할 때 실용성이 떨어질 수 있다.

이 심플한 디자인은 젊고 창의적인 발명가의 이미지와 어울린다.

36

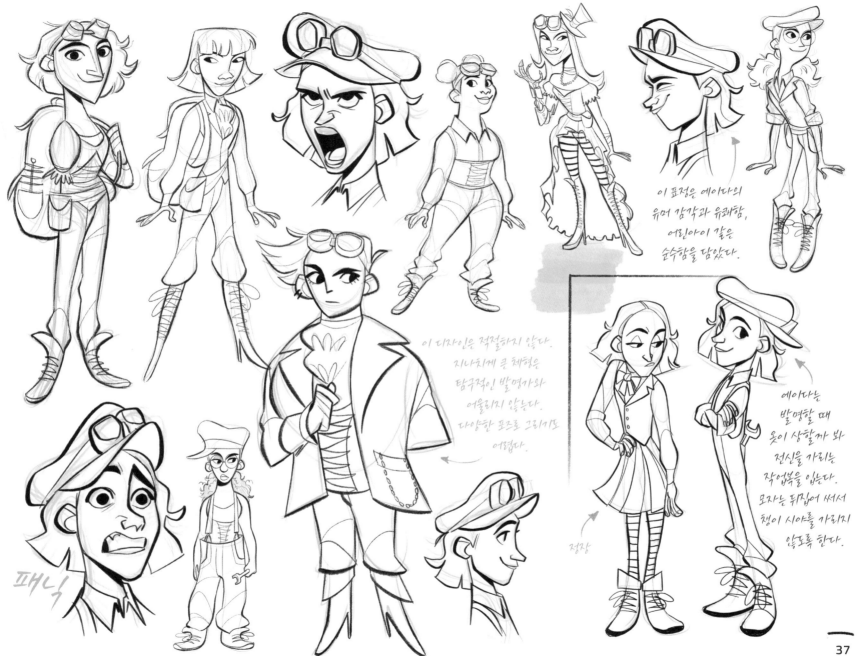

이 표정은 에이다의
유머 감각과 유쾌함,
어린아이 같은
순수함을 담았다.

이 디자인은 적절하지 않다.
지나치게 큰 체형은
탐구적인 발명가와
어울리지 않는다.
다양한 포즈로 그리기도
어렵다.

에이다는
발명할 때
옷이 상할까 봐
전신을 가리는
작업복을 입는다.
모자는 뒤집어 써서
챙이 시야를 가리지
않도록 한다.

패닉

정장

37

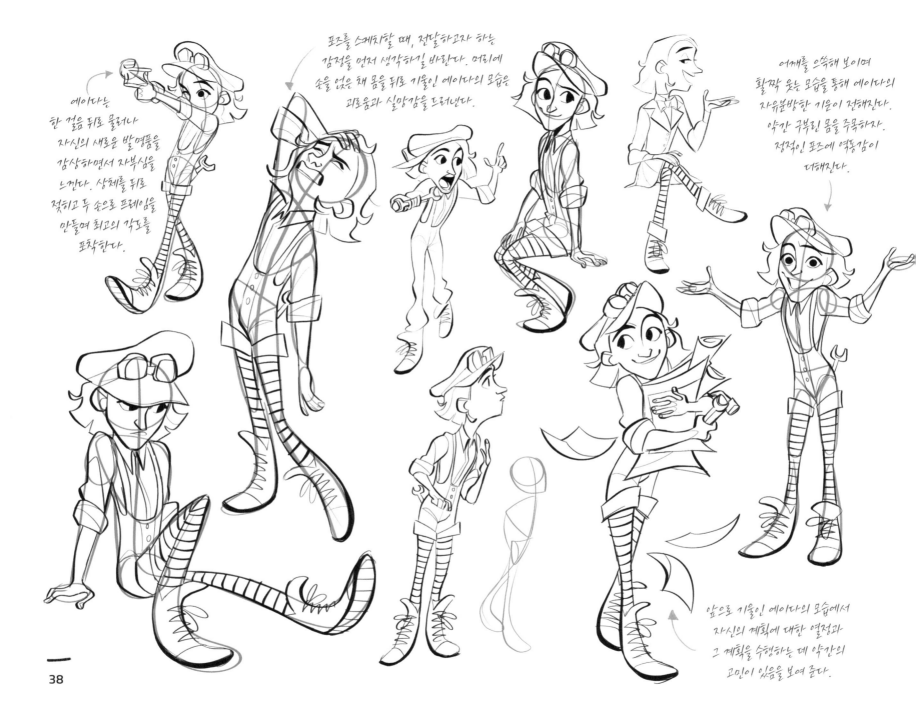

에이다는 한 걸음 뒤로 물러나 자신의 새로운 발명품을 감상하면서 자부심을 느낀다. 상체를 뒤로 젖히고 두 손으로 프레임을 만들며 최고의 각도를 포착한다.

포즈를 스케치할 때, 전달하고자 하는 감정을 먼저 생각하길 바란다. 머리에 손을 얹은 채 몸을 뒤로 기울인 에이다의 모습은 괴로움과 실망감을 드러낸다.

어깨를 으쓱해 보이며 활짝 웃는 모습을 통해 에이다의 자유분방한 기운이 전해진다. 약간 구부린 몸을 주목하자. 정적인 포즈에 역동감이 더해진다.

앞으로 기울인 에이다의 모습에서 자신의 계획에 대한 열정과 그 계획을 수행하는 데 약간의 고민이 있음을 보여 준다.

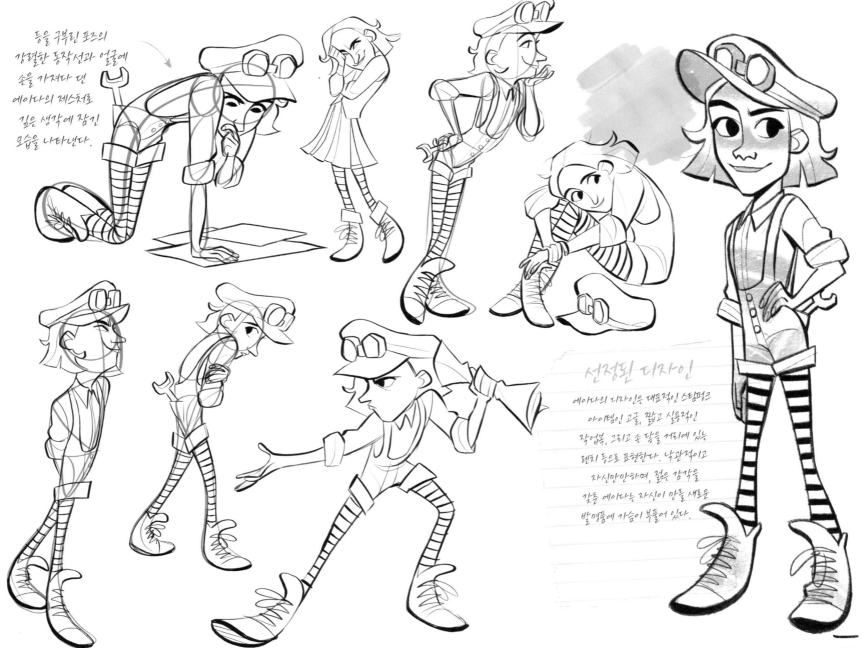

등을 구부린 포즈의
강렬한 동작선과 얼굴에
손을 가져다 댄
에이다의 제스처로
깊은 생각에 잠긴
모습을 나타낸다.

선정된 디자인

에이다의 디자인은 대표적인 스팀펑크
아이템인 고글, 짧고 실용적인
작업복, 그리고 손 닿을 거리에 있는
렌치 등으로 표현한다. 낙관적이고
자신만만하며, 젊은 감각을
갖춘 에이다는 자신이 만든 새로운
발명품에 가슴이 부풀어 있다.

디스토피아 생존자

타노 본판티 *Tano Bonfanti*

'나카노'는 고난도의 기술을 갖춘 일본인
곡예사다. 짙은 어둠의 안개가 그의 고국을
뒤덮어 삶을 앗아가자, 그는 더 이상 도망칠 곳이
없어 돌파구를 찾아야 했다. 건강한 젊은이들은
물자를 구하기 위해 암흑 속으로 향했다.
그들은 곳곳에 도사리고 있는 위험을 피하면서,
암흑 지역을 탐험한다. 나카노가 곡예사로서
받은 훈련은 많은 도움이 되었다. 그는 빠르고
민첩하며 은밀하게 무기를 다룬다. 끝없이
계속되는 어둠에 불안해하지만, 새로운 희망을
찾아 용기 있게 암흑을 뚫고 생존자들을 이끈다.

다양한 모양의 무기를
활용해, 나카노의
강인함과 민첩성을
나타내면서 시각적으로
더 매력적인 디자인을 찾는다.

십자형으로
교차한 두 검이
절묘한 균형을
이룬다.

애도

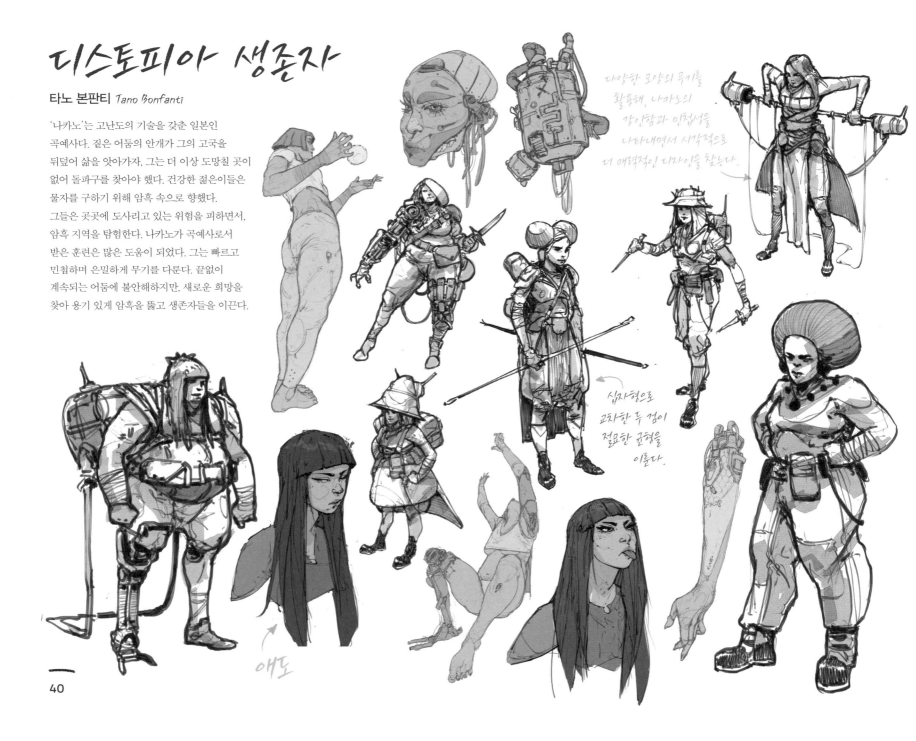

40

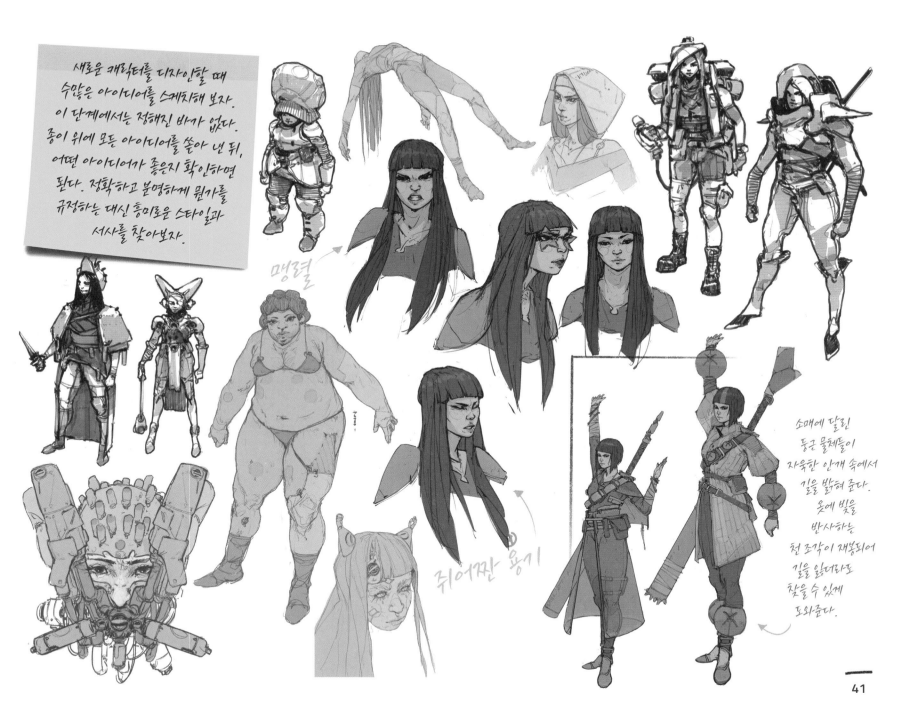

새로운 캐릭터를 디자인할 때
수많은 아이디어를 스케치해 보자.
이 단계에서는 정해진 바가 없다.
종이 위에 모든 아이디어를 쏟아 낸 뒤,
어떤 아이디어가 좋은지 확인하면
된다. 정확하고 분명하게 뭔가를
규정하는 대신 흥미로운 스타일과
서사를 찾아보자.

맹렬

쥐어짠 용기

소매에 달린
둥근 물체들이
자욱한 안개 속에서
길을 밝혀 준다.
옷에 빛을
반사하는
천 조각이 재봉되어
길을 잃더라도
찾을 수 있게
도와준다.

41

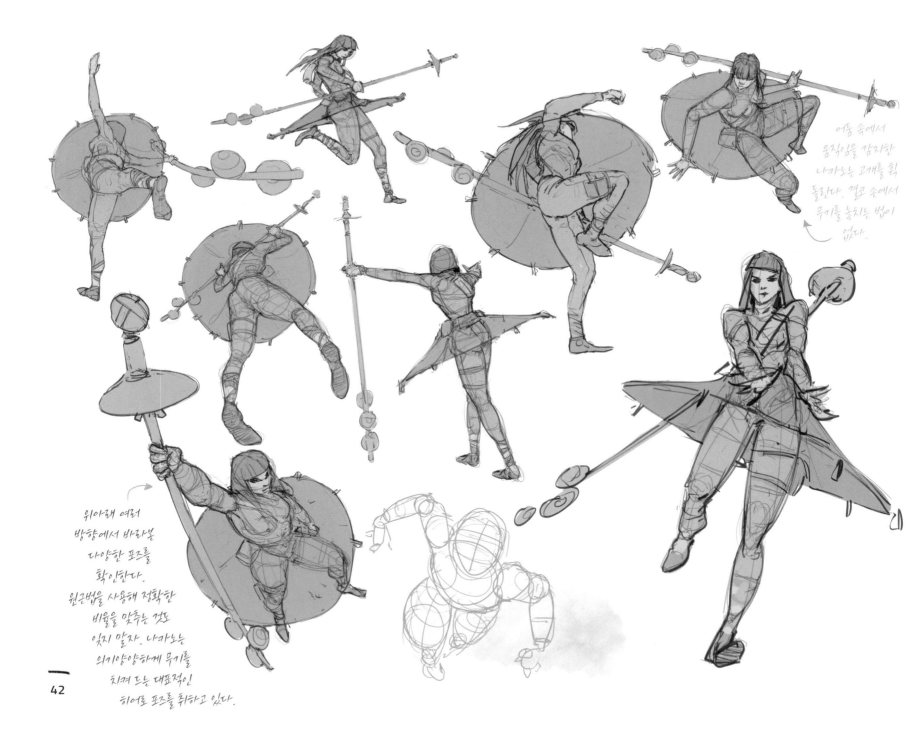

어둠 속에서
움직임을 감지한
나카노는 고개를 휙
돌린다. 결코 손에서
무기를 놓치는 법이
없다.

위아래 여러
방향에서 바라본
다양한 포즈를
확인한다.
원근법을 사용해 정확한
비율을 맞추는 것도
잊지 말자. 나카노는
의기양양하게 무기를
치켜 드는 대표적인
히어로 포즈를 취하고 있다.

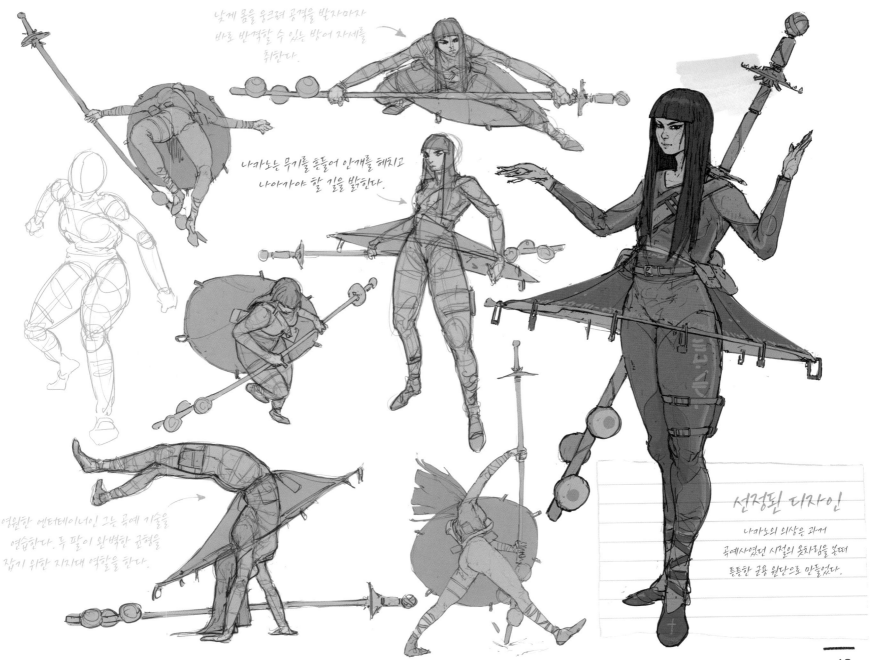

낮게 몸을 웅크려 공격을 받자마자
바로 반격할 수 있는 방어 자세를
취한다.

나카노는 무기를 들어 안개를 헤치고
나아가야 할 길을 밝힌다.

영원한 엔터테이너인 그는 곡예 기술을
연습한다. 두 팔이 완벽한 균형을
잡기 위한 지지대 역할을 한다.

선정된 디자인

나카노의 의상은 과거
곡예사였던 시절의 옷차림을 본떠
튼튼한 군용 원단으로 만들었다.

예언자

로라 브라가 *Laura Braga*

왕족 출신의 슈퍼히어로인 '에코'는
세기말이 연상되는 미래 세계에 산다.
에코는 선한 마음을 가지고 있어
백성들의 권리를 위해 싸운다.
그는 강인하고 무예도 뛰어나지만,
주요 초능력은 정신적인 에너지를
사용하는 신통력과 염력이다.
에코는 임신 중이기 때문에 무엇보다
태아의 안전을 최우선으로 한다.
그래서 대부분 궁전 안에서 안전하게
시간을 보낸다. 그는 왕국에 있는
다른 히어로들과 의사소통하며
지시를 내리기도 한다.

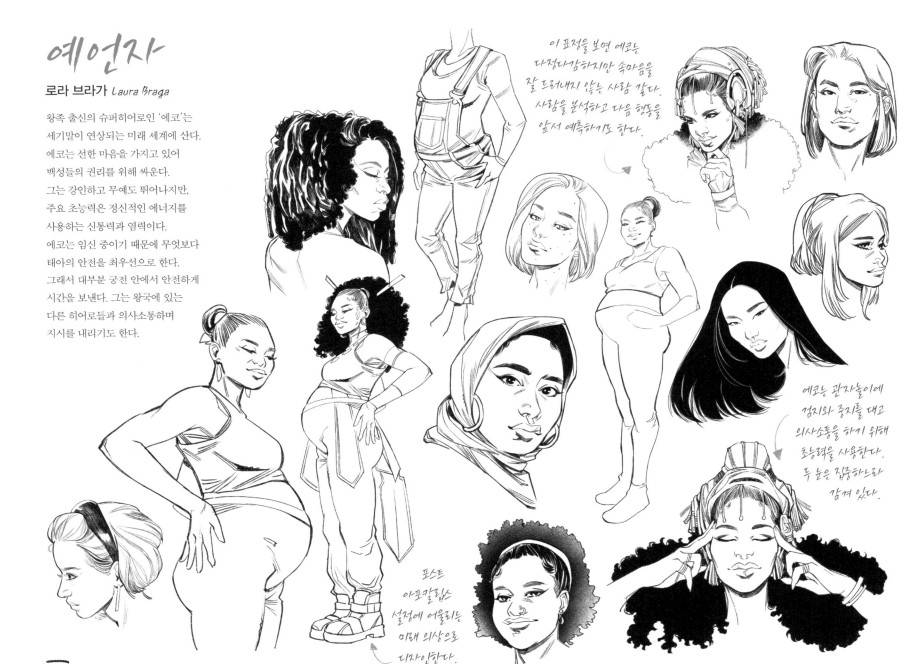

이 표정을 보면 에코는
다정다감하지만 속마음을
잘 드러내지 않는 사람 같다.
사람을 분석하고 다음 행동을
앞서 예측하기도 한다.

에코는 관자놀이에
검지와 중지를 대고
의사소통을 하기 위해
초능력을 사용한다.
두 눈은 집중하느라
감겨 있다.

포스트
아포칼립스
설정에 어울리는
미래 의상으로
디자인한다.

44

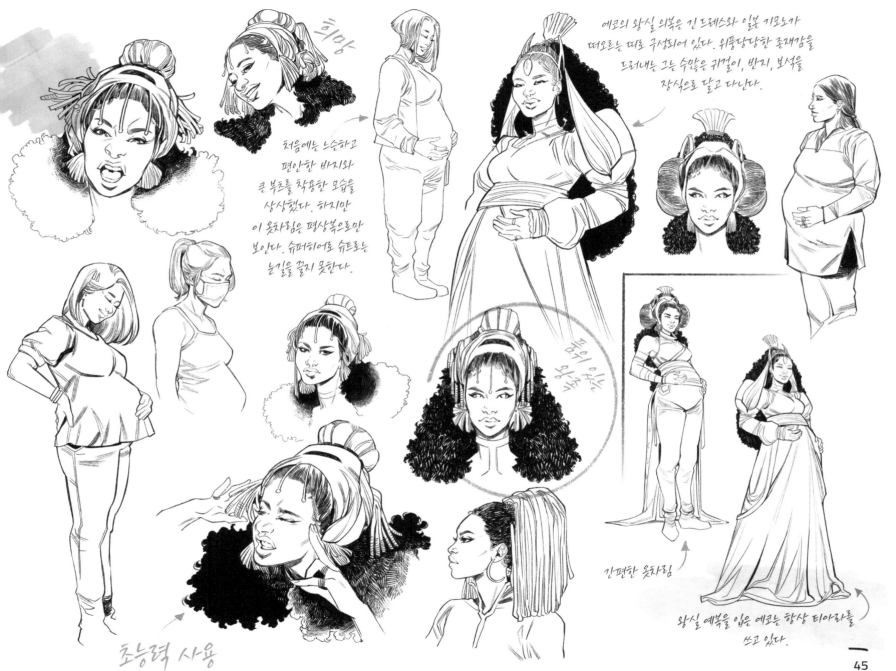

희망

에코의 왕실 의복은 긴 드레스와 일본 기모노가 떠오르는 따로 구성되어 있다. 위풍당당한 존재감을 드러내는 그는 수많은 귀걸이, 반지, 보석을 장식으로 달고 다닌다.

처음에는 느슨하고 편안한 바지와 큰 부츠를 착용한 모습을 상상했다. 하지만 이 옷차림은 평상복으로만 보인다. 슈퍼히어로 슈트로는 눈길을 끌지 못한다.

푸른 이끼 인조가

초능력 사용

간편한 옷차림

왕실 예복을 입은 에코는 항상 티아라를 쓰고 있다.

45

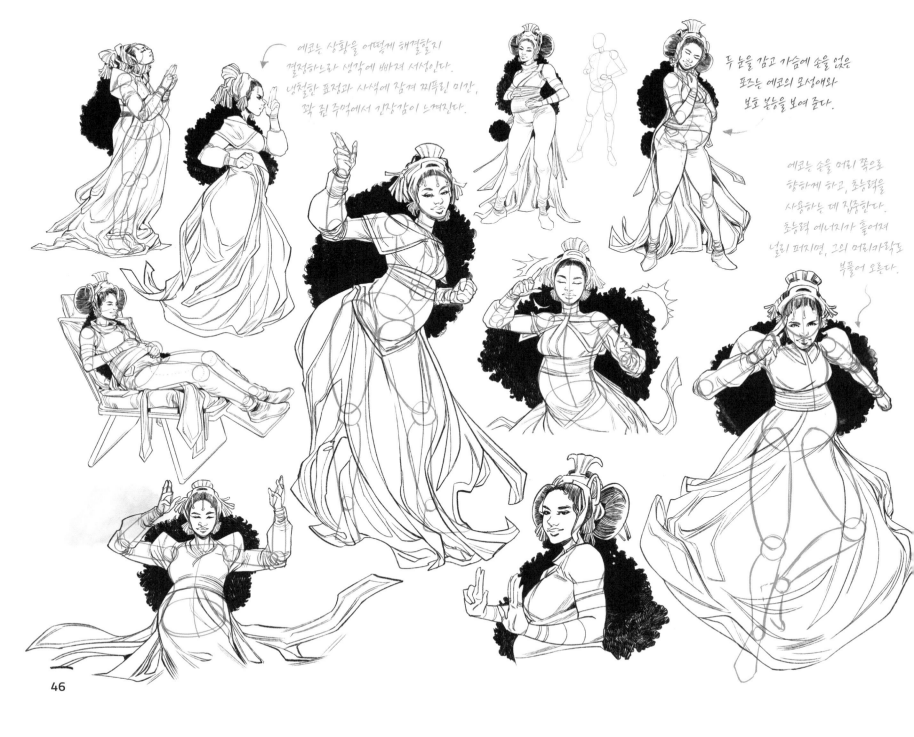

에코는 상황을 어떻게 해결할지
결정하느라 생각에 빠져 서성인다.
냉철한 표정과 사색에 잠겨 찌푸린 미간,
꽉 쥔 주먹에서 긴장감이 느껴진다.

두 눈을 감고 가슴에 손을 얹은
포즈는 에코의 모성애와
보호 본능을 보여 준다.

에코는 손을 머리 쪽으로
향하게 하고, 초능력을
사용하는 데 집중한다.
초능력 에너지가 들어져
널리 퍼지면, 그의 머리카락도
부풀어 오른다.

46

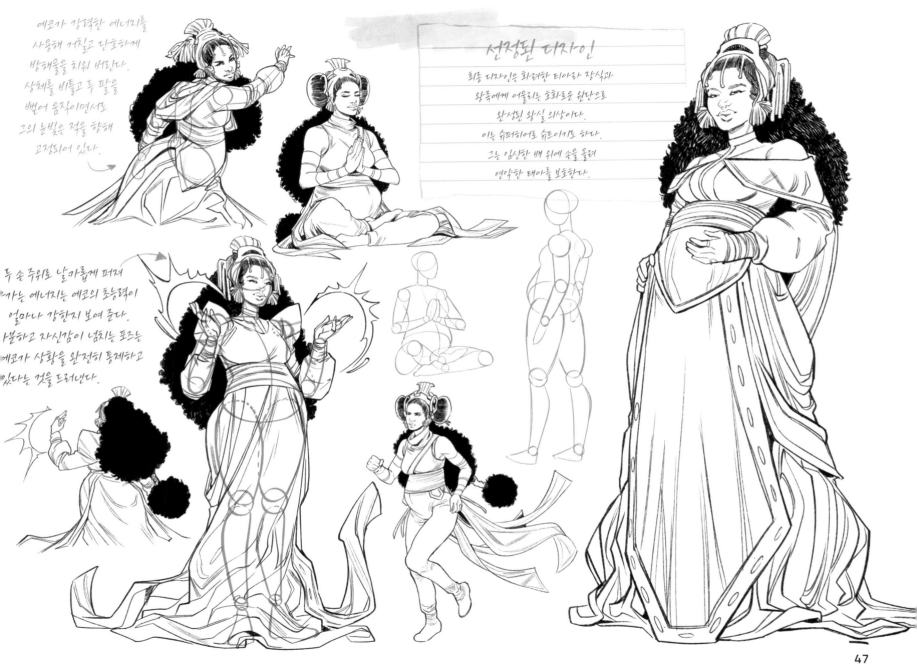

에코가 강력한 에너지를
사용해 거칠고 단호하게
방해물을 치워 버린다.
상체를 비틀고 두 팔을
뻗어 움직이면서도
그의 눈빛은 적을 향해
고정되어 있다.

두 손 주위로 날카롭게 퍼져
가는 에너지는 에코의 초능력이
얼마나 강한지 보여 준다.
대범하고 자신감이 넘치는 포즈는
에코가 상황을 완전히 통제하고
있다는 것을 드러낸다.

선정된 디자인

최종 디자인은 화려한 티아라 장식과
왕족에게 어울리는 호화로운 원단으로
완성된 왕실 의상이다.
이는 슈퍼히어로 슈트이기도 하다.
그는 임신한 배 위에 손을 올려
연약한 태아를 보호한다.

페가수스 슈퍼히어로

데번 브래그 *Devon Bragg*

'심스'는 독립적인 여성으로 동물병원의 파트타임 의사이자 목장 소유자이다. 그는 과거에 페가수스 능력을 가진 히어로에게 초능력을 부여받아, 슈퍼히어로의 길을 걷게 되었다. 심스는 베테랑 슈퍼히어로이자 수호자이며, 때로는 지도자로 받들어진다. 그는 스스로를 지키지 못하는 약자를 보호하고 정의를 실현하기 위해 싸운다. 탄탄한 근육질 체형의 심스는 180cm의 큰 키를 자랑한다. 풍성한 반백의 땋은 머리를 금과 은장식으로 꾸며 등 뒤로 늘어뜨리고 다닌다.

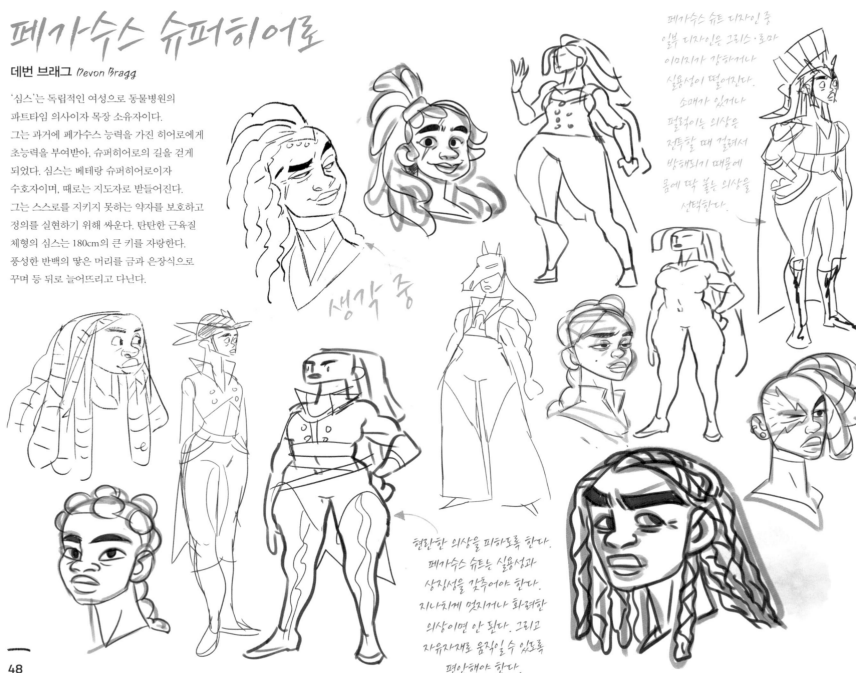

페가수스 슈트 디자인 중 일부 디자인은 그리스·로마 이미지가 강하거나 실용성이 떨어진다. 소매가 있거나 펄럭이는 의상을 전투할 때 걸려서 방해되기 때문에 몸에 딱 붙는 의상을 선택한다.

생각 중

현란한 의상을 피하도록 한다. 페가수스 슈트는 실용성과 상징성을 갖추어야 한다. 지나치게 멋지거나 화려한 의상이면 안 된다. 그리고 자유자재로 움직일 수 있도록 편안해야 한다.

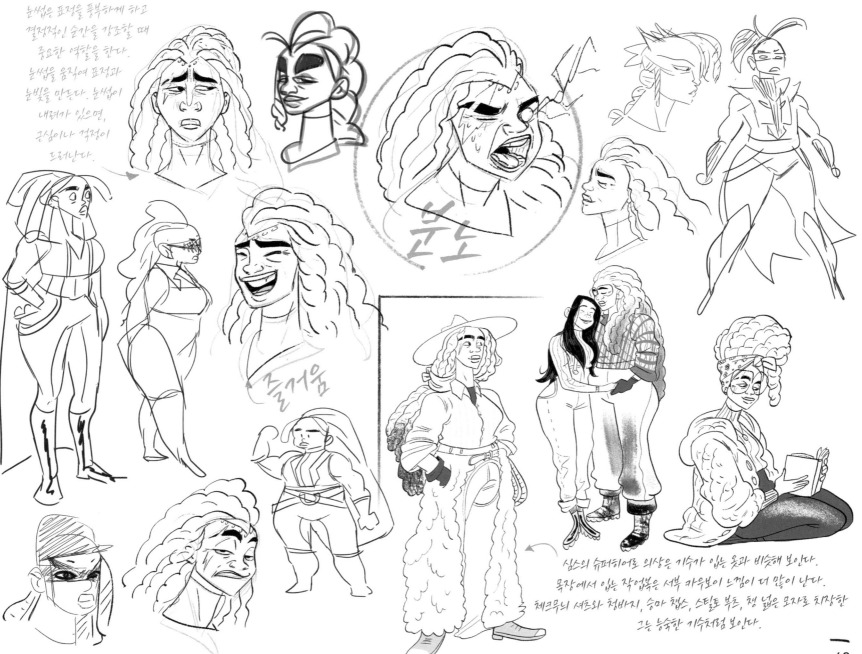

눈썹은 표정을 풍부하게 하고
결정적인 순간을 강조할 때
중요한 역할을 한다.
눈썹을 움직여 표정과
눈빛을 만든다. 눈썹이
내려가 있으면,
근심이나 걱정이
드러난다.

분노

즐거움

심스의 슈퍼히어로 의상은 기수가 입는 옷과 비슷해 보인다.
목장에서 입는 작업복은 서부 카우보이 느낌이 더 많이 난다.
체크무늬 셔츠와 청바지, 승마 챕스, 스틸토 부츠, 챙 넓은 모자로 치장한
그는 능숙한 기수처럼 보인다.

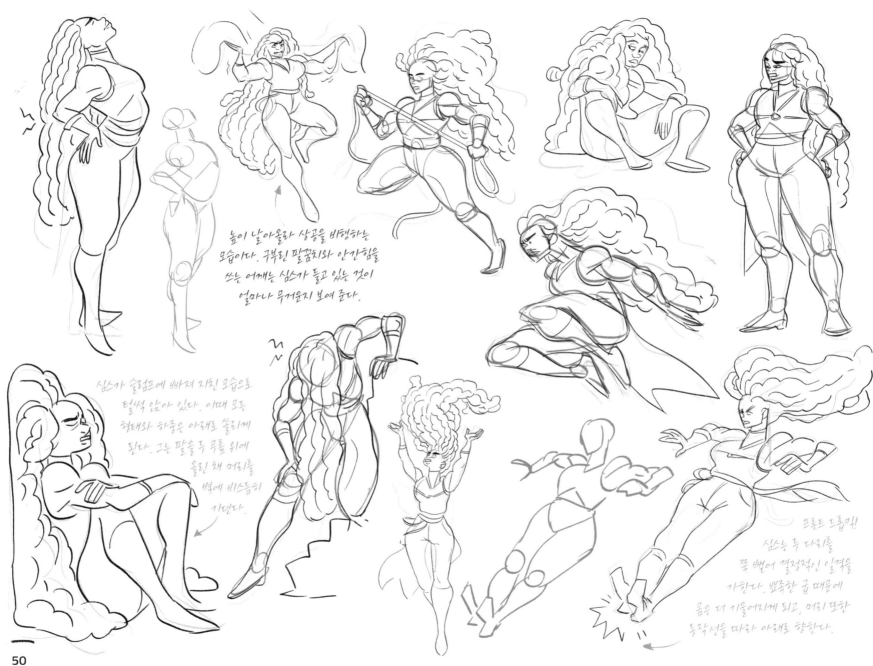

높이 날아올라 상공을 비행하는
모습이다. 구부린 팔꿈치와 안간힘을
쓰는 어깨는 심스가 들고 있는 것이
얼마나 무거운지 보여 준다.

심스가 슬럼프에 빠져 지친 모습으로
털썩 앉아 있다. 이때 모든
형태와 하중은 아래로 쏠리게
된다. 그는 팔을 두 무릎 위에
올린 채 머리를
벽에 비스듬히
기댄다.

프론트 드롭킥!
심스는 두 다리를
쭉 뻗어 결정적인 일격을
가한다. 뾰족한 굽 때문에
몸은 더 기울어지게 되고, 머리 또한
동작선을 따라 아래로 향한다.

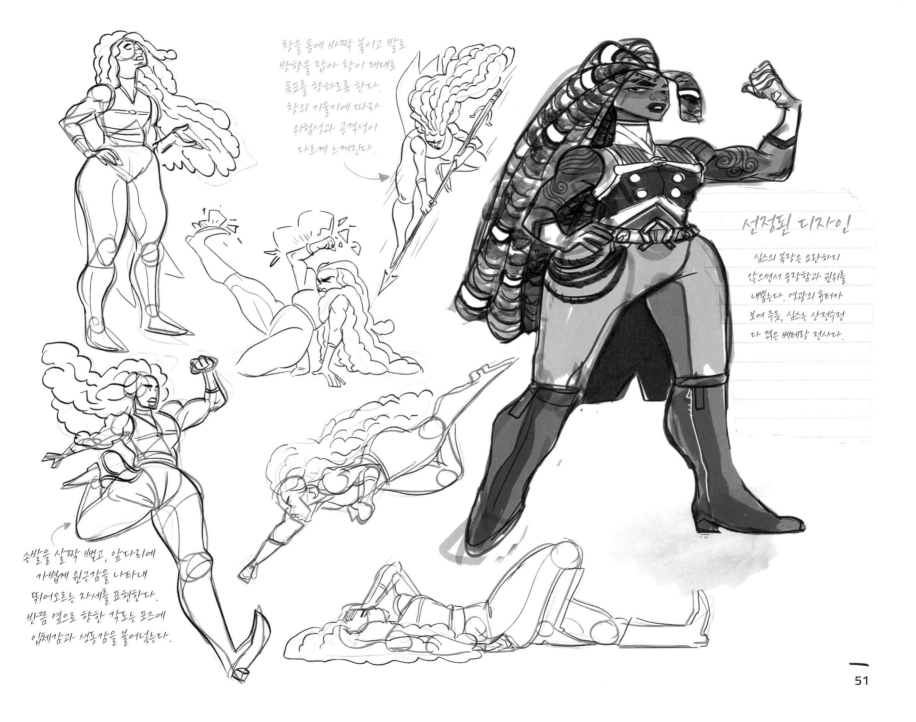

창을 몸에 바짝 붙이고 발로
방향을 잡아 창이 제대로
목표를 향하도록 한다.
창의 기울기에 따라
위험성과 공격성이
다르게 느껴진다.

선정된 디자인

심스의 복장은 요란하지
않으면서 웅장함과 권위를
내뿜는다. 영광의 흉터가
보여 주듯, 심스는 산전수전
다 겪은 베테랑 전사다.

손발을 살짝 뻗고, 앞다리에
가볍게 원근감을 나타내
뛰어오르는 자세를 표현한다.
반쯤 옆으로 향한 각도는 포즈에
입체감과 생동감을 불어넣는다.

마녀

에바 카브레라 *Eva Cabrera*

마법과 주술은 멕시코 역사에 뿌리를
두고 있으며, 마법의 기원을 알고
싶다면 라틴 아메리카 이전의
시대로 거슬러 올라가야 한다.
마녀 '말리나'는 강력한 힘을 가진
고대 아즈텍의 여신이자 마법사인
말리날소치틀에서 영감을 얻었다.
말리나는 깃털로 옷을 화려하게
장식하곤 한다. 자연과 깊은 교감을
나누는 말리나는 상냥하고 공정하며,
용감하고 성실하다. 그럼에도 늘
겸손한 자세로 배움에 임한다.
파트너이자 친구인 벌새는 그가
지키는 땅에서 길잡이 역할을 한다.
벌새는 고대에 기개, 용기, 부활을
상징하던 동물이다. 말리나는 선의와
정의를 대표하는 캐릭터다.

말리나의 의상은
현대적이고 포근하며,
움직임이 편안하면서도
자연적 요소가 있으면
한다. 전통적인
치마나 늘어지는
원단보다
반바지가 좋다.

말리나의 의상에
자연적 요소를 더해
자연과의 교감을
나타낸다. 그는 독수리
깃털을 붙인 망토와
새 모양의 장식을
착용했다.

결심.
날카로운 이목구비,
내려간 눈썹, 한 곳을
응시하는 눈으로
말리나의 결의를 표현한다.

전형적인 마녀와 라틴 아메리카
고대 문명의 주술사를 아우르는
디자인을 담으려고 했다. 말리나는
한눈에 알아볼 수 있는 마녀 모자를
쓰고 있으며, 이와 어울리는 멕시코
보석과 뱀 모양의 칼로 치장했다.

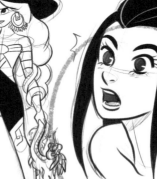

언쟁

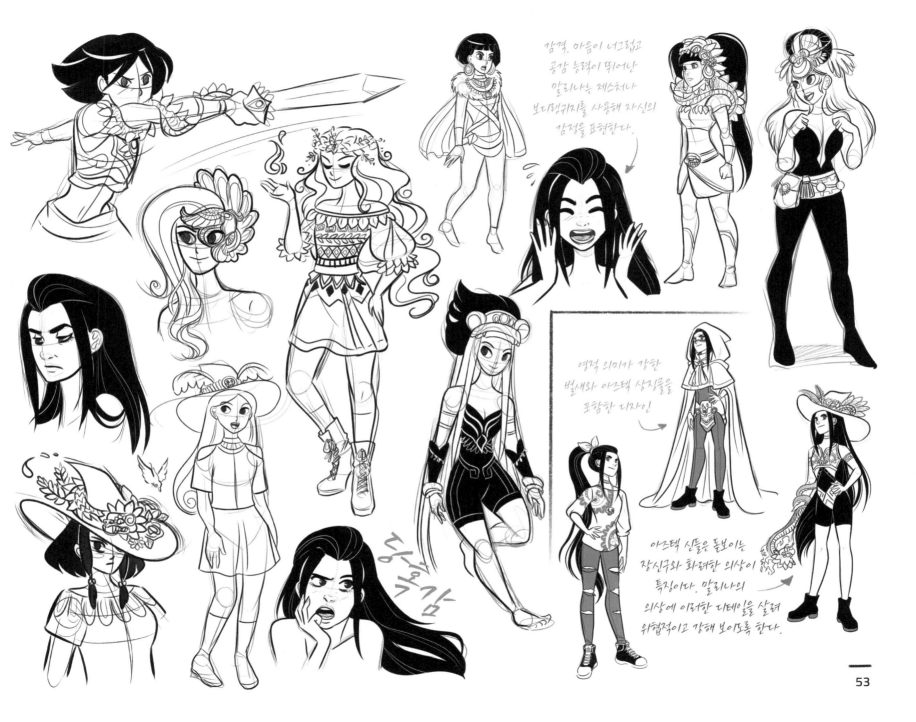

감격. 마음이 너그럽고 공감 능력이 뛰어난 말리나는 제스처나 보디랭귀지를 사용해 자신의 감정을 표현한다.

영적 의미가 강한 벌새와 아즈텍 상징물을 포함한 디자인

아즈텍 신들을 돋보이는 장신구와 화려한 의상이 특징이다. 말리나의 의상에 이러한 디테일을 살려 위협적이고 강해 보이도록 한다.

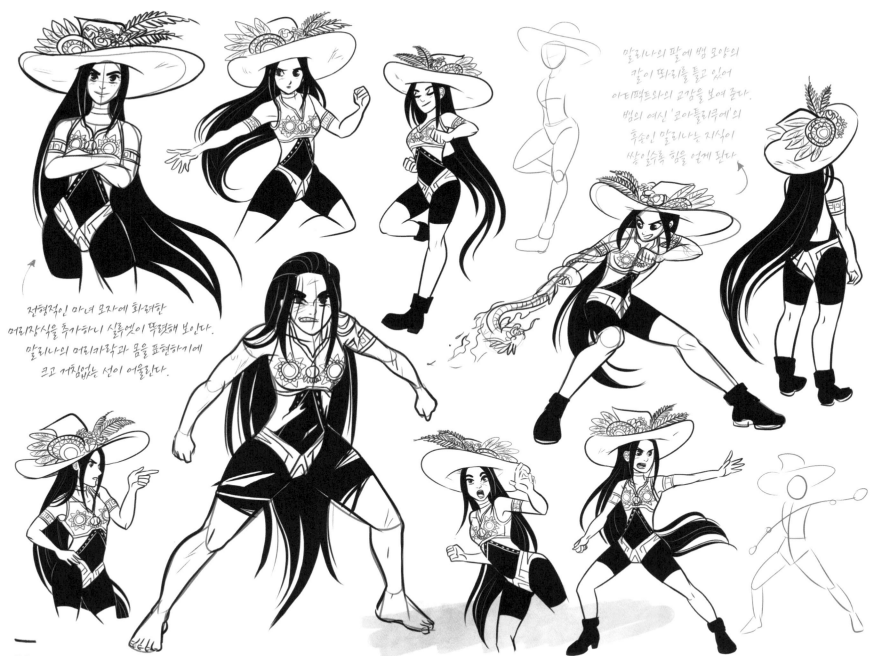

말리나의 팔에 뱀 모양의
칼이 띠리를 틀고 있어
아티팩트와의 교감을 보여 준다.
뱀의 여신 '코아틀리쿠에'의
후손인 말리나는 지식이
쌓일수록 힘을 얻게 된다.

전형적인 마녀 모자에 화려한
머리장식을 추가하니 실루엣이 뚜렷해 보인다.
말리나의 머리카락과 몸을 표현하기에
크고 거침없는 선이 어울린다.

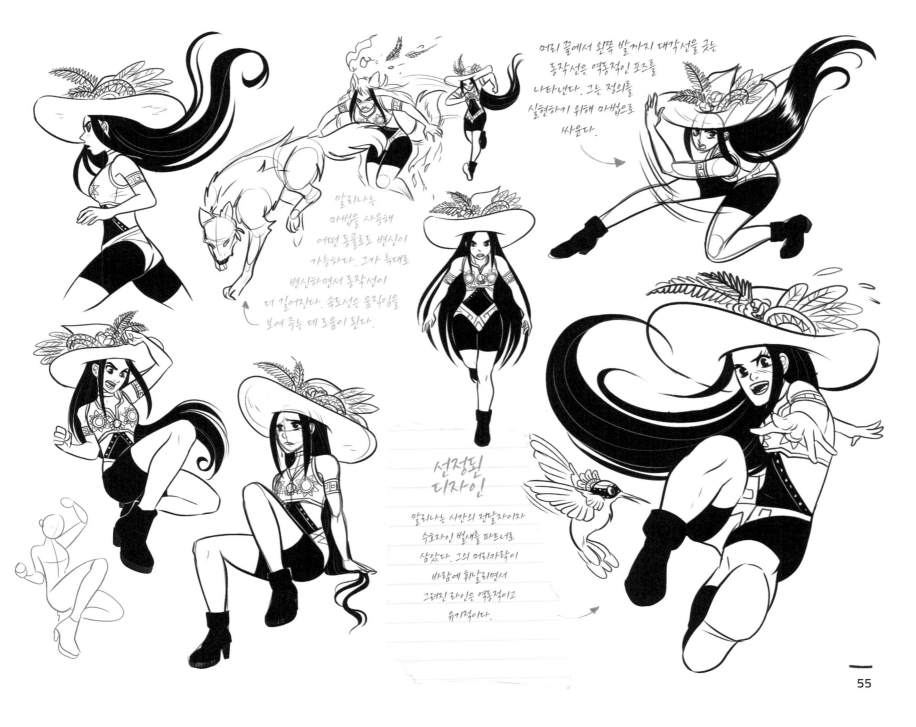

머리 끝에서 왼쪽 발까지 대각선을 긋는
동작선은 역동적인 포즈를
나타낸다. 그는 정의를
실현하기 위해 마법으로
싸운다.

말리나는
마법을 사용해
어떤 동물로도 변신이
가능하다. 그가 늑대로
변신하면서 동작선이
더 길어진다. 속도선은 움직임을
보여 주는 데 도움이 된다.

선정된 디자인

말리나는 시간의 전달자이자
수호자인 벌새를 파트너로
삼았다. 그의 머리카락이
바람에 휘날리면서
그려진 라인은 역동적이고
유기적이다.

댄서

로라 카트리넬라 *Laura Catrinella*

십 대 소녀 '엘리'는 대도시에서 활동하는
프로 댄서를 꿈꾼다. 동남아의 작은
마을에서 태어난 엘리는 다섯 명의
오빠와 살고 있으며, 늘 헌옷을 물려받아
입는다. 그는 직접 창작한 안무를 완벽히
마스터할 때까지 연습을 게을리하지
않고 매일 춤을 춘다. 자유분방하고
창의적인 엘리는 언제나 춤에 진심이다.
자신을 표현할 수 있는 댄스 플로어에서
자신감을 찾는다. 그의 가장 친한 친구는
루이라는 이름의 통통한 반려 햄스터다.

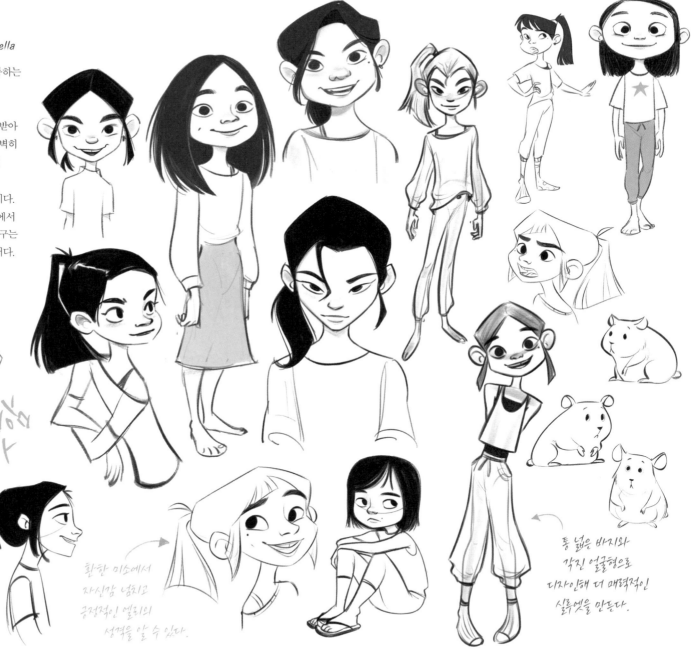

환한 미소에서
자신감 넘치고
긍정적인 엘리의
성격을 알 수 있다.

통 넓은 바지와
각진 얼굴형으로
디자인해 더 매력적인
실루엣을 만든다.

56

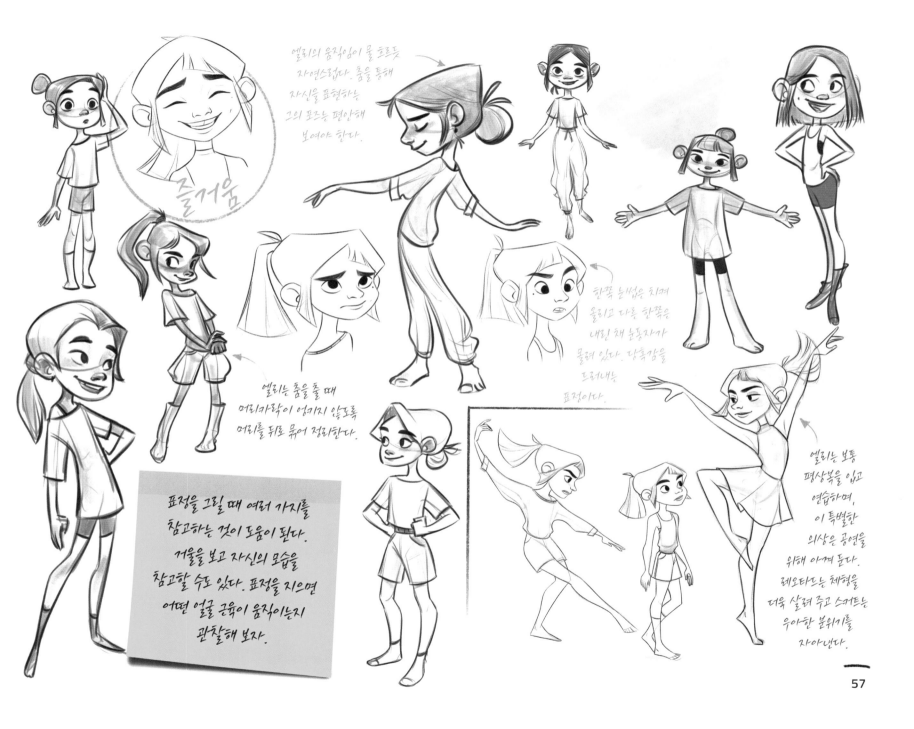

엘리의 움직임이 물 흐르듯
자연스럽다. 춤을 통해
자신을 표현하는
그의 포즈는 편안해
보여야 한다.

즐거움

한쪽 눈썹을 치켜
올리고 다른 한쪽은
내린 채 눈동자가
몰려 있다. 당혹감을
드러내는
표정이다.

엘리는 춤을 출 때
머리카락이 엉키지 않도록
머리를 뒤로 묶어 정리한다.

엘리는 보통
평상복을 입고
연습하며,
이 특별한
의상은 공연을
위해 아껴 둔다.
레오타드는 체형을
더욱 살려 주고 스커트는
우아한 분위기를
자아낸다.

표정을 그릴 때 여러 가지를
참고하는 것이 도움이 된다.
거울을 보고 자신의 모습을
참고할 수도 있다. 표정을 지으면
어떤 얼굴 근육이 움직이는지
관찰해 보자.

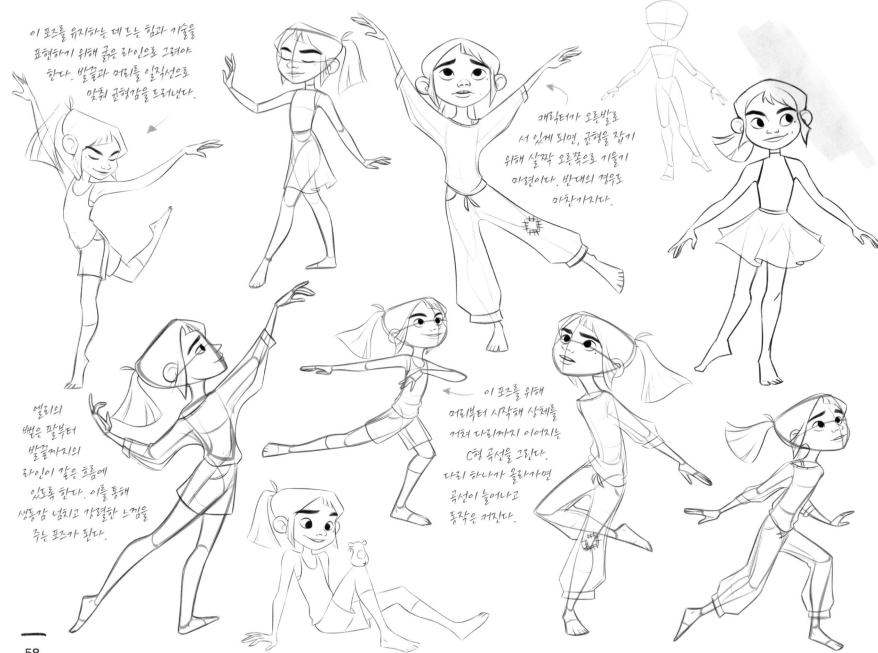

이 포즈를 유지하는 데 드는 힘과 기술을
표현하기 위해 굵은 라인으로 그려야
한다. 발끝과 머리를 일직선으로
맞춰 균형감을 드러낸다.

캐릭터가 오른발로
서 있게 되면, 균형을 잡기
위해 살짝 오른쪽으로 기울기
마련이다. 반대의 경우도
마찬가지다.

엘리의
뻗은 팔부터
발끝까지의
라인이 같은 흐름에
있도록 한다. 이를 통해
생동감 넘치고 강렬한 느낌을
주는 포즈가 된다.

이 포즈를 위해
머리부터 시작해 상체를
거쳐 다리까지 이어지는
C형 곡선을 그린다.
다리 하나가 올라가면
곡선이 늘어나고
동작은 커진다.

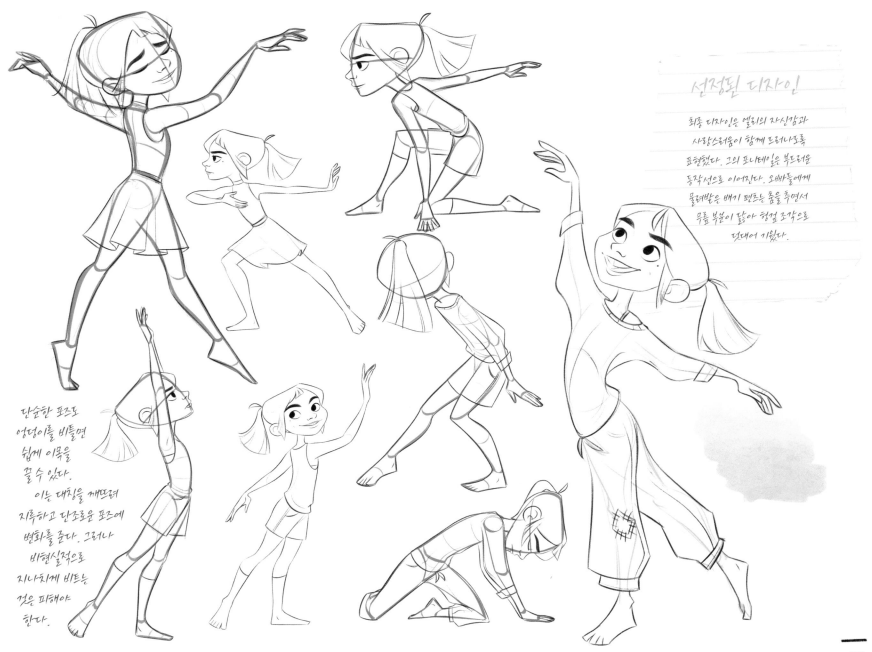

최종 디자인은 엘리의 자신감과
사랑스러움이 함께 드러나도록
표현했다. 그의 포니테일은 부드러운
동작선으로 이어진다. 오빠들에게
물려받은 배기 팬츠는 춤을 추면서
무릎 부분이 닳아 헝겊 조각으로
덧대어 기웠다.

단순한 포즈도
엉덩이를 비틀면
쉽게 이목을
끌 수 있다.
이는 대칭을 깨뜨려
지루하고 단조로운 포즈에
변화를 준다. 그러나
비현실적으로
지나치게 비트는
것은 피해야
한다.

59

부엉이 슈퍼히어로

토머스 체임벌린 - 킨 *Thomas Chamberlain - Keen*

전형적인 근육질의 슈퍼히어로와
다른 '탈론'은 부엉이 슈퍼히어로다.
부엉이는 뛰어난 시력과
조용한 비행이 특징이다.
이는 치열한 전투보다 수색과 구조에
적합한 특성이다. 이 조용한 집중력은
탈론의 성격에도 영향을 준다.
탈론은 지혜롭고 온화하며,
혼자 있기를 좋아한다.

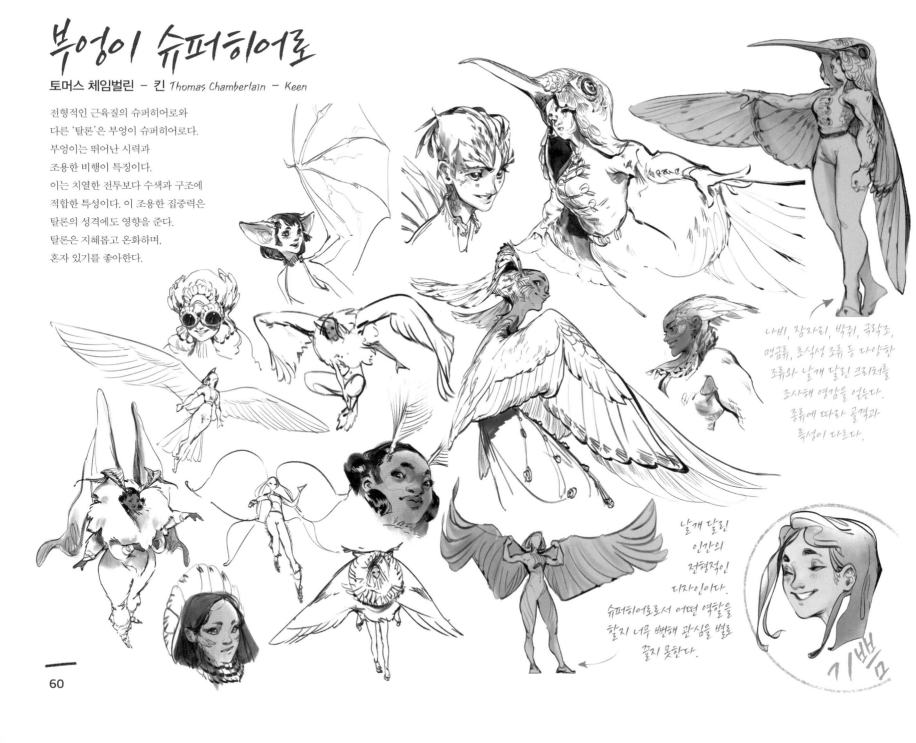

나비, 잠자리, 박쥐, 극락조,
맹금류, 초식성 조류 등 다양한
조류와 날개 달린 크리처를
조사해 영감을 얻는다.
종류에 따라 골격과
특성이 다르다.

날개 달린
인간의
전형적인
디자인이다.
슈퍼히어로로서 어떤 역할을
할지 너무 뻔해 관심을 별로
끌지 못한다.

기쁨

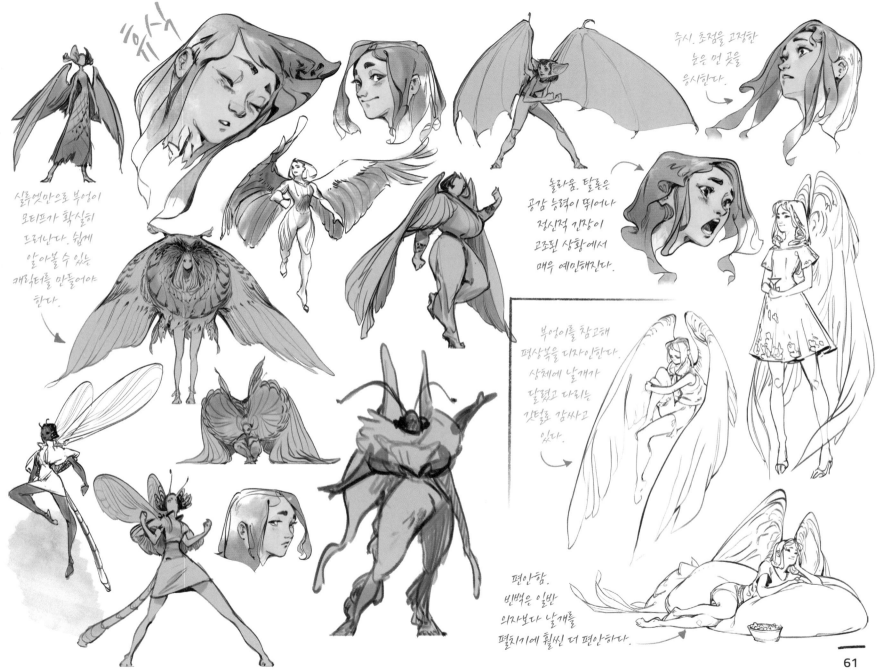

위스키

실루엣만으로 부엉이 모티프가 확실히 드러난다. 쉽게 알아볼 수 있는 캐릭터를 만들어야 한다.

주시. 초점을 고정한 눈은 먼 곳을 응시한다.

놀라움. 탈론은 공감 능력이 뛰어나 정신적 긴장이 고조된 상황에서 매우 예민해진다.

부엉이를 참고해 평상복을 디자인한다. 상체에 날개가 달렸고 다리는 깃털로 감싸고 있다.

편안함. 빈백은 일반 의자보다 날개를 펼치기에 훨씬 더 편안하다.

61

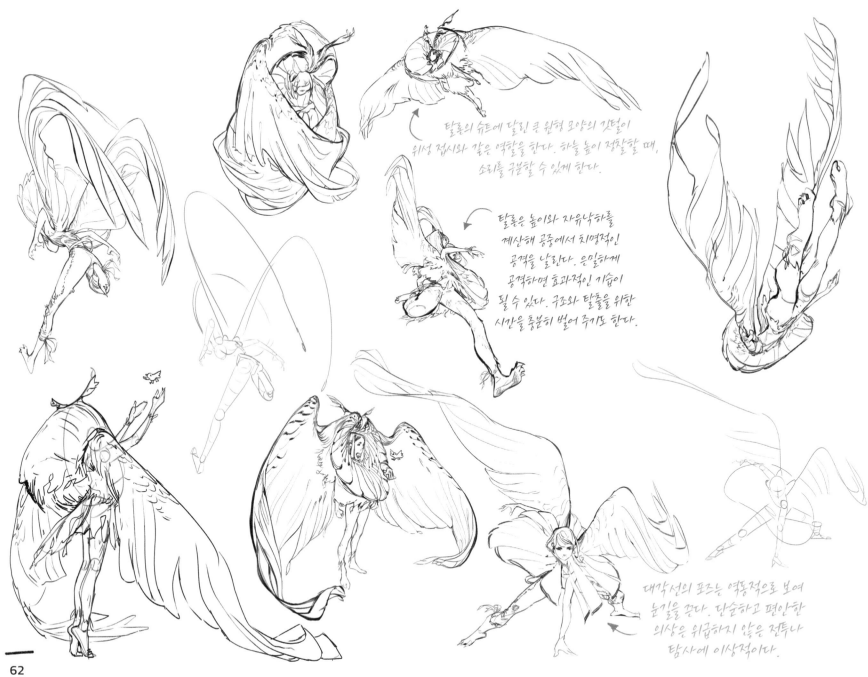

탈론의 슈트에 달린 큰 원형 모양의 깃털이
위성 접시와 같은 역할을 한다. 하늘 높이 정찰할 때,
소리를 구분할 수 있게 한다.

탈론은 높이와 자유낙하를
계산해 공중에서 치명적인
공격을 날린다. 은밀하게
공격하면 효과적인 기습이
될 수 있다. 구조와 탈출을 위한
시간을 충분히 벌어 주기도 한다.

대각선의 포즈는 역동적으로 보여
눈길을 끈다. 단순하고 편안한
의상은 위급하지 않은 전투나
탐사에 이상적이다.

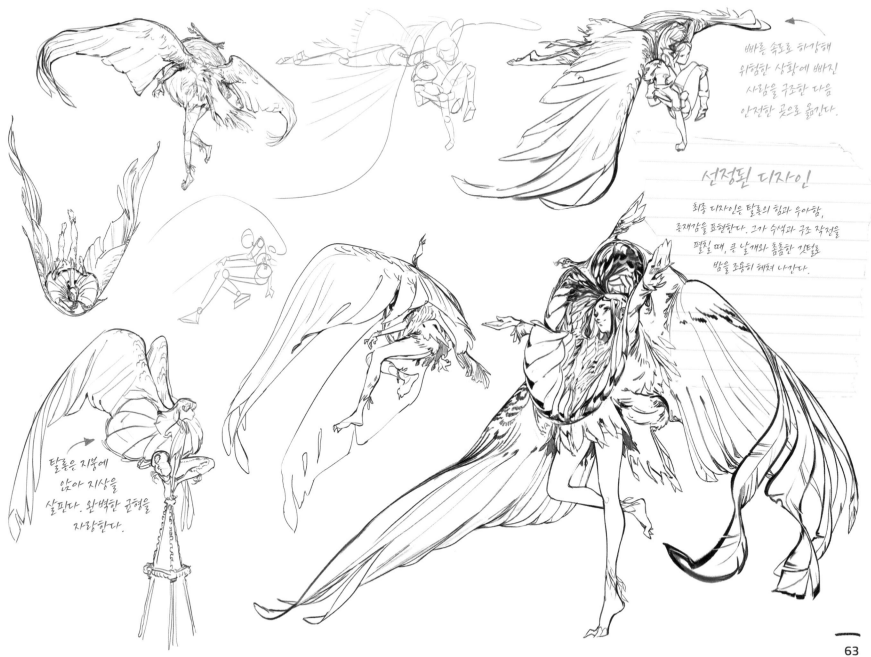

빠른 속도로 하강해
위험한 상황에 빠진
사람을 구조한 다음
안전한 곳으로 옮긴다.

선정된 디자인

최종 디자인은 탈론의 힘과 우아함,
존재감을 표현한다. 그가 수색과 구조 작전을
펼칠 때, 큰 날개와 촘촘한 깃털로
밤을 조용히 헤쳐 나간다.

탈론은 지붕에
앉아 지상을
살핀다. 완벽한 균형을
자랑한다.

스턴트

산드로 클레우조 *Sandro Cleuzo*

'레나'는 수많은 할리우드 스튜디오에서 활동하는 용감하고 숙련된 스턴트 배우다. 히스패닉계 가정에서 태어난 레나는 검은 머리와 커다란 갈색 눈을 가진 20대 후반의 여성이다. 그는 매우 건강하고 자신감이 넘치며 위험한 스포츠를 즐길 만큼 활동적이다. 항상 오토바이를 타고 출근하며, 머리카락이 바람에 날리는 느낌을 좋아한다.

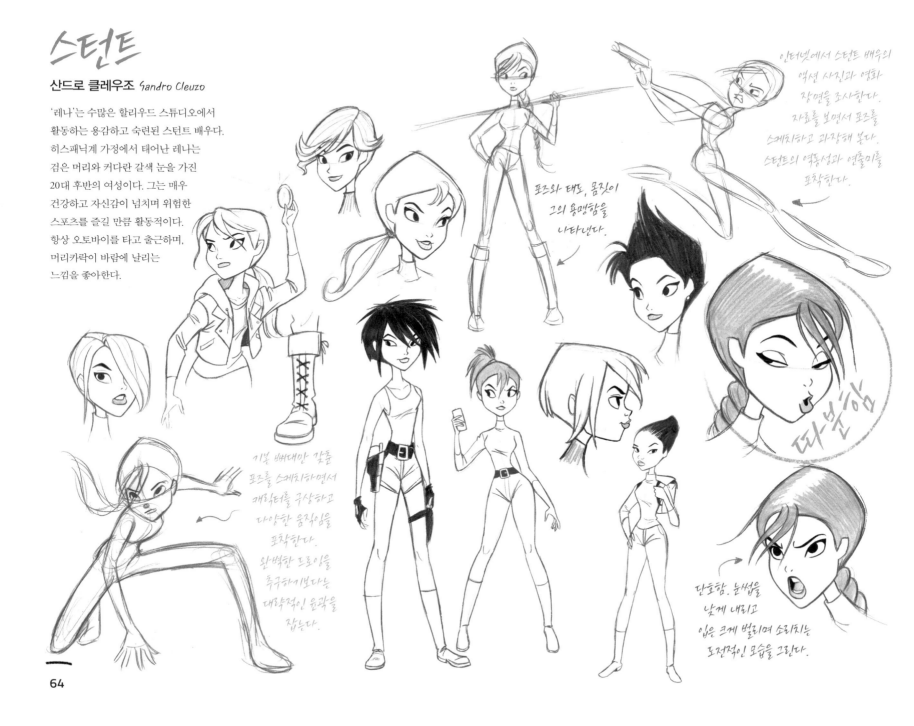

인터넷에서 스턴트 배우의 액션 사진과 영화 장면을 조사한다. 자료를 보면서 포즈를 스케치하고 과장해 본다. 스턴트의 역동성과 연출미를 포착한다.

포즈와 태도, 몸짓이 그의 용맹함을 나타낸다.

따분함

기본 뼈대만 갖춘 포즈를 스케치하면서 캐릭터를 구상하고 다양한 움직임을 포착한다. 완벽한 드로잉을 추구하기보다는 대략적인 윤곽을 잡는다.

단호함. 눈썹을 낮게 내리고 입은 크게 벌리며 소리치는 도전적인 모습을 그린다.

64

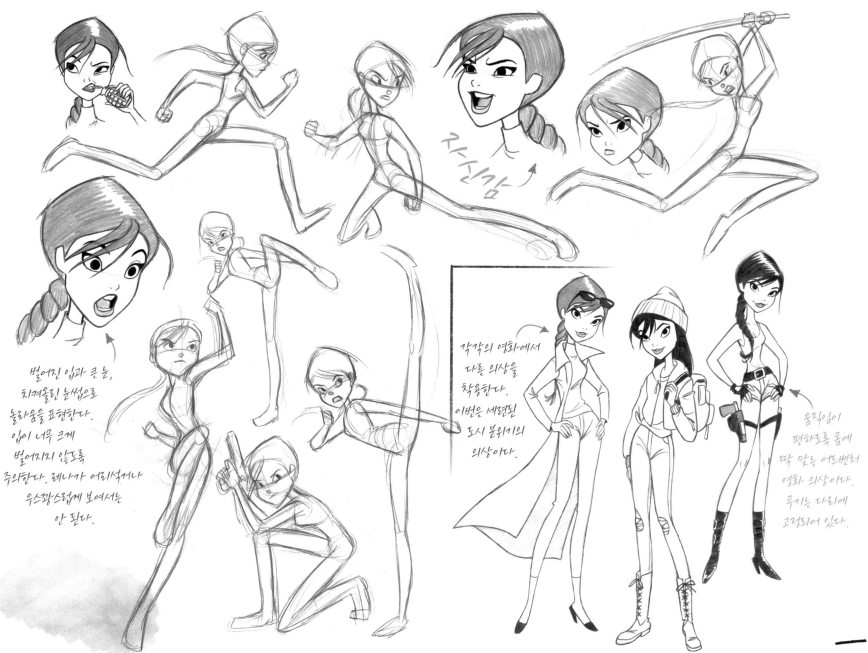

자신감

벌어진 입과 큰 눈,
치켜올린 눈썹으로
놀라움을 표현한다.
입이 너무 크게
벌어지지 않도록
주의한다. 레나가 어리석거나
우스꽝스럽게 보여서는
안 된다.

각각의 영화에서
다른 의상을
착용한다.
이번은 세련된
도시 분위기의
의상이다.

움직임이
편하도록 몸에
딱 맞는 어드벤처
영화 의상이다.
무기는 다리에
고정되어 있다.

65

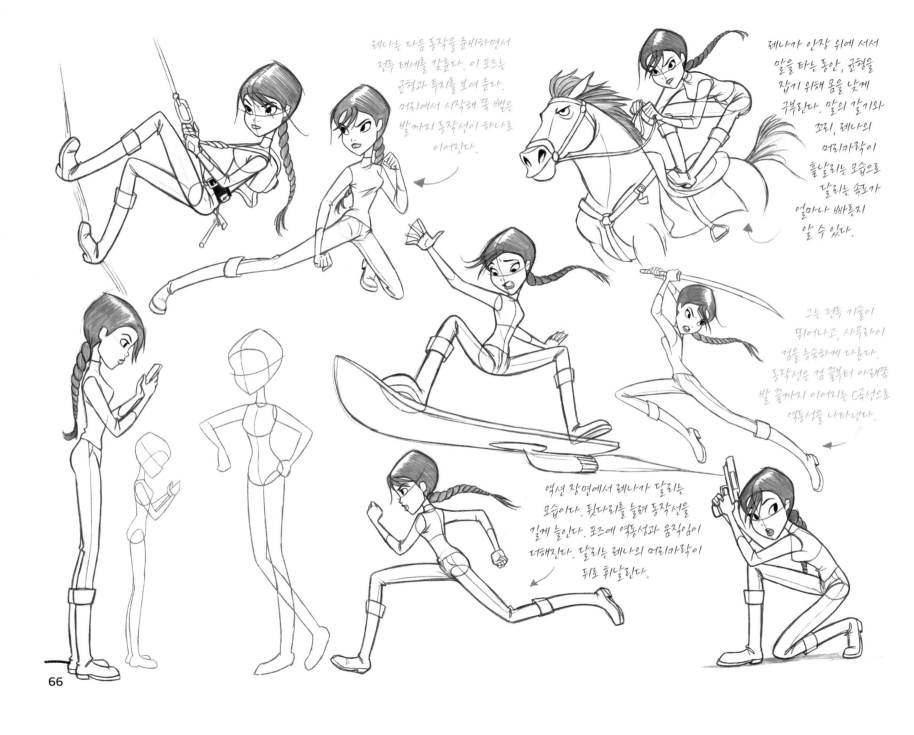

레나는 다음 동작을 준비하면서
전투 태세를 갖춘다. 이 포즈는
균형과 투지를 보여 준다.
머리에서 시작해 쭉 뻗은
발까지 동작선이 하나로
이어진다.

레나가 안장 위에 서서
말을 타는 동안, 균형을
잡기 위해 몸을 낮게
구부린다. 말의 갈기와
꼬리, 레나의
머리카락이
흩날리는 모습으로
달리는 속도가
얼마나 빠를지
알 수 있다.

그는 전투 기술이
뛰어나고, 사무라이
검을 능숙하게 다룬다.
동작선은 검 끝부터 아래쪽
발 끝까지 이어지는 C곡선으로
역동성을 나타낸다.

액션 장면에서 레나가 달리는
모습이다. 뒷다리를 늘려 동작선을
길게 늘인다. 포즈에 역동성과 움직임이
더해진다. 달리는 레나의 머리카락이
뒤로 휘날린다.

66

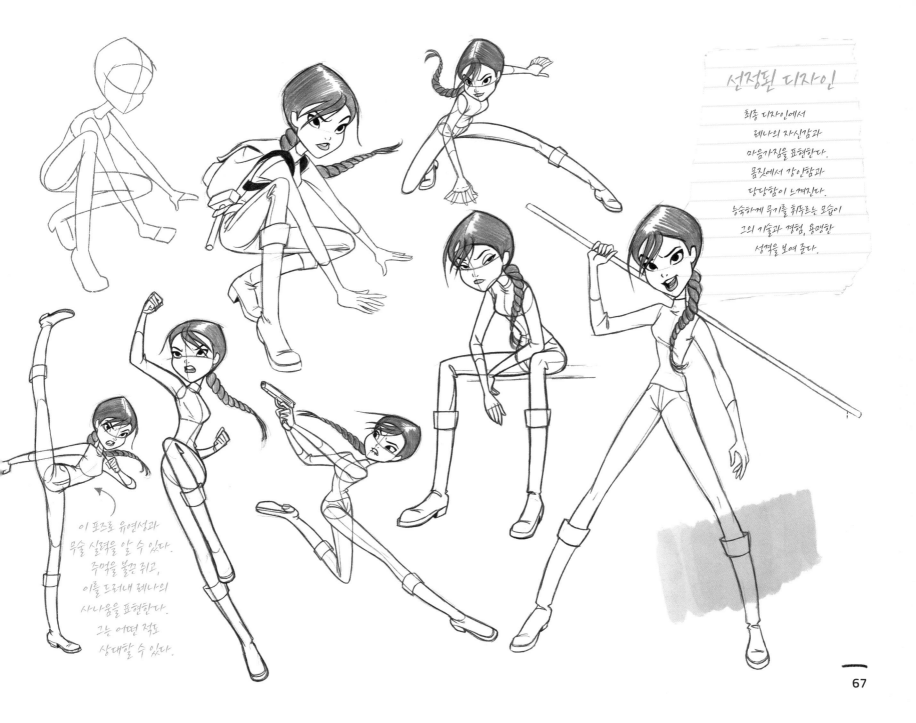

최종 디자인에서
레나의 자신감과
마음가짐을 표현한다.
몸짓에서 강인함과
당당함이 느껴진다.
능숙하게 무기를 휘두르는 모습이
그의 기술과 경험, 용맹한
성격을 보여 준다.

이 포즈로 유연성과
무술 실력을 알 수 있다.
주먹을 불끈 쥐고,
이를 드러내 레나의
사나움을 표현한다.
그는 어떤 적도
상대할 수 있다.

바다 요정

사라 콘라드센 *Sarah Conradsen*

해파리 요정 '카이아'는 바다 탐험을 좋아하는
혈기왕성하고 자유로운 영혼이다. 작고 호기심이 많은
그는 느긋한 편이지만, 화가 나면 불 같은 성격이다.
카이아의 다리는 비늘과 지느러미로 덮여 있다. 그의
피부색은 반투명한 청록색이지만, 화가 날 때는 분홍과
주황으로 변한다. 어느 날 그는 비늘과 맞닥뜨리게
된다. 처음에는 무엇인지 알지 못했지만, 주위에 점점
더 많은 플라스틱이 쌓이기 시작한다. 그러자 카이아는
바다를 교란하는 침입자인 플라스틱을 제거하기로
결심한다.

장난기

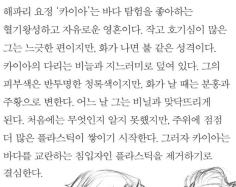

다양한 스타일의
지느러미와 비늘을
그려 본다.

자신감.
치켜올린
눈썹과
음흉한 미소

뾰족한 귀 덕분에 장난기 많은
요정처럼 보인다. 인어의 대표적인
조개 비키니 톱은 지나치게 유행을
의식하는 캐릭터처럼 느껴진다.

다양한 표정을 스케치하면, 캐릭터의
주요 특성을 파악하는 데 도움이 된다.
캐릭터의 서사를 고려해 디자인하면
비슷해 보이는 표정을 피할 수 있다.
표정을 통해 캐릭터가 무슨 생각을
하는지 알 수 있어야 한다.

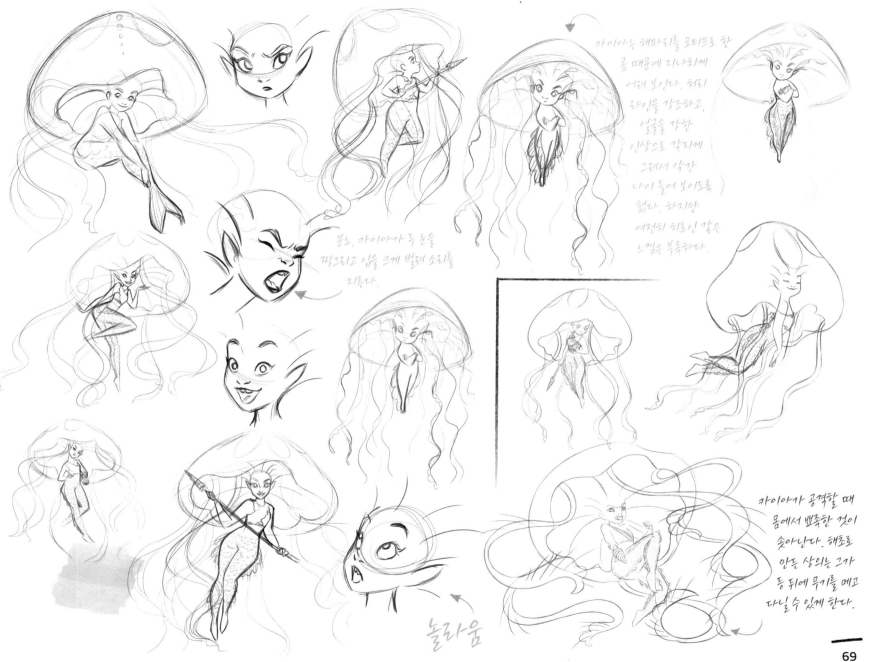

카이아는 해파리를 모티프로 한
몸 때문에 지나치게
어려 보인다. 허리
라인을 강조하고,
얼굴을 강한
인상으로 각지게
그려서 약간
나이 들어 보이도록
했다. 하지만
여전히 히로인 같은
느낌을 부족하다.

분노. 카이아가 두 눈을
찡그리고 입을 크게 벌려 소리를
지른다.

카이아가 공격할 때
몸에서 뾰족한 것이
솟아난다. 해초로
만든 상의는 그가
등 뒤에 무기를 메고
다닐 수 있게 한다.

놀라움

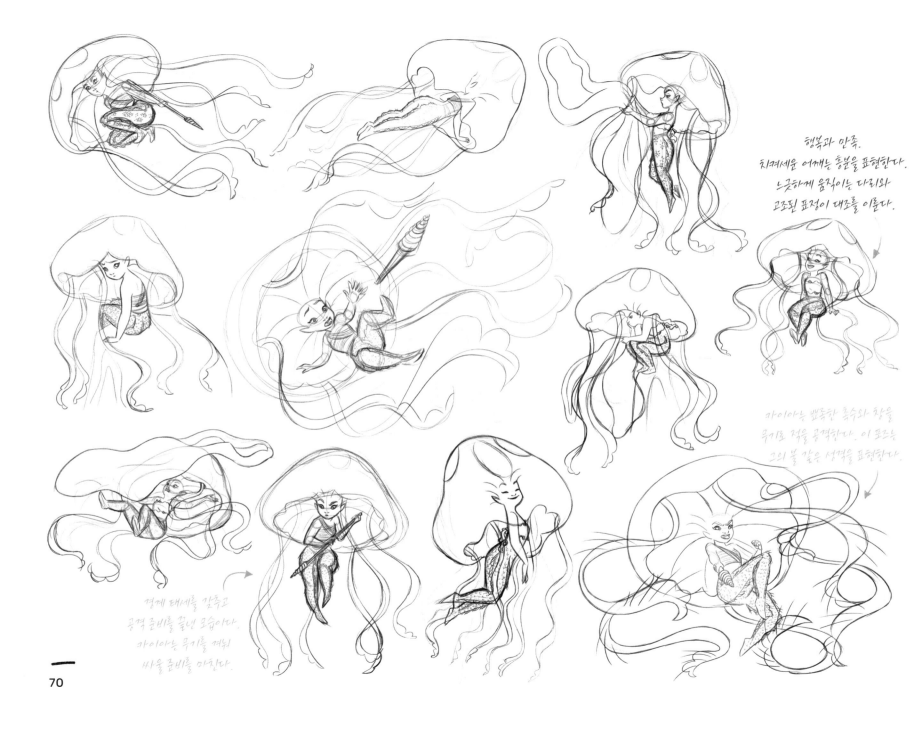

행복과 만족.
치켜세운 어깨는 흥분을 표현한다.
느긋하게 움직이는 다리와
고조된 표정이 대조를 이룬다.

마이아는 뾰족한 촉수와 창을
무기로 적을 공격한다. 이 포즈는
그의 불 같은 성격을 표현한다.

경계 태세를 갖추고
공격 준비를 끝낸 모습이다.
마이아는 무기를 겨눈
싸울 준비를 마친다.

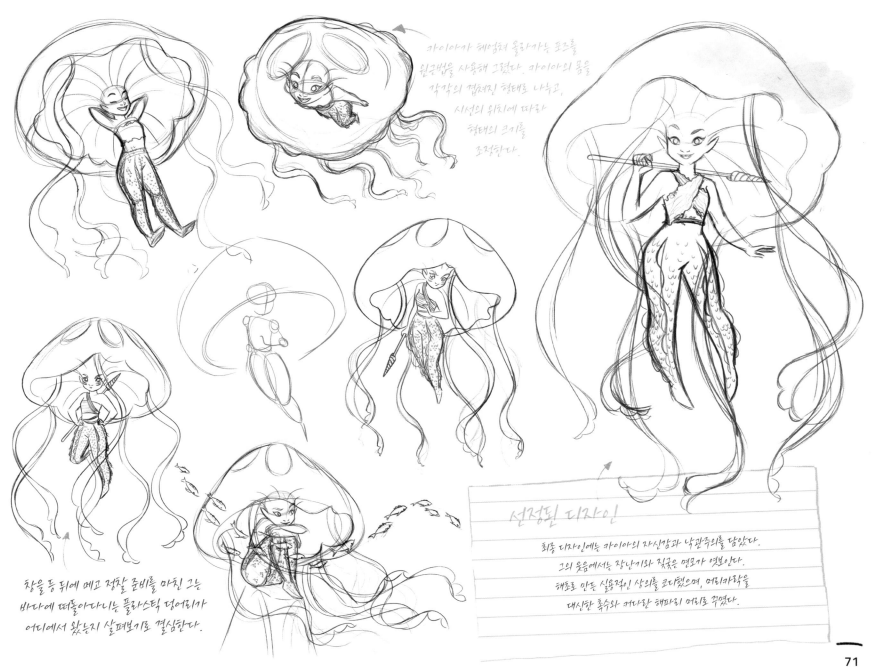

카이아가 헤엄쳐 올라가는 포즈를
원근법을 사용해 그렸다. 카이아의 몸을
각각의 접혀진 형태로 나누고,
시선의 위치에 따라
형태의 크기를
조정한다.

창을 등 뒤에 메고 정찰 준비를 마친 그는
바다에 떠돌아다니는 플라스틱 덩어리가
어디에서 왔는지 살펴보기로 결심한다.

선정된 디자인

최종 디자인에는 카이아의 자신감과 낙관주의를 담았다.
그의 웃음에서는 장난기와 짓궂은 면모가 엿보인다.
해초로 만든 실용적인 상의를 코디했으며, 머리카락을
대신한 촉수와 커다란 해파리 머리로 꾸몄다.

숲속 요정

러셀 델 소코로 *Russell Del Socorro*

'아이리스'는 장난기 많은 숲속 요정이다.
수집가이자 여행가이며, 자유로운 영혼을 가졌다.
고대 신의 후손인 그는 숲속에 살면서 자연과
깊은 교감을 느끼고 현대 사회를 경계한다.
아이리스는 나뭇잎과 씨앗 같은 식물을 무기로
사용해 자신을 지킨다. 식물을 다루는 마법의 힘을
가지고 있고 하늘을 날 수도 있다.

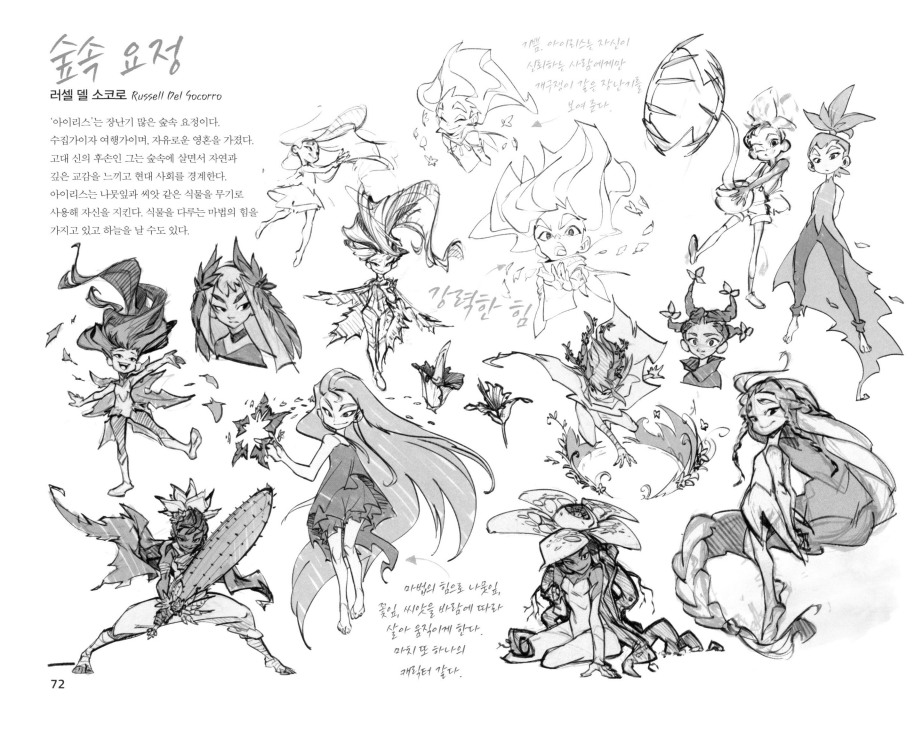

가끔, 아이리스는 자신이
신뢰하는 사람에게만
개구쟁이 같은 장난기를
보여 준다.

강력한 힘

마법의 힘으로 나뭇잎,
꽃잎, 씨앗을 바람에 따라
살아 움직이게 한다.
마치 또 하나의
캐릭터 같다.

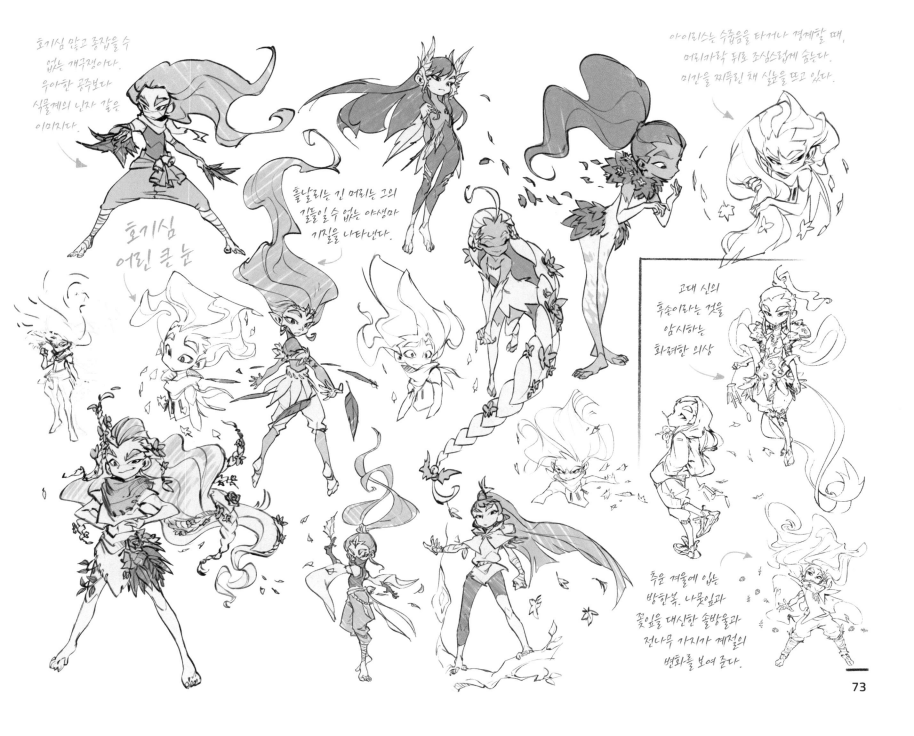

호기심 많고 종잡을 수
없는 개구쟁이다.
우아한 공주보다
식물계의 닌자 같은
이미지다.

아이리스는 수줍음을 타거나 경계할 때,
머리카락 뒤로 조심스럽게 숨는다.
미간을 찌푸린 채 실눈을 뜨고 있다.

흘날리는 긴 머리는 그의
길들일 수 없는 야생마
기질을 나타낸다.

호기심
어린 큰 눈

고대 신의
후손이라는 것을
암시하는
화려한 의상

추운 겨울에 입는
방한복. 나뭇잎과
꽃잎을 대신한 솔방울과
전나무 가지가 계절의
변화를 보여 준다.

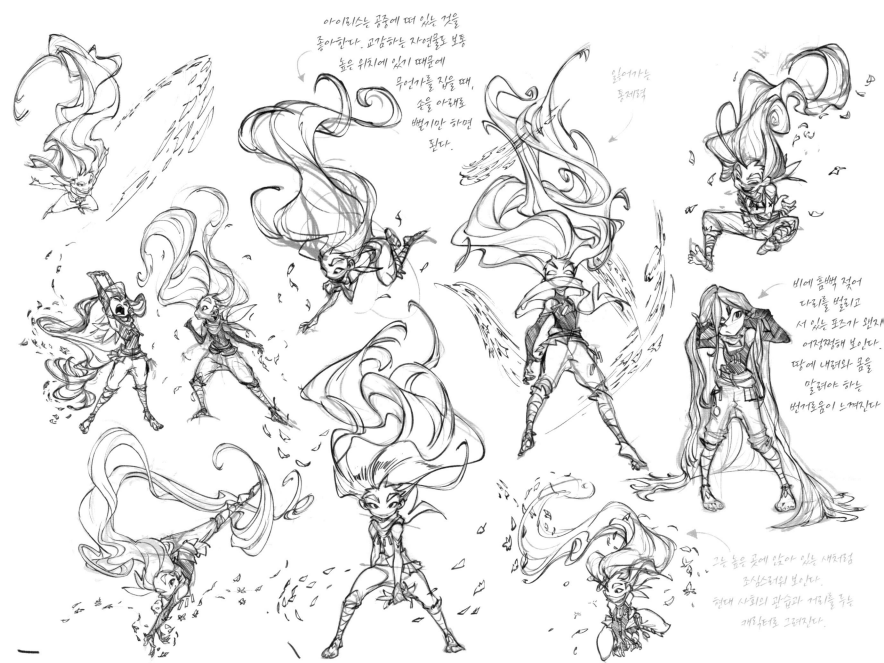

아이리스는 공중에 떠 있는 것을
좋아한다. 교감하는 자연물도 보통
높은 위치에 있기 때문에
무언가를 잡을 때,
손을 아래로
뻗기만 하면
된다.

잃어가는
통제력

비에 흠뻑 젖어
다리를 벌리고
서 있는 포즈가 왠지
어정쩡해 보인다.
땅에 내려와 몸을
말려야 하는
번거로움이 느껴진다.

그는 높은 곳에 앉아 있는 새처럼
조심스러워 보인다.
현대 사회의 관습과 거리를 두는
캐릭터로 그려진다.

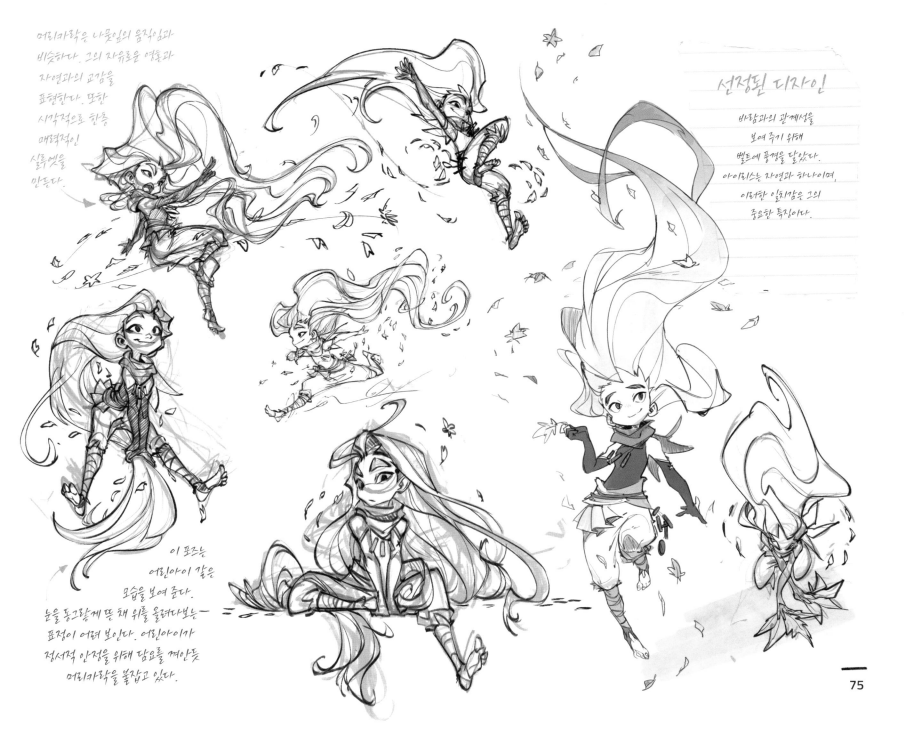

머리카락은 나뭇잎의 움직임과
비슷하다. 그의 자유로운 영혼과
자연과의 교감을
표현한다. 또한
시각적으로 한층
매력적인
실루엣을
만든다.

바람과의 관계성을
보여 주기 위해
벨트에 풍경을 달았다.
아이리스는 자연과 하나이며,
이러한 일치감은 그의
중요한 특징이다.

이 포즈는
어린아이 같은
모습을 보여 준다.
눈을 동그랗게 뜬 채 위를 올려다보는
표정이 어려 보인다. 어린아이가
정서적 안정을 위해 담요를 껴안듯
머리카락을 붙잡고 있다.

라쿤 슈퍼히어로

마그달리나 디아노바 *Magdalina Dianova*

'웨슬리'는 뉴욕 브루클린 출신의 십 대
소녀다. 타고난 반항적인 기질이 있고
말괄량이인 그는 머리를 좀처럼 빗지 않으며,
늘 패스트푸드로 끼니를 때우곤 한다.
낮에는 학교를 다니지만, 해가 질 무렵에는
슈퍼히어로가 되어 라쿤처럼 몰래 마을을
배회한다. 빈틈없고 교활하며 매우 총명한
웨슬리는 뛰어난 감각의 숙련된 투사다.
호기심도 많으며 털털하고 유쾌한 성격이다.
신기한 물건을 찾으려고 쓰레기통을 뒤지는
이상한 버릇이 있다.

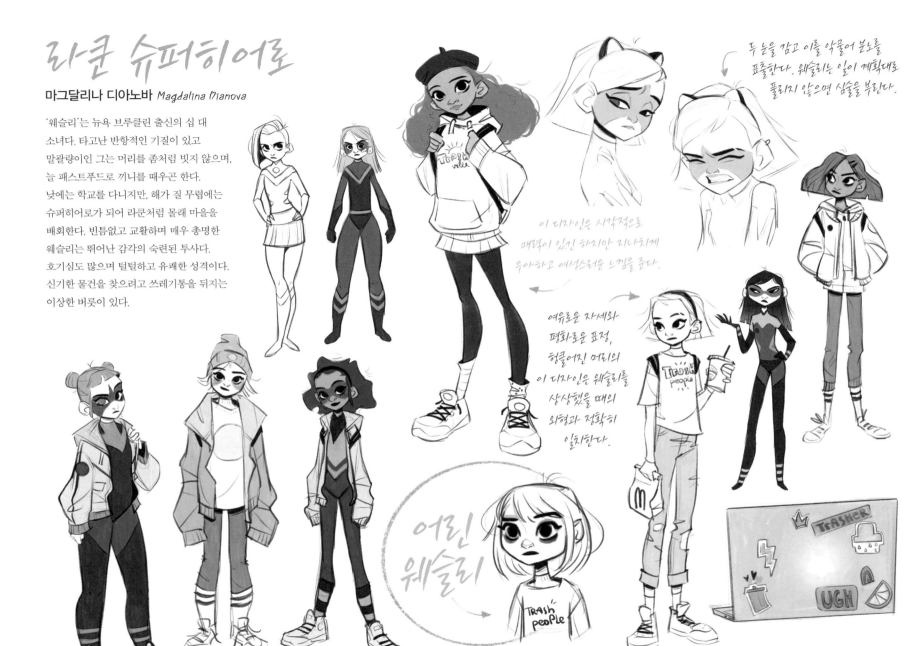

두 눈을 감고 이를 악물어 분노를
표출한다. 웨슬리는 일이 계획대로
풀리지 않으면 심술을 부린다.

이 디자인은 시각적으로
매력이 있긴 하지만 지나치게
우아하고 여성스러운 느낌을 준다.

여유로운 자세와
평화로운 표정,
헝클어진 머리의
이 디자인은 웨슬리를
상상했을 때의
외형과 정확히
일치한다.

어린
웨슬리

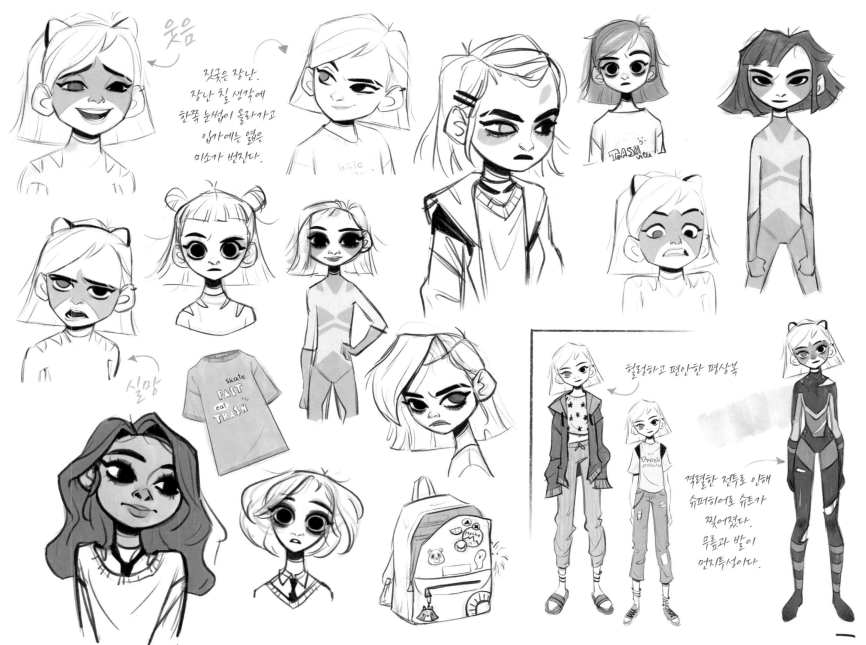

웃음

짓궂은 장난.
장난 칠 생각에
한쪽 눈썹이 올라가고
입가에는 엷은
미소가 번진다.

실망

skate
FAST
eat
TRASH

헐렁하고 편안한 평상복

격렬한 전투로 인해
슈퍼히어로 슈트가
찢어졌다.
무릎과 발이
먼지투성이다.

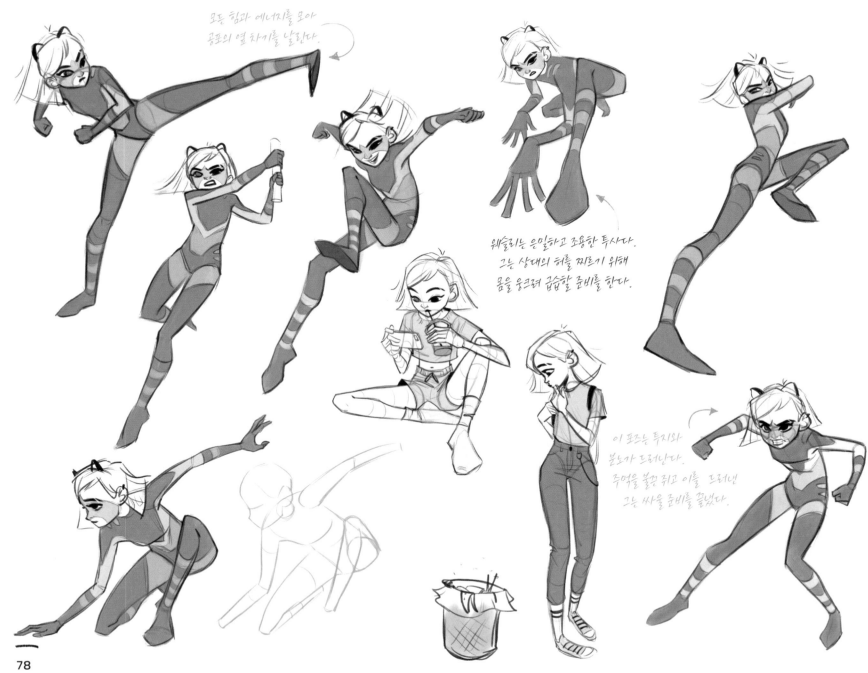

모든 힘과 에너지를 모아
공포의 옆 차기를 날린다.

웨슬리는 은밀하고 조용한 투사다.
그는 상대의 허를 찌르기 위해
몸을 웅크려 급습할 준비를 한다.

이 포즈는 투지와
분노가 드러난다.
주먹을 불끈 쥐고 이를 드러낸
그는 싸울 준비를 끝냈다.

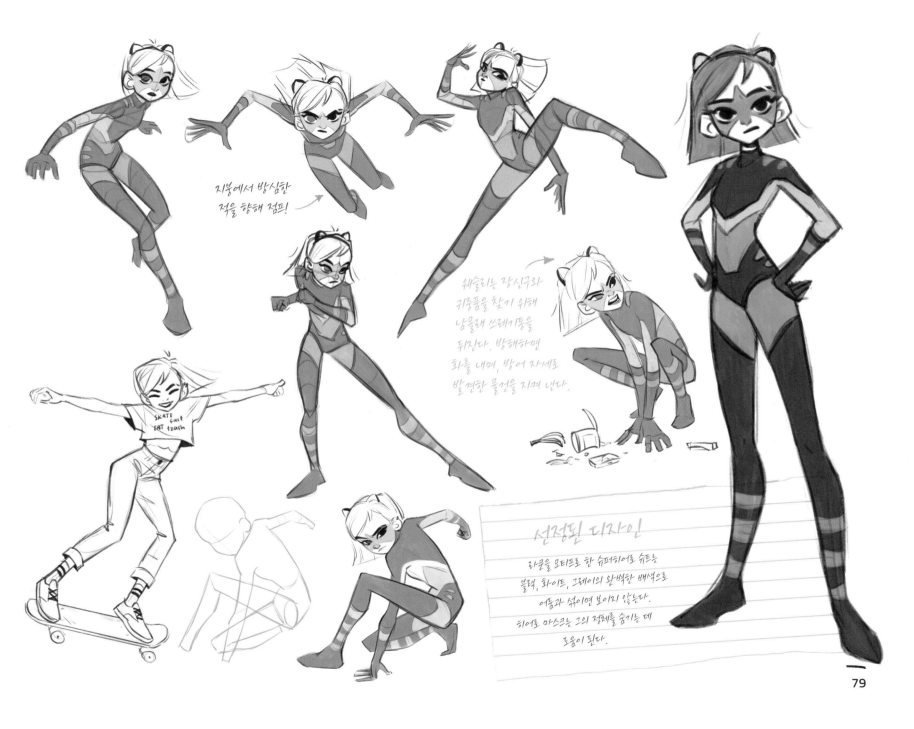

지붕에서 방심한
적을 향해 점프!

워슬리는 장신구와
귀중품을 찾기 위해
남몰래 쓰레기통을
뒤진다. 방해하면
화를 내며, 방어 자세로
발견한 물건을 지켜 낸다.

SKATE fast
EAT trash

선정된 디자인

라쿤을 모티프로 한 슈퍼히어로 슈트는
블랙, 화이트, 그레이의 완벽한 배색으로
어둠과 섞이면 보이지 않는다.
히어로 마스크는 그의 정체를 숨기는 데
도움이 된다.

청소년 슈퍼히어로

재키 드루위코 *Jackie Droujko*

사람들은 '다리야'를 조용하고 내성적인
학교 수영부의 에이스로 알고 있다.
하지만 사실 그는 누구보다 강인하고
자신감 넘치는 청소년 슈퍼히어로다.
물을 다루는 다리야는 수영복 위에
직접 코디한 캐주얼 슈퍼히어로
의상을 착용한다. 침착하고 차분한
그는 섹시한 슈퍼히어로의
전형적인 이미지에서 벗어난
아담한 체격과 앳된 외모를 가졌다.
수영 선수답게 강인한 다리를 뽐낸다.

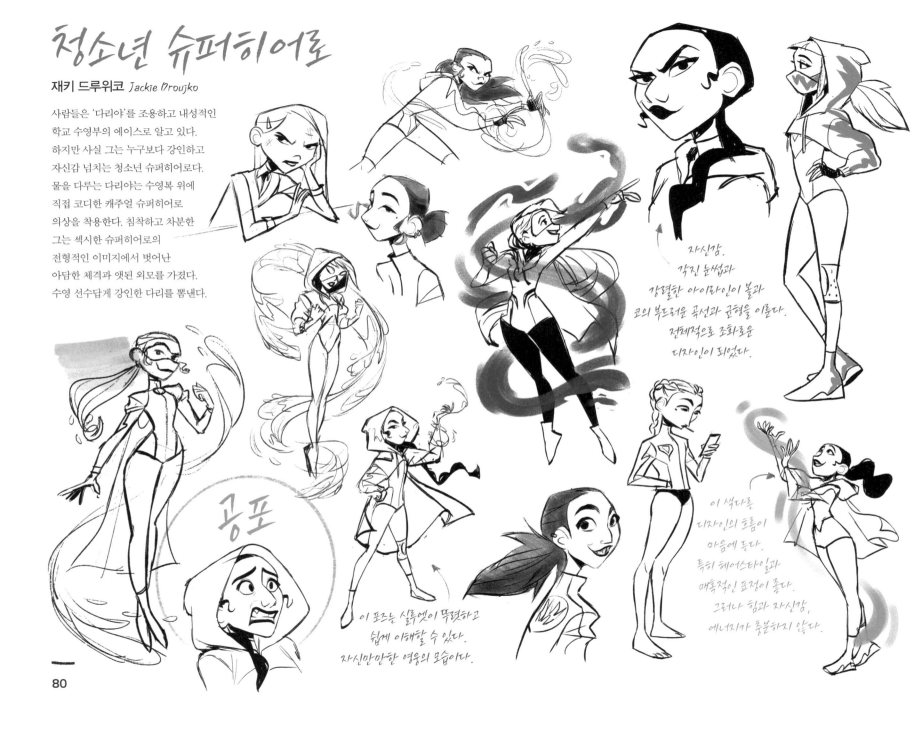

자신감.
각진 눈썹과
강렬한 아이라인이 볼과
코의 부드러운 곡선과 균형을 이룬다.
전체적으로 조화로운
디자인이 되었다.

공포

이 색다른
디자인의 흐름이
마음에 든다.
특히 헤어스타일과
매혹적인 표정이 좋다.
그러나 힘과 자신감,
에너지가 충분하지 않다.

이 포즈는 실루엣이 뚜렷하고
쉽게 이해할 수 있다.
자신만만한 영웅의 모습이다.

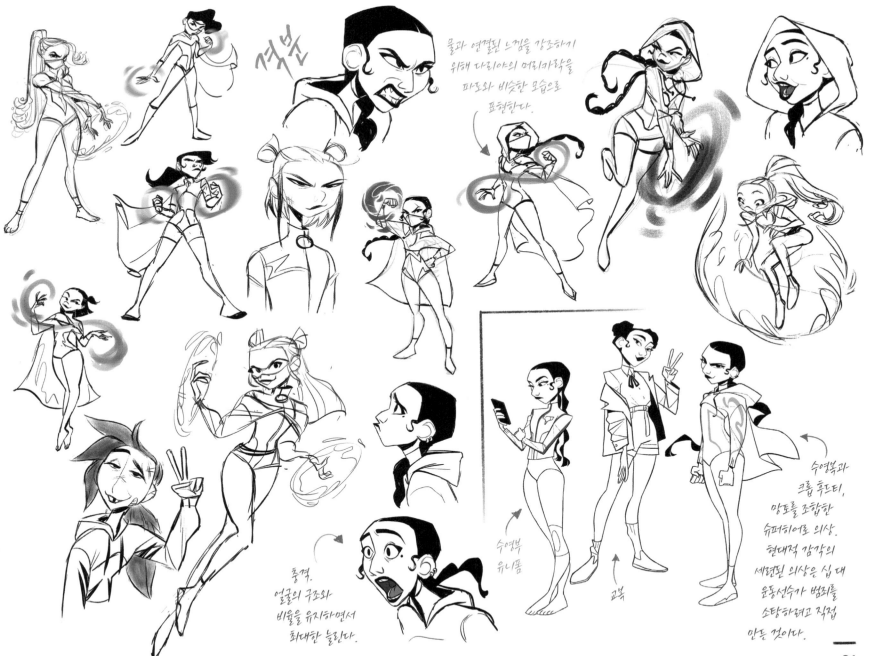

격변

물과 연결된 느낌을 강조하기 위해 다리아의 머리카락을 파도와 비슷한 모습으로 표현한다.

충격.
얼굴의 구조와 비율을 유지하면서 최대한 늘린다.

수영복 유니폼

교복

수영복과 크롭 후드티, 망토를 조합한 슈퍼히어로 의상. 현대적 감각의 세련된 의상은 십 대 운동선수가 범죄를 소탕하려고 직접 만든 것이다.

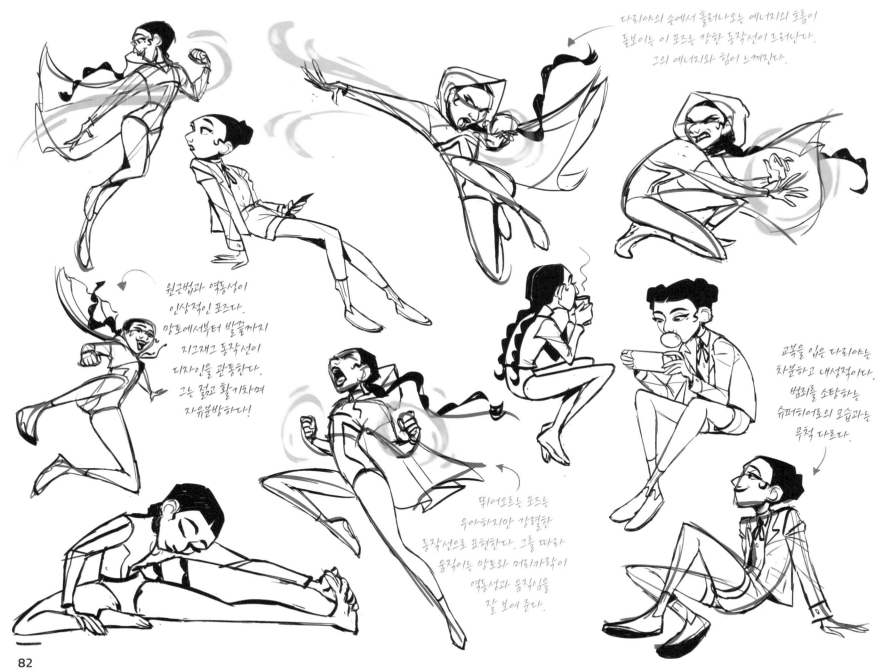

다리야의 손에서 흘러나오는 에너지의 흐름이
돋보이는 이 포즈는 강한 동작선이 드러난다.
그의 에너지와 힘이 느껴진다.

원근법과 역동성이
인상적인 포즈다.
망토에서부터 발끝까지
지그재그 동작선이
디자인을 관통한다.
그는 젊고 활기차며
자유분방하다!

고복을 입은 다리야는
차분하고 내성적이다.
범죄를 소탕하는
슈퍼히어로의 모습과는
무척 다르다.

뛰어오르는 포즈는
우아하지만 강렬한
동작선으로 표현한다. 그를 따라
움직이는 망토와 머리카락이
역동성과 움직임을
잘 보여 준다.

82

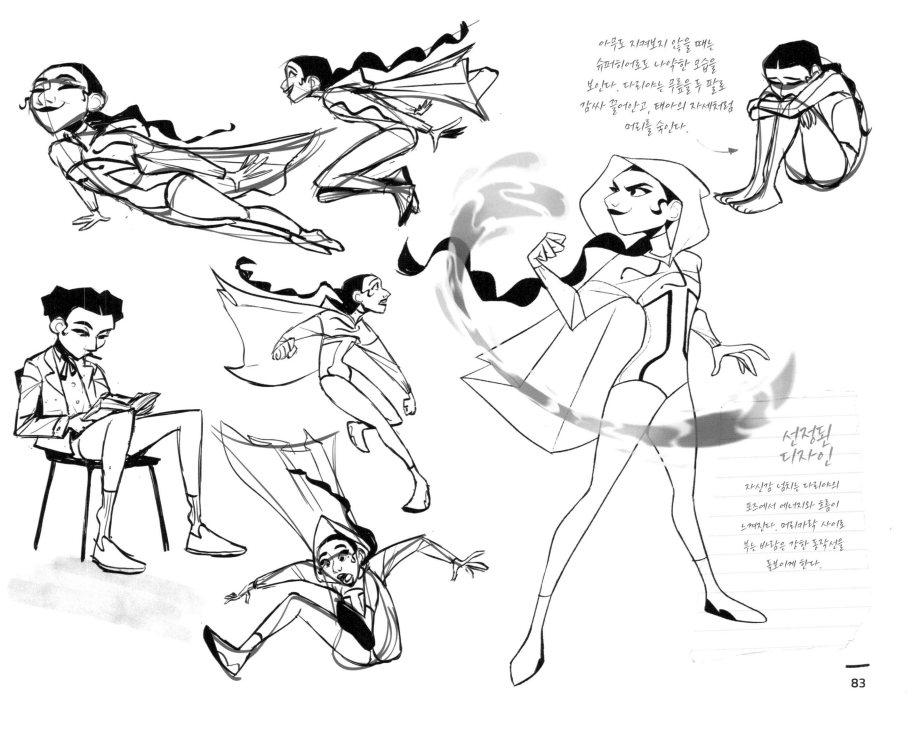

아무도 지켜보지 않을 때는
슈퍼히어로도 나약한 모습을
보인다. 다리아는 무릎을 두 팔로
감싸 끌어안고, 태아의 자세처럼
머리를 숙인다.

선정된
디자인

자신감 넘치는 다리아의
포즈에서 에너지와 흐름이
느껴진다. 머리카락 사이로
부는 바람은 강한 동작선을
돋보이게 한다.

고대 이집트 전사

마르타 가르시아 나바로 "MARGANA" *Marta García Navarro "MARGANA"*

고집스럽고 자부심이 강한 '세크메트'는 고대 이집트의 히로인이다.
파라오의 측근 세력인 부유한 귀족 집안에서 태어났다. 좋은 집안과 결혼해
왕실의 충실한 신하가 되도록 교육받았으나, 정략결혼에 반대하는 그는
전사가 되기를 원했다. 비밀리에 훈련해 온 세크메트는 창을 든 용맹한
전사로서 폭력을 휘두르는 파라오 휘하의 군인에게서 마을 사람들을 지킨다.
우아하지만 맹렬한 그는 다른 여성들에 비해 키가 크다. 이집트 귀족들의
가식적인 파티에 참석하는 것을 싫어한다.

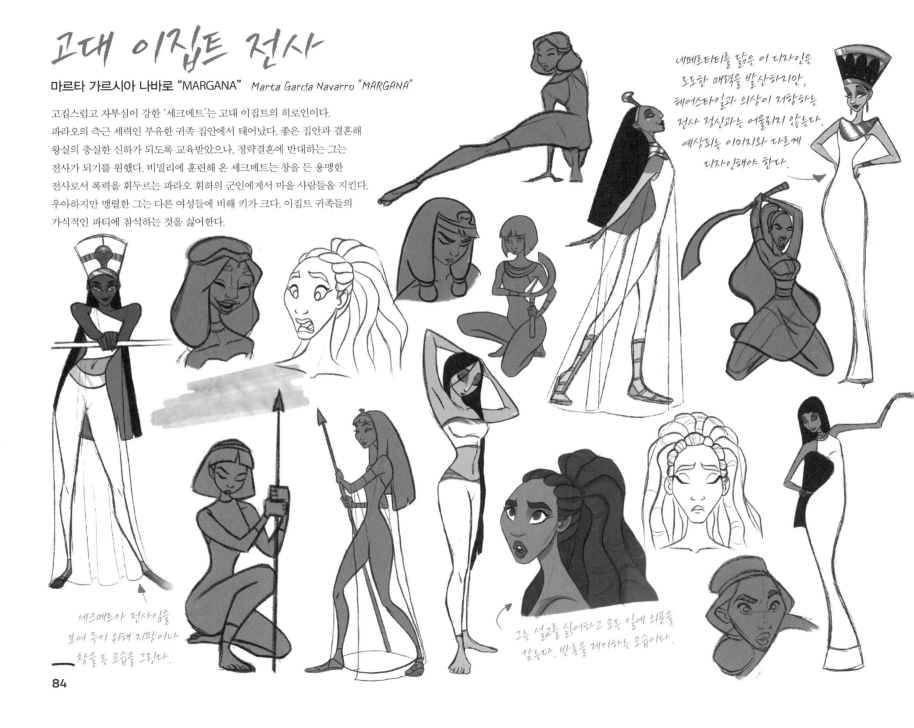

네페르티티를 닮은 이 디자인은
도도한 매력을 발산하지만,
헤어스타일과 의상이 저항하는
전사 정신과는 어울리지 않는다.
예상되는 이미지와 다르게
디자인해야 한다.

세크메트가 전사임을
보여 주기 위해 지팡이나
창을 든 모습을 그린다.

그는 설교를 싫어하고 모든 일에 의문을
갖는다. 반론을 제기하는 모습이다.

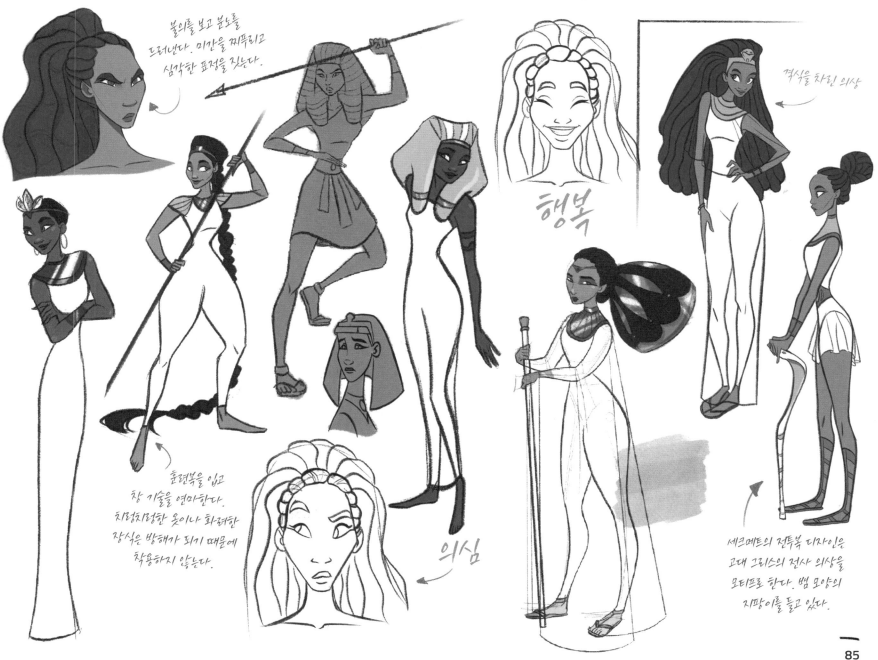

불의를 보고 분노를
드러낸다. 미간을 찌푸리고
심각한 표정을 짓는다.

격식을 차린 의상

행복

훈련복을 입고
창 기술을 연마한다.
치렁치렁한 옷이나 화려한
장식은 방해가 되기 때문에
착용하지 않는다.

의심

세크메트의 전투복 디자인은
고대 그리스의 전사 의상을
모티프로 한다. 범 모양의
지팡이를 들고 있다.

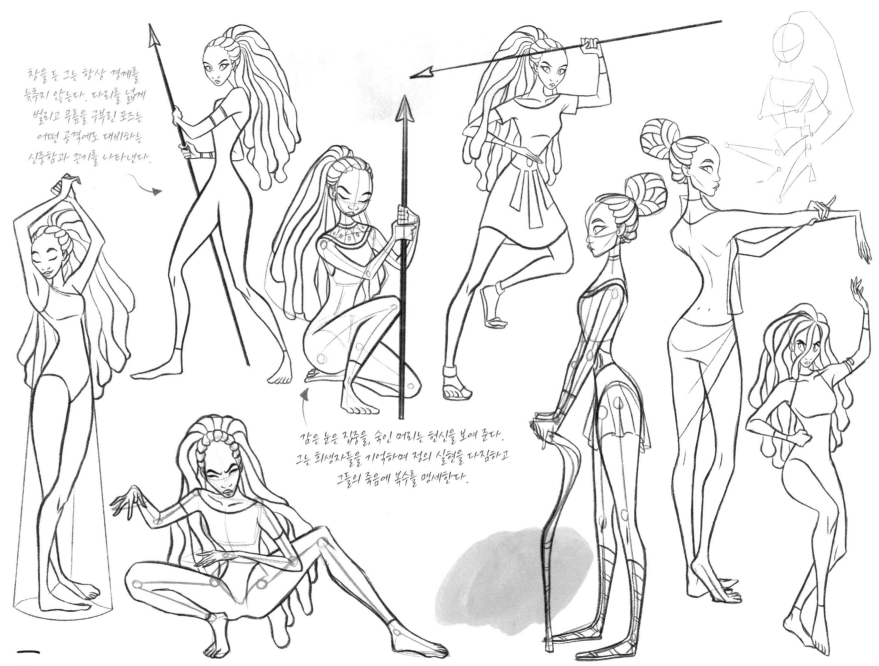

창을 든 그는 항상 경계를 늦추지 않는다. 다리를 넓게 벌리고 무릎을 구부린 포즈는 어떤 공격에도 대비하는 신중함과 끈기를 나타낸다.

감은 눈은 집중을, 숙인 머리는 헌신을 보여 준다. 그는 희생자들을 기억하며 정의 실현을 다짐하고 그들의 죽음에 복수를 맹세한다.

86

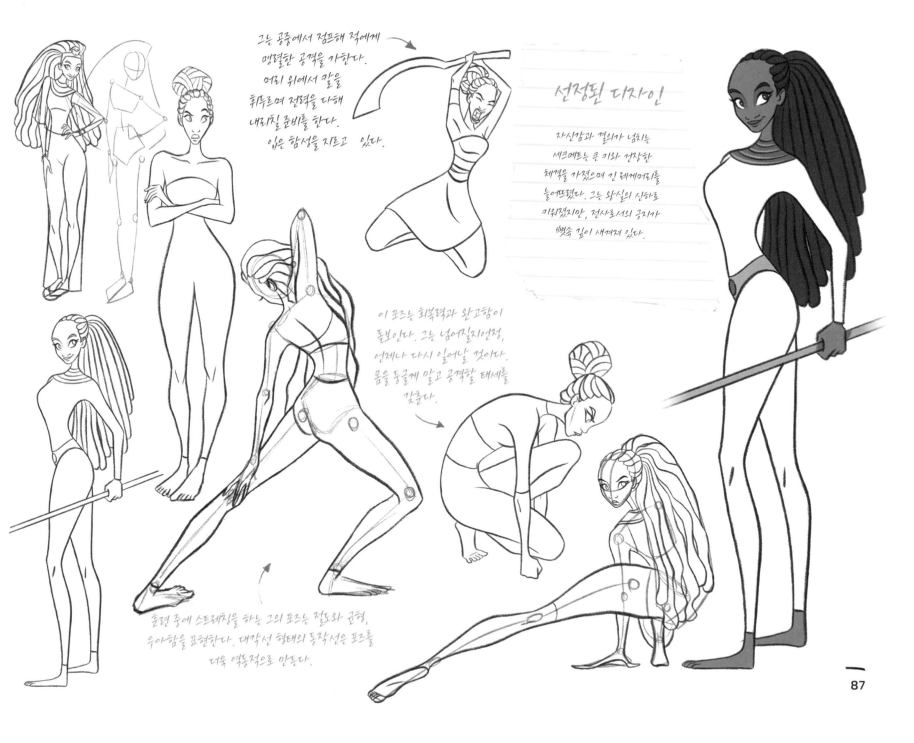

그는 공중에서 점프해 적에게
맹렬한 공격을 가한다.
머리 위에서 칼을
휘두르며 전력을 다해
내리칠 준비를 한다.
입은 함성을 지르고 있다.

선정된 디자인

자신감과 결의가 넘치는
세크메트는 큰 키와 건장한
체격을 가졌으며 긴 레게머리를
늘어뜨렸다. 그는 왕실의 신하로
키워졌지만, 전사로서의 긍지가
뼛속 깊이 새겨져 있다.

이 포즈는 회복력과 완고함이
돋보인다. 그는 넘어질지언정,
언제나 다시 일어날 것이다.
몸을 둥글게 말고 공격할 태세를
갖춘다.

훈련 중에 스트레칭을 하는 그의 포즈는 절도와 균형,
우아함을 표현한다. 대각선 형태의 동작선은 포즈를
더욱 역동적으로 만든다.

사무라이

레오 고메스 "The Chulo" *Leo Gómez "The Chulo"*

'센시'는 강인하고 회복력이 뛰어난 모계 사회에서
자란 사무라이다. 그 공동체 사회는 확립된
계급 제도가 없지만, 노인과 조상을 존경하는
전통 문화로 질서를 유지한다. 낮에는 밭에서
열심히 일하다가도 마을에 피해를 끼치는
존재가 나타나면 언제든 마을을 수호하는
전사가 된다. 어릴 때부터 그는 전쟁이나
죽음을 두려워하지 않고, 혹독한
인생을 정면으로 마주하라는 가르침을
받았다. 용맹하고 숙련된 사무라이,
센시는 검에 살고 검에 죽는다.

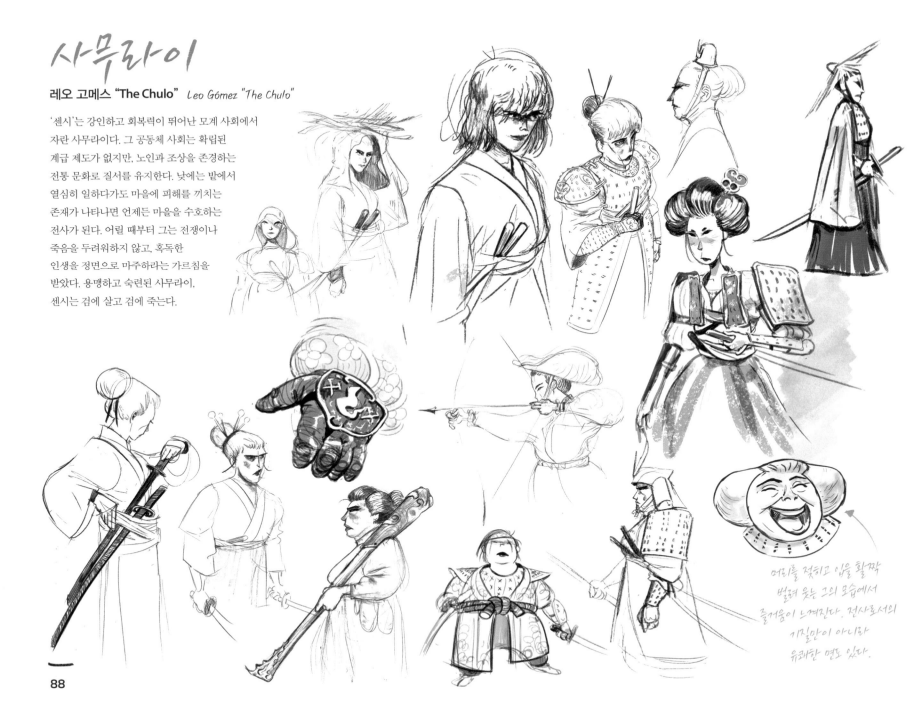

머리를 젖히고 입을 활짝
벌려 웃는 그의 모습에서
즐거움이 느껴진다. 전사로서의
기질만이 아니라
유쾌한 면모 있다.

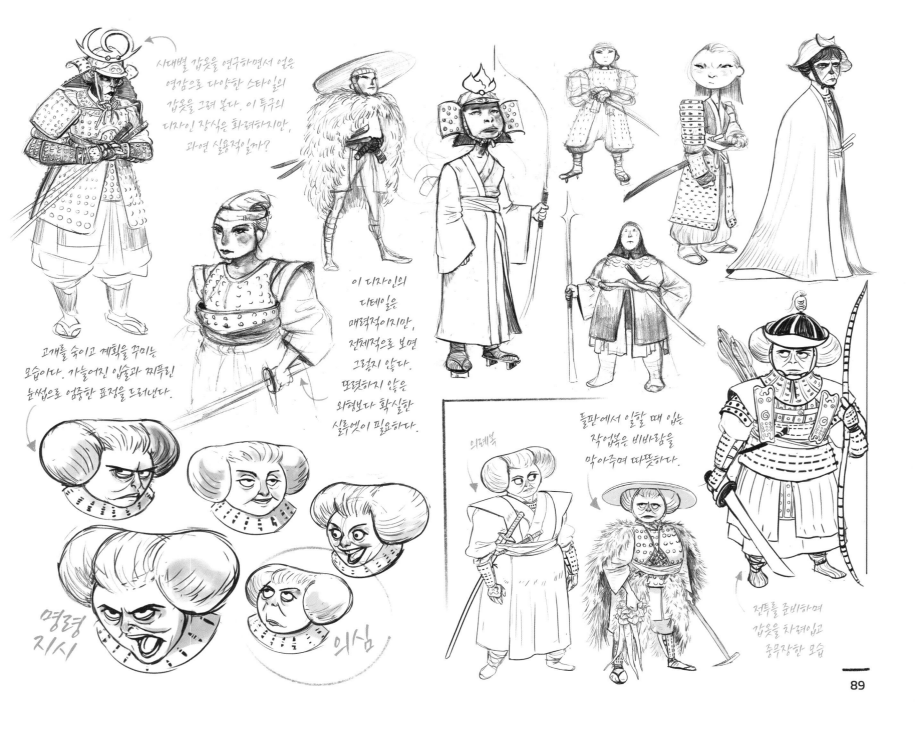

시대별 갑옷을 연구하면서 얻은 영감으로 다양한 스타일의 갑옷을 그려 본다. 이 투구의 디자인 장식은 화려하지만, 과연 실용적일까?

고개를 숙이고 계획을 꾸미는 모습이다. 가늘어진 입술과 찌푸린 눈썹으로 엄중한 표정을 드러낸다.

이 디자인의 디테일은 매력적이지만, 전체적으로 보면 그렇지 않다. 또렷하지 않은 외형보다 확실한 실루엣이 필요하다.

의례복

들판에서 일할 때 입는 작업복은 비바람을 막아주면 따뜻하다.

명령 지시

의심

전투를 준비하며 갑옷을 차려입고 중무장한 모습

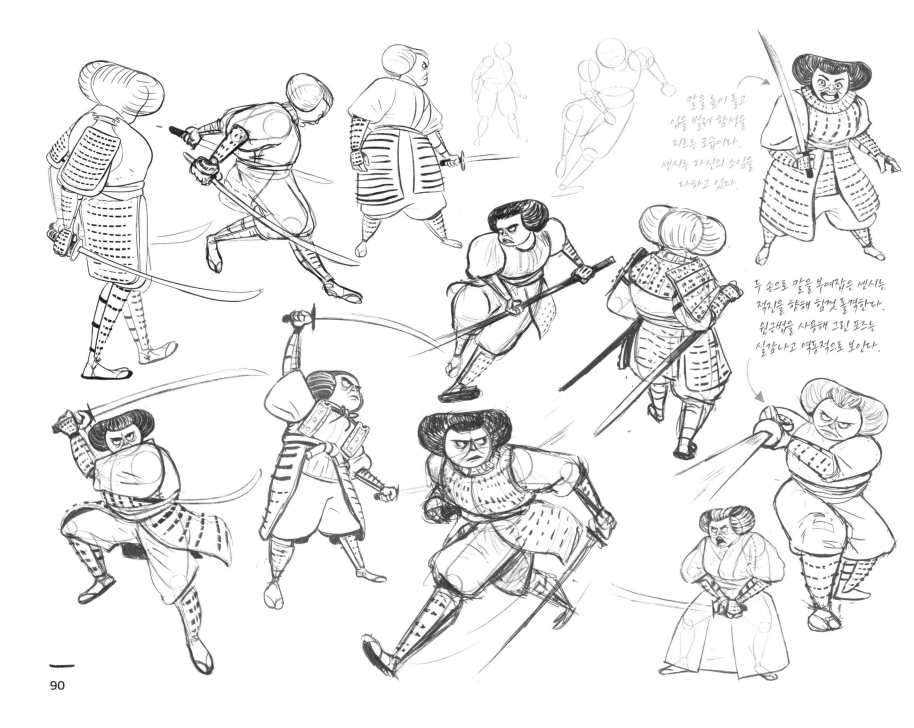

칼을 높이 들고
입을 벌려 함성을
지르는 모습이다.
센시는 자신의 소임을
다하고 있다.

두 손으로 칼을 부여잡은 센시는
적진을 향해 함껏 돌격한다.
원근법을 사용해 그린 포즈는
실감나고 역동적으로 보인다.

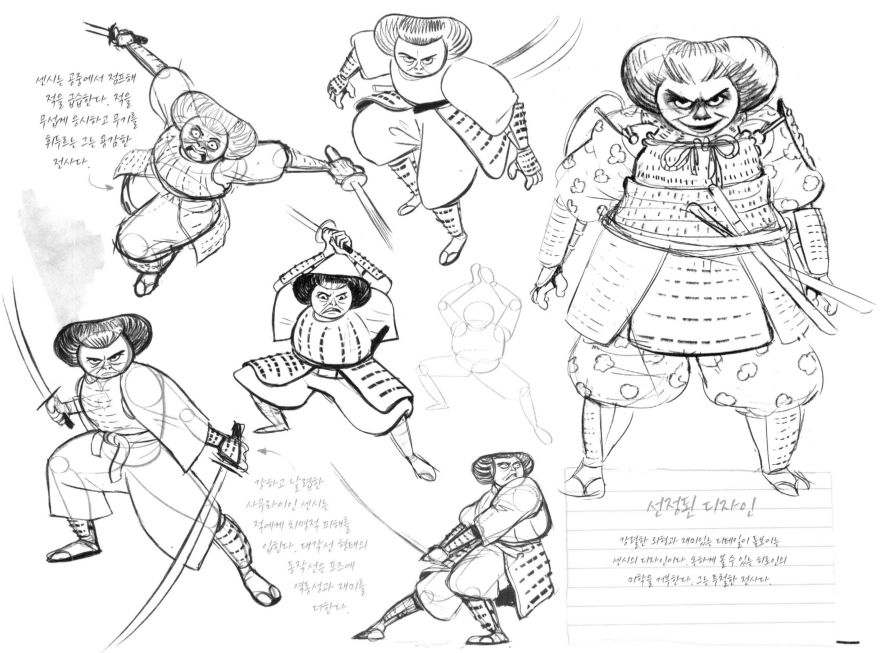

센시는 공중에서 점프해 적을 급습한다. 적을 무섭게 응시하고 무기를 휘두르는 그는 용감한 전사다.

강하고 날렵한 사무라이인 센시는 적에게 치명적 피해를 입힌다. 대각선 형태의 동작선은 포즈에 역동성과 재미를 더한다.

선정된 디자인

강렬한 외형과 재미있는 디테일이 돋보이는 센시의 디자인이다. 흔하게 볼 수 있는 히로인의 미학을 거부한다. 그는 투철한 전사다.

페르시아 공주

타라네 카리미 *Taraneh Karīmī*

파테메흐 카눔 '에스마트 알-돌레'
공주는 현재 이란 지역에 위치한
19세기 페르시아 제국의 공주다.
종교적이고 가부장적인 사회지만,
왕은 딸에게 궁전을 방문한 다른 나라
귀빈의 의전을 맡겼다. 용감하고
당당하면서 통제력까지 갖춘
그는 모험을 두려워하지 않았다.
피아노를 배우기도 하고 사진사가 되려고
전통을 거스르기도 했다. 당대의 전형적인
미적 기준에 부합하는 그는 긴 곱슬머리와
풍만한 몸매, 일자 눈썹과
옅은 솜털을 가졌다.

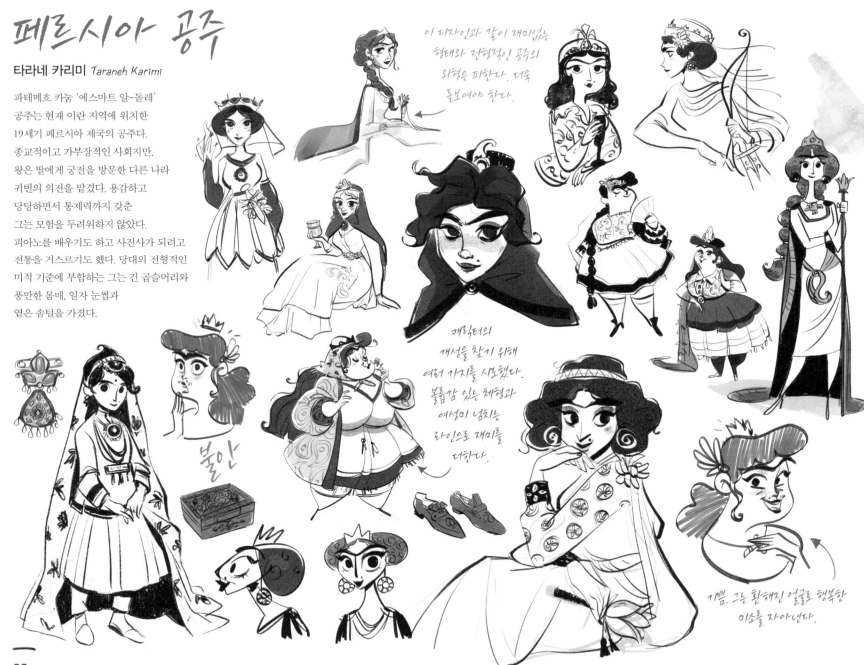

이 디자인과 같이 재미없는
형태와 전형적인 공주의
외형을 피한다. 더욱
돋보여야 한다.

캐릭터의
개성을 찾기 위해
여러 가지를 시도했다.
볼륨감 있는 체형과
여성미 넘치는
라인으로 재미를
더한다.

불안

기쁨. 그는 환해진 얼굴로 행복한
미소를 자아낸다.

92

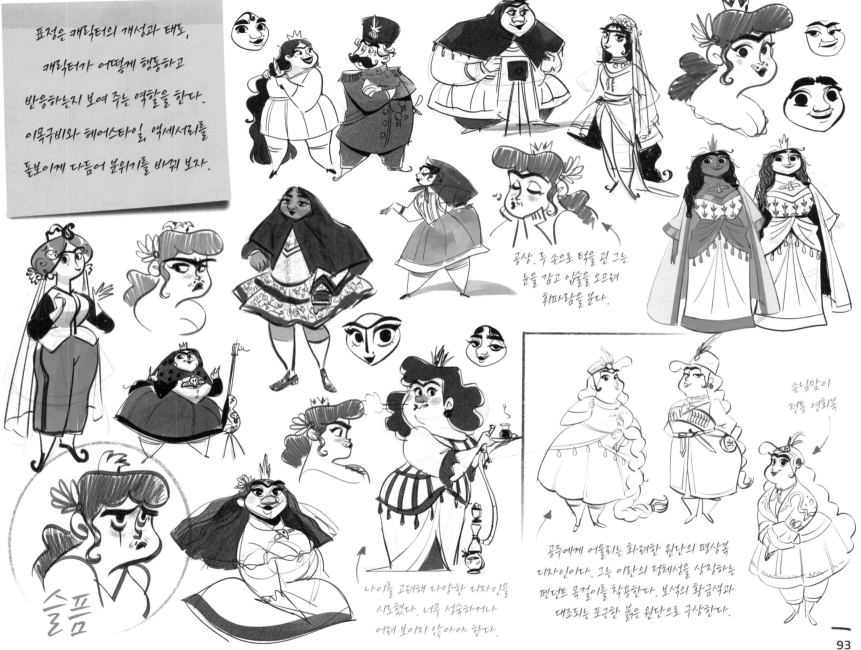

표정은 캐릭터의 개성과 태도,
캐릭터가 어떻게 행동하고
반응하는지 보여 주는 역할을 한다.
이목구비와 헤어스타일, 액세서리를
돋보이게 다듬어 분위기를 바꿔 보자.

공상. 두 손으로 턱을 괸 그는
눈을 감고 입술을 오므려
휘파람을 분다.

손님맞이
전통 연회복

슬픔

나이를 고려해 다양한 디자인을
시도했다. 너무 성숙하거나
어려 보이지 않아야 한다.

공주에게 어울리는 화려한 원단의 평상복
디자인이다. 그는 이란의 정체성을 상징하는
펜던트 목걸이를 착용한다. 보석의 황금색과
대조되는 포근한 붉은 원단으로 구상한다.

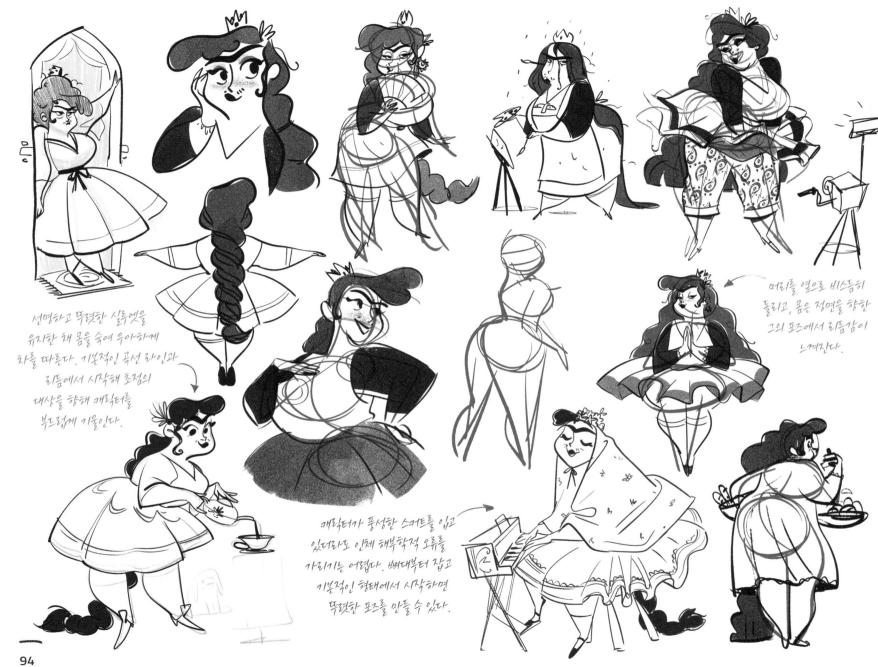

선명하고 뚜렷한 실루엣을
유지한 채 몸을 숙여 우아하게
차를 따른다. 기본적인 곡선 라인과
리듬에서 시작해 초점의
대상을 향해 캐릭터를
부드럽게 기울인다.

머리를 옆으로 비스듬히
돌리고, 몸은 정면을 향한
그의 포즈에서 리듬감이
느껴진다.

캐릭터가 풍성한 스커트를 입고
있더라도 인체 해부학적 오류를
가리기는 어렵다. 뼈대부터 잡고
기본적인 형태에서 시작하면
뚜렷한 포즈를 만들 수 있다.

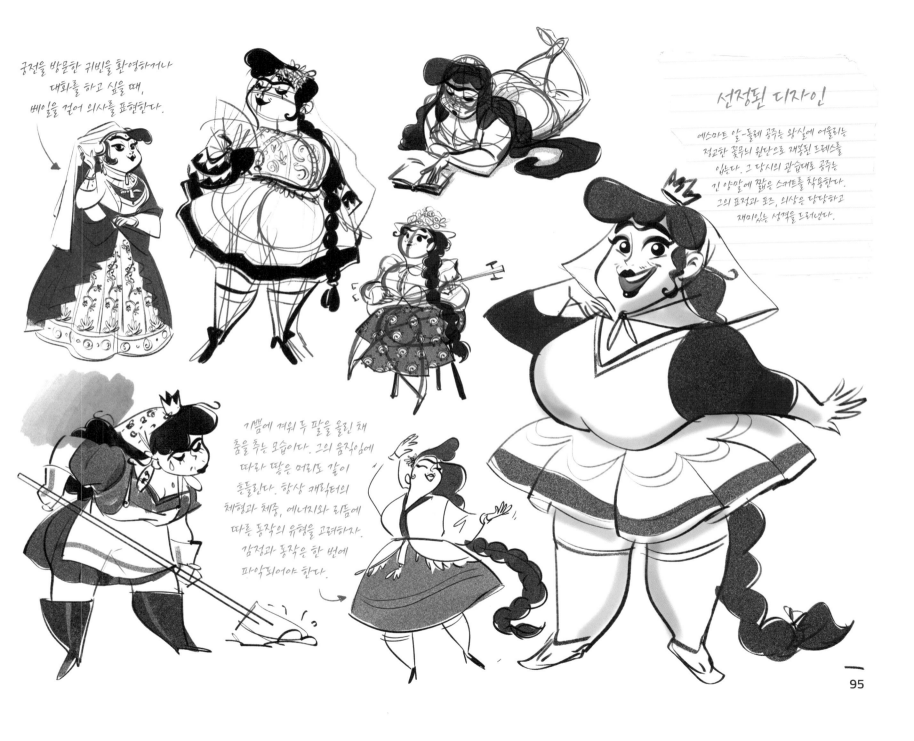

궁전을 방문한 귀빈을 환영하거나
대화를 하고 싶을 때,
베일을 걷어 의사를 표현한다.

에스마트 알-돌레 공주는 왕실에 어울리는
정교한 꽃무늬 원단으로 재봉된 드레스를
입는다. 그 당시의 관습대로 공주는
긴 양말에 짧은 스커트를 착용한다.
그의 표정과 포즈, 의상은 당당하고
재미있는 성격을 드러낸다.

개쌤에 겨워 두 팔을 올린 채
춤을 추는 모습이다. 그의 움직임에
따라 땅도 머리도 같이
흔들린다. 항상 캐릭터의
체형과 체중, 에너지와 리듬에
따른 동작의 유형을 고려하자.
감정과 동작은 한 번에
파악되어야 한다.

95

고대 그리스 여신

마고 킨드하우저 *Margaux Kindhauser*

'헤카테'는 고대 그리스 여신이다.
밤, 저승, 영혼을 상징하고 마법과 주술을
관장한다. 종잡을 수 없고 신비로운
그는 불길한 존재로 생각되지만
치유자, 보모신, 주술사 같은
존재로 여겨지기도 한다.
헤카테는 횃불, 칼, 지옥 열쇠를 지닌
여신으로 그려진다. 그는 키가 크고
우아하며, 의상과 액세서리는 야성적인
면모를 드러낸다. 부드러운 성향과
모성애를 보여 주는 요소도 있다.
그는 부당한 일을 겪는 여성을 적극적으로
돕는 지혜의 여신으로도 유명하다.

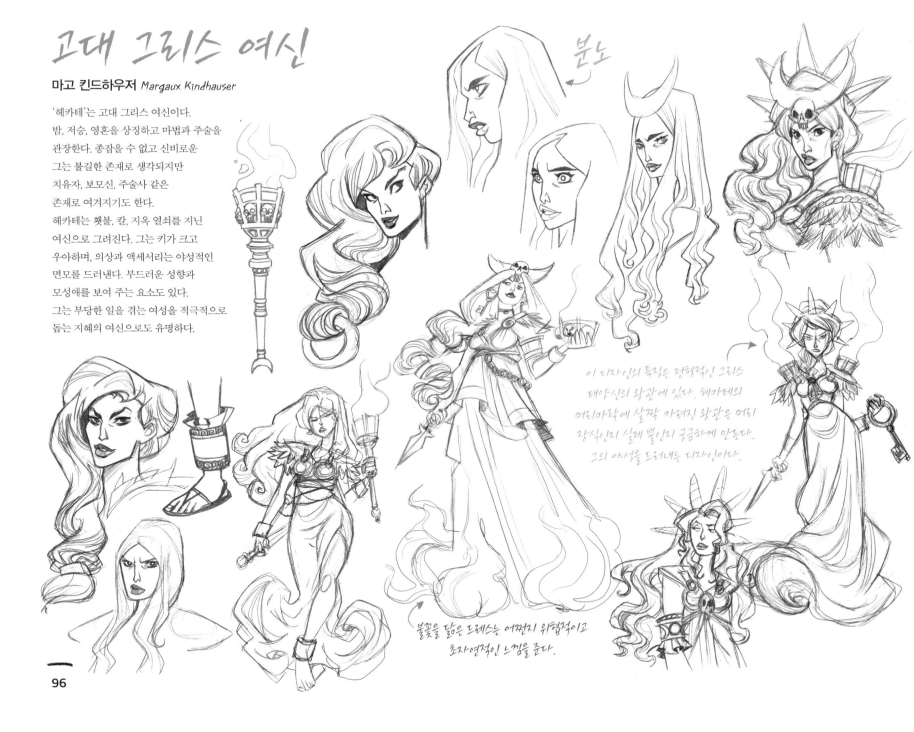

분노

이 디자인의 특징은 전형적인 그리스
태양신의 왕관에 있다. 헤카테의
머리카락에 살짝 가려진 왕관은 머리
장식인지 실제 뿔인지 궁금하게 만든다.
그의 야성을 드러내는 디자인이다.

불꽃을 닮은 드레스는 어쩐지 위협적이고
초자연적인 느낌을 준다.

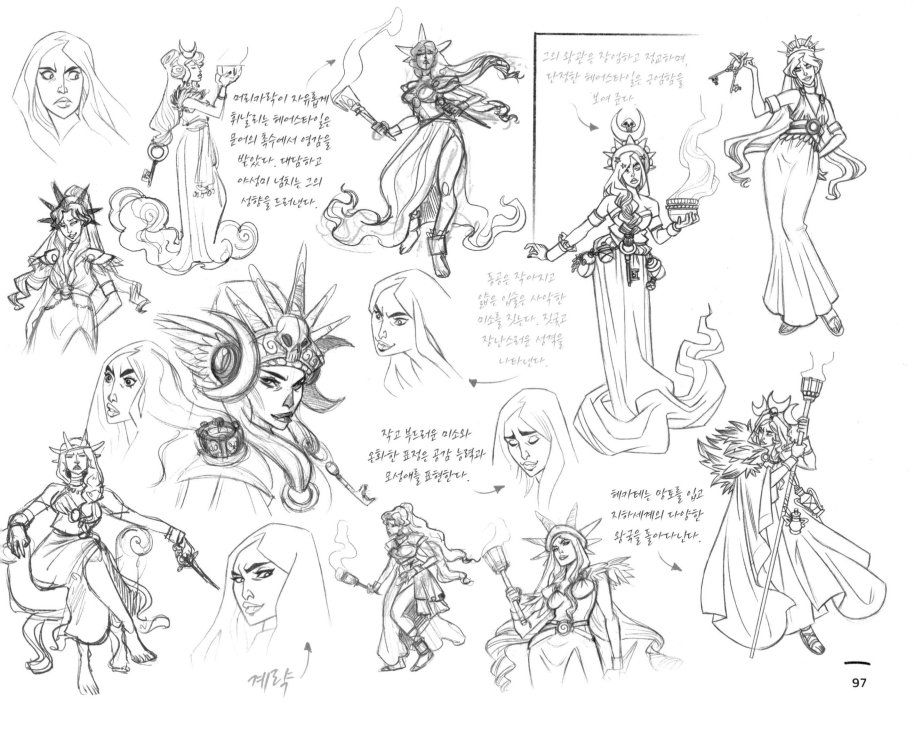

머리카락이 자유롭게
휘날리는 헤어스타일은
문어의 촉수에서 영감을
받았다. 대담하고
야성미 넘치는 그의
성향을 드러낸다.

그의 왕관은 장엄하고 정교하며,
단정한 헤어스타일은 근엄함을
보여 준다.

동공은 작아지고
얇은 입술은 사악한
미소를 짓는다. 짓궂고
장난스러운 성격을
나타낸다.

작고 부드러운 미소와
온화한 표정은 공감 능력과
모성애를 표현한다.

헤카테는 망토를 입고
지하세계의 다양한
왕국을 돌아다닌다.

계략

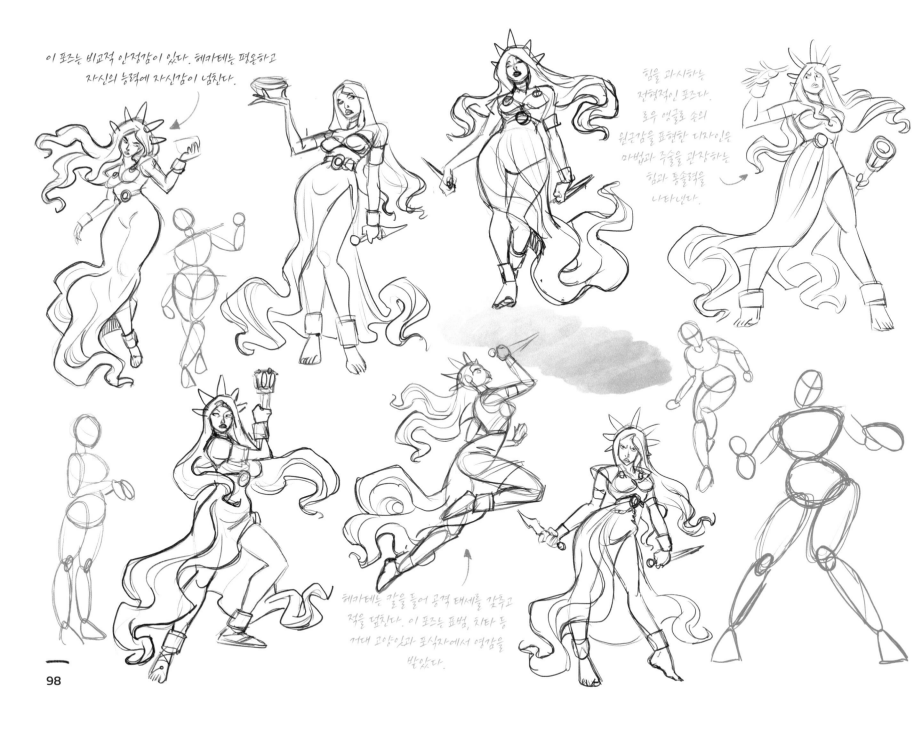

이 포즈는 비교적 안정감이 있다. 헤카테는 평온하고
자신의 능력에 자신감이 넘친다.

힘을 과시하는
전형적인 포즈다.
로우 앵글로 손의
원근감을 표현한 디자인은
마법과 주술을 관장하는
힘과 통솔력을
나타낸다.

헤카테는 칼을 들어 공격 태세를 갖추고
적을 덮친다. 이 포즈는 표범, 치타 등
거대 고양잇과 포식자에서 영감을
받았다.

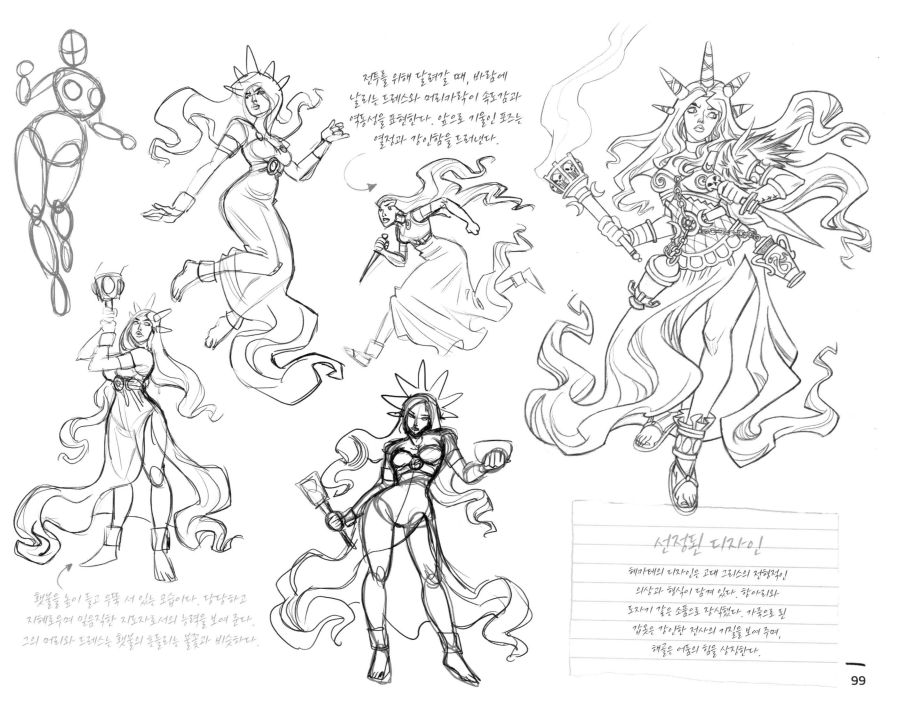

전투를 위해 달려갈 때, 바람에
날리는 드레스와 머리카락이 속도감과
역동성을 표현한다. 앞으로 기울인 포즈는
열정과 강인함을 드러낸다.

햇불을 높이 들고 우뚝 서 있는 모습이다. 당당하고
지혜로우며 믿음직한 지도자로서의 능력을 보여 준다.
그의 머리와 드레스는 햇불의 흔들리는 불꽃과 비슷하다.

선정된 디자인

헤카테의 디자인은 고대 그리스의 전형적인
의상과 형식이 담겨 있다. 항아리와
도자기 같은 소품으로 장식했다. 가죽으로 된
갑옷은 강인한 전사의 기질을 보여 주며,
햇불은 어둠의 힘을 상징한다.

고고학자

리사너 쿠테이우 *Lisanne Koeteeuw*

'엠칼리'는 고고학자이자 보물을 쫓는 모험가다. 희귀한 보석과 잃어버린 유물을 찾아 세계를 누빈다. 탐구심이 가득하고 지적이며 대범한 그는 지식을 찾기 위해 위험한 모험을 두려워하지 않는다. 지하나 화산 등 어디든 상관없이 암반을 오르고 동굴과 무덤을 탐험한다. 그는 실용적인 아웃도어 복장과 등산 장비를 착용한다.

모험심이 강한 캐릭터를 만들 때는 소품 또는 자연 환경을 활용하자. 움직이는 캐릭터의 모습을 그려 보는 것도 좋다.

지루함. 손 위에 얼굴을 받치면 볼살이 어떻게 눈 밑까지 밀려 올라가는지 살펴본다.

캐릭터의 머리카락에서 삐져나와 �’날리는 잔머리를 그려 넣으면, 약간의 생동감과 재미를 더할 수 있다.

거부감

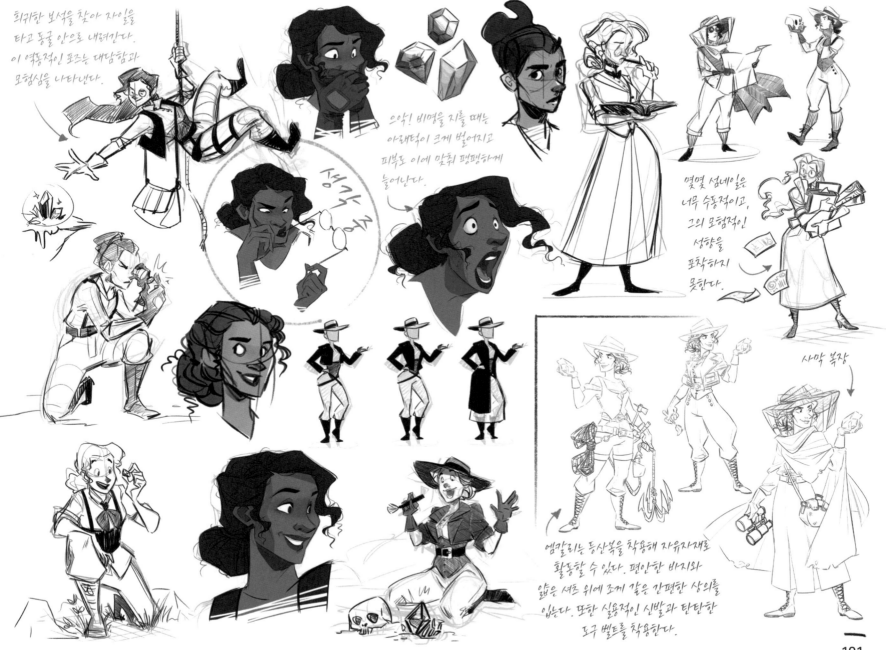

희귀한 보석을 찾아 자일을
타고 동굴 안으로 내려간다.
이 역동적인 포즈는 대담함과
모험심을 나타낸다.

으악! 비명을 지를 때는
아래턱이 크게 벌어지고
피부도 이에 맞춰 팽팽하게
늘어난다.

몇몇 섬네일은
너무 수동적이고,
그의 모험적인
성향을
포착하지
못한다.

사막 복장

엠칼리는 등산복을 착용해 자유자재로
활동할 수 있다. 편안한 바지와
얇은 셔츠 위에 조끼 같은 간편한 상의를
입는다. 또한 실용적인 신발과 탄탄한
도구 벨트를 착용한다.

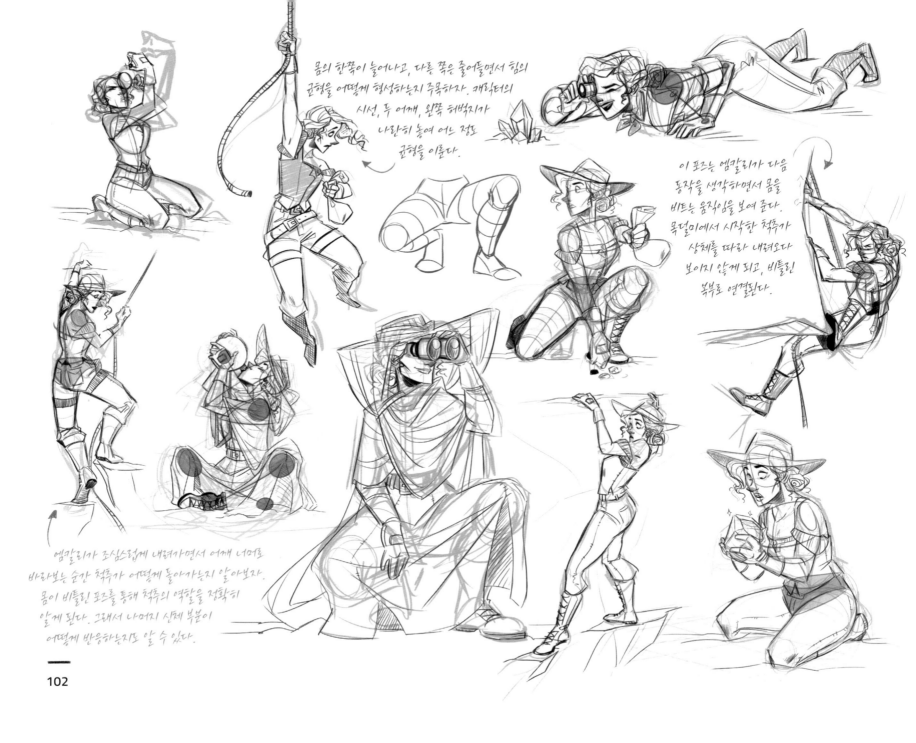

몸의 한쪽이 늘어나고, 다른 쪽은 줄어들면서 힘의
균형을 어떻게 형성하는지 주목하자. 캐릭터의
시선, 두 어깨, 왼쪽 허벅지가
나란히 놓여 어느 정도
균형을 이룬다.

이 포즈는 엠칼리가 다음
동작을 생각하면서 몸을
비트는 움직임을 보여 준다.
목덜미에서 시작한 척추가
상체를 따라 내려오다
보이지 않게 되고, 비틀린
복부로 연결된다.

엠칼리가 조심스럽게 내려가면서 어깨 너머로
바라보는 순간 척추가 어떻게 돌아가는지 알아보자.
몸이 비틀린 포즈를 통해 척추의 역할을 정확히
알게 된다. 그래서 나머지 신체 부분이
어떻게 반응하는지도 알 수 있다.

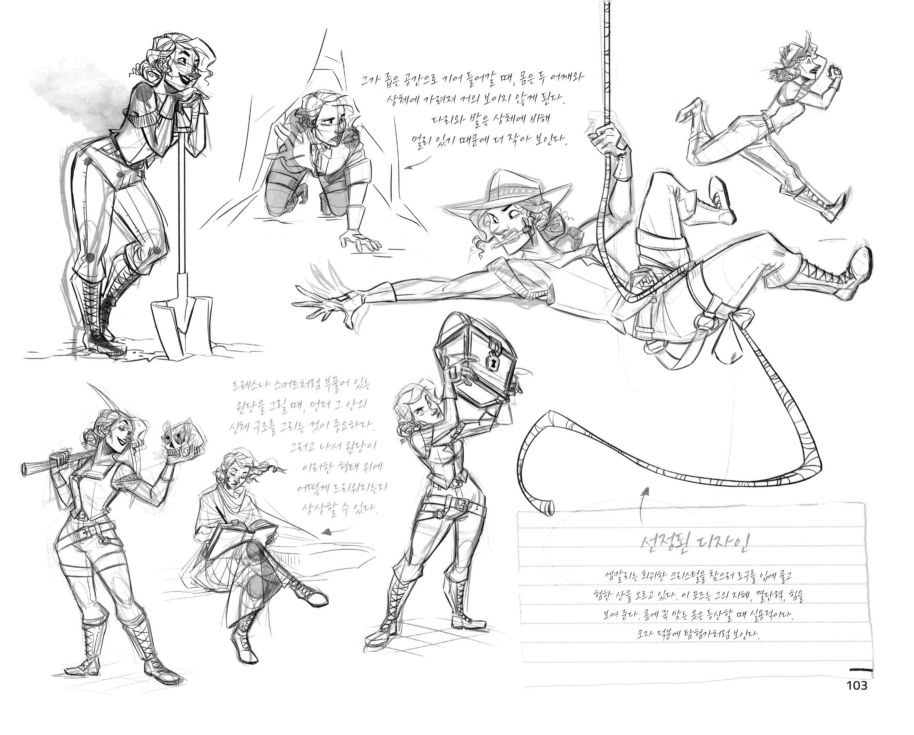

그가 좁은 공간으로 기어 들어갈 때, 몸은 두 어깨와
상체에 가려져 거의 보이지 않게 된다.
다리와 발은 상체에 비해
멀리 있기 때문에 더 작아 보인다.

드레스나 스커트처럼 부풀어 있는
원단을 그릴 때, 먼저 그 안의
신체 구조를 그리는 것이 중요하다.
그러고 나서 원단이
이러한 형태 위에
어떻게 드리워지는지
상상할 수 있다.

선정된 디자인

엠칼리는 희귀한 크리스털을 찾으러 도구를 입에 물고
험한 산을 오르고 있다. 이 포즈는 그의 지혜, 결단력, 힘을
보여 준다. 몸에 꼭 맞는 옷은 등산할 때 실용적이다.
모자 덕분에 탐험가처럼 보인다.

엘라스티 슈퍼히어로

캐시 쿠오 Cassey Kuo

은퇴를 앞둔 '스캐터샷'은 아시아계 미국인 슈퍼히어로다. 지난 수년 동안 무거운 부담이 그를 짓눌러 왔지만, 그는 더 밝은 미래를 위해 여전히 노력해야 한다고 믿는다. 회복탄력성이 뛰어나고 강인한 의지를 가진 그는 팔다리를 강화하고 충격을 흡수하는 하이드로젤의 도움으로 초능력을 갖게 되었다. 하이드로젤은 밴드 모양으로 변형되어 전투에서 자신의 몸을 날려 보내거나 물체를 멀리 던질 때 사용한다. 젤이 신발에 부착되어 쿠션 역할을 하고, 스케이트로도 모양을 바꿔 속도와 기동성을 향상시킬 수 있다. 또한 신축성을 높여 몸이 더 늘어날 수 있게 해준다. 그는 미국의 슈퍼히어로들 중 핵심 멤버로서 차세대 슈퍼히어로 양성을 위해 시간을 보낸다.

붇노. 강하고 유연하지만 가끔 급발진하는 그의 성격은 초능력과 비슷하다.

오.중.기

그는 엄격하고 고집이 센 실용주의자이기 때문에 부드럽고 둥근 형태는 어울리지 않는다. 어떻게 하면 각진 형태로 신체의 힘을 표현하고 근육을 강조할 수 있는지 알아본다.

슈퍼히어로 슈트는 독특하고 상징적이어야 한다. 스캐터샷의 복장은 간편한 슈트에 실용성을 더했다.

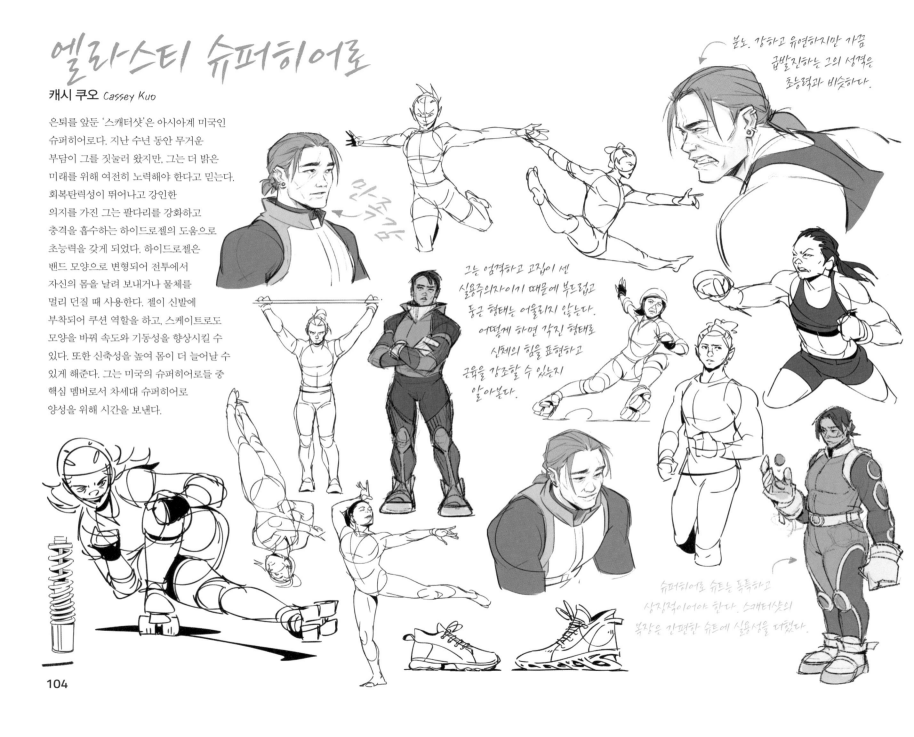

104

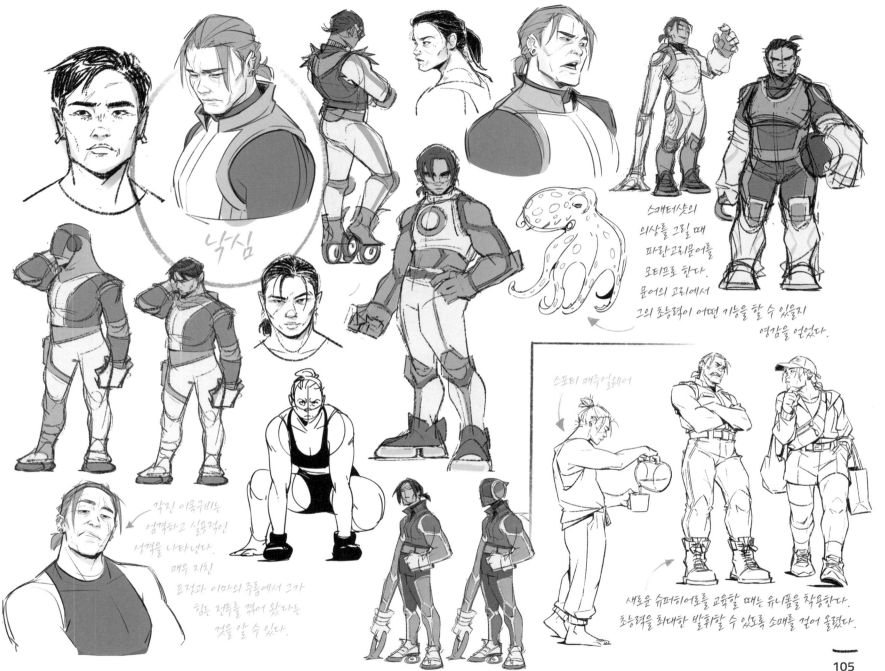

낙심

스캐터샷의
의상을 그릴 때
파란고리문어를
모티프로 한다.
문어의 고리에서
그의 초능력이 어떤 기능을 할 수 있을지
영감을 얻었다.

스포티 캐주얼웨어

각진 이목구비는
엄격하고 실용적인
성격을 나타낸다.
매우 지친
표정과 이마의 주름에서 그가
힘든 전투를 겪어 왔다는
것을 알 수 있다.

새로운 슈퍼히어로를 교육할 때는 유니폼을 착용한다.
초능력을 최대한 발휘할 수 있도록 소매를 걷어 올렸다.

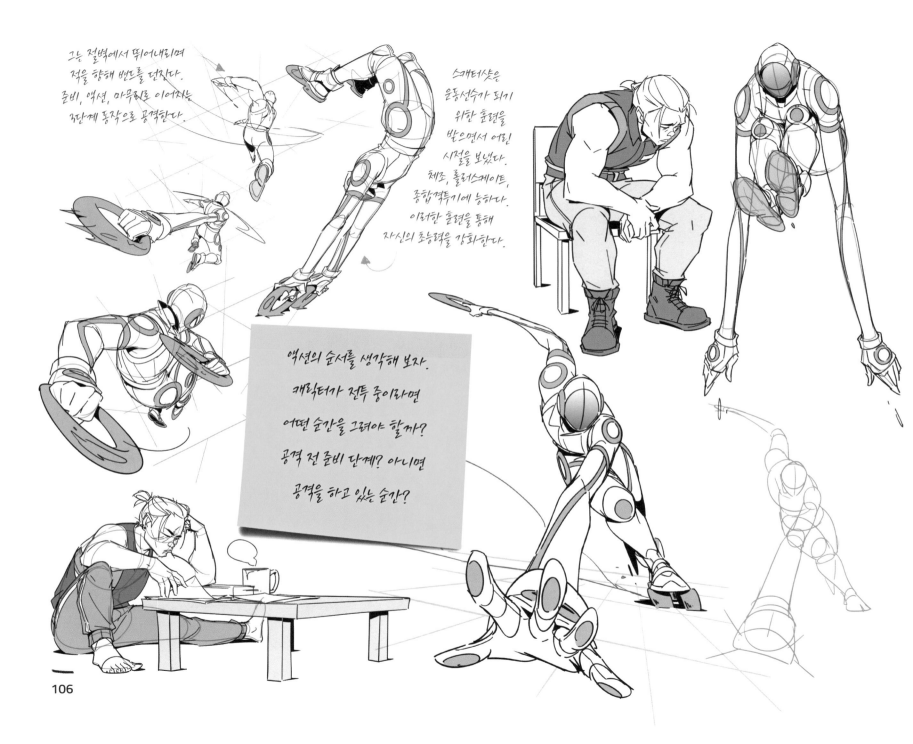

그는 절벽에서 뛰어내리며
적을 향해 번트를 던진다.
준비, 액션, 마무리로 이어지는
3단계 동작으로 공격한다.

스패터샷은
운동선수가 되기
위한 훈련을
받으면서 어린
시절을 보냈다.
체조, 롤러스케이트,
종합격투기에 능하다.
이러한 훈련을 통해
자신의 초능력을 강화한다.

액션의 순서를 생각해 보자.
캐릭터가 전투 중이라면
어떤 순간을 그려야 할까?
공격 전 준비 단계? 아니면
공격을 하고 있는 순간?

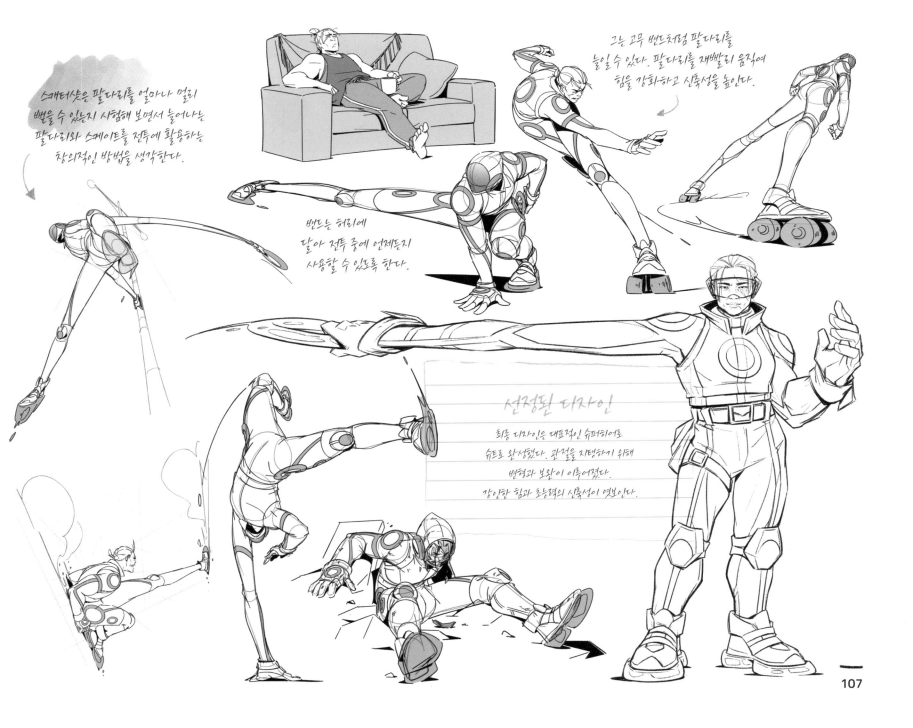

스캐터샷은 팔다리를 얼마나 멀리
뻗을 수 있는지 시험해 보면서 늘어나는
팔다리와 스케이트를 전투에 활용하는
창의적인 방법을 생각한다.

그는 고무 밴드처럼 팔다리를
늘일 수 있다. 팔다리를 재빨리 움직여
힘을 강화하고 신축성을 높인다.

밴드는 허리에
달아 전투 중에 언제든지
사용할 수 있도록 한다.

선정된 디자인

최종 디자인은 대표적인 슈퍼히어로
슈트로 완성했다. 관절을 지탱하기 위해
변형과 보완이 이루어졌다.
강인한 힘과 초능력의 신축성이 엿보인다.

비행사

조르디 라페브레 *Jordi Lafebre*

'짐포라'는 항공 엔지니어이자
조종사다. 그는 복잡한 기계와
소프트웨어를 다루는 데 필요한
지능과 실용적인 기술뿐만 아니라
비행기를 조종하기 위해 필요한
침착함, 조정력, 체력을 두루 갖췄다.
아직 어려서 선배 조종사들만큼
강인하거나 노련하지는 않지만,
새롭고 혁신적이며 자유분방한
비행을 한다. 그는 직관적이고
현명하다. 또한 열정이 있고
용감하며, 비행을 사랑한다.

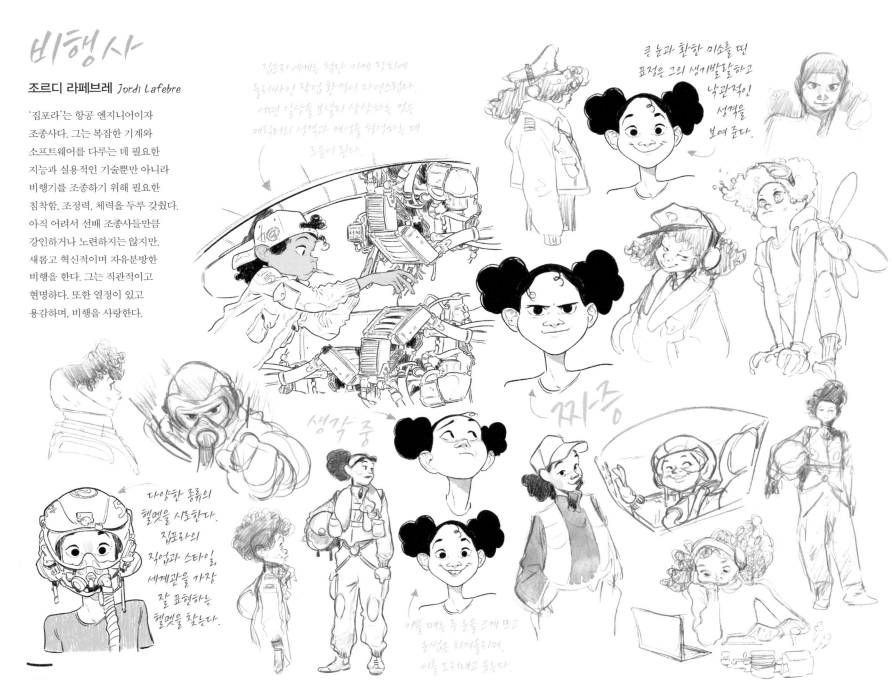

짐포라에게는 첨단 기계 장치에
둘러싸인 작업 환경이 자연스럽다.
어떤 일상을 보낼지 상상하는 것은
캐릭터의 성격과 개성을 형성하는 데
도움이 된다.

큰 눈과 환한 미소를 띤
표정은 그의 생기발랄하고
낙관적인
성격을
보여 준다.

생각 중

짜증

다양한 종류의
헬멧을 시도한다.
짐포라의
직업과 스타일,
세계관을 가장
잘 표현하는
헬멧을 찾는다.

기쁠 때는 두 눈을 크게 뜨고
눈썹은 치켜올리며,
이를 드러내고 웃는다.

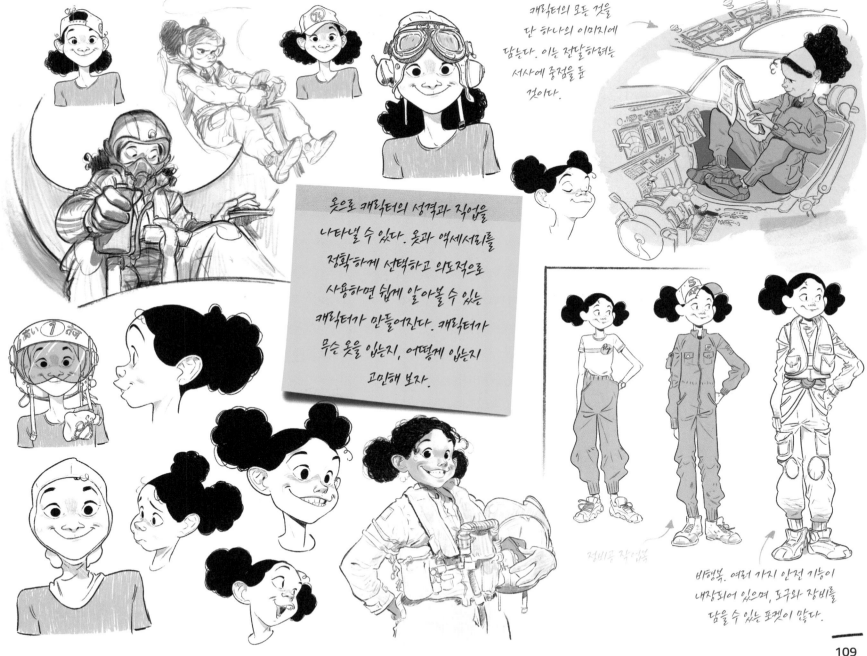

캐릭터의 모든 것을
단 하나의 이미지에
담는다. 이는 전달하려는
서사에 중점을 둘
것이다.

옷으로 캐릭터의 성격과 직업을
나타낼 수 있다. 옷과 액세서리를
정확하게 선택하고 의도적으로
사용하면 쉽게 알아볼 수 있는
캐릭터가 만들어진다. 캐릭터가
무슨 옷을 입는지, 어떻게 입는지
고민해 보자.

정비공 작업복

비행복. 여러 가지 안전 기능이
내장되어 있으며, 도구와 장비를
담을 수 있는 포켓이 많다.

109

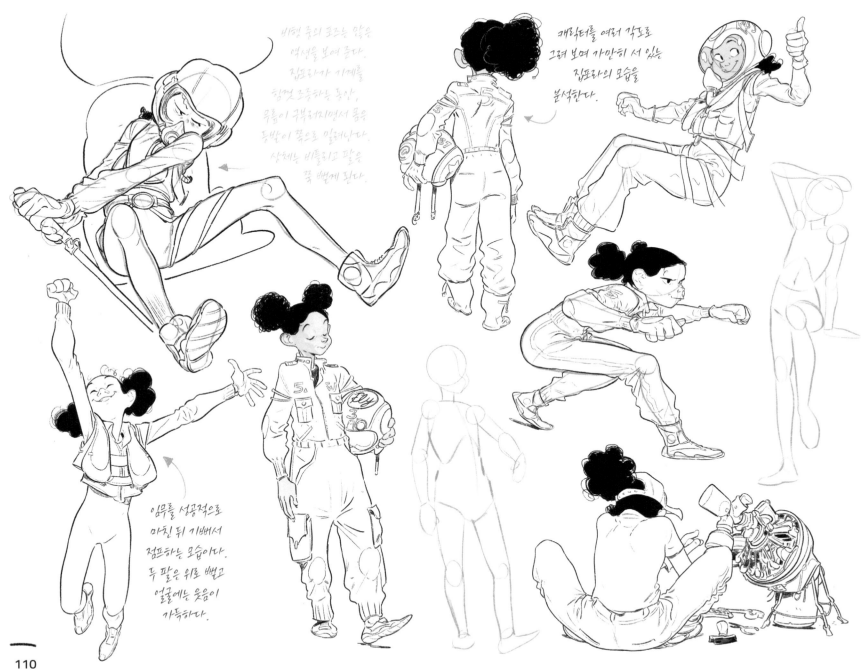

비행 중의 포즈는 많은
역동성을 보여 준다.
집포라가 기체를
힘껏 조종하는 듯한,
무릎이 구부러지면서 몸을
등받이 쪽으로 밀려난다.
상체는 비틀리고 팔을
꽉 뻗게 된다.

캐릭터를 여러 각도로
그려 보며 가만히 서 있는
집포라의 모습을
분석한다.

임무를 성공적으로
마친 뒤 기뻐서
점프하는 모습이다.
두 팔은 위로 뻗고
얼굴에는 웃음이
가득하다.

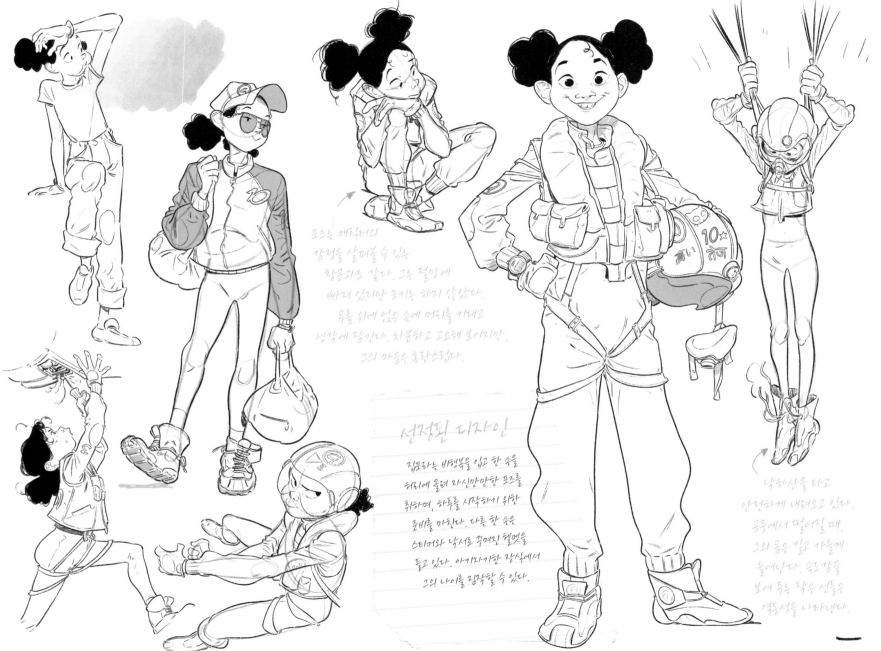

포즈는 캐릭터의
감정을 살펴볼 수 있는
창문과도 같다. 그는 절망에
빠져 있지만 포기는 하지 않았다.
무릎 위에 얹은 손에 머리를 기대고
생각에 잠긴다. 차분하고 고요해 보이지만,
그의 마음은 혼란스럽다.

선정된 디자인

집표라는 비행복을 입고 한 손을
허리에 올려 자신만만한 포즈를
취하며, 하루를 시작하기 위한
준비를 마친다. 다른 한 손은
스티커와 낙서로 꾸며진 헬멧을
들고 있다. 아기자기한 장식에서
그의 나이를 짐작할 수 있다.

낙하산을 타고
안전하게 내려오고 있다.
공중에서 떨어질 때,
그의 몸은 길고 가늘게
늘어난다. 순수함을
보여 주는 작은 성물은
역동성을 나타낸다.

111

인어

잭클린 드 레온 *Jacquelin de Leon*

어린 인어 '네리다'는 몇 개의 섬을 빼고
모두 바다로 뒤덮인 해저 세계에 산다.
고대 인어족으로 태어난 그는 거대한
해초 숲에서 해달, 돌고래와 함께 살아간다.
호기심 많고 용감한 네리다는 망망대해를
탐험하고 싶어 한다. 어느 날 닻을 발견하고
배에 올라탄 그는 해적 선원들과 친구가 된다.
선원들이 네리다가 사는 주변 해역을 벗어나
모험을 찾아 새로운 항해를 떠날 때,
그는 즐거운 마음으로 그들을 따라나선다.

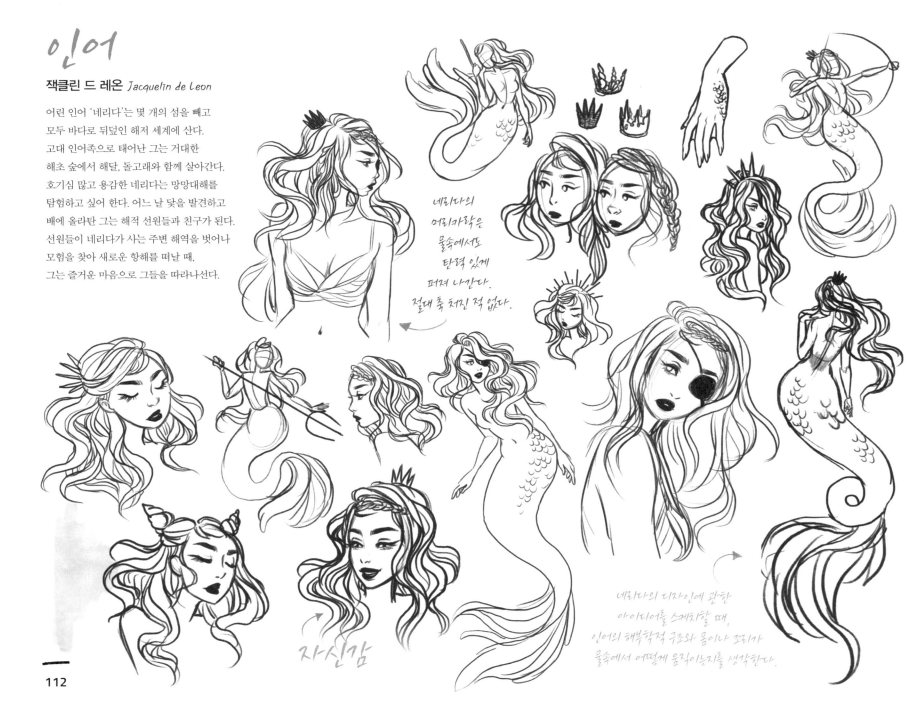

네리다의
머리카락은
물속에서도
탄력 있게
퍼져 나간다.
절대 축 처진 적 없다.

네리다의 디자인에 관한
아이디어를 스케치할 때,
인어의 해부학적 구조와 몸이나 꼬리가
물속에서 어떻게 움직이는지를 생각한다.

자신감

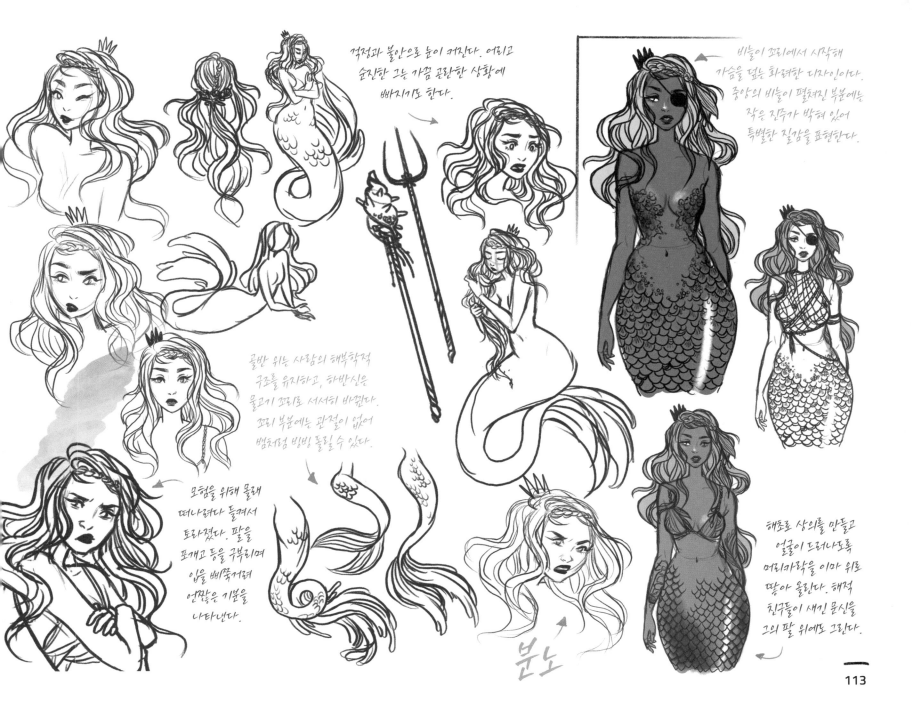

걱정과 불안으로 눈이 커진다. 어리고 순진한 그는 가끔 곤란한 상황에 빠지기도 한다.

비늘이 꼬리에서 시작해 가슴을 덮는 화려한 디자인이다. 중앙의 비늘이 펼쳐진 부분에는 작은 진주가 박혀 있어 특별한 질감을 표현한다.

골반 위는 사람의 해부학적 구조를 유지하고, 하반신은 물고기 꼬리로 서서히 바뀐다. 꼬리 부분에는 관절이 없어 뱀처럼 빙빙 돌릴 수 있다.

모험을 위해 몰래 떠나려다 들켜서 토라졌다. 팔을 포개고 등을 구부리며 입을 삐쭉거려 언짢은 기분을 나타낸다.

분노

해초로 상의를 만들고 얼굴이 드러나도록 머리카락을 이마 위로 땋아 올린다. 해적 친구들이 새긴 문신을 그의 팔 위에도 그린다.

113

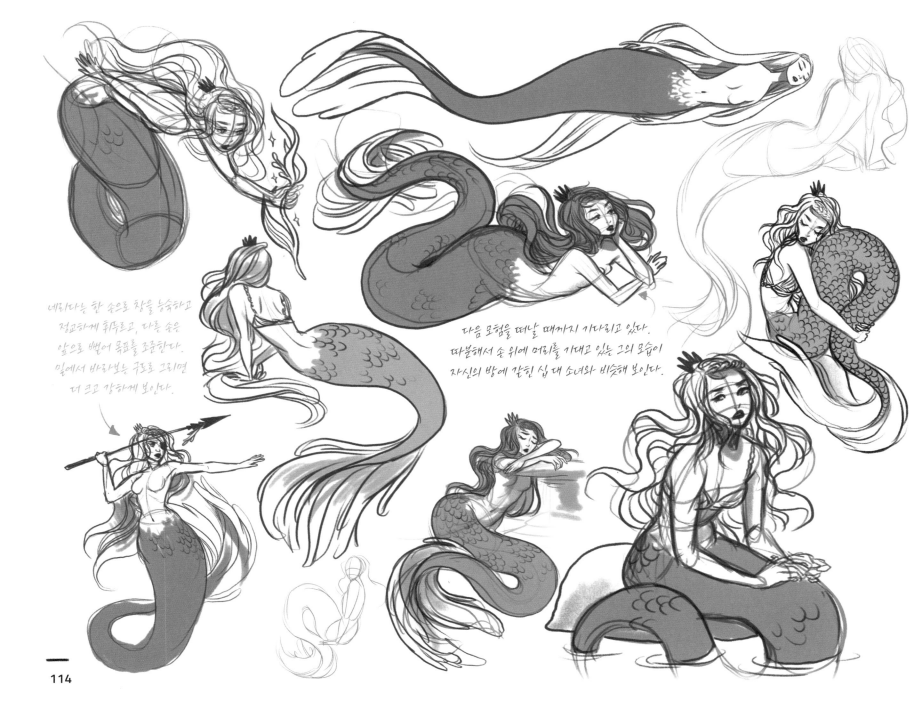

네리다는 한 손으로 창을 능숙하고
정교하게 휘두르고, 다른 손은
앞으로 뻗어 목표를 조준한다.
밑에서 바라보는 구도로 그리면
더 크고 강하게 보인다.

다음 모험을 떠날 때까지 기다리고 있다.
따분해서 손 위에 머리를 기대고 있는 그의 모습이
자신의 방에 갇힌 십 대 소녀와 비슷해 보인다.

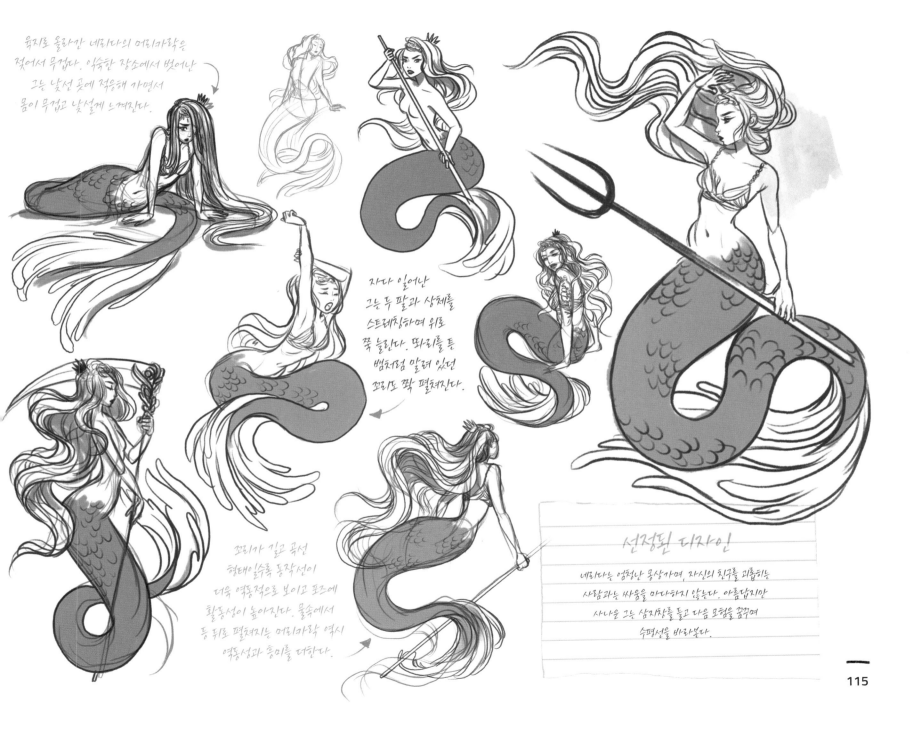

육지로 올라간 네리다의 머리카락은
젖어서 무겁다. 익숙한 장소에서 벗어난
그는 낯선 곳에 적응해 가면서
몸이 무겁고 낯설게 느껴진다.

자다 일어난
그는 두 팔과 상체를
스트레칭하며 위로
쭉 늘린다. 똬리를 튼
뱀처럼 말려 있던
꼬리도 쫙 펼쳐진다.

꼬리가 길고 곡선
형태일수록 동작선이
더욱 역동적으로 보이고 포즈에
활동성이 높아진다. 물속에서
등 뒤로 펼쳐지는 머리카락 역시
역동성과 흥미를 더한다.

선정된 디자인

네리다는 엄청난 몽상가며, 자신의 친구를 괴롭히는
사람과는 싸움을 마다하지 않는다. 아름답지만
사나운 그는 삼지창을 들고 다음 모험을 꿈꾸며
수평선을 바라본다.

115

식물 슈퍼히어로

시얼샤 루 *Saoirse Lou*

서기 2250년, 수많은 사람의 DNA가 바뀐 세계적인
사건이 있었던 날로부터 4년이 지났다. '시슬'은
유전자가 변형된 사람들을 실험하는 거대한 연구소의
피실험자였으며 지금은 가이아 동맹의 일원이다.
가이아는 연구소를 탈출한 사람들로 이루어진
소규모의 반란군이자 구조팀이다.
그는 초능력으로 식물을 엄청난 크기로
자라게 하거나 자신의 피부에서 식물을
만들어 낼 수 있다. 그러나 극도로 화가
나거나 아드레날린이 과도하게 분비되면,
자제력을 잃고 가시와 덩굴이 자라나기
시작한다. 보디 슈트에 달린 심장박동기가
작동하면서 제어력을 회복하라는 경고 신호를
보낸다. 그는 생명을 소중이 여기고 단호하며,
공감 능력이 뛰어나다.

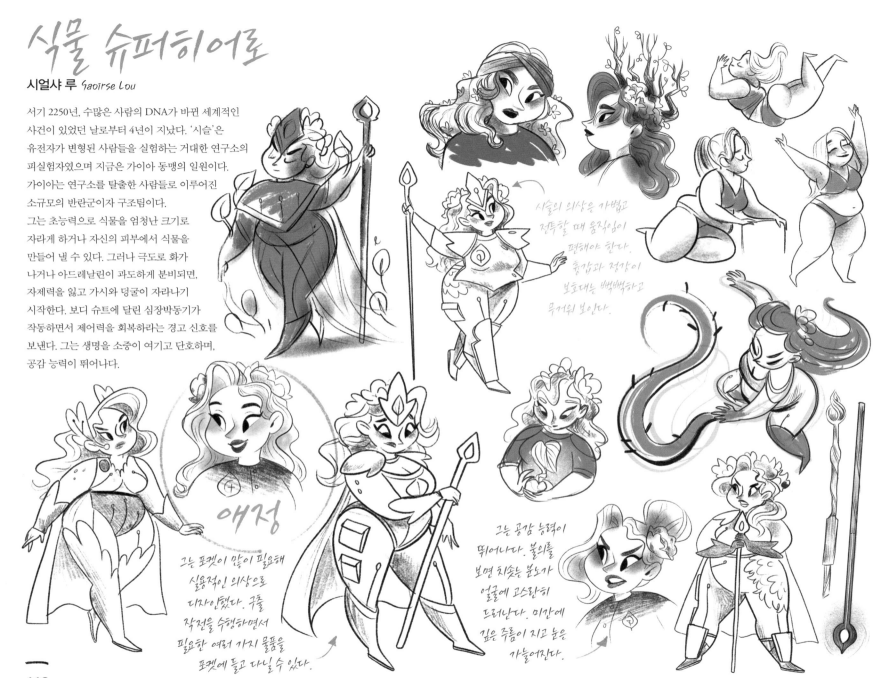

시슬의 의상은 가볍고
전투할 때 움직임이
편해야 한다.
흉갑과 정강이
보호대는 뻣뻣하고
무거워 보인다.

애정

그는 포켓이 많이 필요해
실용적인 의상으로
디자인했다. 구출
작전을 수행하면서
필요한 여러 가지 물품을
포켓에 들고 다닐 수 있다.

그는 공감 능력이
뛰어나다. 불의를
보면 치솟는 분노가
얼굴에 고스란히
드러난다. 미간에
깊은 주름이 지고 눈은
가늘어진다.

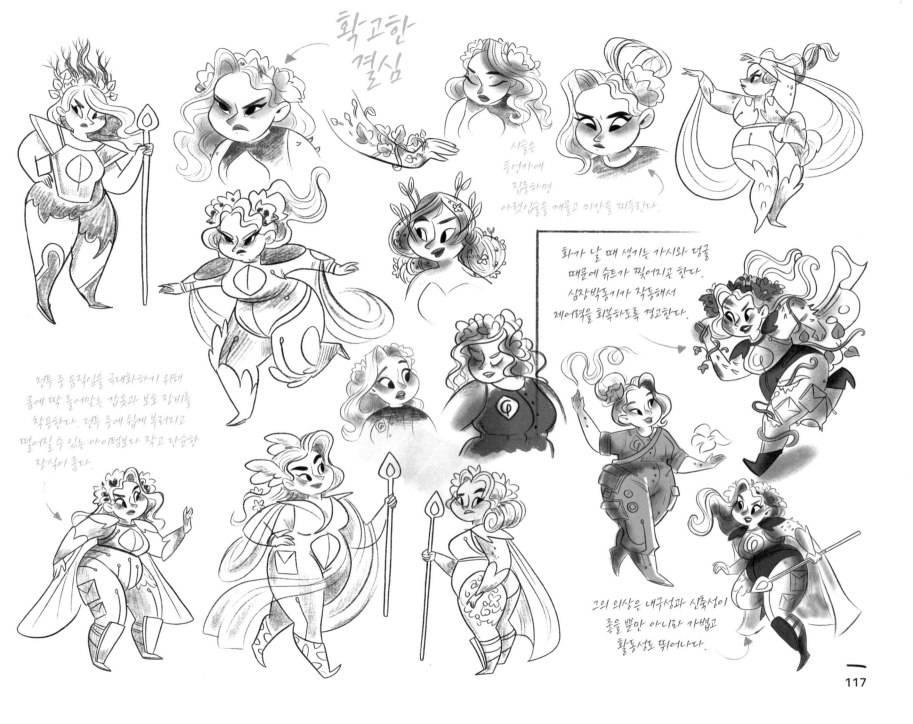

확고한
결심

시술을
무언가에
집중하면
아랫입술을 깨물고 미간을 찌푸린다.

화가 날 때 생기는 가시와 덩굴
때문에 슈트가 찢어지곤 한다.
심장박동기가 작동해서
제어력을 회복하도록 경고한다.

전투 중 움직임을 극대화하기 위해
몸에 딱 들어맞는 갑옷과 보호 장비를
착용한다. 전투 중에 쉽게 부러지고
떨어질 수 있는 아이템보다 작고 단순한
장식이 좋다.

그의 의상은 내구성과 신축성이
좋을 뿐만 아니라 가볍고
활동성도 뛰어나다.

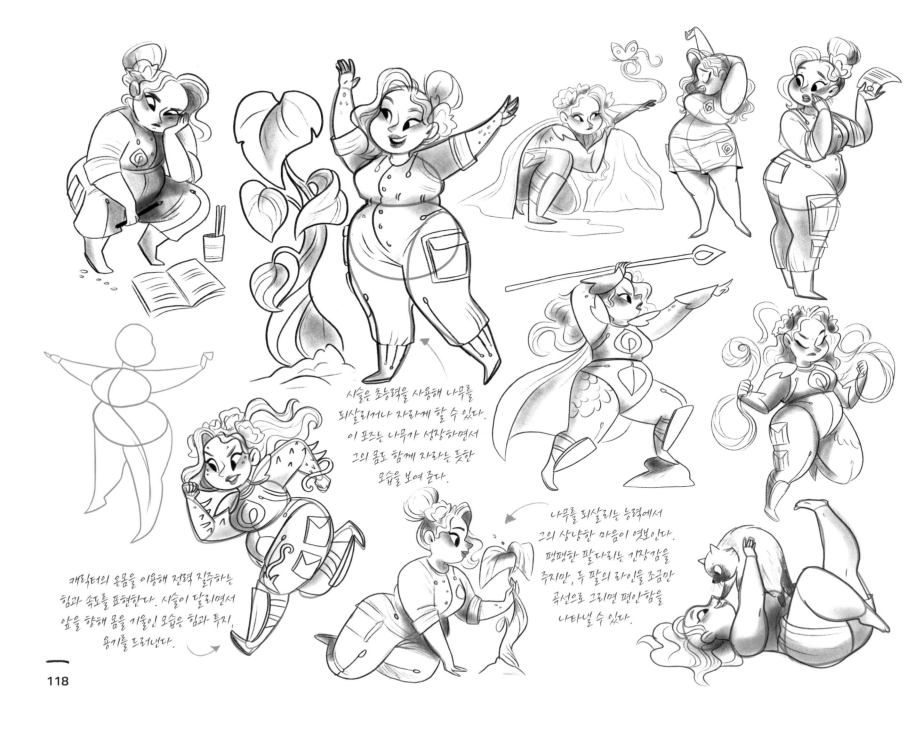

시슬은 초능력을 사용해 나무를
되살리거나 자라게 할 수 있다.
이 포즈는 나무가 성장하면서
그의 몸도 함께 자라는 듯한
모습을 보여 준다.

나무를 되살리는 능력에서
그의 상냥한 마음이 엿보인다.
펑펑한 팔다리는 긴장감을
주지만, 두 팔의 라인을 조금만
곡선으로 그리면 편안함을
나타낼 수 있다.

캐릭터의 온몸을 이용해 전력 질주하는
힘과 속도를 표현한다. 시슬이 달리면서
앞을 향해 몸을 기울인 모습은 힘과 투지,
용기를 드러낸다.

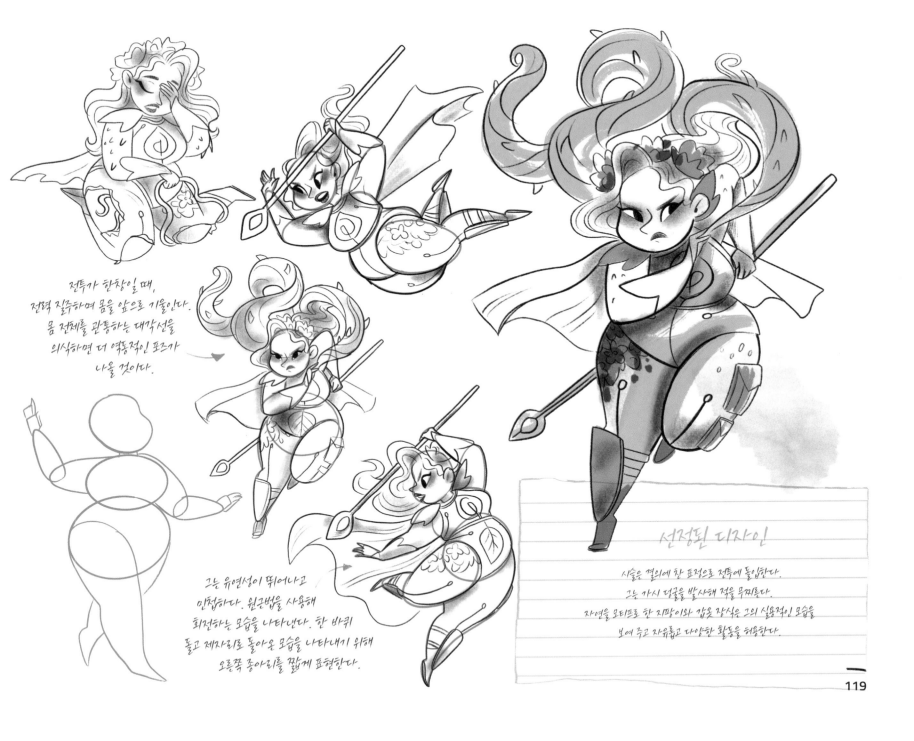

전투가 한창일 때,
전력 질주하며 몸을 앞으로 기울인다.
몸 전체를 관통하는 대각선을
의식하면 더 역동적인 포즈가
나올 것이다.

그는 유연성이 뛰어나고
민첩하다. 원근법을 사용해
회전하는 모습을 나타낸다. 한 바퀴
돌고 제자리로 돌아온 모습을 나타내기 위해
오른쪽 종아리를 짧게 표현한다.

선정된 디자인

시슬은 결의에 찬 표정으로 전투에 돌입한다.
그는 가시 덩굴을 발사해 적을 무찌른다.
자연을 모티프로 한 지팡이와 갑옷 장식은 그의 실용적인 모습을
보여 주고 자유롭고 다양한 활동을 허용한다.

식물학자

코라 루이스 *Corah Louise*

아그네스 아버에게 영감을 받은 '아이비'는
1900년대의 식물학자다. 기발하고
별난 그는 고향의 작은 실험실에서
식물을 연구한다. 아이비는 다양한
동식물과 균류를 찾아 숲을 탐험한다.
그렇지 않을 때는 몇 시간 동안이나
식물학 관련 책을 읽으며 새로운 지식을
습득하고 최근 발견 사례를 알아본다.
혼자 있는 시간이 많은 그는 꽉 조이는
드레스 대신 활동하기 편한 바지를 입는다.
여기저기 포켓을 달아 식물, 시험관,
도구 등 모든 잡동사니를 담는다.

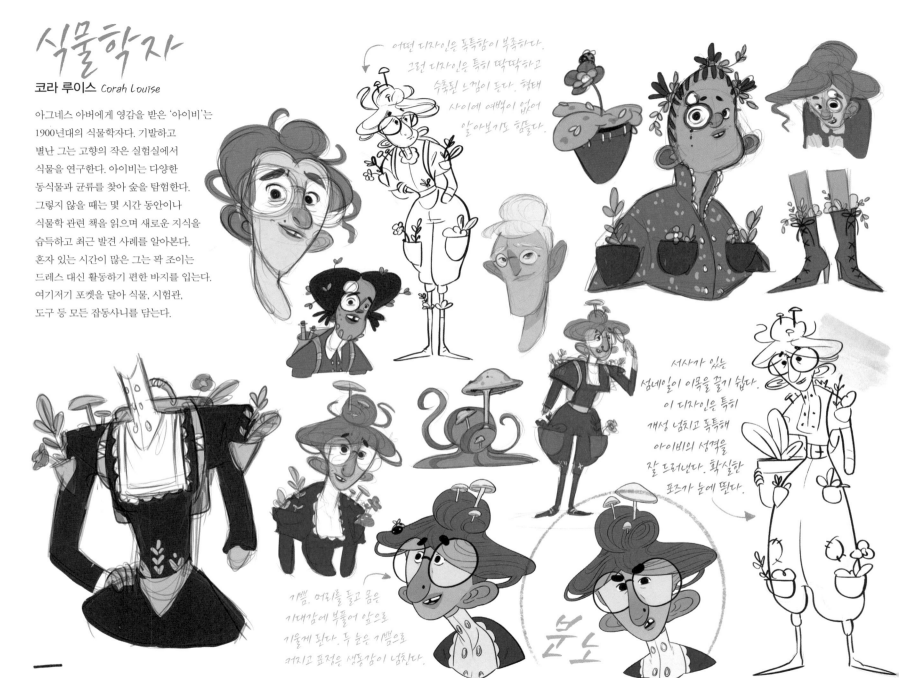

어떤 디자인은 톡톡함이 부족하다.
그런 디자인은 특히 딱딱하고
수축된 느낌이 든다. 형태
사이에 여백이 없어
알아보기도 힘들다.

서사가 있는
섬네일이 이목을 끌기 쉽다.
이 디자인은 특히
개성 넘치고 독특해
아이비의 성격을
잘 드러낸다. 확실한
포즈가 눈에 띈다.

기쁨. 머리를 들고 몸은
기대감에 부풀어 앞으로
기울게 된다. 두 눈은 기쁨으로
커지고 표정은 생동감이 넘친다.

분노

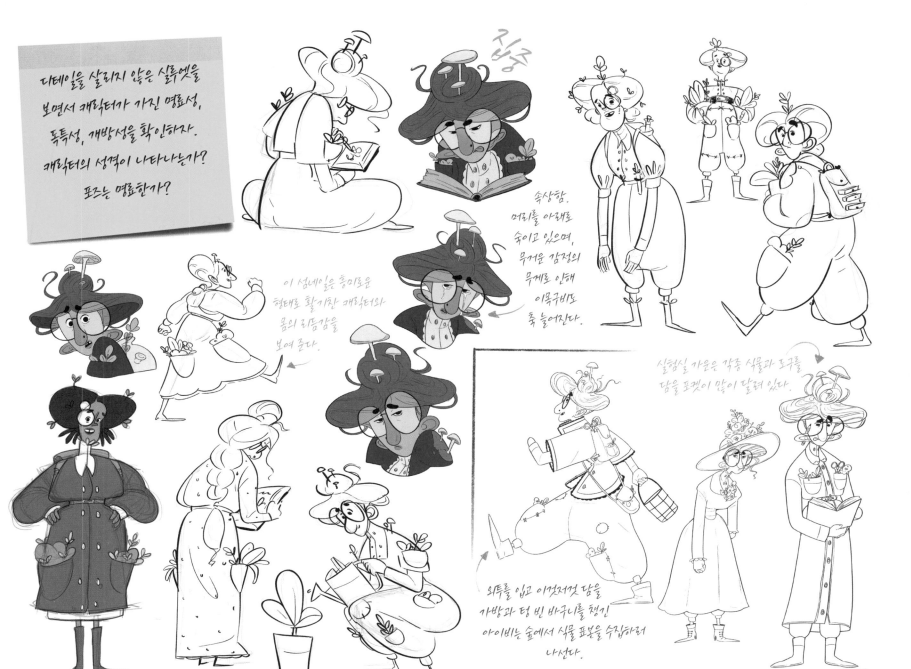

디테일을 살리지 않은 실루엣을
보면서 캐릭터가 가진 명료성,
독특성, 개방성을 확인하자.
캐릭터의 성격이 나타나는가?
포즈는 명료한가?

속상함.
머리를 아래로
숙이고 있으며,
무거운 감정의
무게로 인해
이목구비도
축 늘어진다.

이 섬네일은 흥미로운
형태로 활기찬 캐릭터와
몸의 리듬감을
보여 준다.

실험실 가운은 각종 식물과 도구를
담을 포켓이 많이 달려 있다.

외투를 입고 이것저것 담을
가방과 텅 빈 바구니를 챙긴
아이비는 숲에서 식물 표본을 수집하려
나선다.

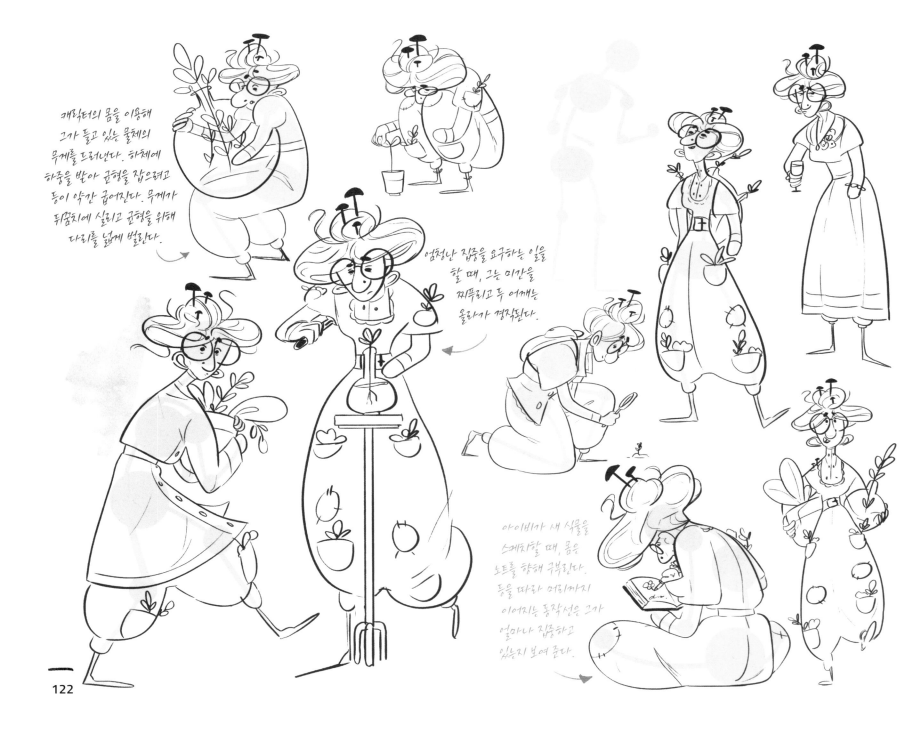

캐릭터의 몸을 이용해
그가 들고 있는 물체의
무게를 드러낸다. 하체에
하중을 받아 균형을 잡으려고
등이 약간 굽어진다. 무게가
뒤꿈치에 실리고 균형을 위해
다리를 넓게 벌린다.

엄청난 집중을 요구하는 일을
할 때, 그는 미간을
찌푸리고 두 어깨는
올라가 경직된다.

아이비가 새 식물을
스케치할 때, 몸은
노트를 향해 구부린다.
등을 따라 머리까지
이어지는 동작선은 그가
얼마나 집중하고
있는지 보여준다.

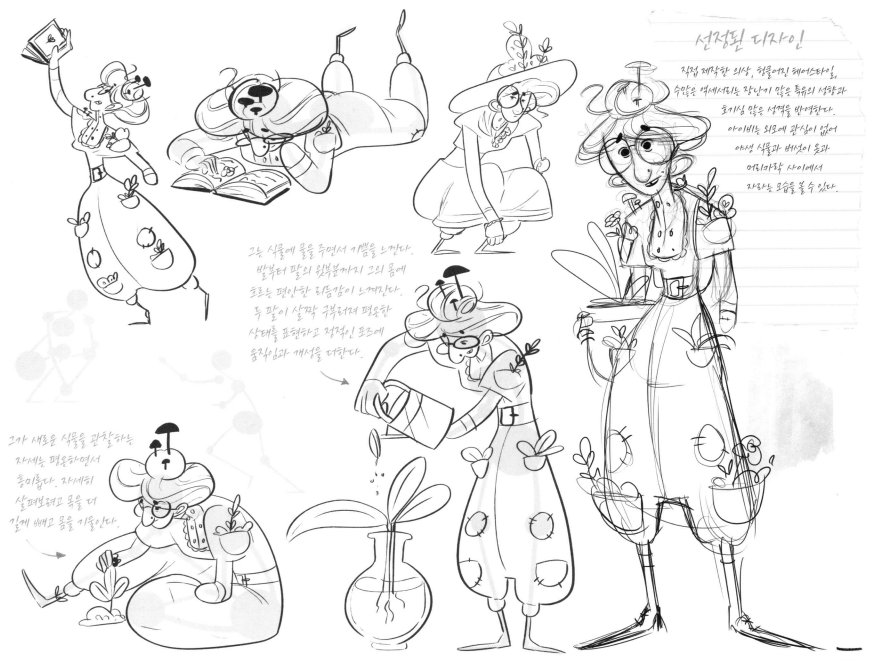

직접 제작한 의상, 헝클어진 헤어스타일,
수많은 액세서리는 장난기 많은 특유의 성향과
호기심 많은 성격을 반영한다.
아이비는 외모에 관심이 없어
야생 식물과 버섯이 옷과
머리카락 사이에서
자라는 모습을 볼 수 있다.

그는 식물에 물을 주면서 기쁨을 느낀다.
발부터 팔의 윗부분까지 그의 몸에
흐르는 편안한 리듬감이 느껴진다.
두 팔이 살짝 구부러져 평온한
상태를 표현하고 정적인 포즈에
움직임과 개성을 더한다.

그가 새로운 식물을 관찰하는
자세는 평온하면서
흥미롭다. 자세히
살펴보려고 목을 더
길게 빼고 몸을 기울인다.

물의 슈퍼히어로

그레텔 루스키 Gretel Lusky

'마리트사'는 카리브 제도의 작은 해안가 마을에서 살고 있다. 여가 시간에는 다이빙, 카약, 서핑을 하면서 보낸다. 다이빙하러 나간 어느 날, 난파선 근처에서 이상한 아티팩트를 발견해 물을 다루는 능력을 갖게 된다. 마리트사는 아티팩트를 항상 가지고 다니며 초능력을 이용해 자신의 마을과 인근 해양 생물을 보호한다. 그는 모험심과 호기심이 많고 에너지 넘치는 스포티한 스타일의 캐릭터다.

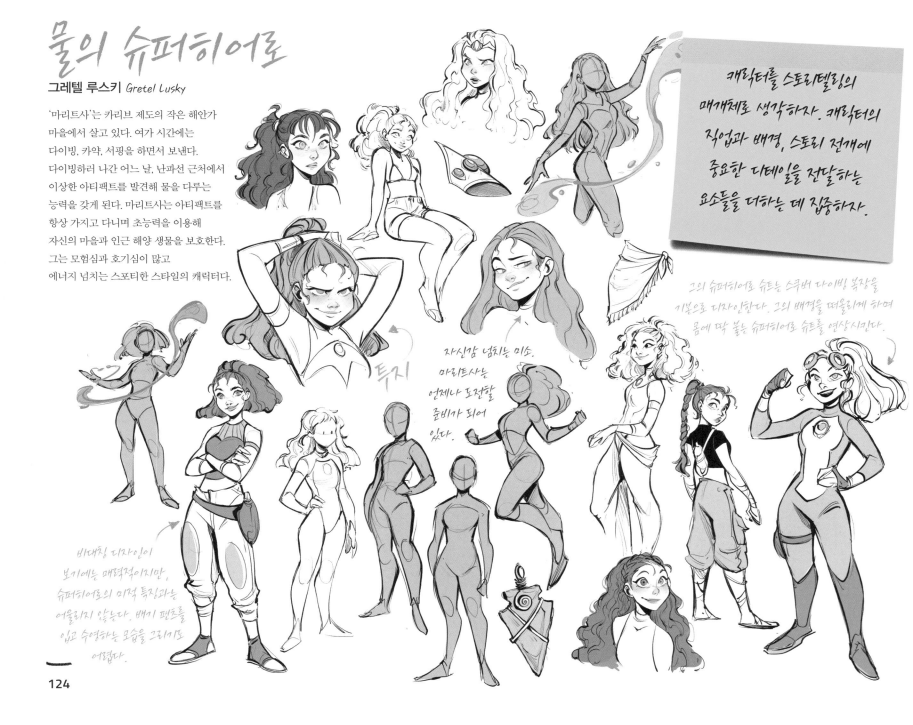

캐릭터를 스토리텔링의 매개체로 생각하자. 캐릭터의 직업과 배경, 스토리 전개에 중요한 디테일을 전달하는 요소들을 더하는 데 집중하자.

그의 슈퍼히어로 슈트는 스쿠버 다이빙 복장을 기본으로 디자인한다. 그의 배경을 떠올리게 하며 몸에 딱 붙는 슈퍼히어로 슈트를 연상시킨다.

자신감 넘치는 미소. 마리트사는 언제나 도전할 준비가 되어 있다.

투지

비대칭 디자인이 보기에는 매력적이지만, 슈퍼히어로의 미적 특징과는 어울리지 않는다. 배기 팬츠를 입고 수영하는 모습을 그리기도 어렵다.

124

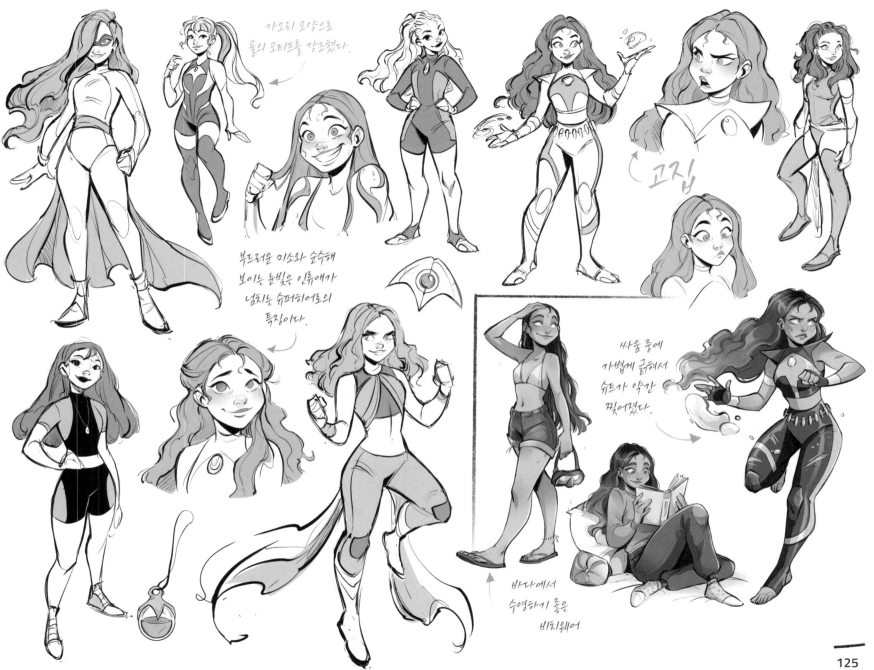

가오리 모양으로
물의 모티프를 강조했다.

부드러운 미소와 순수해
보이는 눈빛은 인류애가
넘치는 슈퍼히어로의
특징이다.

고집

싸움 중에
가볍게 굴려서
슈트가 약간
찢어졌다.

바다에서
수영하기 좋은
비치웨어

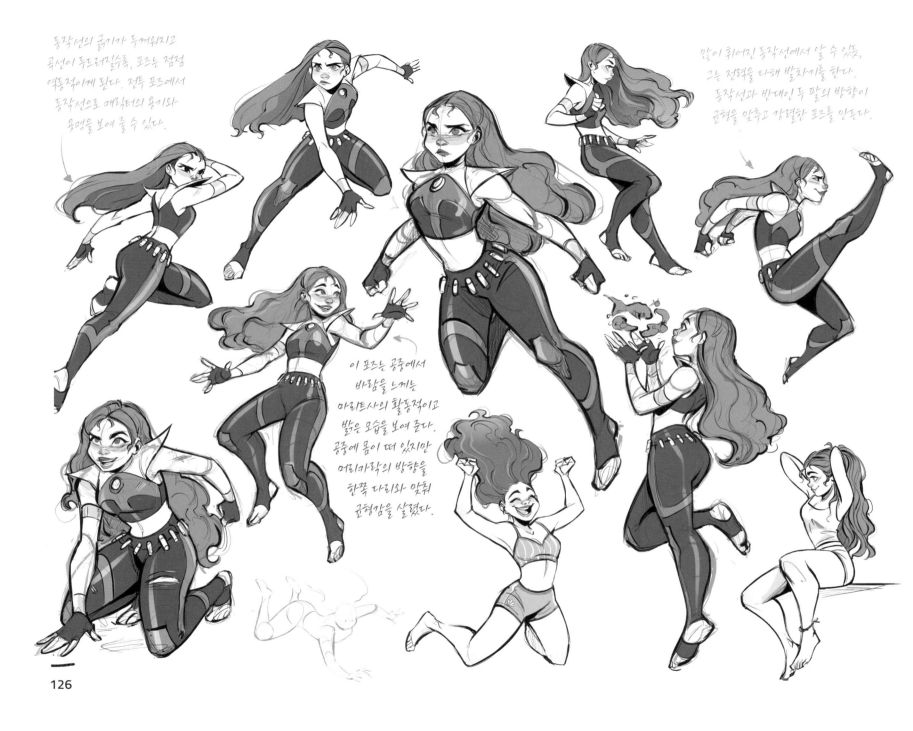

동작선의 굵기가 두꺼워지고
곡선이 두드러질수록, 포즈는 점점
역동적이게 된다. 전투 포즈에서
동작선으로 캐릭터의 용기와
용맹을 보여 줄 수 있다.

많이 휘어진 동작선에서 알 수 있듯,
그는 전력을 다해 발차기를 한다.
동작선과 반대인 두 팔의 방향이
균형을 맞추고 강렬한 포즈를 만든다.

이 포즈는 공중에서
바람을 느끼는
마리트사의 활동적이고
밝은 모습을 보여 준다.
공중에 몸이 떠 있지만
머리카락의 방향을
한쪽 다리와 맞춰
균형감을 실렸다.

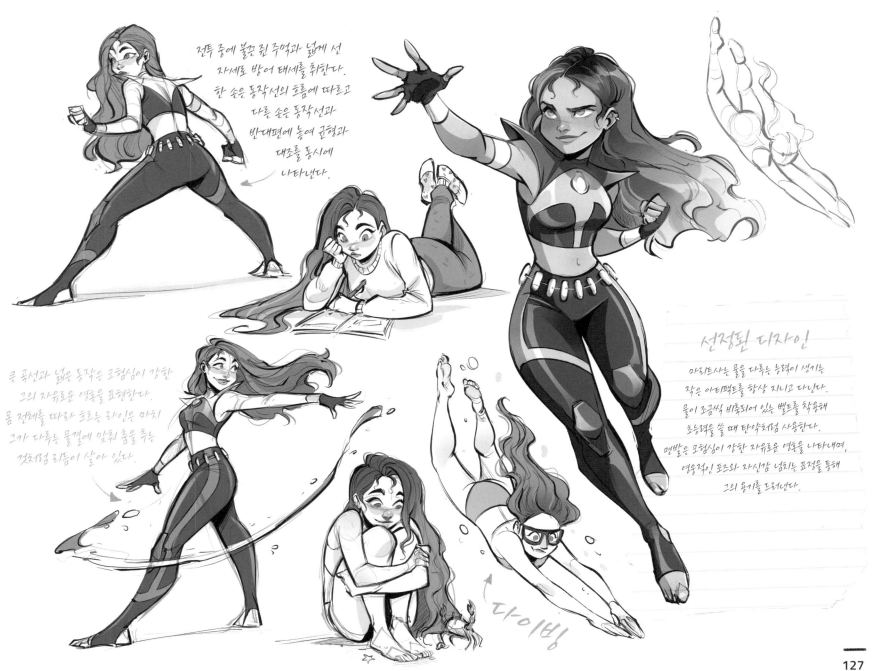

전투 중에 불끈 쥔 주먹과 넓게 선
자세로 방어 태세를 취한다.
한 손은 동작선의 흐름에 따르고
다른 손은 동작선과
반대편에 놓여 균형과
대조를 동시에
나타낸다.

큰 곡선과 넓은 동작은 모험심이 강한
그의 자유로운 영혼을 표현한다.
몸 전체를 따라 흐르는 라인은 마치
그가 다루는 물결에 맞춰 춤을 추는
것처럼 리듬이 살아 있다.

선정된 디자인

마리트사는 물을 다루는 능력이 생기는
작은 아티팩트를 항상 지니고 다닌다.
물이 조금씩 비축되어 있는 벨트를 착용해
초능력을 쓸 때 탄약처럼 사용한다.
맨발은 모험심이 강한 자유로운 영혼을 나타내며,
영웅적인 포즈와 자신감 넘치는 표정을 통해
그의 용기를 드러낸다.

다이빙

127

요정

타시아 MS *Tasia MS*

'미나'는 요정 왕국의 호화로운 왕실에서 자란
버릇없는 공주다. 곧 라이벌 왕국이 공격한다는
소식을 듣고 내면의 히어로 본능을 깨워 전투를
준비하기 시작한다. 궁전은 오래된 숲 속 깊은 곳,
마법의 나무 안에 숨겨져 있다. 안락한 생활을
누렸지만 미나는 지성과 인내와 친절함을 갖췄으며
야망도 가지고 있다. 그의 단점은 급한 성격이다.
왕족의 우아한 분위기를 풍기는 외모에 자부심이 있다.
공주에 걸맞는 우아한 무도회 드레스를 코디한다.
나비를 닮은 우아한 날개는 세련된 디자인을
더욱 빛나게 한다.

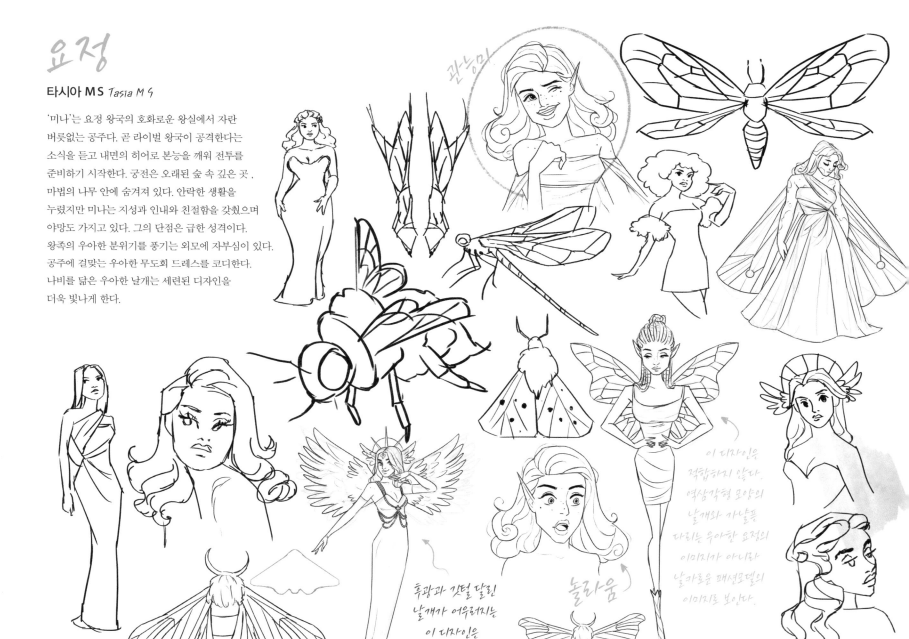

관능미

이 디자인은
적합하지 않다.
역삼각형 모양의
날개와 가날픔
다리는 우아한 요정의
이미지가 아니라
날카로운 패션모델의
이미지로 보인다.

후광과 깃털 달린
날개가 어우러지는
이 디자인은
요정이라기 보다는
천사에 가깝다.

놀라움

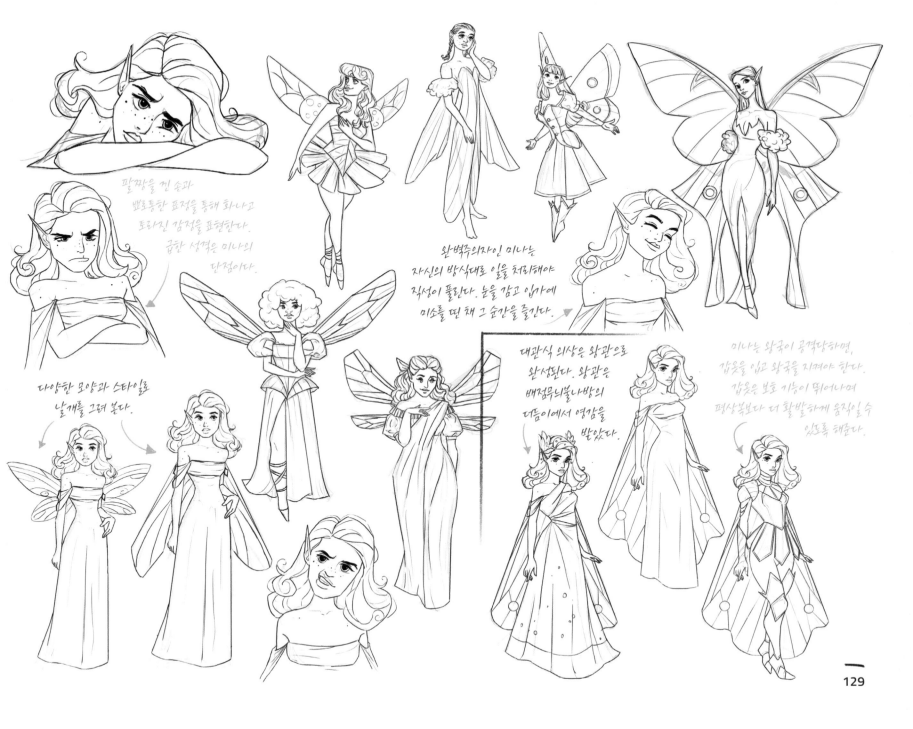

팔짱을 낀 손과
뾰로통한 표정을 통해 화나고
토라진 감정을 표현한다.
급한 성격은 미나의
단점이다.

완벽주의자인 미나는
자신의 방식대로 일을 처리해야
직성이 풀린다. 눈을 감고 입가에
미소를 띤 채 그 순간을 즐긴다.

다양한 모양과 스타일로
날개를 그려 본다.

대관식 의상은 왕관으로
완성된다. 왕관은
배점무늬불나방의
더듬이에서 영감을
받았다.

미나는 왕국이 공격당하면,
갑옷을 입고 왕국을 지켜야 한다.
갑옷은 보호 기능이 뛰어나며
평상복보다 더 활발하게 움직일 수
있도록 해준다.

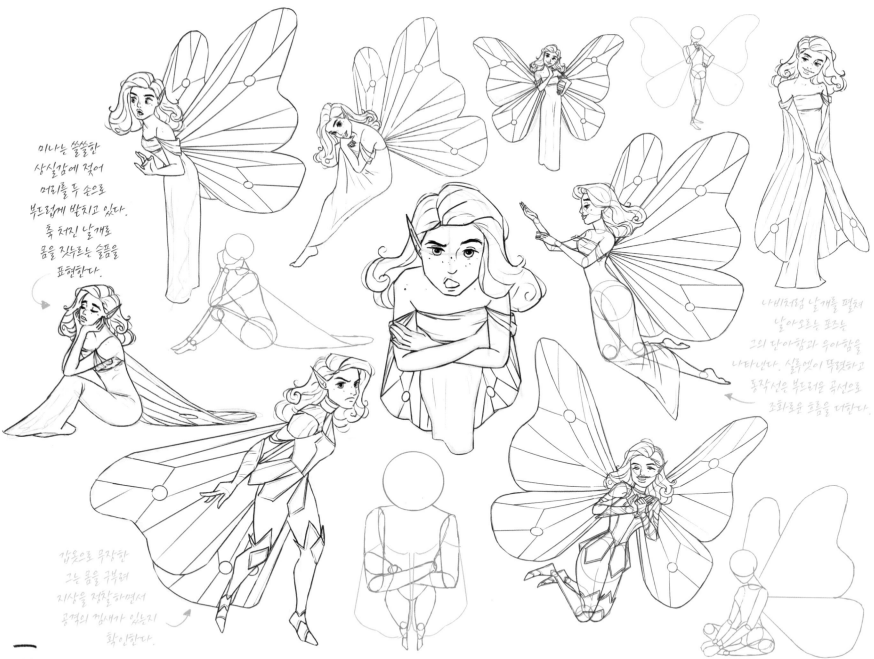

미나는 쓸쓸한
상실감에 젖어
머리를 두 손으로
부드럽게 받치고 있다.
축 처진 날개로
몸을 짓누르는 슬픔을
표현한다.

나비처럼 날개를 펼쳐
날아오르는 포즈는
그의 단아함과 우아함을
나타낸다. 실루엣이 뚜렷하고
동작선은 부드러운 곡선으로
조화로운 흐름을 더한다.

갑옷으로 무장한
그는 몸을 구부려
지상을 정찰하면서
공격의 낌새가 있는지
확인한다.

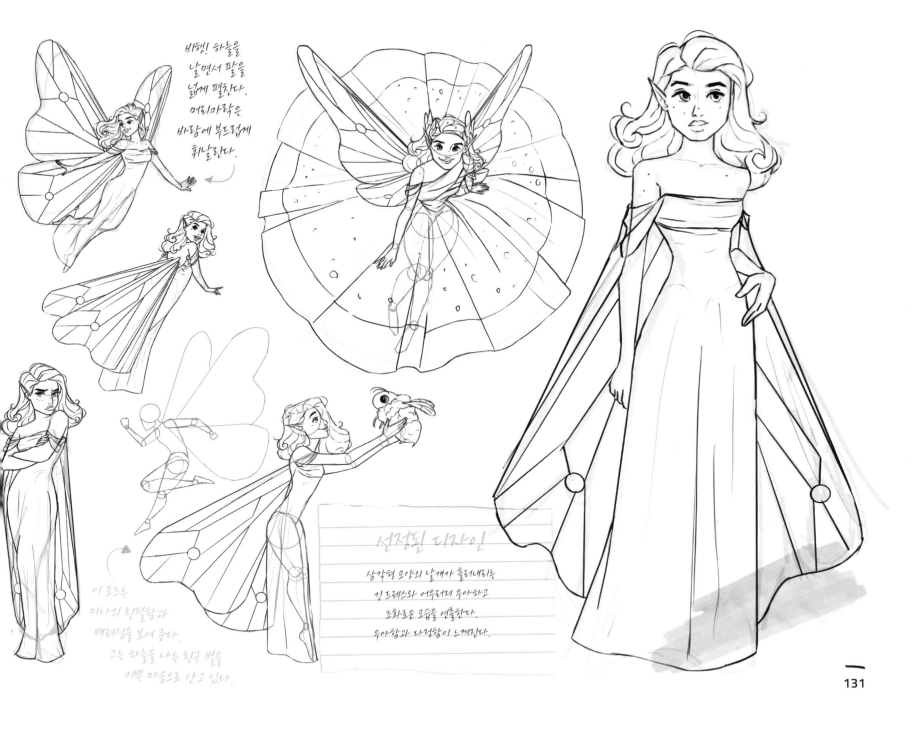

비행! 하늘을 날면서 팔을 넓게 펼친다. 머리카락은 바람에 부드럽게 휘날린다.

삼각형 모양의 날개가 흘러내리는
긴 드레스와 어우러져 우아하고
조화로운 모습을 연출한다.
우아함과 다정함이 느껴진다.

이 포즈는
미나의 친절함과
배려심을 보여 준다.
그는 하늘을 나는 친구 벌을
기쁜 마음으로 안고 있다.

자경단

마리아 리아 말란드리노 *Maria Lia Malandrino*

'헥스'는 유전자 조작으로 초능력이
보편화된 미래의 지구에서 왔다.
그는 시간 왜곡을 이용해 초고속으로
이동할 수 있다. 부모님이 돌아가신 사고로
두 다리를 잃은 그는 스스로를 돌보는 법을
배워 나갔다. 시간 장치가 망가져 버려서
기술이 통하지 않는 지구의 다른 차원에
남게 된다. 그래서 옛 서부 시대의 사막에서
살아남는 법을 배워야 했다. 낮에는
집배원으로, 밤에는 자경단으로 살아간다.
그는 유머 감각이 뛰어나고 남다른
매력이 있지만, 사교성은 조금 부족하다.

이 섬네일은 형태가 정확하고 제스처는
좋지만 포즈가 긴방져 보인다.

이 디자인은
의족으로
스팀펑크 분위기를
표현하고 사막 환경의
삭막함을 보여 준다.

자신감

헥스는 가끔
자신이 하고 싶은
일을 할 때만
미소를 짓는다.
입꼬리가 올라가 있다.

POST

132

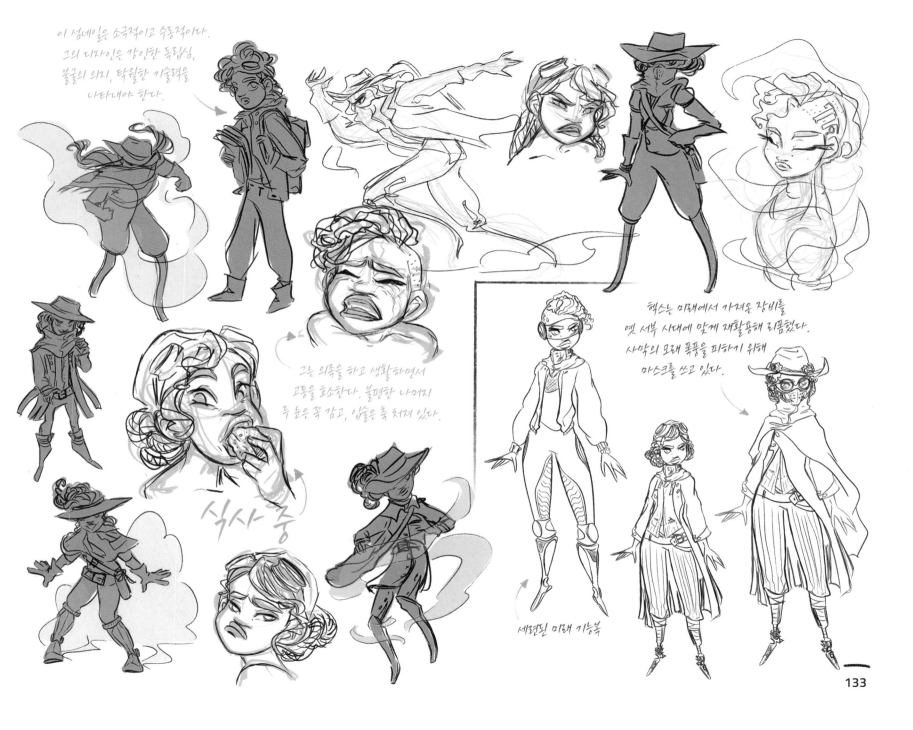

이 섬네일은 소극적이고 수동적이다.
그의 디자인은 강인한 독립심,
불굴의 의지, 탁월한 기술력을
나타내야 한다.

그는 의족을 하고 생활하면서
고통을 호소한다. 불편한 나머지
두 눈은 꼭 감고, 입술은 축 처져 있다.

식사 중

헥스는 미래에서 가져온 장비를
옛 서부 시대에 맞게 재활용해 리폼했다.
사막의 모래 폭풍을 피하기 위해
마스크를 쓰고 있다.

세련된 미래 기능복

133

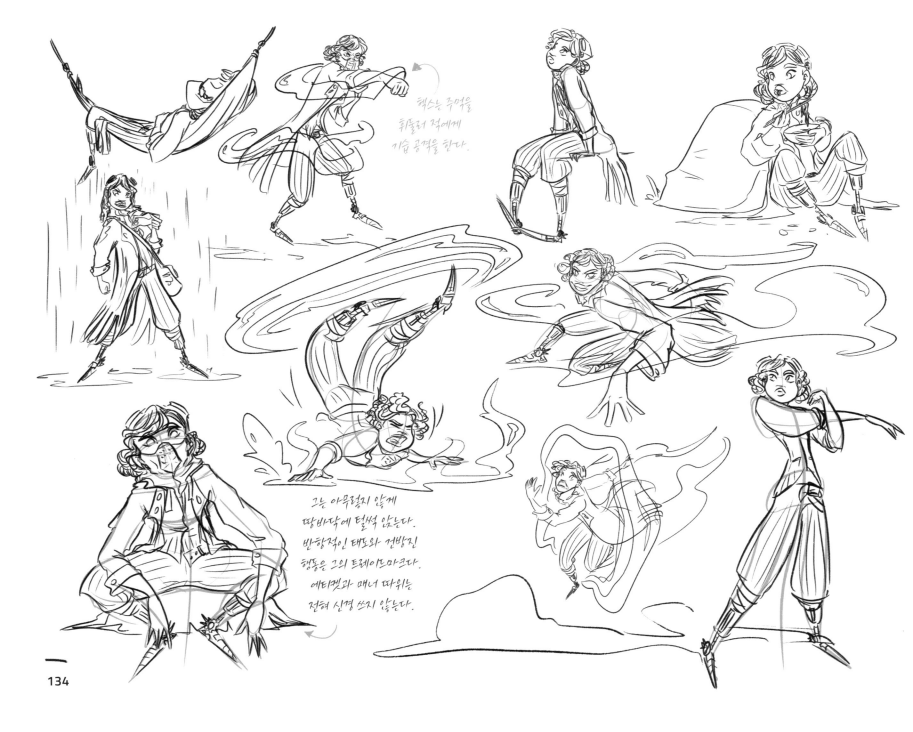

헥스는 주먹을
휘둘러 적에게
기습 공격을 한다.

그는 아무렇지 않게
땅바닥에 털썩 앉는다.
반항적인 태도와 건방진
행동은 그의 트레이드마크다.
에티켓과 매너 따위는
전혀 신경 쓰지 않는다.

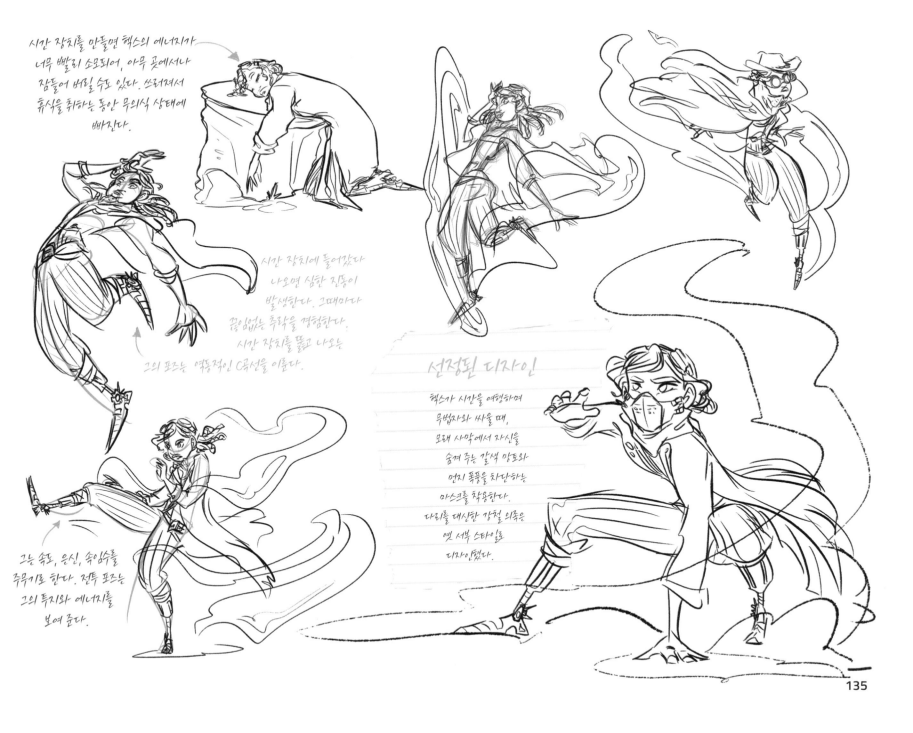

시간 장치를 만들면 헥스의 에너지가
너무 빨리 소모되어, 아무 곳에서나
잠들어 버릴 수도 있다. 쓰러져서
휴식을 취하는 동안 무의식 상태에
빠진다.

시간 장치에 들어갔다
나오면 심한 진동이
발생한다. 그때마다
끝없는 추락을 경험한다.
시간 장치를 들고 나오는
그의 포즈는 역동적인 C곡선을 이룬다.

그는 속도, 은신, 속임수를
주무기로 한다. 전투 포즈는
그의 투지와 에너지를
보여 준다.

선정된 디자인

헥스가 시간을 여행하며
무법자와 싸울 때,
모래 사막에서 자신을
숨겨 주는 갈색 망토와
먼지 폭풍을 차단하는
마스크를 착용한다.
다리를 대신한 강철 의족은
옛 서부 스타일로
디자인했다.

135

미국 서부의 무법자

마르비 만초니 *Marvi Manzoni*

배경은 서부의 황야. '소여'는 무법자이지만
세상에 자신이 설 자리를 찾으려 한다.
사회에서 쫓겨난 그는 생존을 위해 무법자가
되었다. 로빈 후드처럼 부자에게서 재산을
빼앗아 가난하고 버림받은 사람에게 나누어
주는 일을 한다. 키는 작지만 대담하고
용감하며 독립심이 강하다. 종종 자신의
성별을 숨기기 위해 남성복을 입기도 한다.
따뜻한 마음을 가졌지만 충동적인 면도 있다.

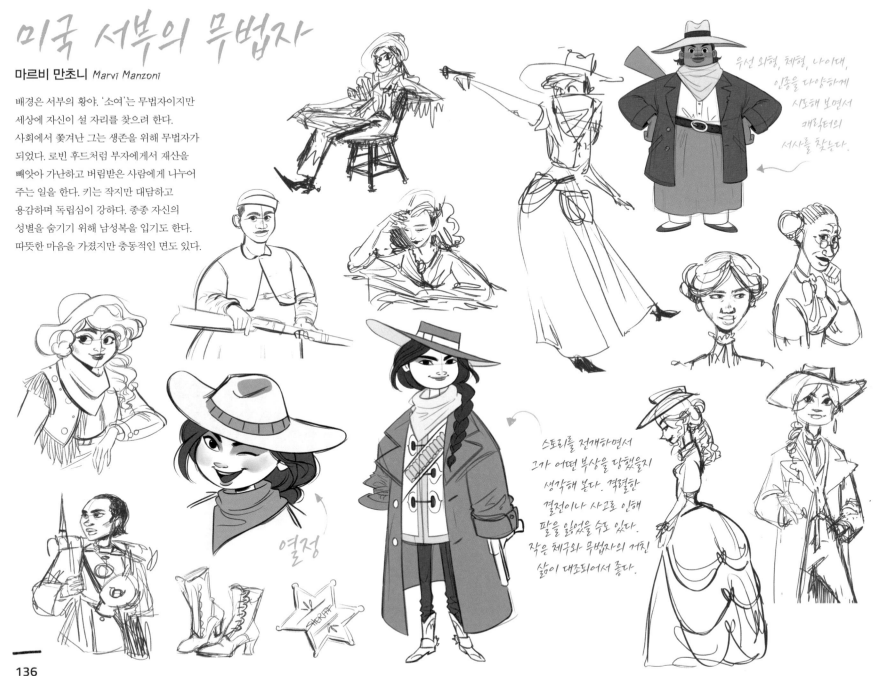

우선 외형, 체형, 나이대,
인종을 다양하게
시도해 보면서
캐릭터의
서사를 찾는다.

스토리를 전개하면서
그가 어떤 부상을 당했을지
생각해 본다. 격렬한
결전이나 사고로 인해
팔을 잃었을 수도 있다.
작은 체구와 무법자의 거친
삶이 대조되어서 좋다.

열정

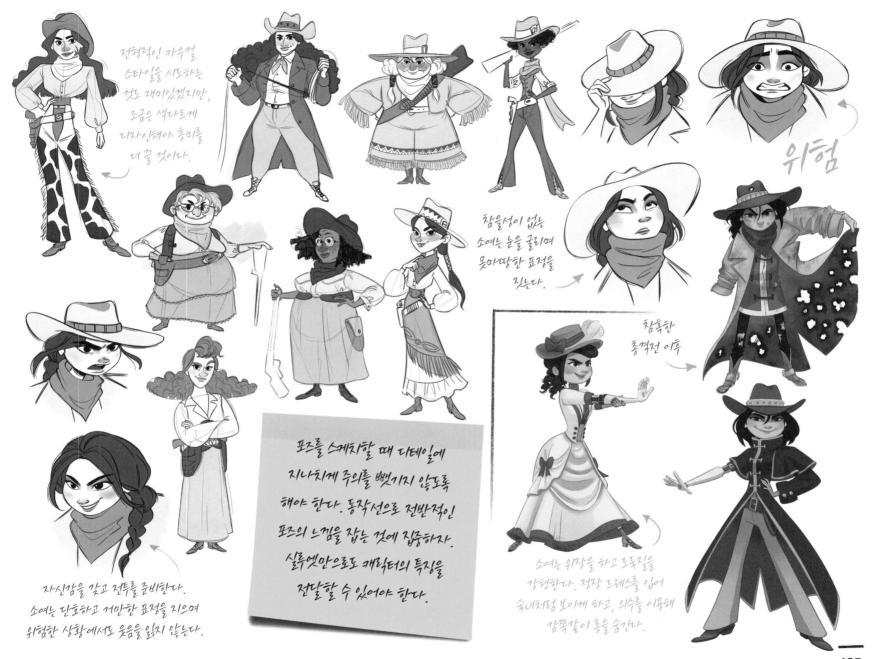

전형적인 카우걸
스타일을 시도하는
것도 재미있겠지만,
조금은 색다르게
디자인해야 흥미를
더 끌 것이다.

위험

참을성이 없는
소여는 눈을 굴리며
못마땅한 표정을
짓는다.

참혹한
총격전 이후

포즈를 스케치할 때 디테일에
지나치게 주의를 뺏기지 않도록
해야 한다. 동작선으로 전반적인
포즈의 느낌을 잡는 것에 집중하자.
실루엣만으로도 캐릭터의 특징을
전달할 수 있어야 한다.

자신감을 갖고 전투를 준비한다.
소여는 단호하고 거만한 표정을 지으며
위험한 상황에서도 웃음을 잃지 않는다.

소여는 위장을 하고 도둑질을
강행한다. 정장 드레스를 입어
숙녀처럼 보이게 하고, 의수를 이용해
감쪽같이 총을 숨긴다.

137

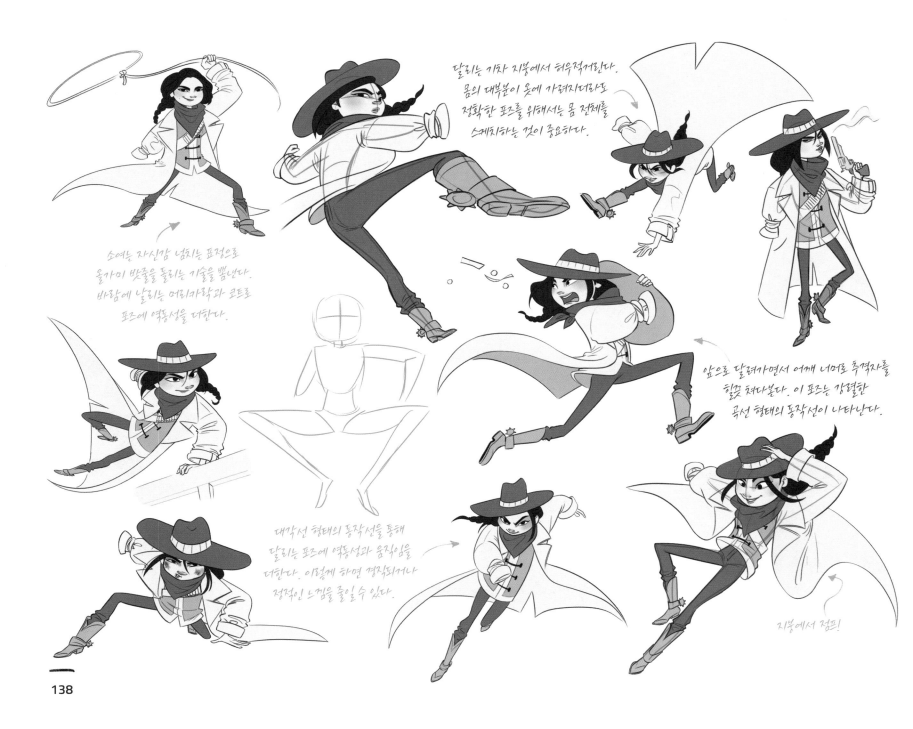

달리는 기차 지붕에서 허우적거린다. 몸의 대부분이 옷에 가려지더라도 정확한 포즈를 위해서는 몸 전체를 스케치하는 것이 중요하다.

소여는 자신감 넘치는 표정으로 올가미 밧줄을 돌리는 기술을 뽐낸다. 바람에 날리는 머리카락과 코트로 포즈에 역동성을 더한다.

앞으로 달려가면서 어깨 너머로 추격자를 힐끗 쳐다본다. 이 포즈는 강렬한 곡선 형태의 동작선이 나타난다.

대각선 형태의 동작선을 통해 달리는 포즈에 역동성과 움직임을 더한다. 이렇게 하면 경직되거나 정적인 느낌을 줄일 수 있다.

지붕에서 점프!

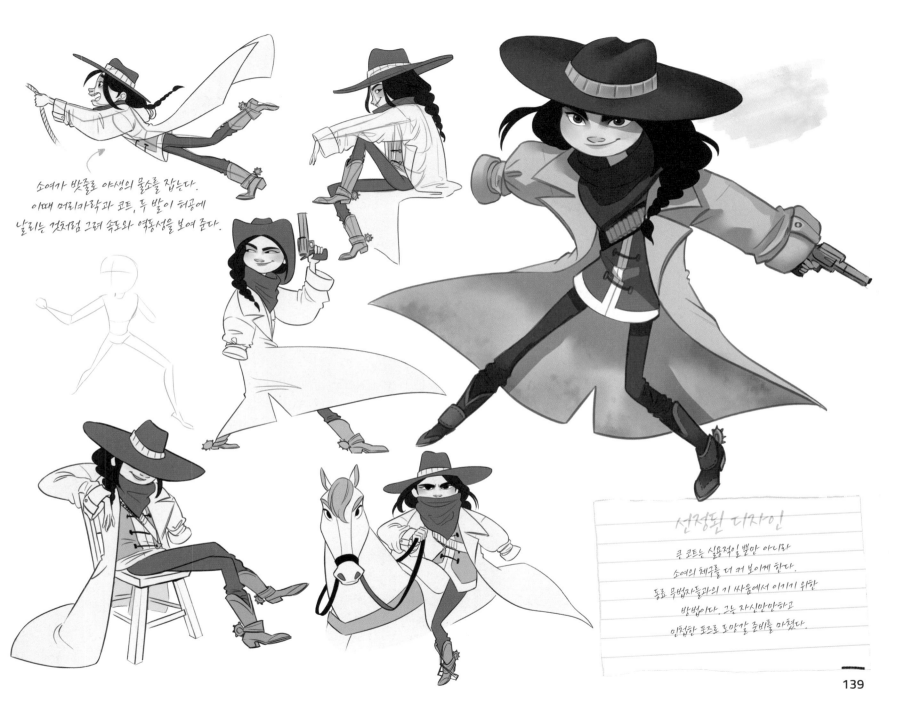

소여가 밧줄로 야생의 물소를 잡는다.
이때 머리카락과 코트, 두 발이 허공에
날리는 것처럼 그려 속도와 역동성을 보여 준다.

선정된 디자인

큰 코트는 실용적일 뿐만 아니라
소여의 체구를 더 커 보이게 한다.
동료 무법자들과의 기 싸움에서 이기기 위한
방법이다. 그는 자신만만하고
임접한 포즈로 도망갈 준비를 마쳤다.

엘프 궁수

아나 마리아 *Ana Marija*

'리애나'는 엘프 궁수다. 우드 엘프와
인간 왕 사이에 딸로 태어난 리애나는
평범한 엘프보다 짧고 뭉툭한 귀를
가졌다. 엘프인 엄마의 우아한
외모와 아빠의 윤기 나는 생머리를
닮았다. 차기 왕위 계승자인 그는
강인하고 용감하지만, 자격이 충분한지
확신이 없다. 이러한 불안은 그를
더 강하게 만들었다. 그는 직접 자신을
증명하러 나섰다. 솜씨 좋은 궁수인
리애나는 활과 화살로 백성들을
보호할 만반의 준비를 끝냈다.

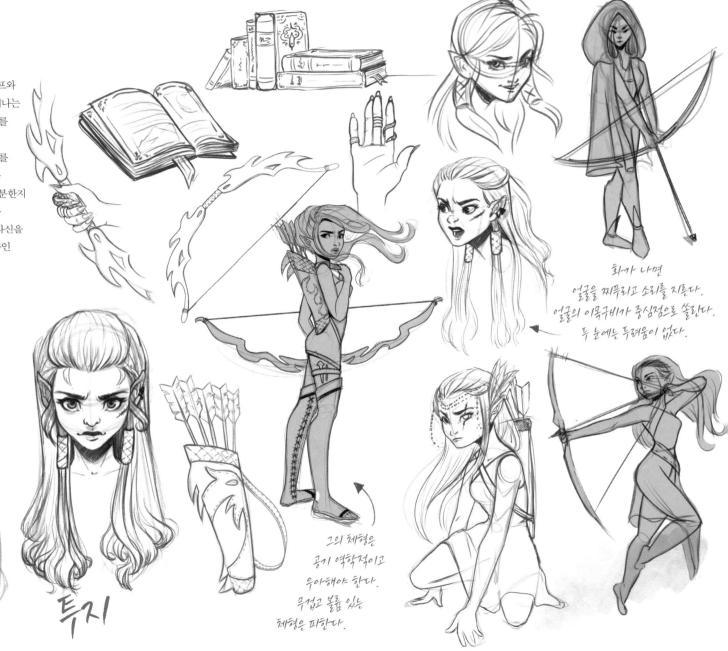

화가 나면
얼굴을 찌푸리고 소리를 지른다.
얼굴의 이목구비가 중심점으로 쏠린다.
두 눈에는 두려움이 없다.

투지

그의 체형은
공기 역학적이고
우아해야 한다.
무겁고 볼륨 있는
체형은 피한다.

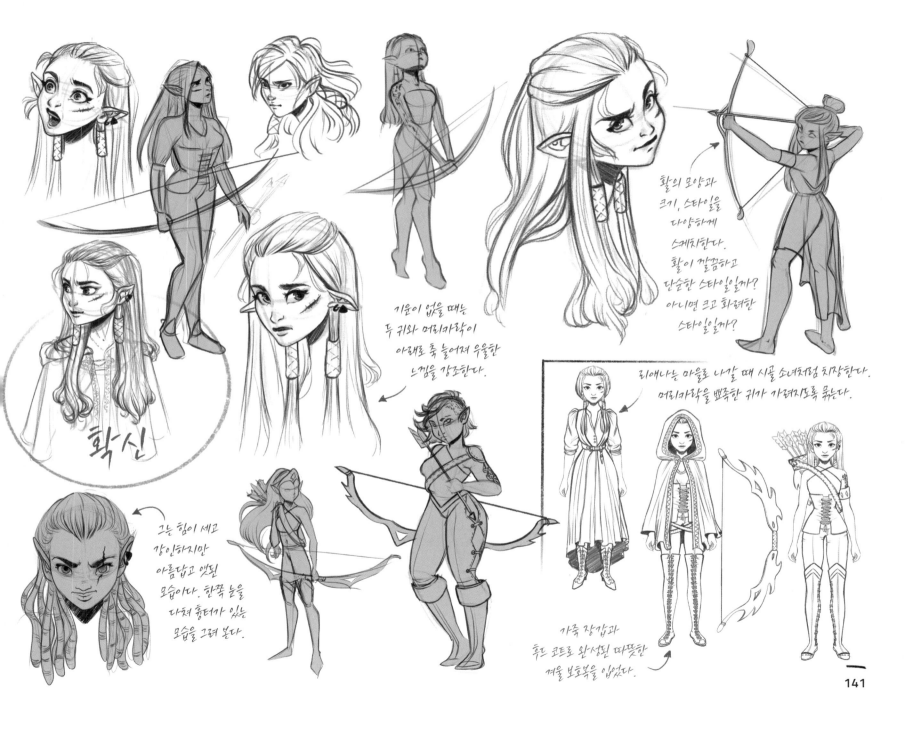

활의 모양과
크기, 스타일을
다양하게
스케치한다.
활이 깔끔하고
단순한 스타일일까?
아니면 크고 화려한
스타일일까?

기운이 없을 때는
두 귀와 머리카락이
아래로 축 늘어져 우울한
느낌을 강조한다.

리애나는 마을로 나갈 때 시골 소녀처럼 치장한다.
머리카락을 뾰족한 귀가 가려지도록 묶는다.

그는 힘이 세고
강인하지만
아름답고 앳된
모습이다. 한쪽 눈을
다쳐 흉터가 있는
모습을 그려 본다.

가죽 장갑과
후드 코트로 완성된 따뜻한
겨울 보호복을 입었다.

확신

141

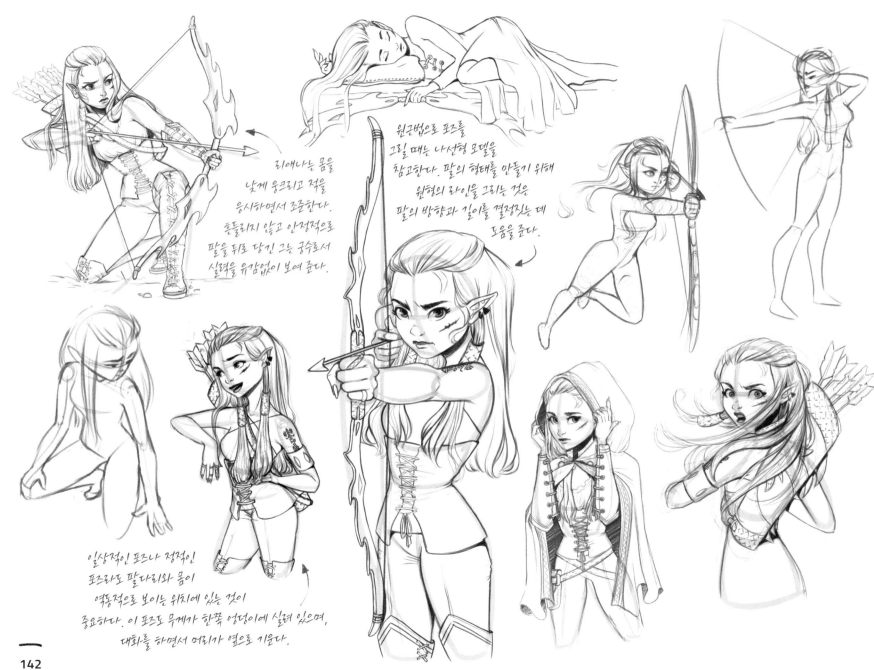

리애나는 몸을
낮게 웅크리고 적을
응시하면서 조준한다.
흔들리지 않고 안정적으로
팔을 뒤로 당긴 그는 궁수로서
실력을 유감없이 보여 준다.

원근법으로 포즈를
그릴 때는 나선형 모델을
참고한다. 팔의 형태를 만들기 위해
원형의 라인을 그리는 것은
팔의 방향과 길이를 결정짓는 데
도움을 준다.

일상적인 포즈나 정적인
포즈라도 팔다리와 몸이
역동적으로 보이는 위치에 있는 것이
중요하다. 이 포즈도 무게가 한쪽 엉덩이에 실려 있으며,
대화를 하면서 머리가 옆으로 기운다.

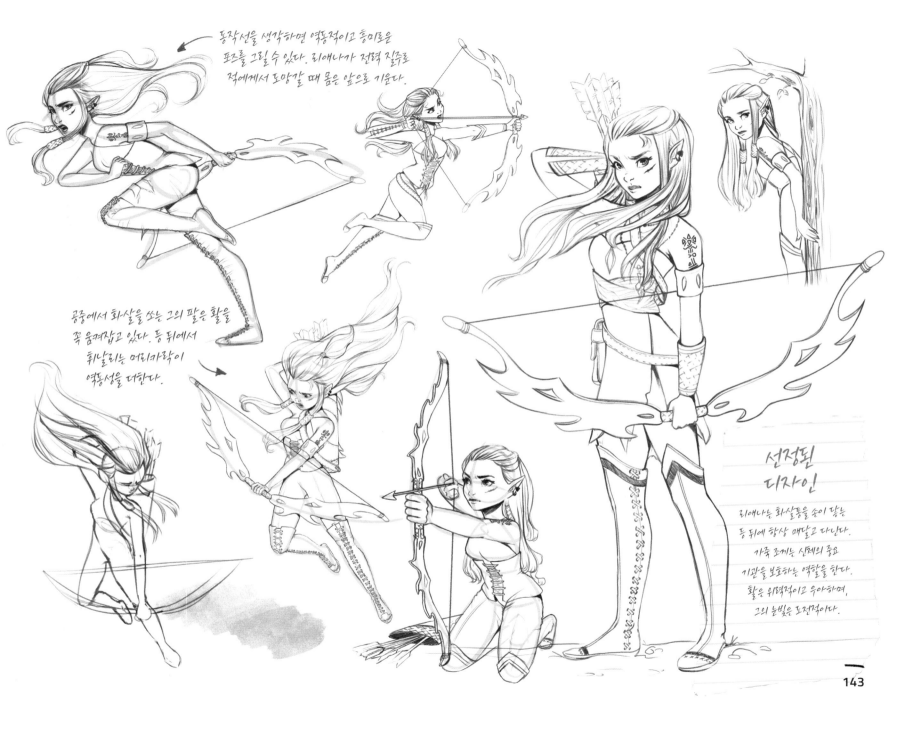

동작선을 생각하면 역동적이고 흥미로운
포즈를 그릴 수 있다. 리애나가 전력 질주로
적에게서 도망갈 때 몸은 앞으로 기운다.

공중에서 화살을 쏘는 그의 팔은 활을
꼭 움켜잡고 있다. 등 뒤에서
휘날리는 머리카락이
역동성을 더한다.

선정된 디자인

리애나는 화살통을 손이 닿는
등 뒤에 항상 매달고 다닌다.
가죽 조끼는 신체의 중요
기관을 보호하는 역할을 한다.
활은 위력적이고 우아하며,
그의 눈빛은 도전적이다.

록스타

발렌티나 밀로세비크 *Valentina Millosevich*

이 록스타는 사람들에게 주목받는 것을 좋아한다. 천재 음악가인 '제트'는 음악으로 개성을 표현하는 인물이다. 무대 위에서 팬들을 위해 연주할 때 가장 큰 편안함을 느낀다. 시그니처인 가죽 재킷과 펑크 스타일의 의상, 피어싱과 문신으로 치장해 당당하고 반항적인 성격을 드러낸다. 강한 의지로 밀어붙여 남성 편향적인 음악계에서 성공을 거둔 데에 자부심을 느낀다. 또한, 이를 통해 미래 세대의 당찬 소녀들이 록스타의 꿈을 쫓기를 바란다.

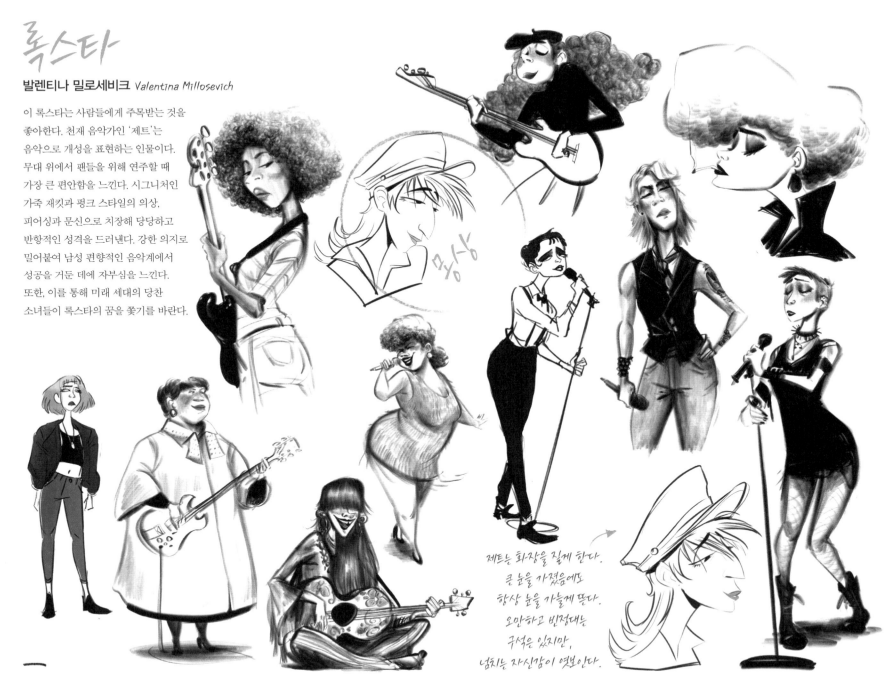

명상

제트는 화장을 짙게 한다.
큰 눈을 가졌음에도
항상 눈을 가늘게 뜬다.
오만하고 빈정대는
구석은 있지만,
넘치는 자신감이 엿보인다.

144

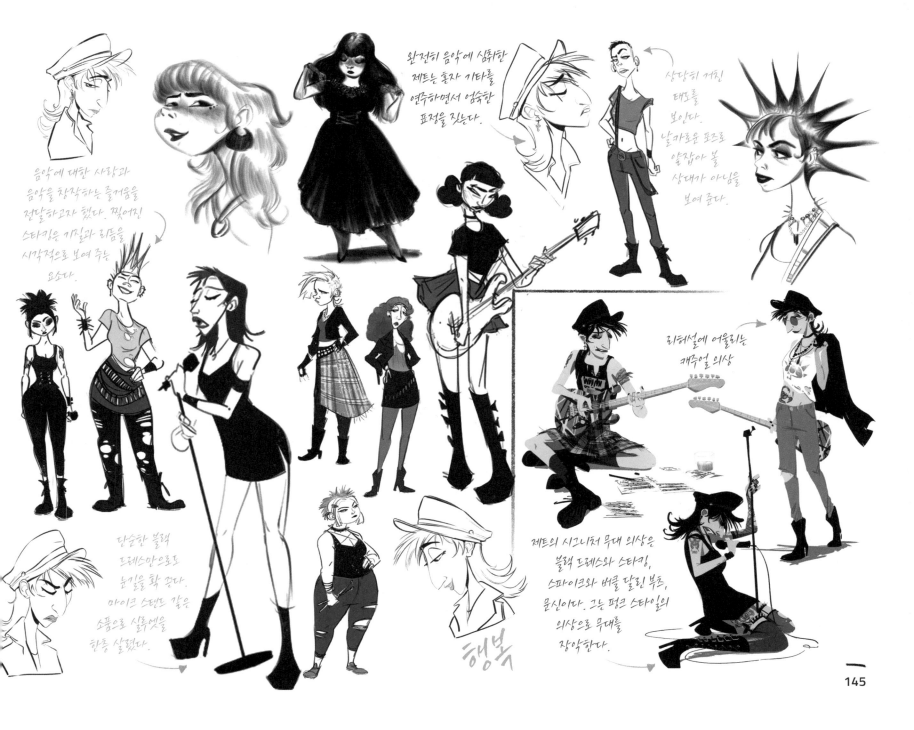

완전히 음악에 심취한
제트는 혼자 기타를
연주하면서 엄숙한
표정을 짓는다.

상당히 거친
태도를
보인다.
날카로운 포즈로
얕잡아 볼
상대가 아님을
보여 준다.

음악에 대한 사랑과
음악을 창작하는 즐거움을
전달하고자 했다. 찢어진
스타킹은 거칠고 리듬을
시각적으로 보여 주는
요소다.

리허설에 어울리는
캐주얼 의상

단순한 블랙
드레스만으로도
눈길을 확 끈다.
마이크 스탠드 같은
소품으로 실루엣을
한층 살렸다.

제트의 시그니처 무대 의상은
블랙 드레스와 스타킹,
스파이크와 버클 달린 부츠,
문신이다. 그는 펑크 스타일의
의상으로 무대를
장악한다.

행복

145

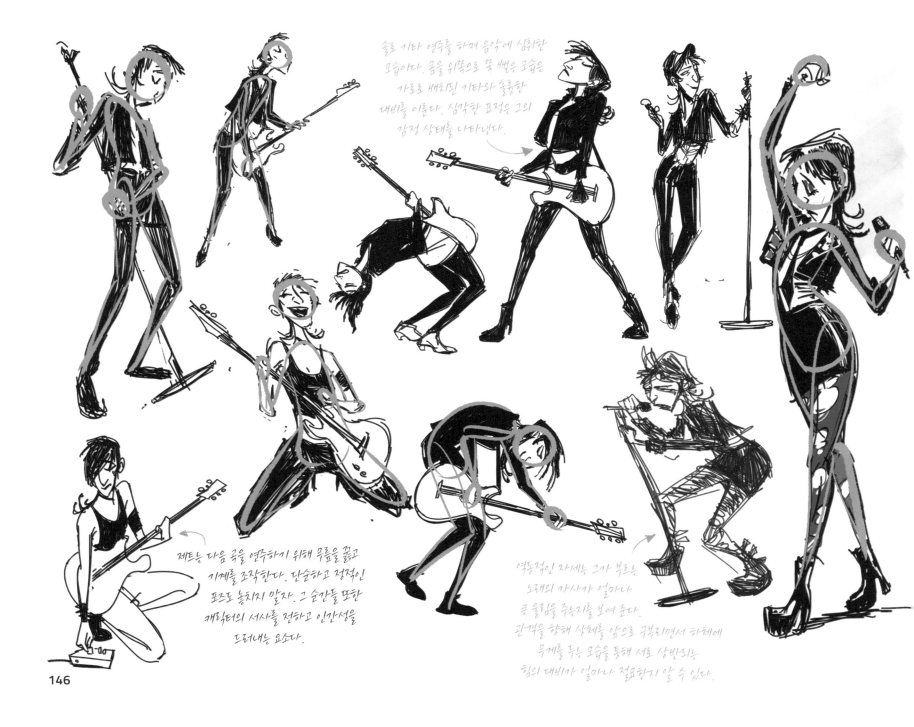

솔로 기타 연주를 하며 음악에 심취한
모습이다. 몸을 위쪽으로 쭉 뻗은 모습은
가로로 배치된 기타와 훌륭한
대비를 이룬다. 심각한 표정은 그의
감정 상태를 나타낸다.

제트는 다음 곡을 연주하기 위해 무릎을 꿇고
기계를 조작한다. 단순하고 정적인
포즈도 놓치지 말자. 그 순간들 또한
캐릭터의 서사를 전하고 인간성을
드러내는 요소다.

역동적인 자세는 그가 부르는
노래의 가사가 얼마나
큰 울림을 주는지를 보여 준다.
관객을 향해 상체를 앞으로 구부리면서 하체에
무게를 두는 모습을 통해 서로 상반되는
힘의 대비가 얼마나 절묘한지 알 수 있다.

146

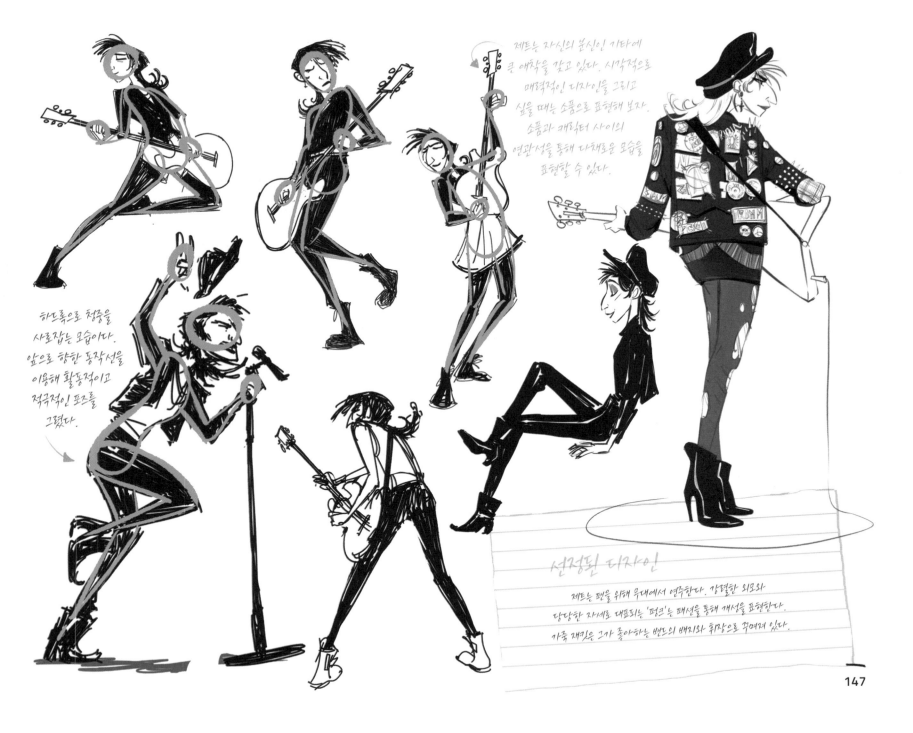

제트는 자신의 분신인 기타에
큰 애착을 갖고 있다. 시각적으로
매력적인 디자인을 그리고
싶을 때는 소품으로 표현해 보자.
소품과 캐릭터 사이의
연관성을 통해 다채로운 모습을
표현할 수 있다.

하드록으로 청중을
사로잡는 모습이다.
앞으로 향한 동작선을
이용해 활동적이고
적극적인 포즈를
그렸다.

선정된 디자인

제트는 팬을 위해 무대에서 연주한다. 강렬한 외모와
당당한 자세로 대표되는 '펑크' 는 패션을 통해 개성을 표현한다.
가죽 재킷은 그가 좋아하는 밴드의 배지와 휘장으로 꾸며져 있다.

147

해적

올리베르 외드마르크 *Oliver Ödmark*

18세기 해적인 '올라'는 자신의 뜻을
거스르면 자비를 베풀지 않는 두려움의
대상이다. 그는 자신이 소유한 배의
선장이자 자유로운 영혼의 여행가다.
대담하고 용감한 올라는 숙련된
뱃사람으로, 충성스러운 해적들을
통솔하며 모험을 찾아 7대양을 항해한다.

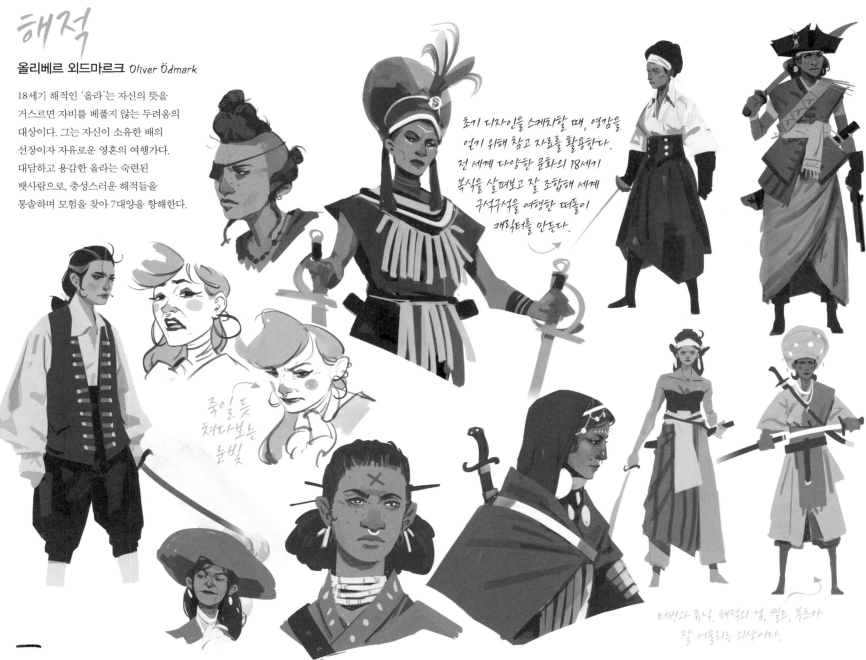

초기 디자인을 스케치할 때, 영감을
얻기 위해 참고 자료를 활용한다.
전 세계 다양한 문화의 18세기
복식을 살펴보고 잘 조합해 세계
구석구석을 여행한 떠돌이
캐릭터를 만든다.

죽일 듯
쳐다보는
눈빛

터번과 튜닉, 해적의 검, 벨트, 부츠가
잘 어울리는 의상이다.

148

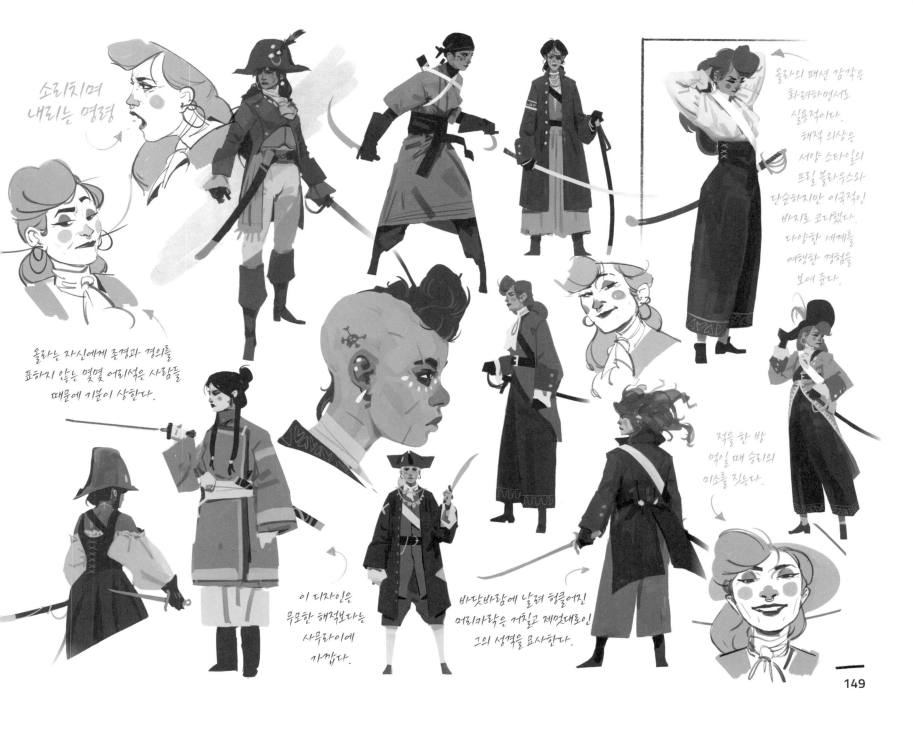

소리지며
내리는 명령

올라는 자신에게 존경과 경의를
표하지 않는 몇몇 어리석은 사람들
때문에 기분이 상한다.

울라의 패션 감각은
화려하면서도
실용적이다.
해적 의상을
서양 스타일의
프릴 블라우스와
단순하지만 이국적인
바지로 코디했다.
다양한 세계를
여행한 경험을
보여 준다.

적을 한 방
먹일 때 승리의
미소를 짓는다.

이 디자인은
무모한 해적보다는
사무라이에
가깝다.

바닷바람에 날려 헝클어진
머리카락은 거칠고 제멋대로인
그의 성격을 묘사한다.

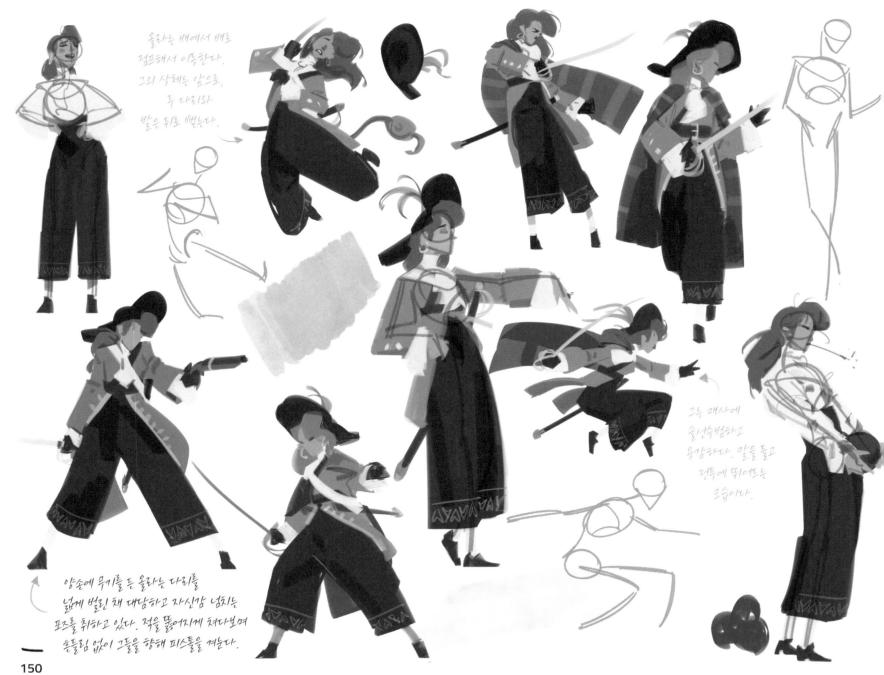

올라는 배에서 배로
점프해서 이동한다.
그의 상체는 앞으로,
두 다리와
발은 뒤로 뻗는다.

그는 매사에
솔선수범하고
용감하다. 칼을 들고
전투에 뛰어드는
모습이다.

양손에 무기를 든 올라는 다리를
넓게 벌린 채 대담하고 자신감 넘치는
포즈를 취하고 있다. 적을 똑바로 쳐다보며
흔들림 없이 그들을 향해 피스톨을 겨눈다.

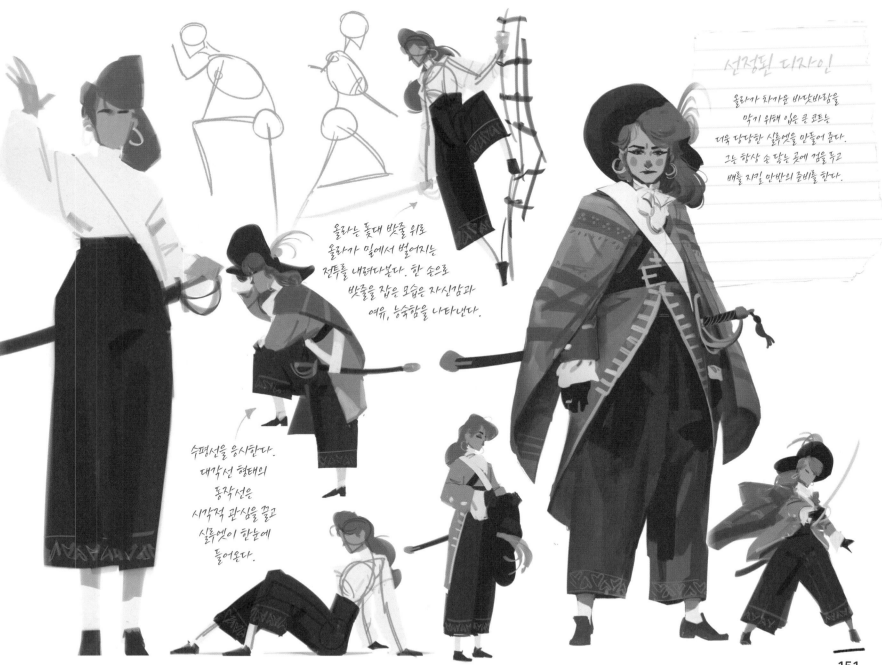

올라가 차가운 바닷바람을
막기 위해 입은 큰 코트는
더욱 당당한 실루엣을 만들어 준다.
그는 항상 손 닿는 곳에 검을 두고
배를 지킬 만반의 준비를 한다.

올라는 돛대 밧줄 위로
올라가 밑에서 벌어지는
전투를 내려다본다. 한 손으로
밧줄을 잡은 모습은 자신감과
여유, 능숙함을 나타낸다.

수평선을 응시한다.
대각선 형태의
동작선은
시각적 관심을 끌고
실루엣이 한눈에
들어온다.

최강 슈퍼히어로

토니코 판토하 *Toniko Pantoja*

'다이너모'는 어린 학생들에게 신체 활동과 스포츠를 가르치는 초등학교 체육 선생님이다. 학생들의 존경을 한 몸에 받는 그는 강력한 슈퍼히어로로서 눈부신 초능력을 발휘한다. 키가 상당히 크며 근육질의 몸을 가졌기에 아주 무거운 물체도 쉽게 들어 올릴 수 있다. 정답고 유쾌한 이웃이기도 한 다이너모는 어린아이 같은 순수함을 지녔다. 돌보는 아이들의 보호를 자신의 의무로 생각한다.

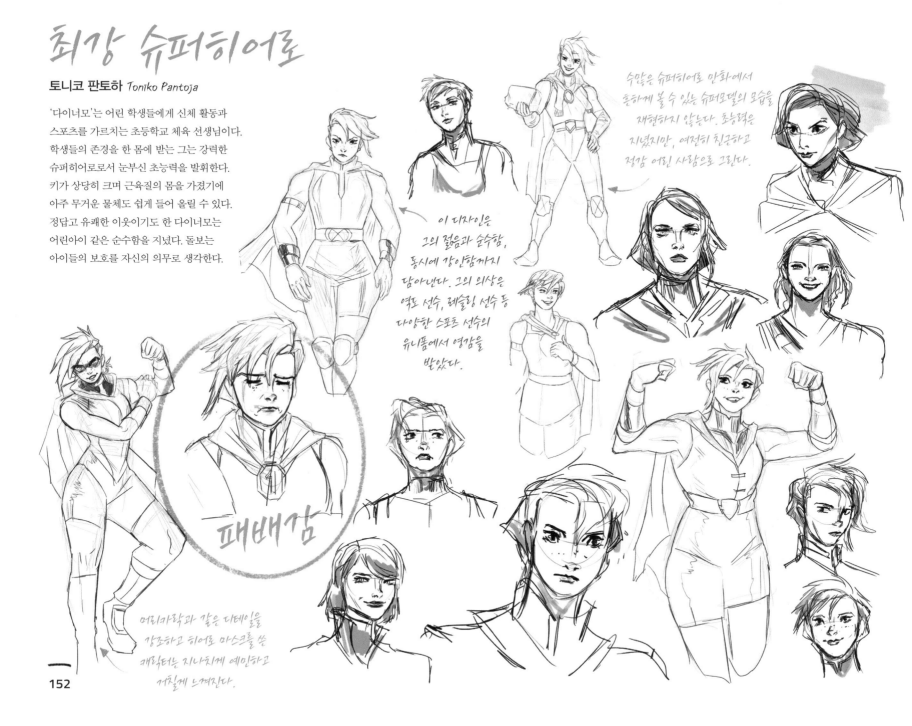

이 디자인은 그의 젊음과 순수함, 동시에 강인함까지 담아낸다. 그의 의상은 역도 선수, 레슬링 선수 등 다양한 스포츠 선수의 유니폼에서 영감을 받았다.

수많은 슈퍼히어로 만화에서 흔하게 볼 수 있는 슈퍼모델의 모습을 재현하지 않는다. 초능력은 지녔지만, 여전히 친근하고 정감 어린 사람으로 그린다.

패배감

머리카락과 같은 디테일을 강조하고 히어로 마스크를 쓴 캐릭터는 지나치게 예민하고 거칠게 느껴진다.

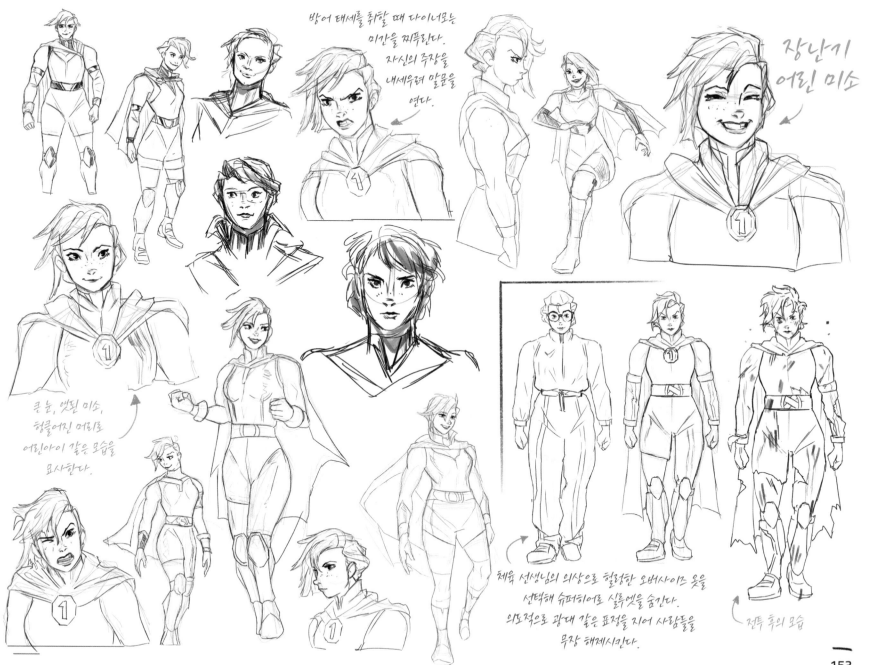

방어 태세를 취할 때 다이너모는
미간을 찌푸린다.
자신의 주장을
내세우려 말문을
연다.

장난기
어린 미소

큰 눈, 앳된 미소,
헝클어진 머리로
어린아이 같은 모습을
묘사한다.

체육 선생님의 의상으로 헐렁한 오버사이즈 옷을
선택해 슈퍼히어로 실루엣을 숨긴다.
의도적으로 광대 같은 표정을 지어 사람들을
무장 해제시킨다.

전투 후의 모습

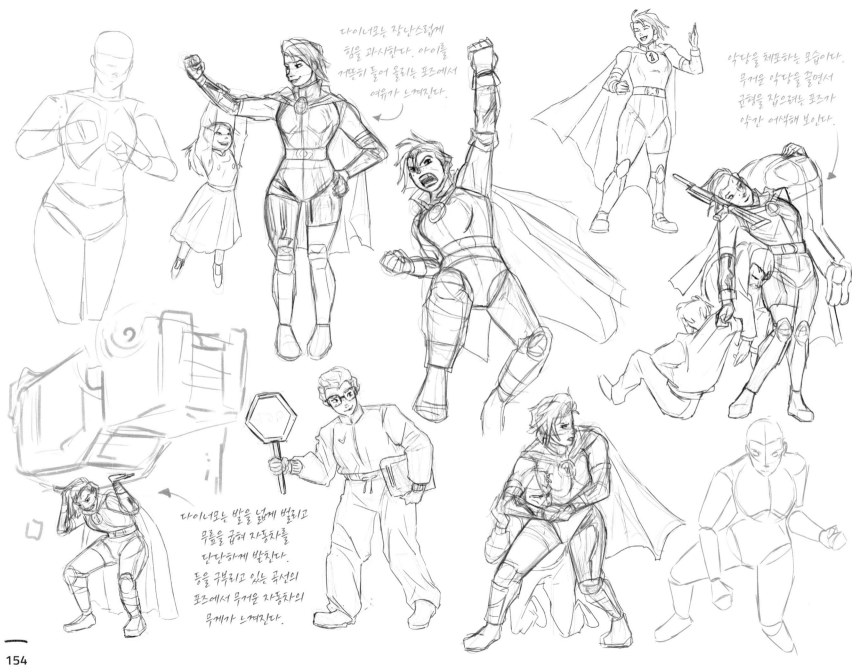

다이너모는 장난스럽게
힘을 과시한다. 아이를
거뜬히 들어 올리는 포즈에서
여유가 느껴진다.

악당을 체포하는 모습이다.
무거운 악당을 끌면서
균형을 잡으려는 포즈가
약간 어색해 보인다.

다이너모는 발을 넓게 벌리고
무릎을 굽혀 자동차를
단단하게 받친다.
등을 구부리고 있는 곡선의
포즈에서 무거운 자동차의
무게가 느껴진다.

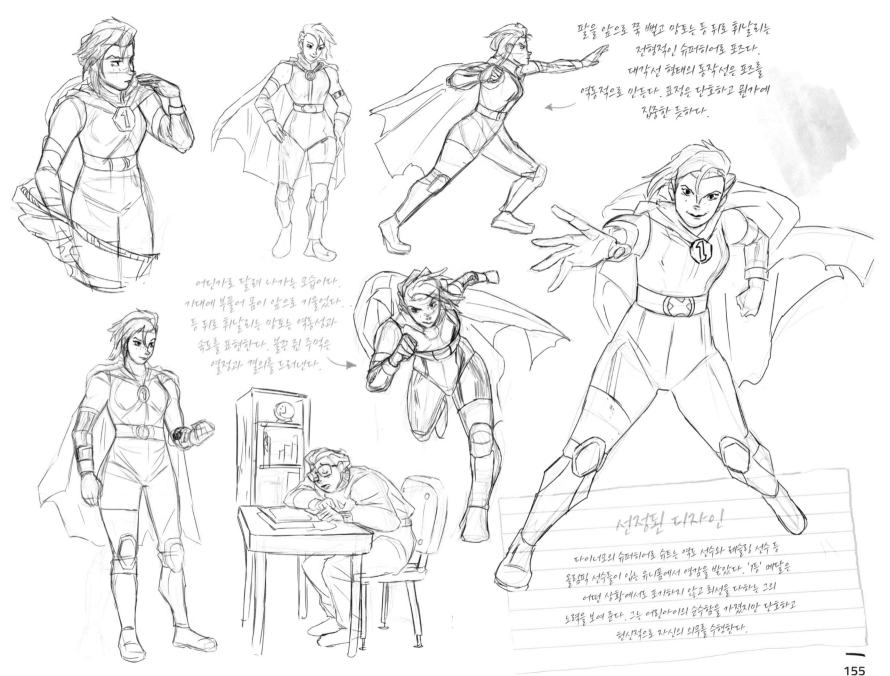

팔을 앞으로 쭉 뻗고 망토는 등 뒤로 휘날리는
전형적인 슈퍼히어로 포즈다.
대각선 형태의 동작선은 포즈를
역동적으로 만든다. 표정은 단호하고 뭔가에
집중한 듯하다.

어딘가로 달려 나가는 모습이다.
기대에 부풀어 몸이 앞으로 기울었다.
등 뒤로 휘날리는 망토는 역동성과
속도를 표현한다. 불끈 쥔 주먹은
열정과 결의를 드러낸다.

선정된 디자인

다이너모의 슈퍼히어로 슈트는 역도 선수와 레슬링 선수 등
올림픽 선수들이 입는 유니폼에서 영감을 받았다. '1등' 메달은
어떤 상황에서도 포기하지 않고 최선을 다하는 그의
노력을 보여 준다. 그는 어린아이의 순수함을 가졌지만 단호하고
헌신적으로 자신의 의무를 수행한다.

게이샤

박예원 Yewon Park

일본의 부유한 집안에서 자란 '하쿠'는
게이샤다. 품위 있고 우아하며 날렵한
그는 관중 앞에서 춤을 추는 것을 즐긴다.
자신만만하고 용감하며 카리스마 넘치는
하쿠는 균형감과 체력을 강화하기 위해
막대를 활용한 운동을 즐겨 한다.
완벽을 추구하며, 약점을 감추려고
굳은 표정을 짓기도 한다. 늦은 밤
게이샤 일이 끝나면 그는 마을과
주민들을 위협하는 암흑가의
범죄자들과 맞서 싸운다.

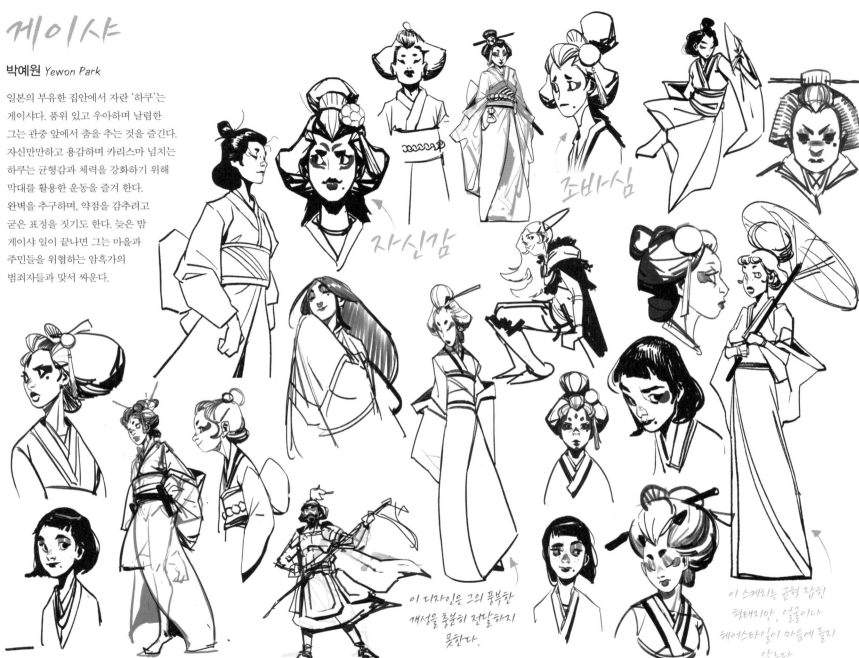

자신감

조바심

이 디자인은 그의 풍부한
개성을 충분히 전달하지
못한다.

이 스케치는 균형 잡힌
형태지만, 얼굴이나
헤어스타일이 마음에 들지
않는다.

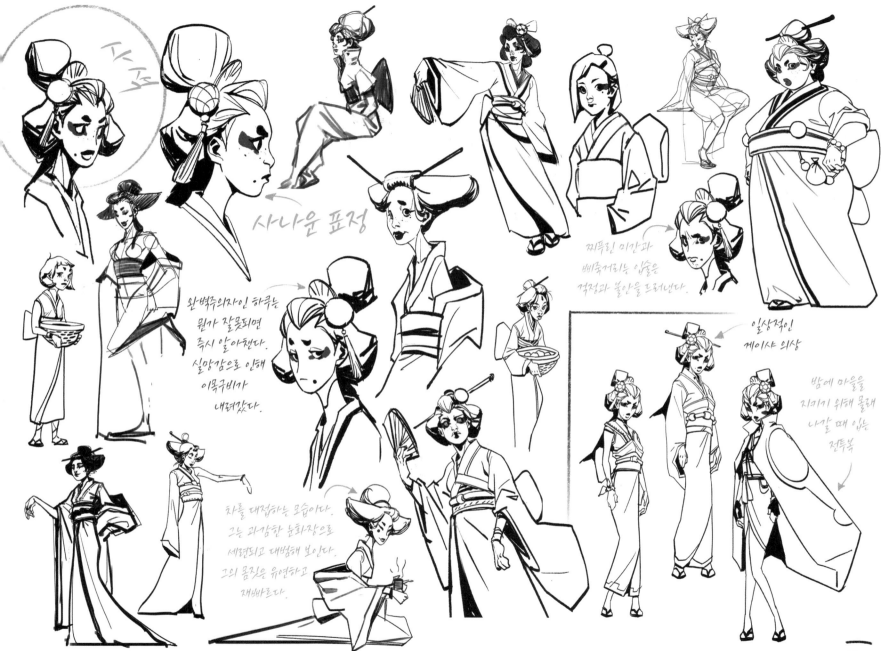

사나운 표정

완벽주의자인 하루는
뭔가 잘못되면
즉시 알아챈다.
실망감으로 인해
이목구비가
내려갔다.

찌푸린 미간과
삐죽거리는 입술은
걱정과 불안을 드러낸다.

일상적인
게이샤 의상

차를 대접하는 모습이다.
그는 과감한 눈화장으로
세련되고 대범해 보인다.
그의 몸짓은 유연하고
재빠르다.

밤에 마을을
지키기 위해 몰래
나갈 때 입는
전투복

157

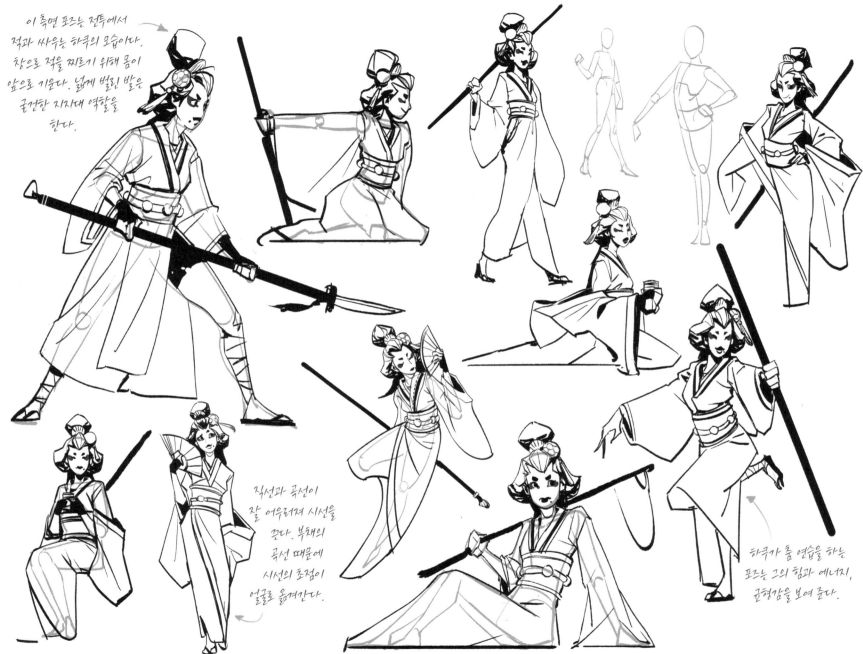

이 측면 포즈는 전투에서
적과 싸우는 하쿠의 모습이다.
창으로 적을 찌르기 위해 몸이
앞으로 기운다. 넓게 벌린 발은
굳건한 지지대 역할을
한다.

직선과 곡선이
잘 어우러져 시선을
끈다. 부채의
곡선 때문에
시선의 초점이
얼굴로 옮겨간다.

하쿠가 춤 연습을 하는
포즈는 그의 힘과 에너지,
균형감을 보여 준다.

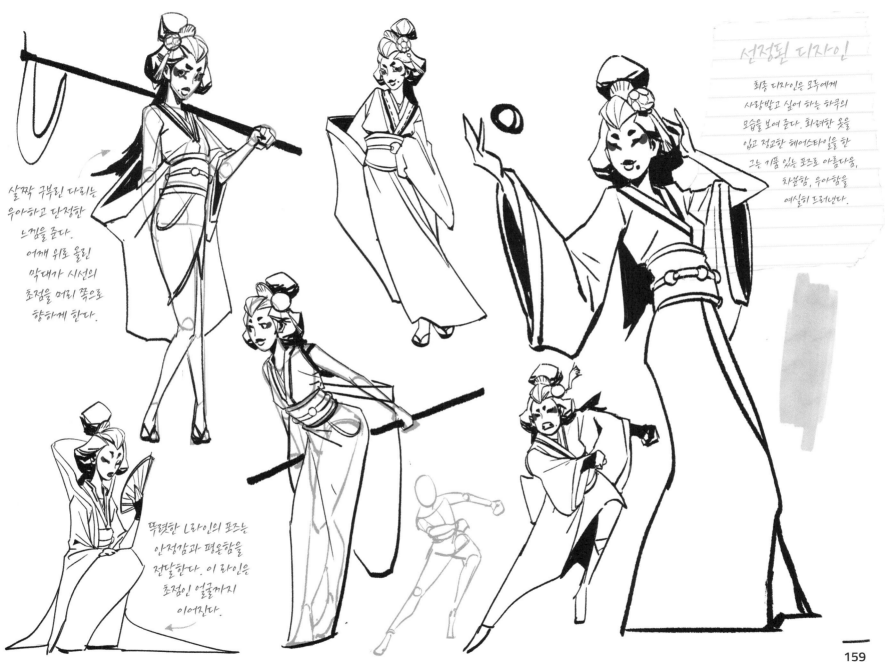

살짝 구부린 다리는
우아하고 단정한
느낌을 준다.
어깨 위로 올린
막대가 시선의
초점을 머리 쪽으로
향하게 한다.

뚜렷한 L라인의 포즈는
안정감과 평온함을
전달한다. 이 라인은
초점인 얼굴까지
이어진다.

선정된 디자인

최종 디자인은 모두에게
사랑받고 싶어 하는 하쿠의
모습을 보여 준다. 화려한 옷을
입고 정교한 헤어스타일을 한
그는 기품 있는 포즈로 아름다움,
차분함, 우아함을
여실히 드러낸다.

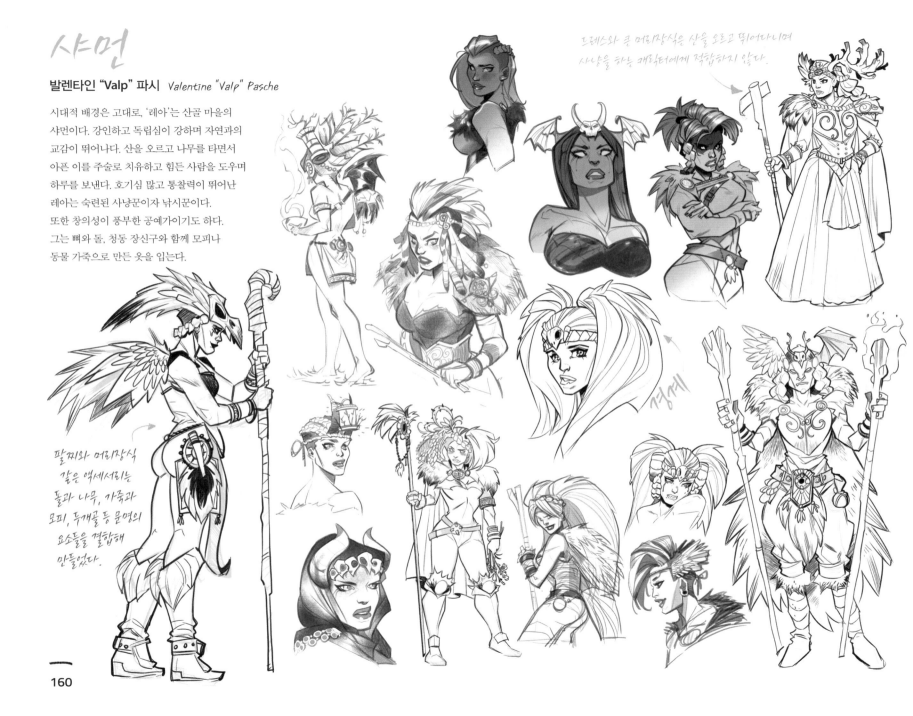

샤먼

발렌타인 "Valp" 파시 *Valentine "Valp" Pasche*

시대적 배경은 고대로, '레아'는 산골 마을의
샤먼이다. 강인하고 독립심이 강하며 자연과의
교감이 뛰어나다. 산을 오르고 나무를 타면서
아픈 이를 주술로 치유하고 힘든 사람을 도우며
하루를 보낸다. 호기심 많고 통찰력이 뛰어난
레아는 숙련된 사냥꾼이자 낚시꾼이다.
또한 창의성이 풍부한 공예가이기도 하다.
그는 뼈와 돌, 청동 장신구와 함께 모피나
동물 가죽으로 만든 옷을 입는다.

드레스와 큰 머리장식은 산을 오르고 뛰어다니며
사냥을 하는 캐릭터에게 적합하지 않다.

팔찌와 머리장식
같은 액세서리는
돌과 나무, 가죽과
모피, 두개골 등 문명의
요소들을 결합해
만들었다.

경계

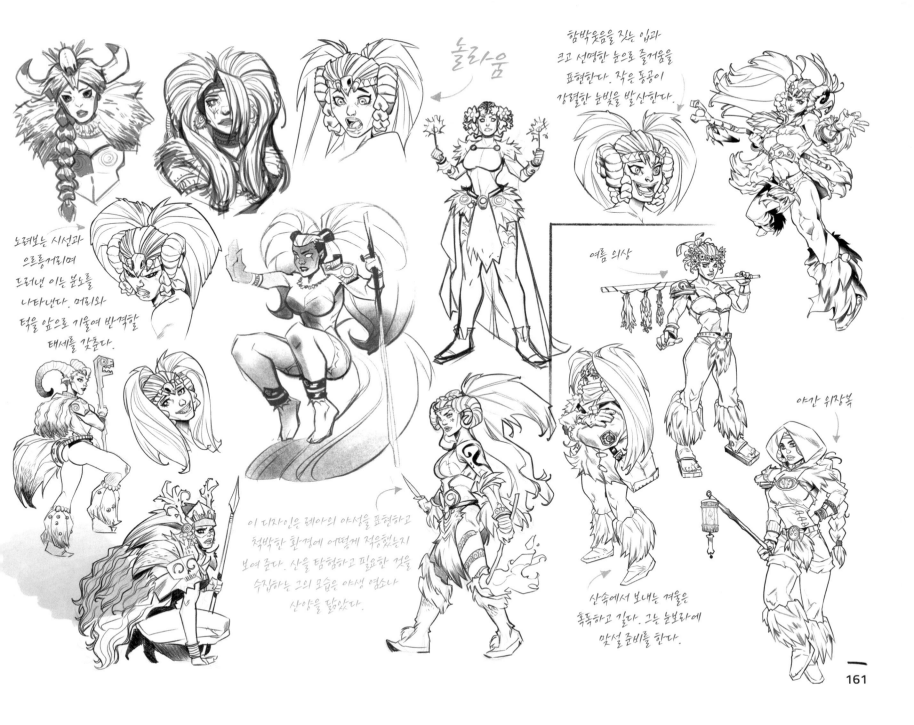

놀라움

함박웃음을 짓는 입과
크고 선명한 눈으로 즐거움을
표현한다. 작은 동공이
강렬한 눈빛을 발산한다.

노려보는 시선과
으르렁거리며
드러낸 이는 분노를
나타낸다. 머리와
턱을 앞으로 기울여 반격할
태세를 갖춘다.

여름 의상

야간 위장복

이 디자인은 레아의 야성을 표현하고
척박한 환경에 어떻게 적응했는지
보여 준다. 산을 탐험하고 필요한 것을
수집하는 그의 모습은 야생 염소나
산양을 닮았다.

산속에서 보내는 겨울은
혹독하고 길다. 그는 눈보라에
맞설 준비를 한다.

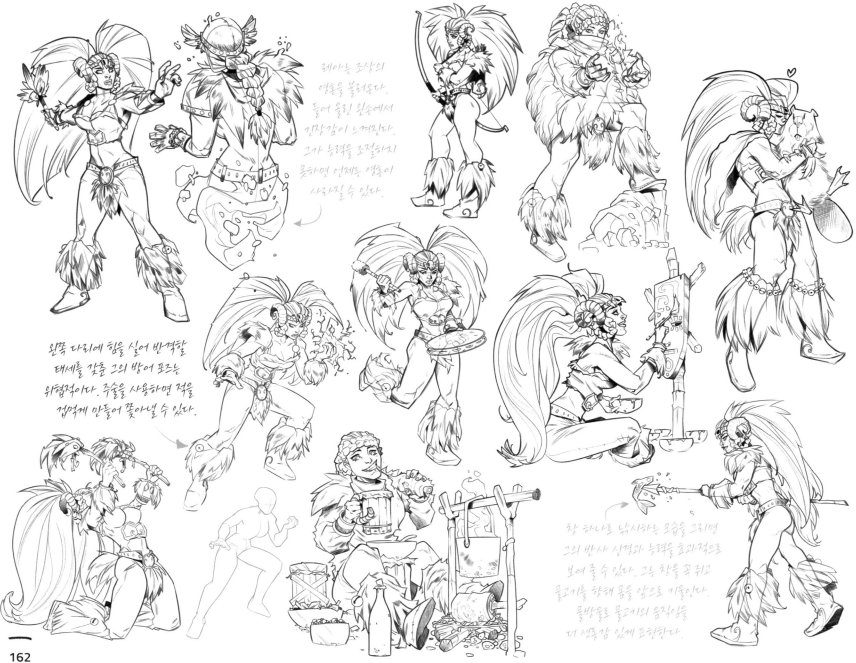

레아는 조상의
영혼을 불러온다.
들어 올린 왼손에서
긴장감이 느껴진다.
그가 능력을 조절하지
못하면 언제든 영혼이
사라질 수 있다.

왼쪽 다리에 힘을 실어 반격할
태세를 갖춘 그의 방어 포즈는
위협적이다. 주술을 사용하면 적을
겁먹게 만들어 쫓아낼 수 있다.

창 하나로 낚시하는 모습을 그리면
그의 반사 신경과 능력을 효과적으로
보여 줄 수 있다. 그는 창을 꼭 쥐고
물고기를 향해 몸을 앞으로 기울인다.
물방울로 물고기의 움직임을
더 생동감 있게 표현한다.

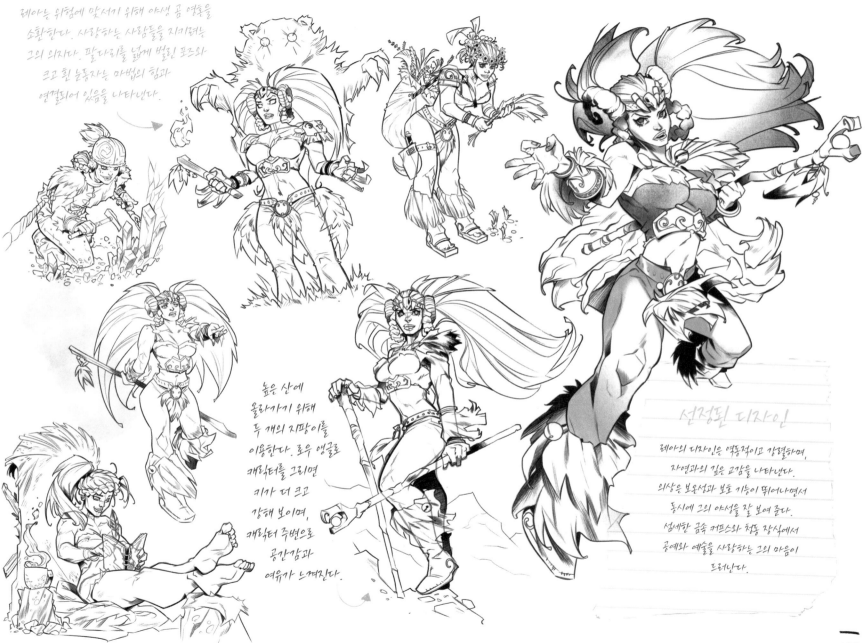

레아는 위험에 맞서기 위해 야생 곰 영혼을
소환한다. 사랑하는 사람들을 지키려는
그의 의지다. 팔다리를 넓게 벌린 포즈와
크고 흰 눈동자는 마법의 힘과
연결되어 있음을 나타낸다.

높은 산에
올라가기 위해
두 개의 지팡이를
이용한다. 로우 앵글로
캐릭터를 그리면
키가 더 크고
강해 보이며,
캐릭터 주변으로
공간감과
여유가 느껴진다.

선정된 디자인

레아의 디자인은 역동적이고 강렬하며,
자연과의 깊은 교감을 나타낸다.
의상은 보온성과 보호 기능이 뛰어나면서
동시에 그의 야성을 잘 보여 준다.
섬세한 금속 커프스와 청동 장식에서
공예와 예술을 사랑하는 그의 마음이
드러난다.

고딕 슈퍼히어로

스테파니 페퍼 *Stephanie Pepper*

어느 핼러윈 저녁 '윌라'는 누군가에게
공격받아 핼러윈 사탕 모두를 잃었다.
정신을 차려 보니 그는 호박밭에 있었고,
번쩍이는 이상한 호박 안에서 사탕 몇 개를
발견했다. 방사능에 오염되었는지도 모르고
사탕을 먹었더니 핼러윈 슈퍼히어로로
변신할 수 있게 되었다. 그의 임무는
자신처럼 핼러윈 데이를 즐기는 이들을
지켜주는 것이다. 윌라는 늦은 밤에
비밀스럽게 집을 꾸미고 사탕을 나눠 준다.
그의 고딕 스타일 디자인은 어둡고 신비롭다.

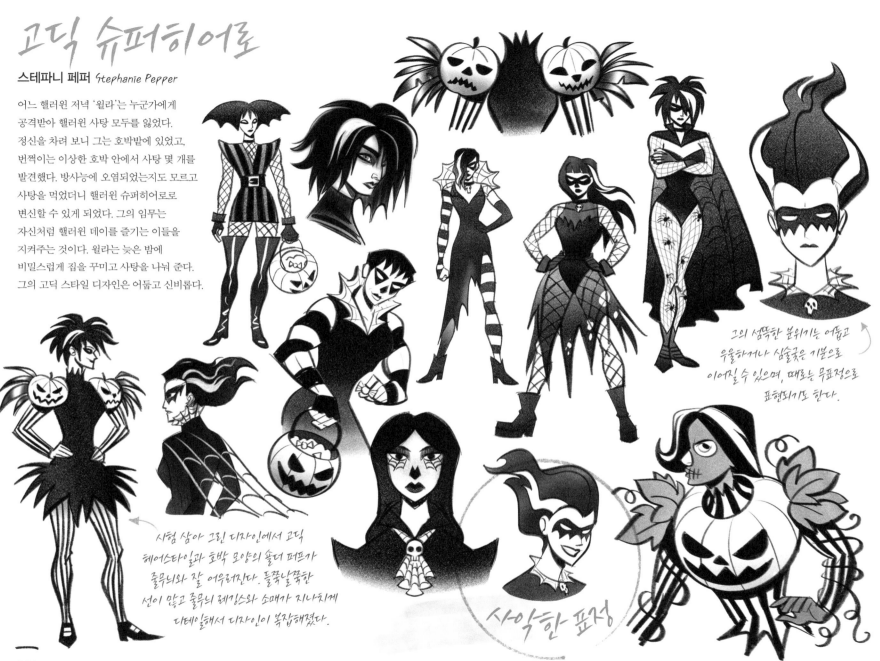

그의 섬뜩한 분위기는 어둡고
우울하거나 심술궂은 기분으로
이어질 수 있으며, 때로는 무표정으로
표현되기도 한다.

시험 삼아 그린 디자인에서 고딕
헤어스타일과 호박 모양의 숄더 퍼프가
줄무늬와 잘 어우러진다. 들쭉날쭉한
선이 많고 줄무늬 레깅스와 소매가 지나치게
디테일해서 디자인이 복잡해졌다.

사악한 표정

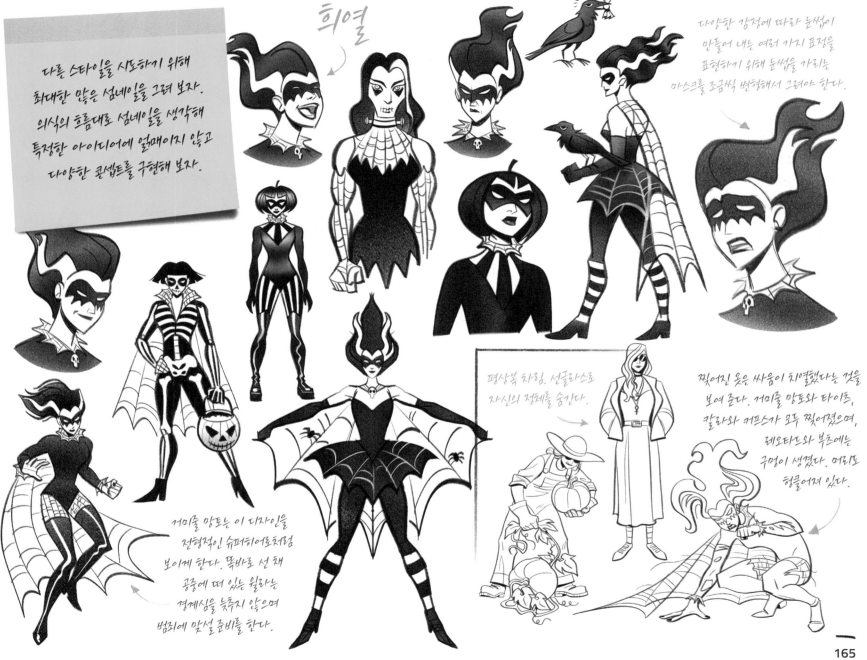

다른 스타일을 시도하기 위해
최대한 많은 섬네일을 그려 보자.
의식의 흐름대로 섬네일을 생각해
특정한 아이디어에 얽매이지 않고
다양한 콘셉트를 구현해 보자.

다양한 감정에 따라 눈썹이
만들어 내는 여러 가지 표정을
표현하기 위해 눈썹을 가리는
마스크를 조금씩 변형해서 그려야 한다.

거미줄 망토는 이 디자인을
전형적인 슈퍼히어로처럼
보이게 한다. 똑바로 선 채
공중에 떠 있는 윌라는
경계심을 늦추지 않으며
범죄에 맞설 준비를 한다.

평상복 차림. 선글라스로
자신의 정체를 숨긴다.

찢어진 옷은 싸움이 치열했다는 것을
보여 준다. 거미줄 망토와 타이츠,
칼라와 커프스가 모두 찢어졌으며,
레오타드와 부츠에는
구멍이 생겼다. 머리도
헝클어져 있다.

165

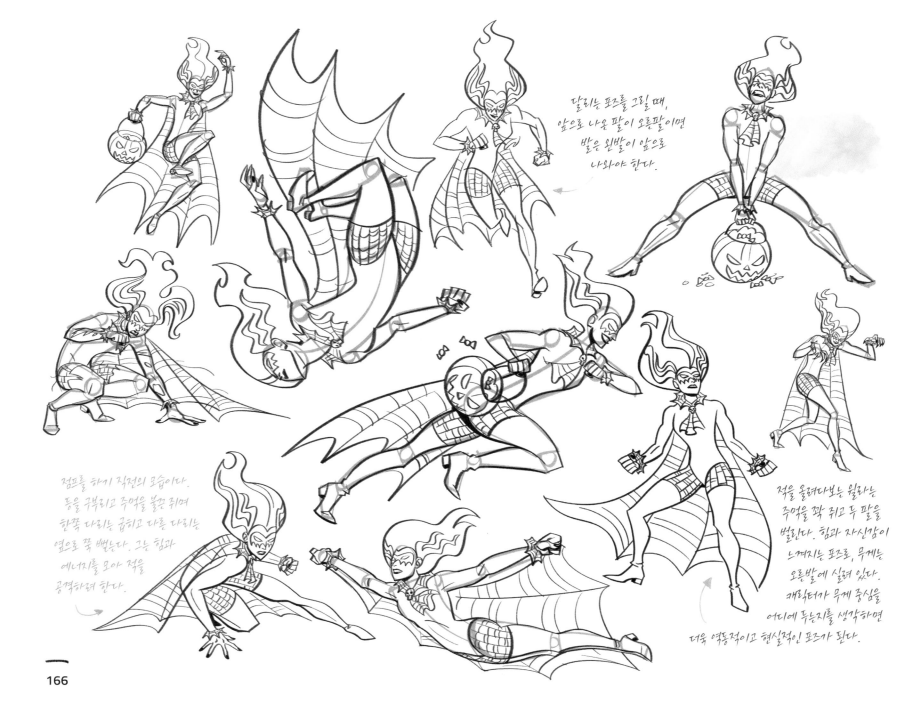

달리는 포즈를 그릴 때,
앞으로 나온 팔이 오른팔이면
발은 왼발이 앞으로
나와야 한다.

점프를 하기 직전의 모습이다.
등을 구부리고 주먹을 불끈 쥐며
한쪽 다리는 굽히고 다른 다리는
옆으로 쭉 뻗는다. 그는 힘과
에너지를 모아 적을
공격하려 한다.

적을 올려다보는 윌라는
주먹을 꽉 쥐고 두 팔을
벌린다. 힘과 자신감이
느껴지는 포즈로, 무게는
오른발에 실려 있다.
캐릭터가 무게 중심을
어디에 두는지를 생각하면
더욱 역동적이고 현실적인 포즈가 된다.

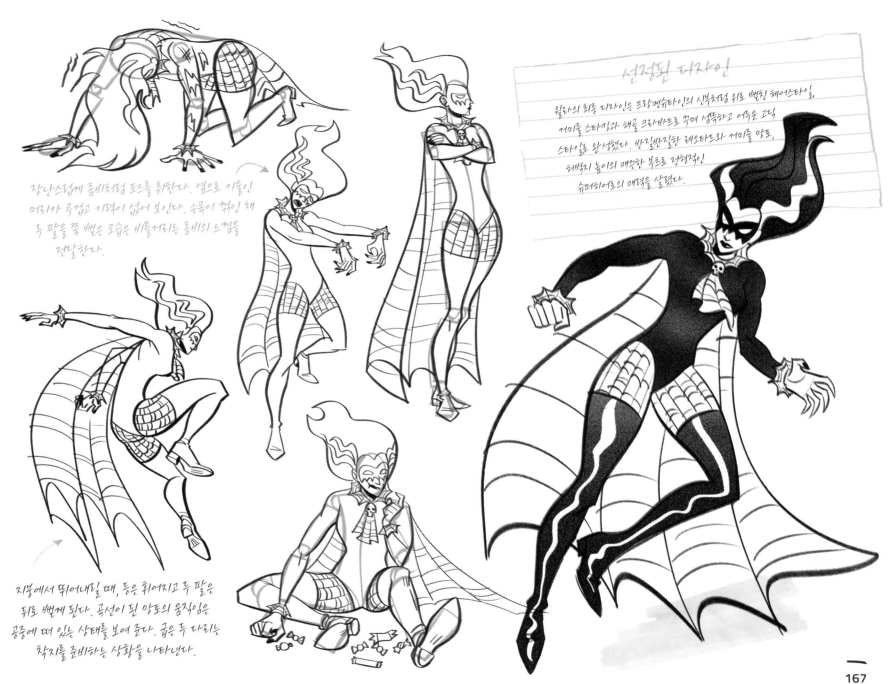

장난스럽게 좀비처럼 포즈를 취한다. 옆으로 기울인
머리가 무겁고 기력이 없어 보인다. 손목이 꺾인 채
두 팔을 쭉 뻗은 모습은 비틀거리는 좀비의 느낌을
전달한다.

지붕에서 뛰어내릴 때, 등은 휘어지고 두 팔은
뒤로 뻗게 된다. 곡선이 된 망토의 움직임은
공중에 떠 있는 상태를 보여 준다. 굽은 두 다리는
착지를 준비하는 상황을 나타낸다.

선정된 디자인

윌라의 최종 디자인은 프랑켄슈타인의 신부처럼 위로 뻗친 헤어스타일,
거미줄 스타킹과 해골 크라바트로 꾸며 섬뜩하고 어두운 고딕
스타일로 완성했다. 반질반질한 레오타드와 거미줄 망토,
허벅지 높이의 매끈한 부츠로 전형적인
슈퍼히어로의 매력을 살렸다.

167

의적

기유 랑셀 *Guille Rancel*

비밀리에 기민하게 활동하는 의적
'레이븐'은 로빈 후드에서 모티프를
얻었다. 그는 범죄자를 쫓는 현상금
사냥꾼이다. 하지만 못 미더운
의뢰인을 만나면, 레이븐은 자신이
옳다고 생각하는 일을 강행할 것이다.
변장의 달인인 레이븐은 피치 못한
상황에서 속임수를 쓴다. 나름 엄격한
도덕적 기준을 가진 그는 적극적으로
사회 정의를 추구하고 항상 어려운
사람들과 전리품을 나눈다. 레이븐은
민첩하고 날렵해서 아무도 알아채지
못하게 움직인다.

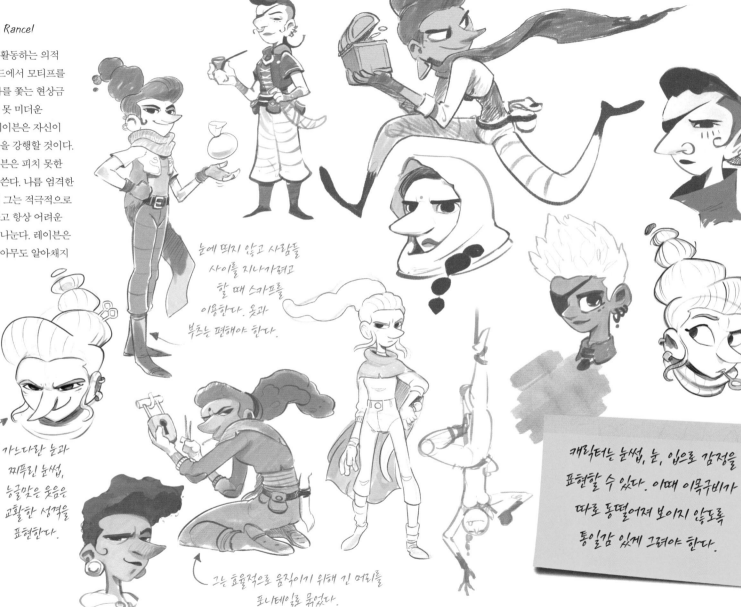

눈에 띄지 않고 사람들
사이를 지나가려고
할 때 스카프를
이용한다. 옷과
부츠는 편해야 한다.

가느다란 눈과
찌푸린 눈썹,
능글맞은 웃음은
교활한 성격을
표현한다.

그는 효율적으로 움직이기 위해 긴 머리를
포니테일로 묶었다.

캐릭터는 눈썹, 눈, 입으로 감정을
표현할 수 있다. 이때 이목구비가
따로 동떨어져 보이지 않도록
통일감 있게 그려야 한다.

168

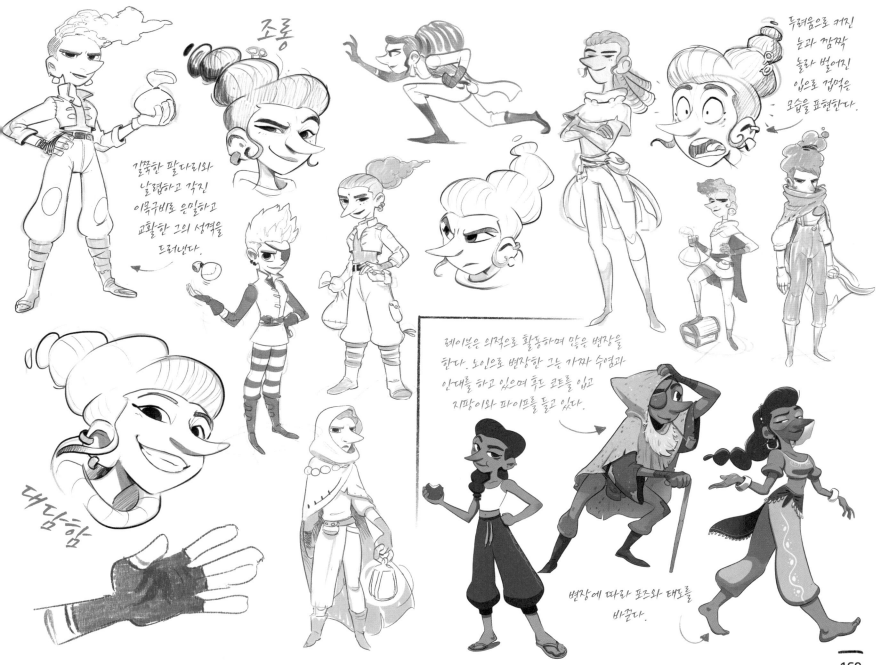

조롱

두려움으로 커진
눈과 깜짝
놀라 벌어진
입으로 겁먹은
모습을 표현한다.

길쭉한 팔다리와
날렵하고 각진
이목구비로 은밀하고
교활한 그의 성격을
드러낸다.

레이븐은 의적으로 활동하며 많은 변장을
한다. 노인으로 변장한 그는 가짜 수염과
안대를 하고 있으며 후드 코트를 입고
지팡이와 파이프를 들고 있다.

대담함

변장에 따라 포즈와 태도를
바꾼다.

169

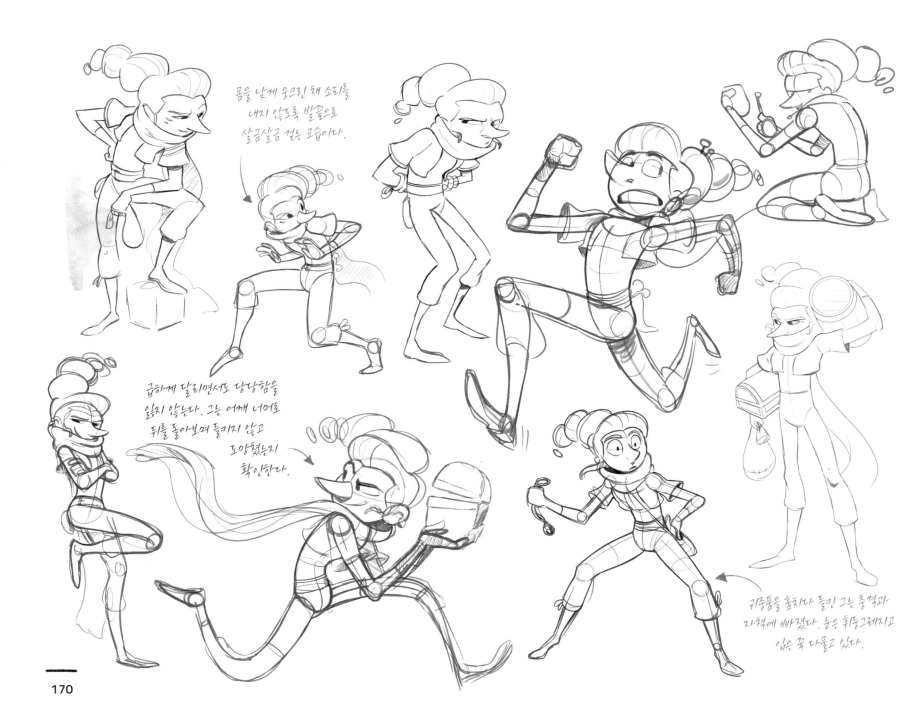

몸을 낮게 웅크린 채 소리를
내지 않도록 발끝으로
살금살금 걷는 모습이다.

급하게 달리면서도 당당함을
잃지 않는다. 그는 어깨 너머로
뒤를 돌아보며 들키지 않고
도망쳤는지
확인한다.

귀중품을 훔치다 들킨 그는 충격과
자책에 빠졌다. 눈은 휘둥그래지고
입은 꾹 다물고 있다.

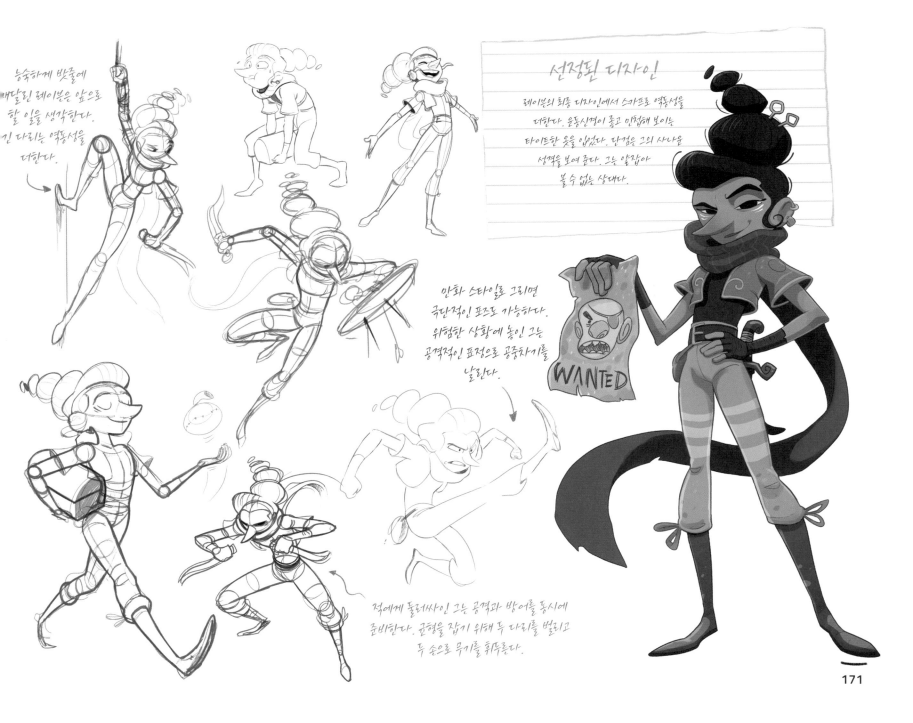

능숙하게 밧줄에 매달린 레이븐은 앞으로 할 일을 생각한다. 긴 다리는 역동성을 더한다.

선정된 디자인

레이븐의 최종 디자인에서 스카프로 역동성을 더한다. 운동신경이 좋고 민첩해 보이는 타이트한 옷을 입었다. 단검은 그의 사나운 성격을 보여 준다. 그는 얕잡아 볼 수 없는 상대다.

만화 스타일로 그리면 극단적인 포즈도 가능하다. 위험한 상황에 놓인 그는 공격적인 표정으로 공중차기를 날린다.

적에게 둘러싸인 그는 공격과 방어를 동시에 준비한다. 균형을 잡기 위해 두 다리를 벌리고 두 손으로 무기를 휘두른다.

171

아즈텍 전사

알무 레돈도 *Almu Redondo*

어둠의 시기에 빛을 밝히기 위해 태어난 '코아틀리쿠에'는
아즈텍 제국의 어머니 신이다. 정글에서 발견된 후 외톨이로 자랐다.
그는 살아 있는 모든 생명체에 깊은 감사를 느끼며 생명의 보존과
창조의 기적을 위해 싸운다. 창조자이자 파괴자인 그는 불과 생명,
죽음과 부활을 다스리며 태양과 달, 별의 어머니 같은 존재다.
뱀의 송곳니로 치장된 스커트를 입은 그는 사납고 무섭다.
창조하고 파괴하며 또다시 재건하는 인간의 능력을 상징한다.

대담한 기하학적 형태와 현실의
상징적 재현이 특징인 콜럼버스
이전 시대의 미술을 담아낸다.

생명에 대한 기쁨과 감사를
보여 주는 표정이다. 머리를 살짝 기울이고
활짝 웃고 있다.

경계

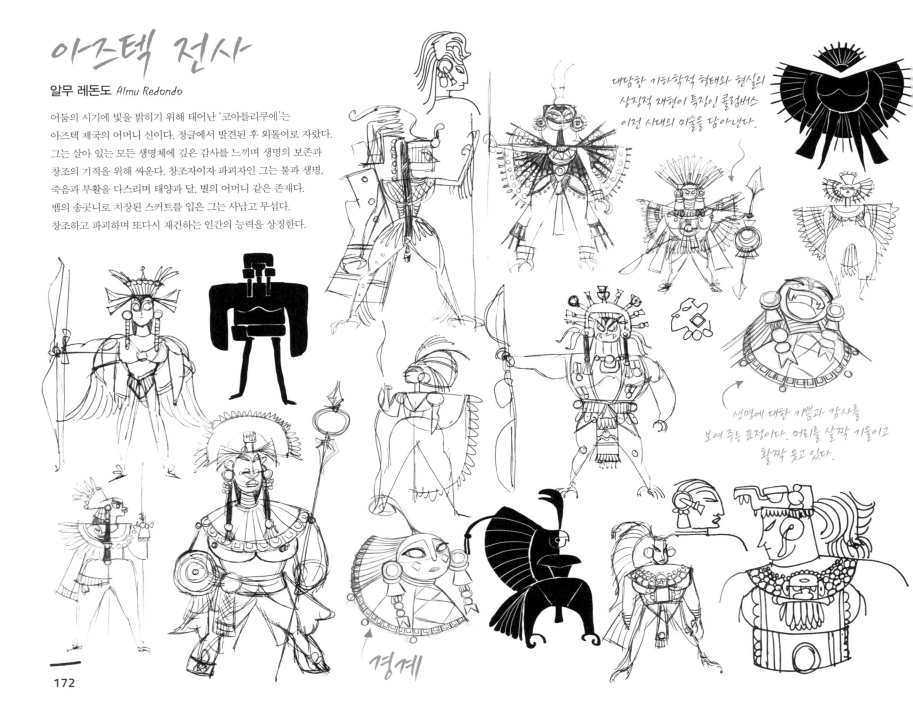

172

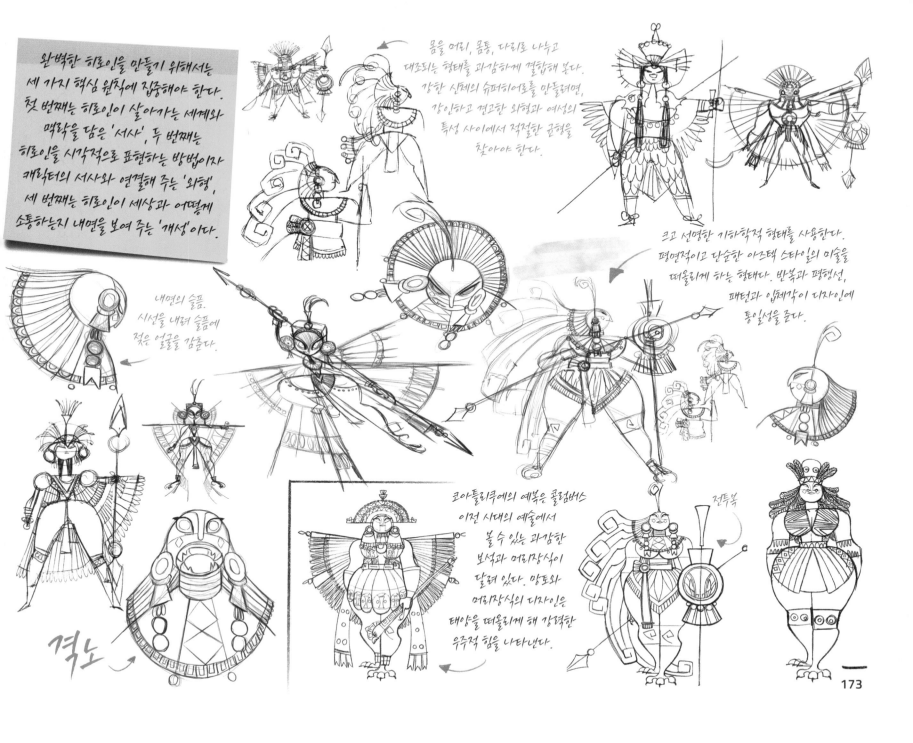

완벽한 히로인을 만들기 위해서는 세 가지 핵심 원칙에 집중해야 한다. 첫 번째는 히로인이 살아가는 세계와 맥락을 담은 '서사', 두 번째는 히로인을 시각적으로 표현하는 방법이자 캐릭터의 서사와 연결해 주는 '외형', 세 번째는 히로인이 세상과 어떻게 소통하는지 내면을 보여 주는 '개성'이다.

몸을 머리, 몸통, 다리로 나누고 대조되는 형태를 과감하게 결합해 본다. 강한 신체의 슈퍼히어로를 만들려면, 강인하고 견고한 외형과 여성의 특성 사이에서 적절한 균형을 찾아야 한다.

크고 선명한 기하학적 형태를 사용한다. 평면적이고 단순한 아즈텍 스타일의 미술을 떠올리게 하는 형태다. 반복과 평행선, 패턴과 입체각이 디자인에 통일성을 준다.

내면의 슬픔. 시선을 내려 슬픔에 젖은 얼굴을 감춘다.

코아틀리쿠에의 예복은 콜럼버스 이전 시대의 예술에서 볼 수 있는 과감한 보석과 머리장식이 달려 있다. 망토와 머리장식의 디자인은 태양을 떠올리게 해 강력한 우주적 힘을 나타낸다.

전투복

격노

173

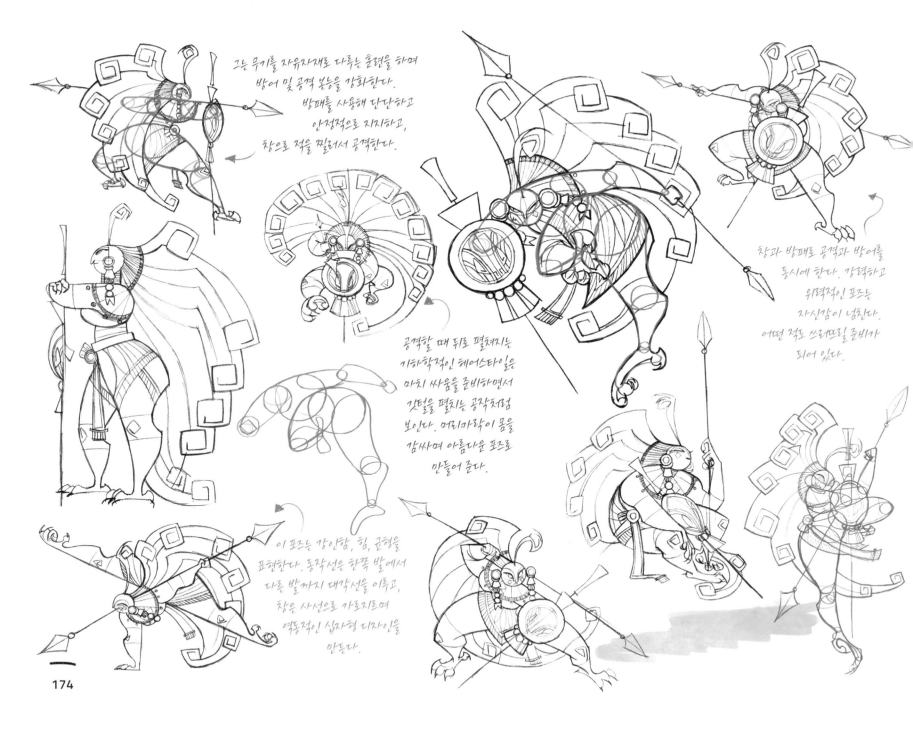

그는 무기를 자유자재로 다루는 훈련을 하며
방어 및 공격 본능을 강화한다.
방패를 사용해 단단하고
안정적으로 지지하고,
창으로 적을 찔러서 공격한다.

창과 방패로 공격과 방어를
동시에 한다. 강력하고
위력적인 포즈는
자신감이 넘친다.
어떤 적도 쓰러뜨릴 준비가
되어 있다.

공격할 때 뒤로 펼쳐지는
기하학적인 헤어스타일은
마치 싸움을 준비하면서
깃털을 펼치는 공작처럼
보인다. 머리카락이 몸을
감싸며 아름다운 포즈로
만들어 준다.

이 포즈는 강인함, 힘, 균형을
표현한다. 동작선은 한쪽 발에서
다른 발까지 대각선을 이루고,
창은 사선으로 가로지르며
역동적인 십자형 디자인을
만든다.

174

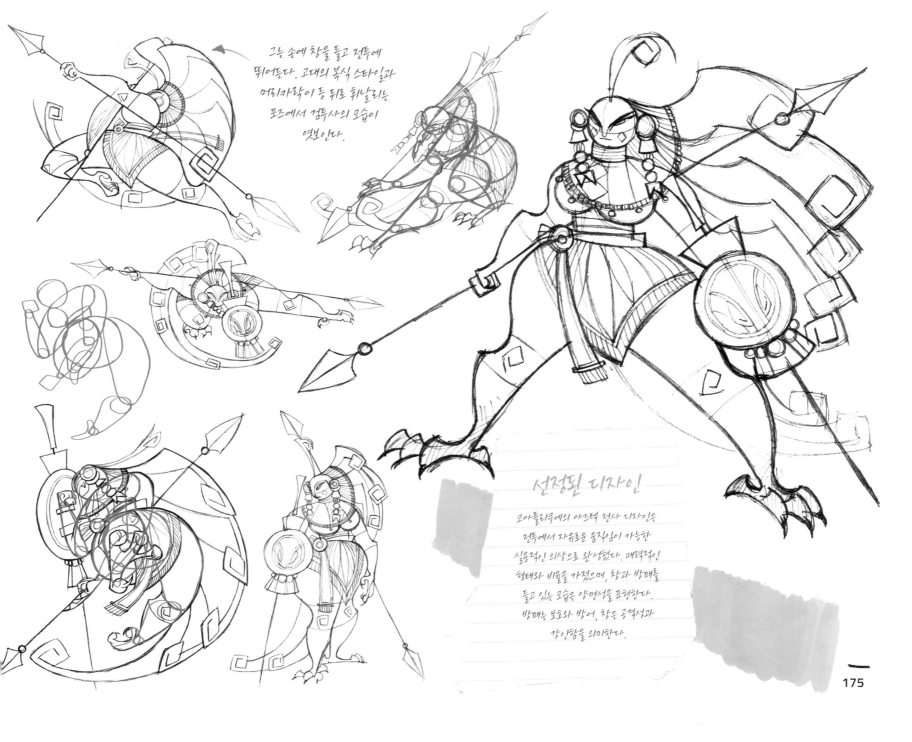

그는 손에 창을 들고 전투에
뛰어든다. 고대의 복식 스타일과
머리카락이 등 뒤로 휘날리는
포즈에서 검투사의 모습이
엿보인다.

선정된 디자인

코아틀리쿠에의 아즈텍 전사 디자인은
전투에서 자유로운 움직임이 가능한
실용적인 의상으로 완성했다. 매력적인
형태와 비율을 가졌으며, 창과 방패를
들고 있는 모습은 양면성을 표현한다.
방패는 보호와 방어, 창은 공격성과
강인함을 의미한다.

운동선수

조아킴 리딩거 Joakim Riedinger

'조'는 파리 근교에 사는 16살 소녀로, 아버지는 과들루프 출신이고 어머니는 프랑스인이다. 어머니가 죽고 어린 나이에 배구를 시작한 조는 코트에서 공격수로 활동한다. 그는 조용하고 내성적이며, 배구 코트를 표현의 장으로 생각한다. 공을 강하게 내려쳐 자신의 에너지와 감정을 발산하는 것을 좋아한다. 패스와 스파이크, 찌르기와 서브는 그가 자신을 쉽게 표현할 수 있는 방식이다. 조는 운동선수처럼 큰 키와 튼튼한 상체를 가지고 있다. 성실한 팀원인 그는 올림픽 국가대표가 되기를 꿈꾼다.

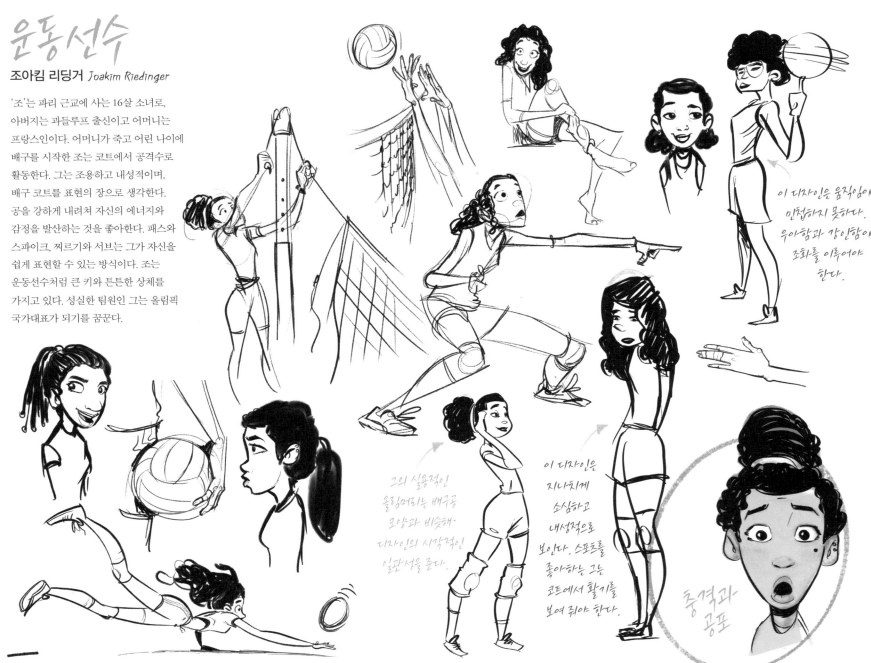

이 디자인은 움직임이 민첩하지 못하다. 우아함과 강인함이 조화를 이루어야 한다.

그의 실용적인 올림머리는 배구공 모양과 비슷해. 디자인의 시각적인 일관성을 준다.

이 디자인은 지나치게 소심하고 내성적으로 보인다. 스포츠를 좋아하는 그는 코트에서 활기를 보여 줘야 한다.

충격과 공포

176

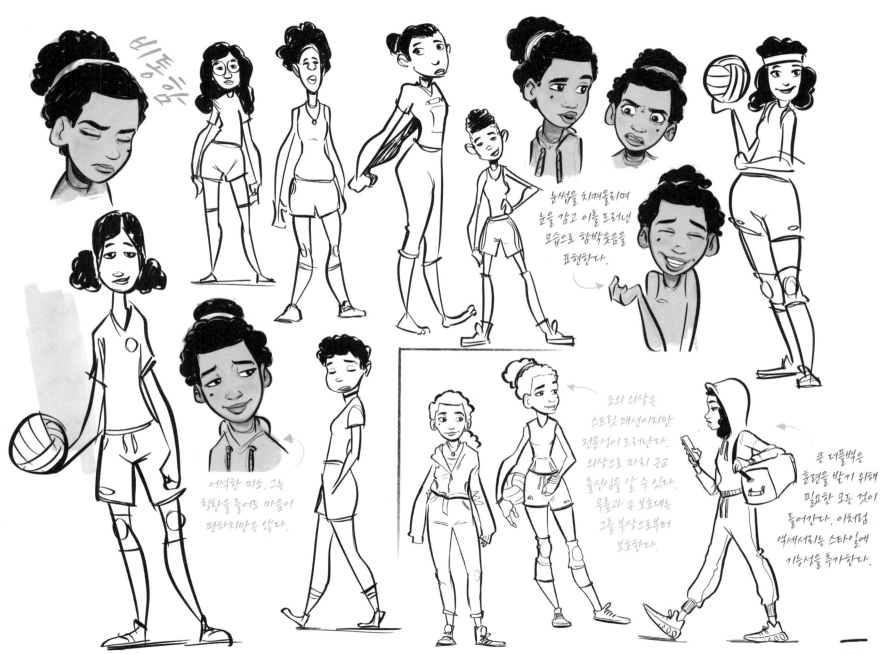

비트아웃

눈썹을 치켜올리며
눈을 감고 이를 드러낸
모습으로 함박웃음을
표현한다.

어색한 미소. 그는
칭찬을 들어도 마음이
편하지만은 않다.

조의 의상은
스트릿 패션이지만
전문성이 드러난다.
의상으로 파리 공교
출신임을 알 수 있다.
무릎과 손 보호대는
그를 부상으로부터
보호한다.

큰 더플백은
훈련을 받기 위해
필요한 모든 것이
들어간다. 이처럼
액세서리는 스타일에
기능성을 추가한다.

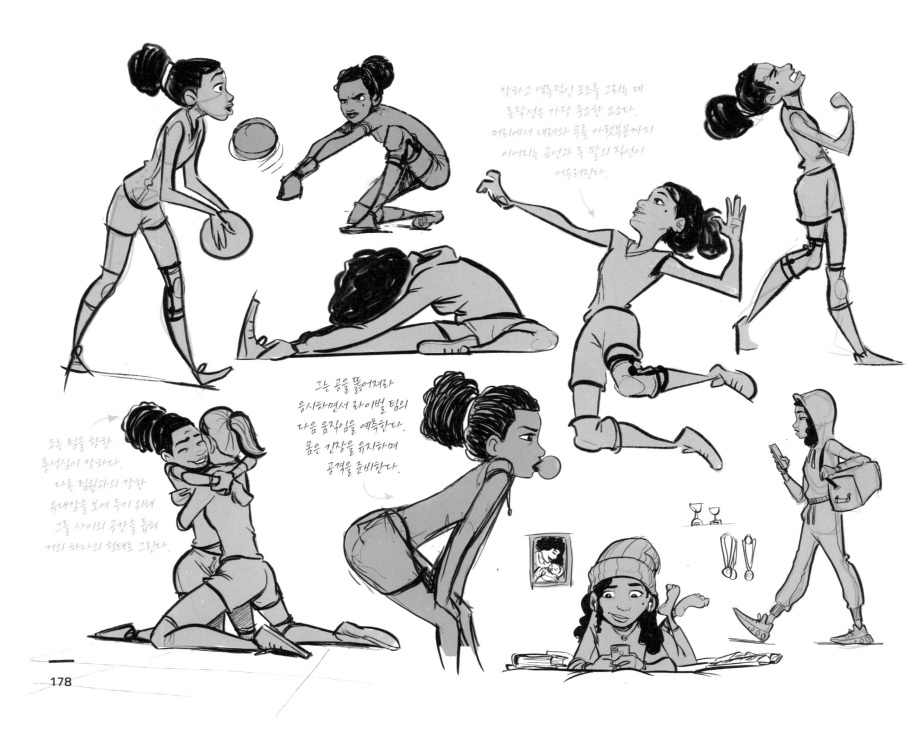

강하고 역동적인 포즈를 그리는 데
동작선은 가장 중요한 요소다.
머리에서 내려와 무릎 아랫부분까지
이어지는 곡선과 두 팔의 직선이
어우러진다.

그는 공을 떨어뜨려라
응시하면서 라이벌 팀의
다음 움직임을 예측한다.
몸은 긴장을 유지하며
공격을 준비한다.

그는 팀을 향한
충성심이 강하다.
다른 팀원과의 강한
유대감을 보여 주기 위해
그들 사이의 공간을 좁혀
거의 하나의 형태로 그린다.

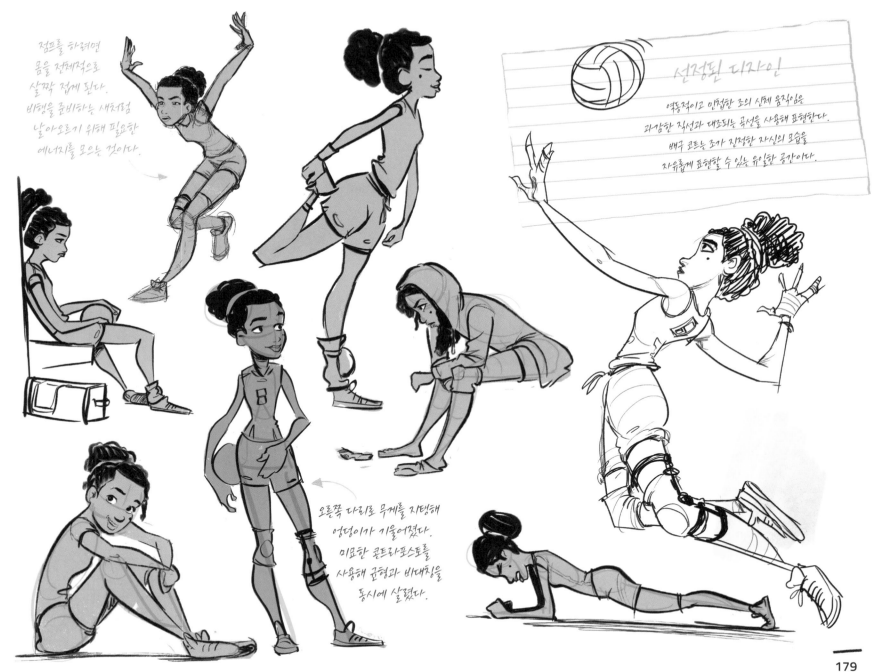

점프를 하려면
몸을 전체적으로
살짝 접게 된다.
비행을 준비하는 새처럼
날아오르기 위해 필요한
에너지를 모으는 것이다.

역동적이고 민첩한 조의 신체 움직임은
과감한 직선과 대조되는 곡선을 사용해 표현한다.
배구 코트는 조가 진정한 자신의 모습을
자유롭게 표현할 수 있는 유일한 공간이다.

오른쪽 다리로 무게를 지탱해
엉덩이가 기울어졌다.
미묘한 콘트라포스토를
사용해 균형과 대대칭을
동시에 살렸다.

과학자

스테파니 리조 *Stephanie Rizo*

'카르메야'는 1940년대 멕시코 틀락스칼라주에
살고 있는 원예 과학자다. 그는 대학에서
사람의 목숨을 살리기 위한 약용 식물을
연구한다. 남미의 인디애나 존스 같은
캐릭터인 그는 사람들을 치료할 수 있는
희귀 식물과 꽃을 찾아다닌다.
자신의 목숨이 위험에 빠질 수도 있지만
신경 쓰지 않는다. 일부 마을 사람들은
그가 식물을 사용해 사람을 치료하는 것을
마법이라고 생각한다. 그는 지적이고
낙천적이지만 고집이 세다.

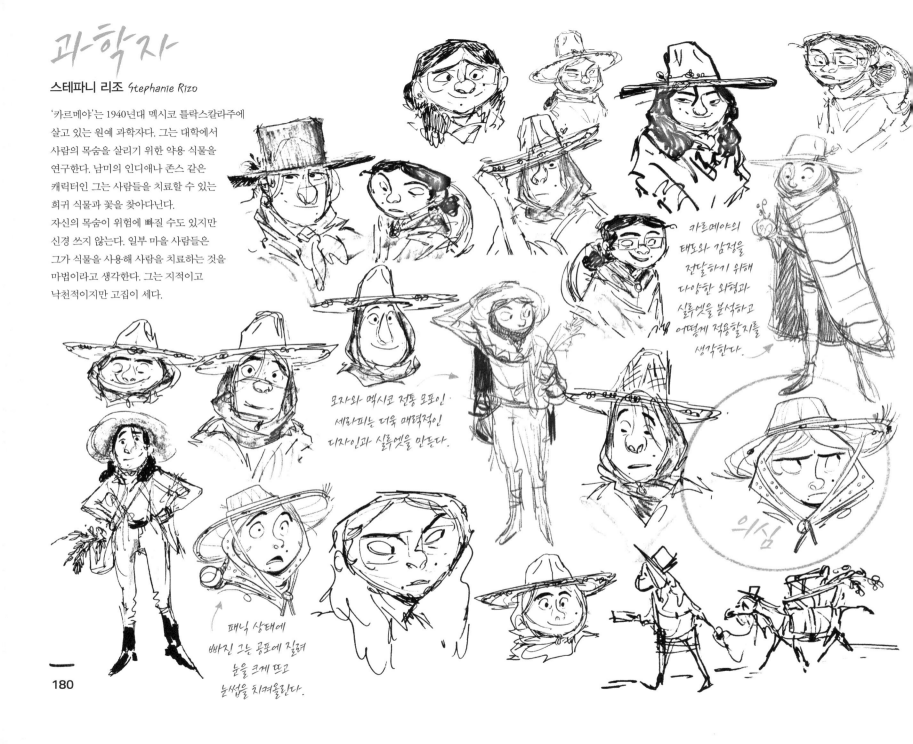

카르메야의
태도와 감정을
전달하기 위해
다양한 외형과
실루엣을 분석하고
어떻게 적용할지를
생각한다.

모자와 멕시코 전통 모포인
세라피는 더욱 매력적인
디자인과 실루엣을 만든다.

의심

패닉 상태에
빠진 그는 공포에 질려
눈을 크게 뜨고
눈썹을 치켜올린다.

180

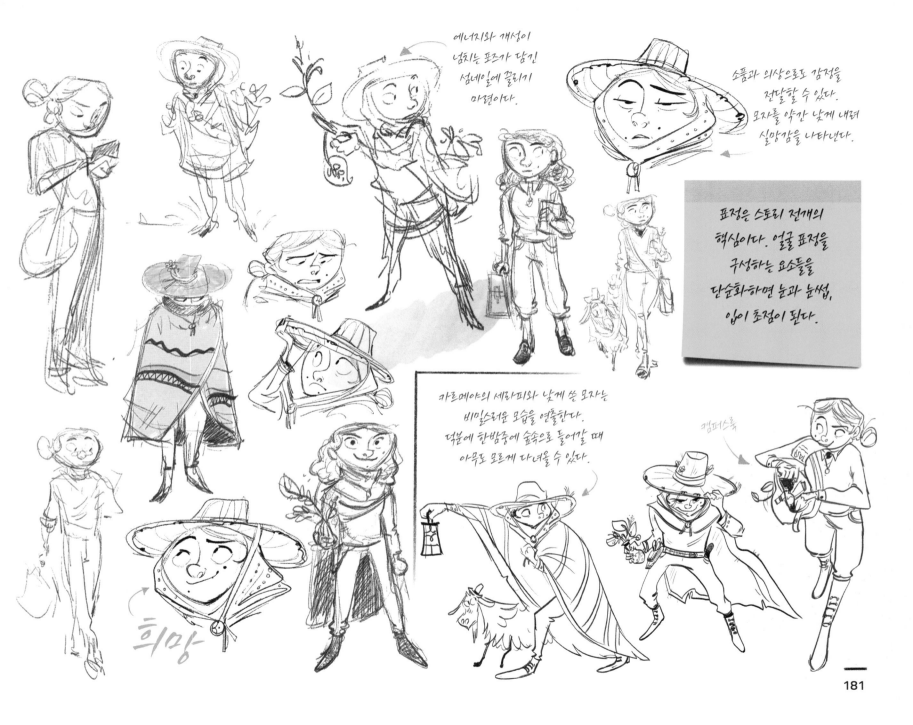

에너지와 개성이
넘치는 포즈가 담긴
섬네일에 끌리기
마련이다.

소품과 의상으로도 감정을
전달할 수 있다.
모자를 약간 낮게 내려
실망감을 나타낸다.

표정은 스토리 전개의
핵심이다. 얼굴 표정을
구성하는 요소들을
단순화하면 눈과 눈썹,
입이 초점이 된다.

카르메야의 세라피와 낮게 쓴 모자는
비밀스러운 모습을 연출한다.
덕분에 한밤중에 숲속으로 들어갈 때
아무도 모르게 다녀올 수 있다.

캠퍼스룩

희망

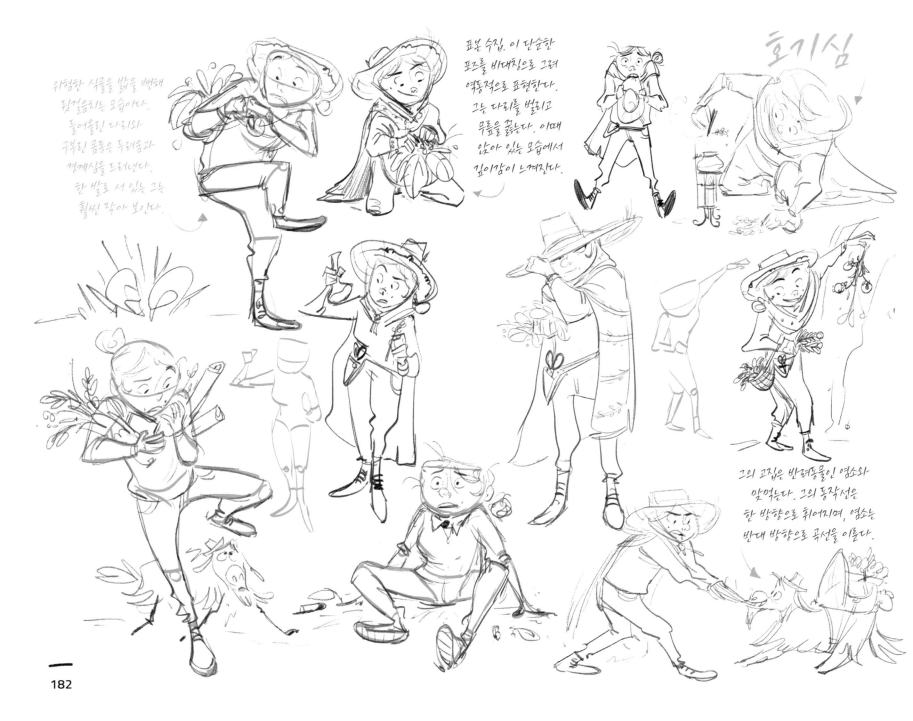

위협한 식물을 밟을 뻔해
덩컬음치는 모습이다.
들어올린 다리와
구부린 몸통은 두려움과
경계심을 드러낸다.
한 발로 서 있는 그는
훨씬 작아 보인다.

표본 수집. 이 단순한
포즈를 비대칭으로 그려
역동적으로 표현한다.
그는 다리를 벌리고
무릎을 꿇는다. 이때
앉아 있는 모습에서
깊이감이 느껴진다.

호기심

그의 고집은 반려동물인 염소와
맞먹는다. 그의 동작선은
한 방향으로 휘어지며, 염소는
반대 방향으로 곡선을 이룬다.

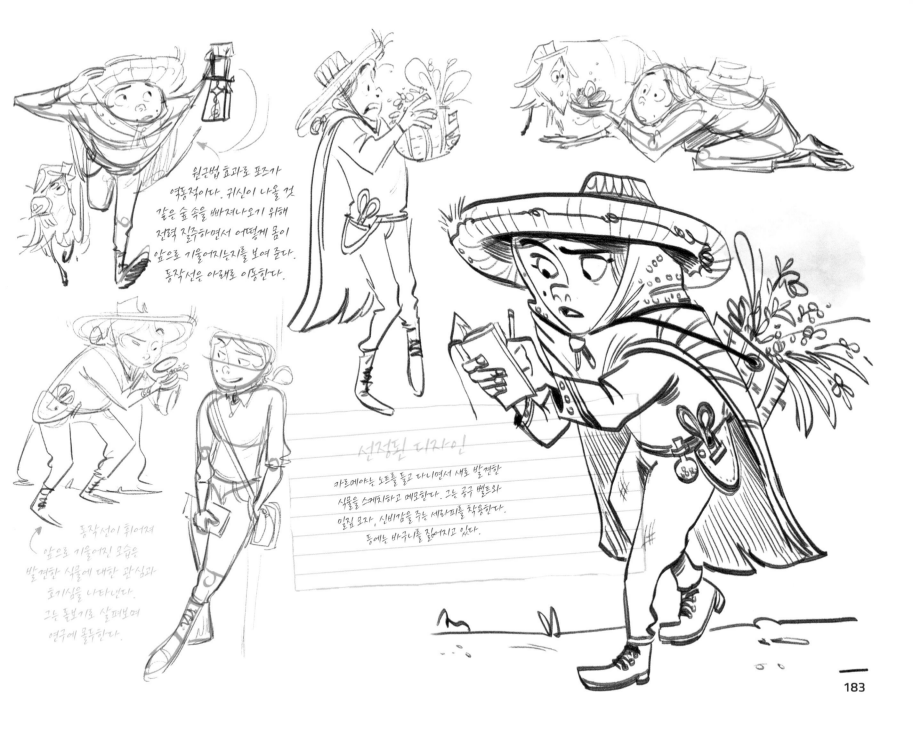

원근법 효과로 포즈가
역동적이다. 귀신이 나올 것
같은 숲 속을 빠져나오기 위해
전력 질주하면서 어떻게 몸이
앞으로 기울어지는지를 보여 준다.
동작선은 아래로 이동한다.

동작선이 휘어져
앞으로 기울어진 모습은
발견한 식물에 대한 관심과
호기심을 나타낸다.
그는 돋보기로 살펴보며
연구에 몰두한다.

선정된 디자인

카르메야는 노트를 들고 다니면서 새로 발견한
식물을 스케치하고 메모한다. 그는 공구 벨트와
밀짚 모자, 신비감을 주는 세라피를 착용한다.
등에는 바구니를 짊어지고 있다.

183

이누이트 사냥꾼

레나토 롤단 라미스 *Renato Roldan Ramis*

'나누크'는 북극 지역에 사는 원주민인 이누이트 사냥꾼이다. 그는 자신의 부족을 성의껏 보살핀다. 사냥, 낚시, 농사를 하며 식량을 제공하고 생존에 필요한 옷과 도구, 무기를 만든다. 창을 거의 손에서 놓지 않는 그는 사납고 강인하면서 노련하다. 추운 날씨 때문에 두꺼운 옷과 동물 모피를 걸치며, 사냥하면서 편하게 움직일 수 있는 실용적인 옷을 입는다.

여러 헤어스타일을 시도했다. 사냥할 때 방해가 되지 않도록 머리카락을 일부만 올려 묶어도 도움이 될 것이다.

그의 의상은 단순한 패턴의 수공예품처럼 보여야 한다.

명상

놀란 표정을 지으면 이목구비가 늘어난다. 놀라움에 눈이 커지고 입은 딱 벌어진다.

얼굴을 맨 위 눈썹부터 가장 아래의 입술 부분까지 늘어나는 탄력 시트라고 생각하자. 두 눈과 코를 포함한 모든 것이 연결되어 있다. 얼굴의 한 부분을 당기면, 다른 부분들도 움직인다.

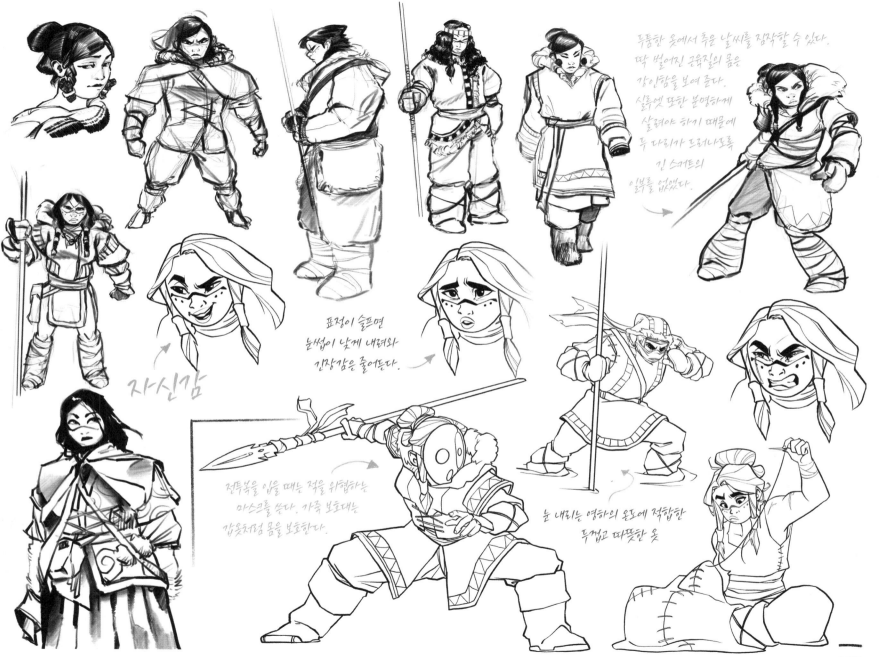

두툼한 옷에서 추운 날씨를 짐작할 수 있다.
딱 벌어진 근육질의 몸은
강인함을 보여 준다.
실루엣 또한 분명하게
살려야 하기 때문에
두 다리가 드러나도록
긴 스커트의
일부를 없앴다.

자신감

표정이 슬프면
눈썹이 낮게 내려와
긴장감을 줄어든다.

전투복을 입을 때는 적을 위협하는
마스크를 쓴다. 가죽 보호대는
갑옷처럼 몸을 보호한다.

눈 내리는 영하의 온도에 적합한
두껍고 따뜻한 옷

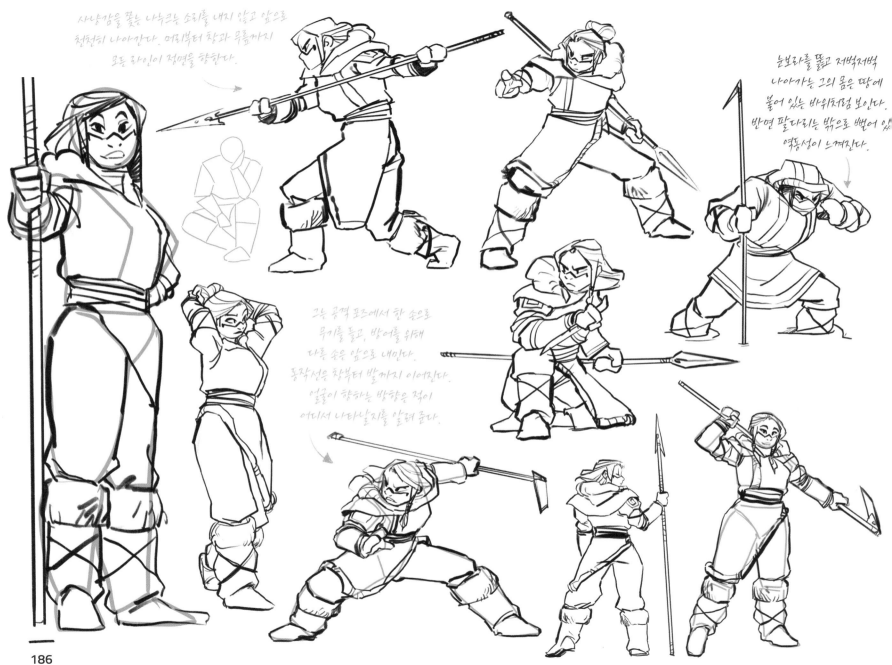

사냥감을 쫓는 나무꾼은 소리를 내지 않고 앞으로
천천히 나아간다. 머리부터 창과 무릎까지
모든 라인이 정면을 향한다.

눈보라를 뚫고 저벅저벅
나아가는 그의 몸은 땅에
붙어 있는 바위처럼 보인다.
반면 팔다리는 밖으로 뻗어 있어
역동성이 느껴진다.

그는 공격 포즈에서 한 손으로
무기를 들고, 방어를 위해
다른 손을 앞으로 내민다.
동작선은 창부터 발까지 이어진다.
얼굴이 향하는 방향은 적이
어디서 나타날지를 알려 준다.

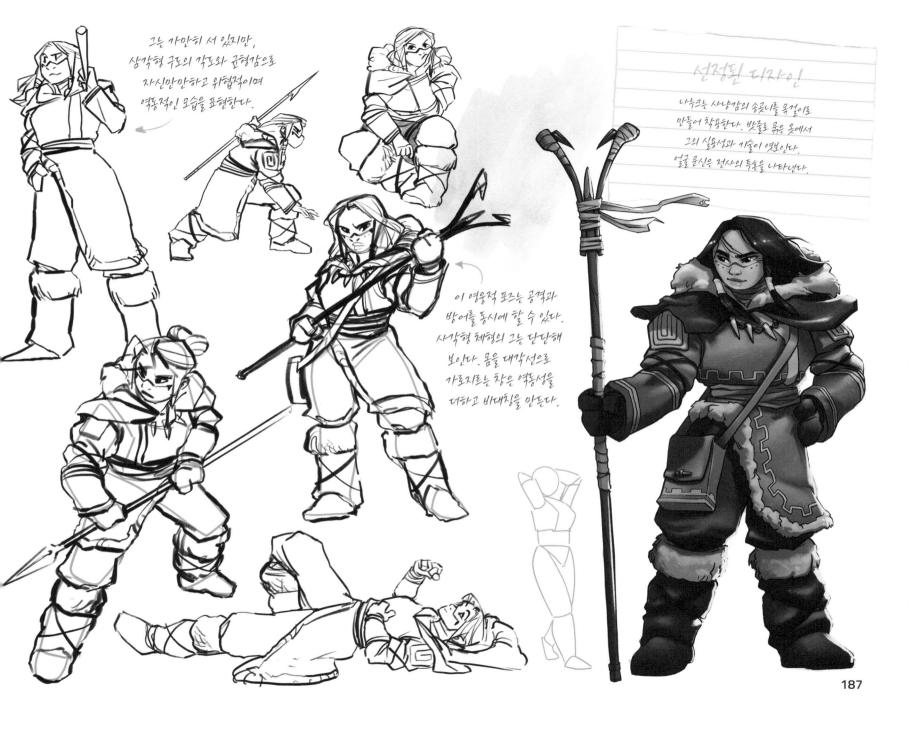

그는 가만히 서 있지만,
삼각형 구도의 각도와 균형감으로
자신만만하고 위협적이며
역동적인 모습을 표현한다.

나눅크는 사냥감의 송곳니를 목걸이로
만들어 착용한다. 밧줄로 묶은 옷에서
그의 실용성과 기술이 엿보인다.
얼굴 문신은 전사의 투혼을 나타낸다.

이 영웅적 포즈는 공격과
방어를 동시에 할 수 있다.
사각형 체형의 그는 단단해
보인다. 몸을 대각선으로
가로지르는 창은 역동성을
더하고 비대칭을 만든다.

187

외계 전사

저스틴 런폴라 *Justin Runfola*

수광년 떨어진 은하계에 살고 있는 '밀리'는
430명의 형제자매 중 236번째다. 형제들은
평범한 삶을 살아가지만, 자매들은 훈련을 받아
은하계를 지킨다. 그들은 대대로 전사 혈통의
종족이며, 은하계의 악당을 무찌르는 전사로
이름을 날렸다. 덩치가 크고 볼륨감은 있지만
작은 키 때문에 밀리는 정식 훈련을 받지 못했다.
이모의 도움으로 비밀리에 훈련을 해온 그는
마침내 여자 형제 중 가장 강한 전사가 되었다.
강인하고 용감한 밀리는 몸무게의 4,000배나 되는
무거운 물체를 거든히 들어올릴 수 있고 하늘을
날 수도 있다. 왕실에서 제공하는 장비를 받지 못해,
버려진 오래된 장비와 갑옷으로 간신히 버텨 왔다.
덕분에 숙련된 기계공이 되었다.

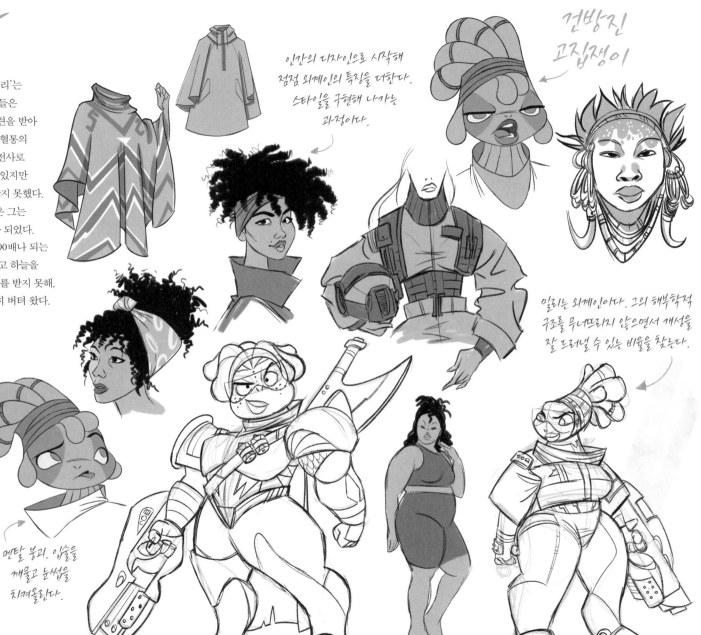

인간의 디자인으로 시작해
점점 외계인의 특징을 더한다.
스타일을 구현해 나가는
과정이다.

건방진
고집쟁이

밀리는 외계인이다. 그의 해부학적
구조를 무너뜨리지 않으면서 개성을
잘 드러낼 수 있는 비율을 찾는다.

멘탈 붕괴. 입술을
깨물고 눈썹을
치켜올린다.

188

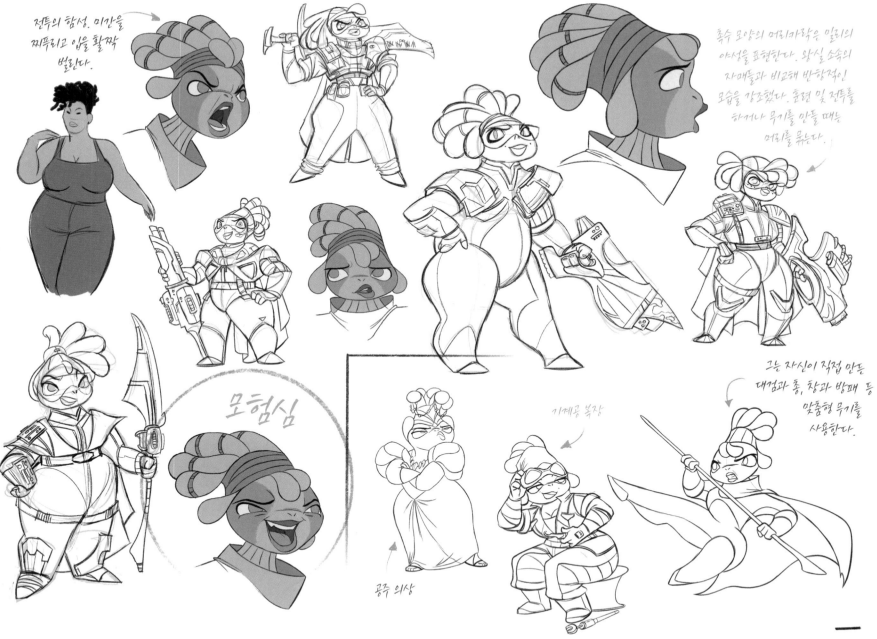

전투의 함성. 미간을
찌푸리고 입을 활짝
벌린다.

촉수 모양의 머리카락은 밀림의
야성을 표현한다. 왕실 소속의
자매들과 비교해 반항적인
모습을 강조했다. 훈련 및 전투를
하거나 무기를 만들 때는
머리를 묶는다.

모험심

공주 의상

기계공 복장

그는 자신이 직접 만든
대검과 총, 창과 방패 등
맞춤형 무기를
사용한다.

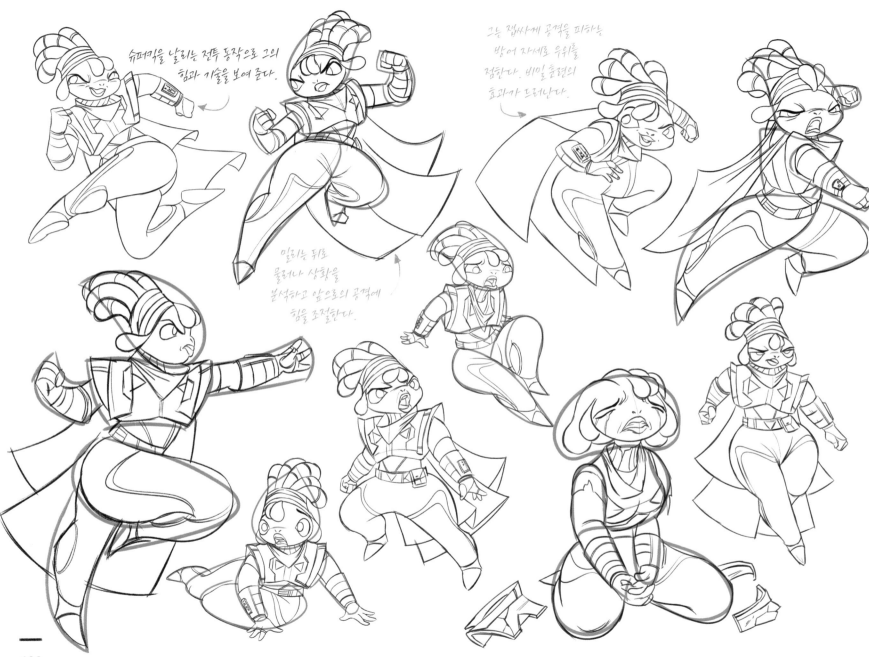

슈퍼킥을 날리는 전투 동작으로 그의
힘과 기술을 보여 준다.

그는 잽싸게 공격을 피하는
방어 자세로 우위를
점한다. 비밀 훈련의
효과가 드러난다.

밀리는 뒤로
물러나 상황을
분석하고 앞으로의 공격에
힘을 조절한다.

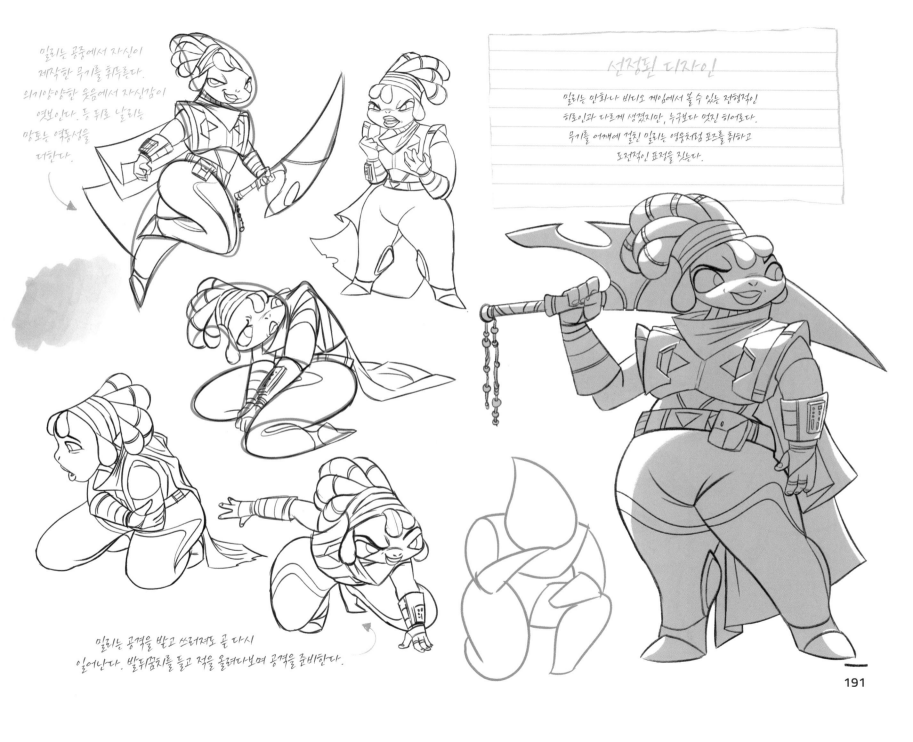

밀리는 공중에서 자신이
제작한 무기를 휘두른다.
의기양양한 웃음에서 자신감이
엿보인다. 등 뒤로 날리는
망토는 역동성을
더한다.

밀리는 만화나 비디오 게임에서 볼 수 있는 전형적인
히로인과 다르게 생겼지만, 누구보다 멋진 히어로다.
무기를 어깨에 걸친 밀리는 영웅처럼 포즈를 취하고
도전적인 표정을 짓는다.

밀리는 공격을 받고 쓰러져도 곧 다시
일어난다. 발뒤꿈치를 들고 적을 올려다보며 공격을 준비한다.

191

뱀을 부리는 주술사

누르 소피 *Noor Sofi*

사막에서 생활하는 '애니타'는 인도 라자스탄 지방의 칼벨리아족으로,
왕실에서 공연하는 포크 댄서이자 뱀을 부리는 최초의 주술사 부족이다.
애니타는 칼벨리아 전통춤을 배우며 자랐고, 그러한 성장 과정이 그의 정체성을
형성했다. 뱀을 부리는 일은 부족 남성들이 담당하는 것이 일반적이지만,
애니타도 기술을 배워 코브라와 함께 춤을 춘다. 길들일 수 없는 야성을 가진 그는
뜨거운 영혼의 모험가이자 창의적인 사상가다. 그는 세계 각국에서 펼치는
공연을 통해 부족의 역사를 인정받고 가치를 드높이기를 희망한다.

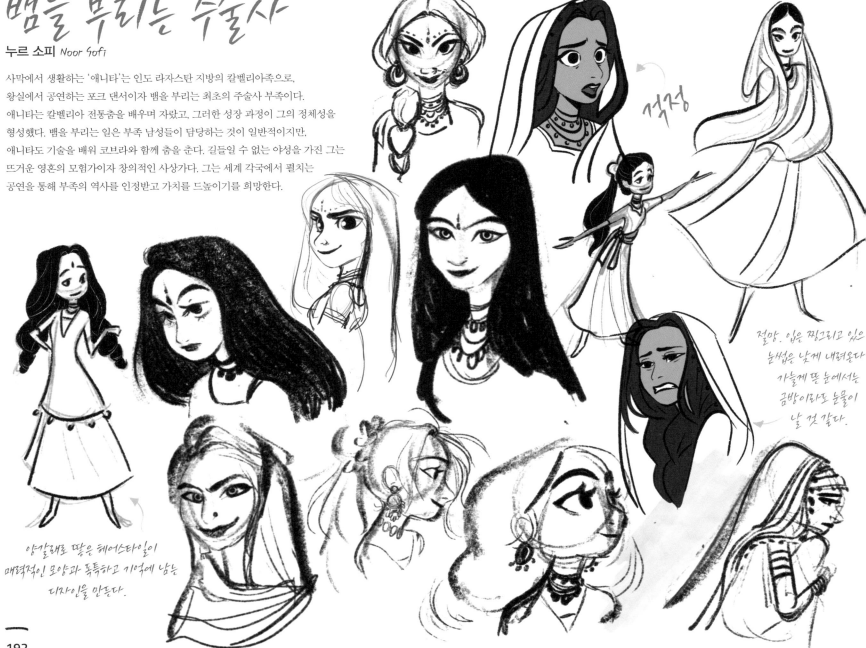

격정

절망. 입은 찡그리고 있고
눈썹은 낮게 내려온다
가늘게 뜬 눈에서는
금방이라도 눈물이
날 것 같다.

양갈래로 땋은 헤어스타일이
매력적인 모양과 독특하고 기억에 남는
디자인을 만든다.

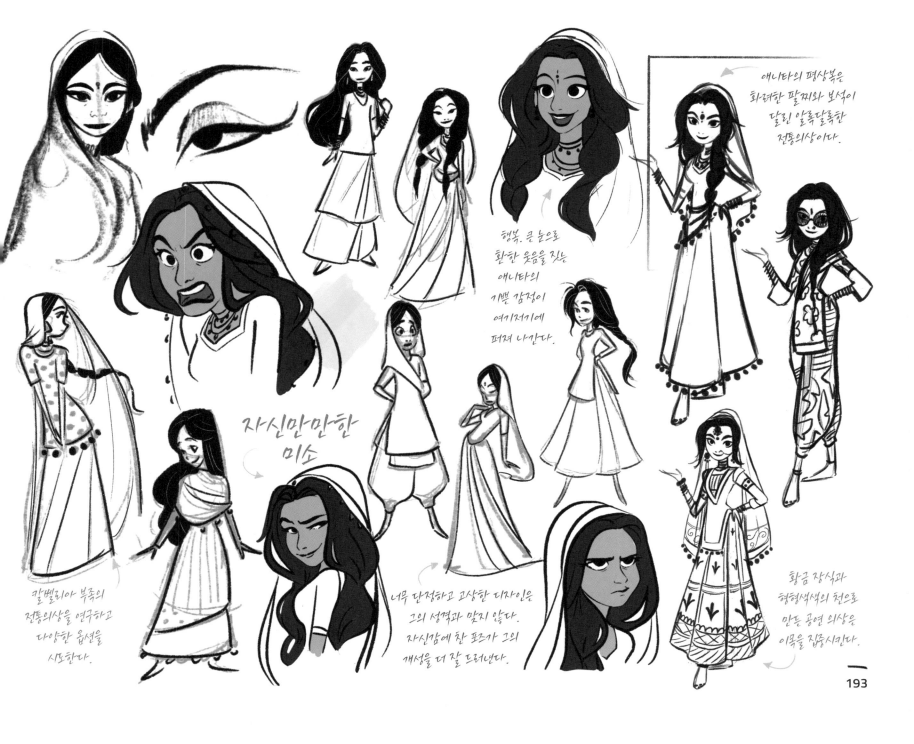

애니타의 평상복은
화려한 팔찌와 보석이
달린 알록달록한
전통의상이다.

행복. 큰 눈으로
환한 웃음을 짓는
애니타의
기쁜 감정이
여기저기에
퍼져 나간다.

자신만만한
미소

칼벨리아 부족의
전통의상을 연구하고
다양한 옵션을
시도한다.

너무 단정하고 고상한 디자인은
그의 성격과 맞지 않다.
자신감에 찬 포즈가 그의
개성을 더 잘 드러낸다.

황금 장식과
형형색색의 천으로
만든 공연 의상은
이목을 집중시킨다.

193

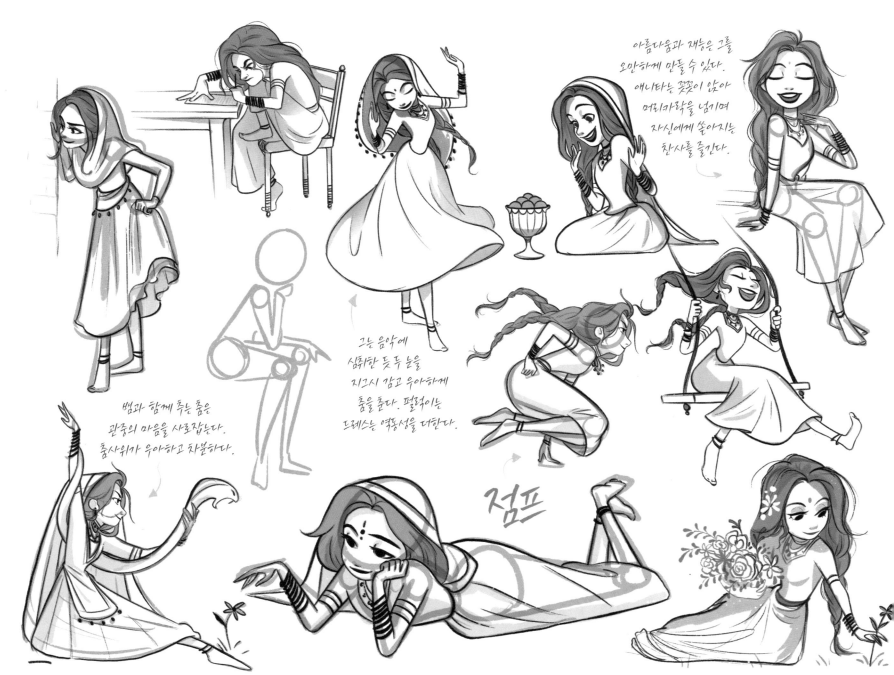

아름다움과 재능은 그를
오만하게 만들 수 있다.
애니타는 꼿꼿이 앉아
머리카락을 넘기며
자신에게 쏟아지는
찬사를 즐긴다.

그는 음악에
심취한 듯 두 눈을
지그시 감고 우아하게
춤을 춘다. 펄럭이는
드레스는 역동성을 더한다.

점프

뱀과 함께 추는 춤은
관중의 마음을 사로잡는다.
춤사위가 우아하고 차분하다.

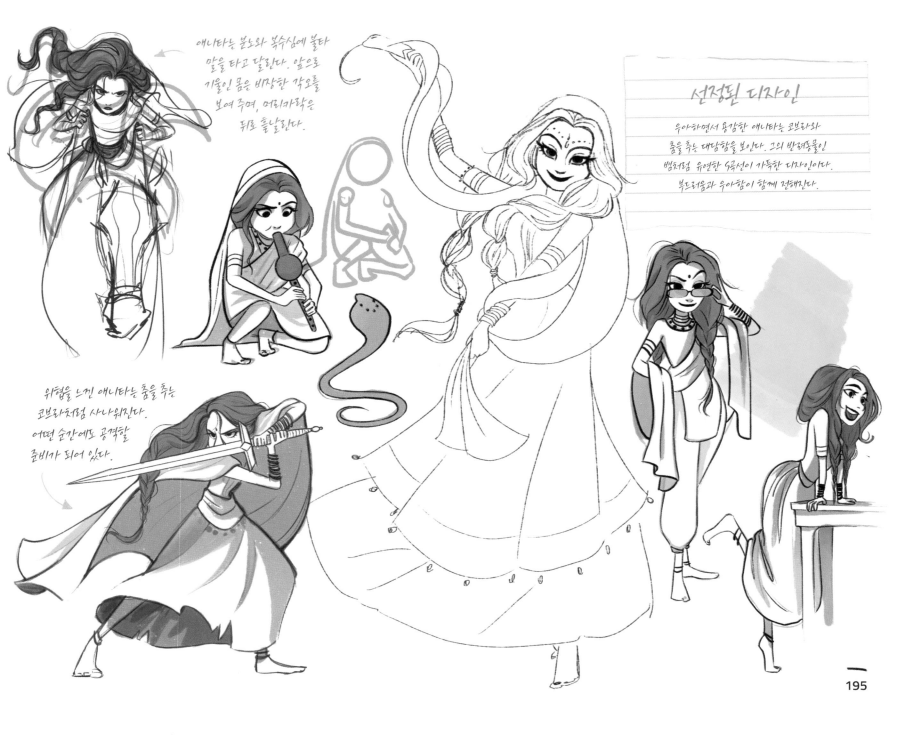

애나타는 분노와 복수심에 불타
말을 타고 달린다. 앞으로
기울인 몸은 비장한 각오를
보여 주며, 머리카락은
뒤로 흩날린다.

선정된 디자인

우아하면서 용감한 애나타는 코브라와
춤을 추는 대담함을 보인다. 그의 반려동물인
뱀처럼 유연한 S곡선이 가득한 디자인이다.
부드러움과 우아함이 함께 전해진다.

위협을 느낀 애나타는 춤을 추는
코브라처럼 사나워진다.
어떤 순간에도 공격할
준비가 되어 있다.

에너지 슈퍼히어로

에바 슈퇴커 "EvaYabai" Eva Stöcker "EvaYabai"

'니나'는 어렸을 때 자동차 사고로
팔을 잃었고, 그 이후부터 환지통에
시달려 왔다. 어느 날 그는 신축성이
뛰어난 에너지 팔을 만들 수 있는 능력을
얻었다. 특별한 게놈을 통해 초능력을
개발하는 사람들과 인연이 닿아 악의 세력과
맞서 싸우는 비밀 단체의 일원이 되었다.
그는 민첩하고 강인하며, 지적이고 정교하다.
자신의 팔을 애써 숨기지 않고 초능력을
받아들이기로 했다.

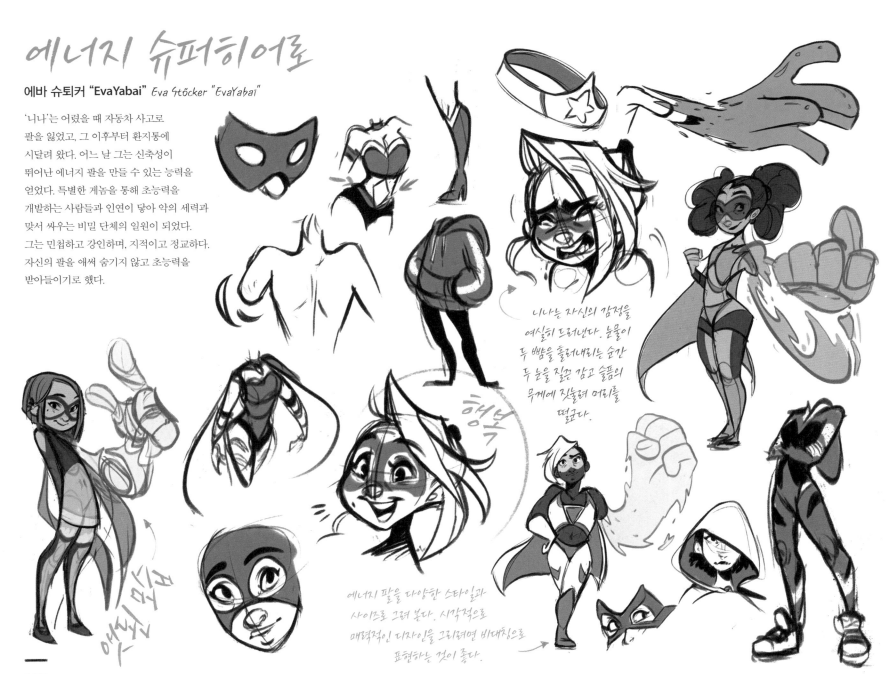

니나는 자신의 감정을
여실히 드러낸다. 눈물이
두 뺨을 흘러내리는 순간
두 눈을 질끈 감고 슬픔의
무게에 짓눌려 머리를
떨군다.

행복

애씀

에너지 팔을 다양한 스타일과
사이즈로 그려 본다. 시각적으로
매력적인 디자인을 그리려면 비대칭으로
표현하는 것이 좋다.

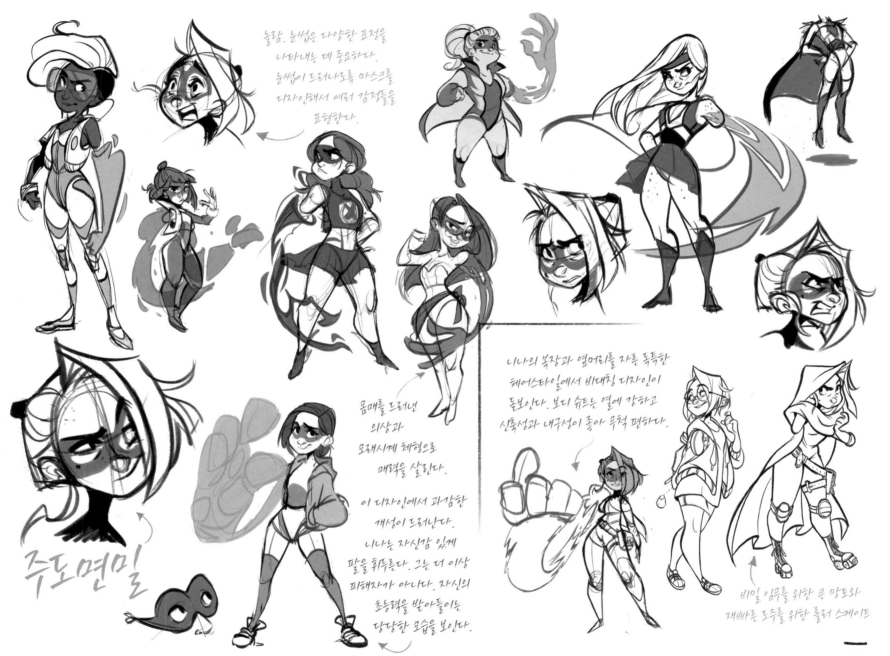

놀람. 눈썹은 다양한 표정을 나타내는 데 중요하다. 눈썹이 드러나도록 마스크를 디자인해서 여러 감정들을 표현한다.

니나의 복장과 옆머리를 자른 독특한 헤어스타일에서 비대칭 디자인이 돋보인다. 보디 슈트는 열에 강하고 신축성과 내구성이 좋아 무척 편하다.

몸매를 드러낸 의상과 모래시계 체형으로 매력을 살린다.

이 디자인에서 과감한 개성이 드러난다. 니나는 자신감 있게 팔을 휘두른다. 그는 더 이상 피해자가 아니다. 자신의 초능력을 받아들이는 당당한 모습을 보인다.

주도면밀

비밀 임무를 위한 큰 망토와 재빠른 도주를 위한 롤러 스케이트

197

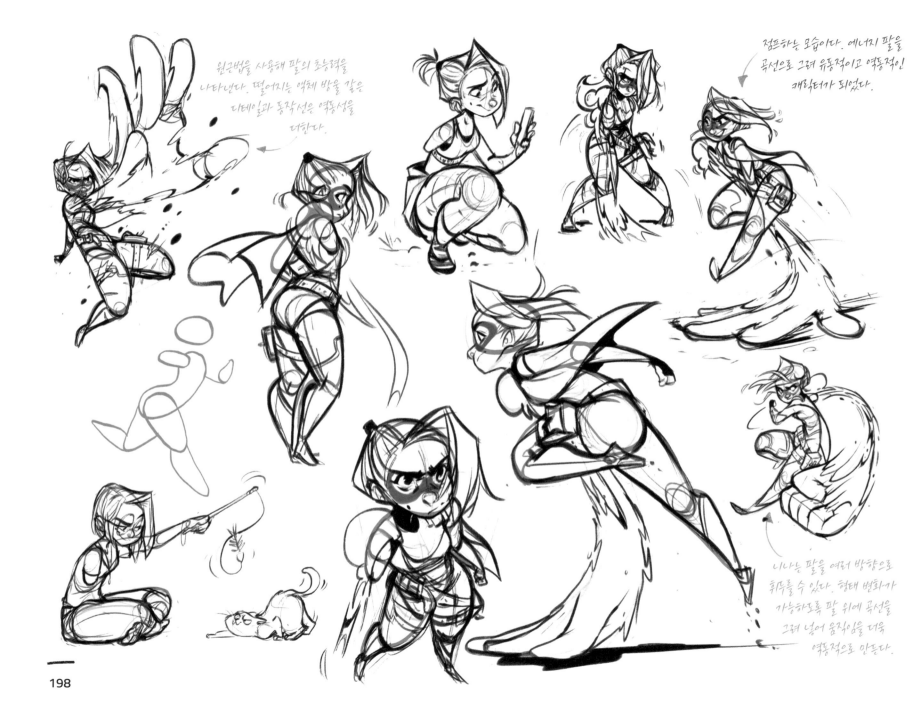

원근법을 사용해 팔의 초능력을
나타낸다. 떨어지는 액체 방울 같은
디테일과 동작선은 역동성을
더한다.

점프하는 모습이다. 에너지 팔을
곡선으로 그려 유동적이고 역동적인
캐릭터가 되었다.

니나는 팔을 여러 방향으로
휘두를 수 있다. 형태 변화가
가능하도록 팔 위에 곡선을
그려 넣어 움직임을 더욱
역동적으로 만든다.

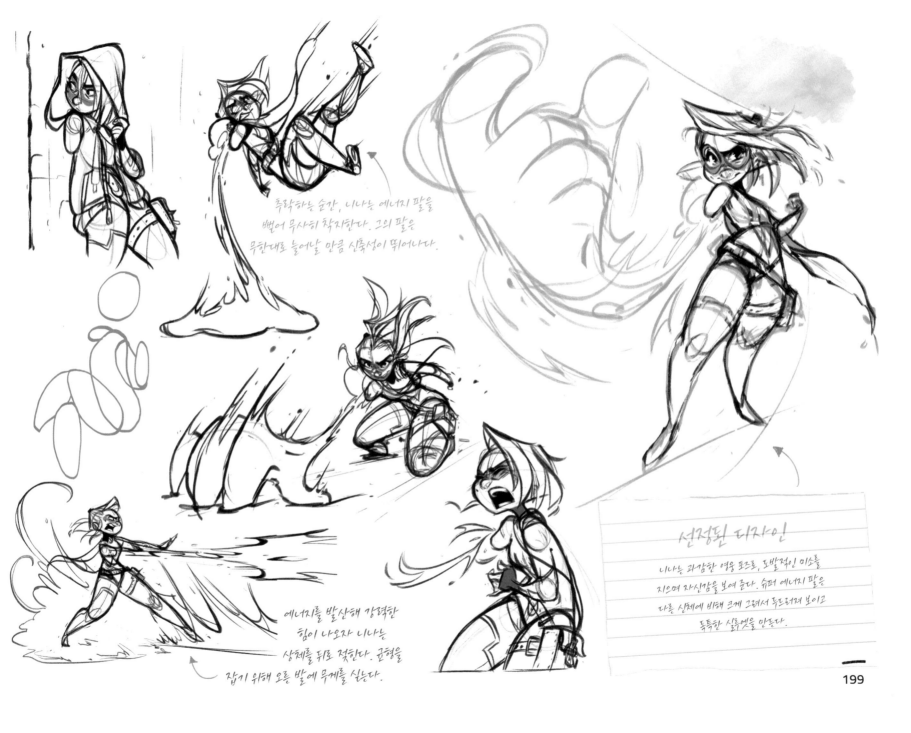

추락하는 순간, 니나는 에너지 팔을
뻗어 무사히 착지한다. 그의 팔은
무한대로 늘어날 만큼 신축성이 뛰어나다.

에너지를 발산해 강력한
힘이 나오자 니나는
상체를 뒤로 젖힌다. 균형을
잡기 위해 오른 발에 무게를 싣는다.

선정된 디자인

니나는 과감한 영웅 포즈로, 도발적인 미소를
지으며 자신감을 보여 준다. 슈퍼 에너지 팔은
다른 신체에 비해 크게 그려서 두드러져 보이고
둑특한 실루엣을 만든다.

우주 황제

가리 비야레알 *Gary Villarreal*

'데오라'는 지성이 뛰어나고 평화를 추구하는
카나리아족을 다스리는 우주 황제다.
정글 유토피아인 고향 행성은 필수 미네랄이
풍부한 우라칸 사막으로 둘러싸여 있다.
데오라는 천성적으로 다정하고 공감 능력이
뛰어나다. 하지만 직설적일 때도 있으며,
상황이 걷잡을 수 없이 악화되면 권위적으로
통제해야 할 때를 안다. 거대한 머리장식과
화려하게 장식된 황실 의상과 의식용 장신구로
그를 쉽게 알아볼 수 있다.

처음에는 거대한 우주 크리처 등 위에 앉은 모습을
생각했지만, 다른 캐릭터를 추가하면
메인 디자인을 향한 관심이
줄어들 수도 있기에 포기했다.

그는 경계심을 풀고
환하게 미소 짓는다.
그의 다정한 성격을 드러낸다.

황제의 업무에
집중할 때
섬세하고 차분한
표정을 짓는다.

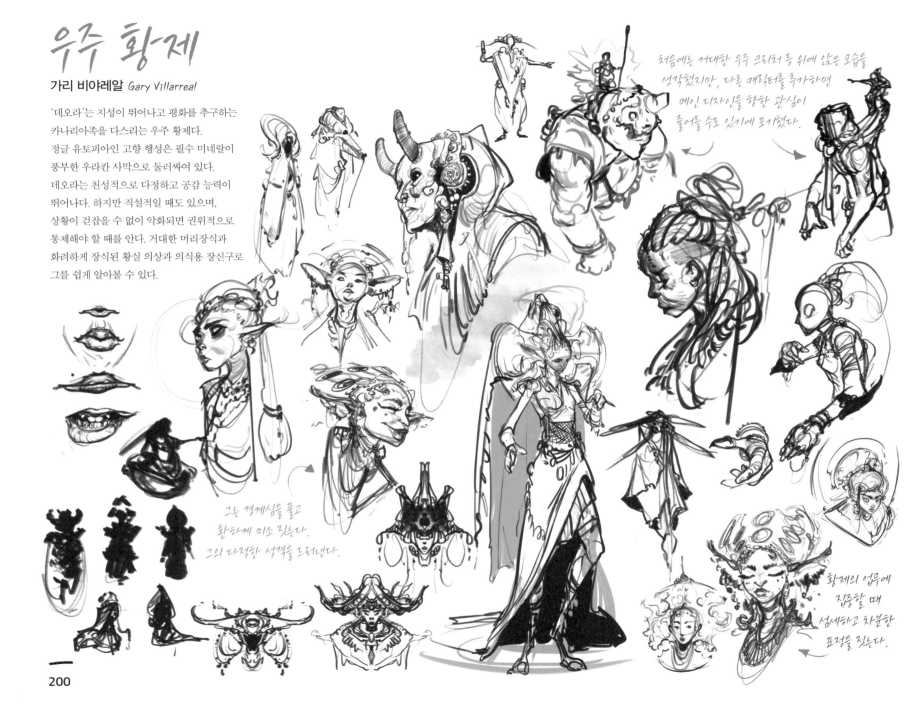

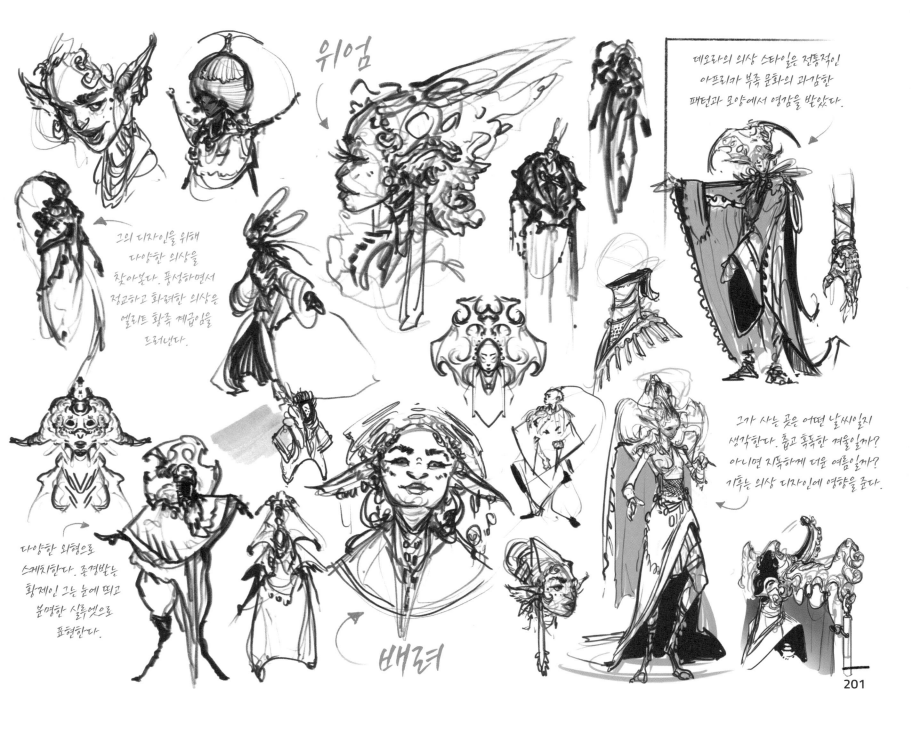

위엄

그의 디자인을 위해
다양한 의상을
찾아본다. 풍성하면서
정교하고 화려한 의상을
엘리트 황족 계급임을
드러낸다.

데오라의 의상 스타일은 전통적인
아프리카 부족 문화의 과감한
패턴과 모양에서 영감을 받았다.

그가 사는 곳은 어떤 날씨일지
생각한다. 춥고 혹독한 겨울일까?
아니면 지독하게 더운 여름일까?
기후는 의상 디자인에 영향을 준다.

다양한 외형으로
스케치한다. 존경받는
황제인 그는 눈에 띄고
분명한 실루엣으로
표현한다.

배려

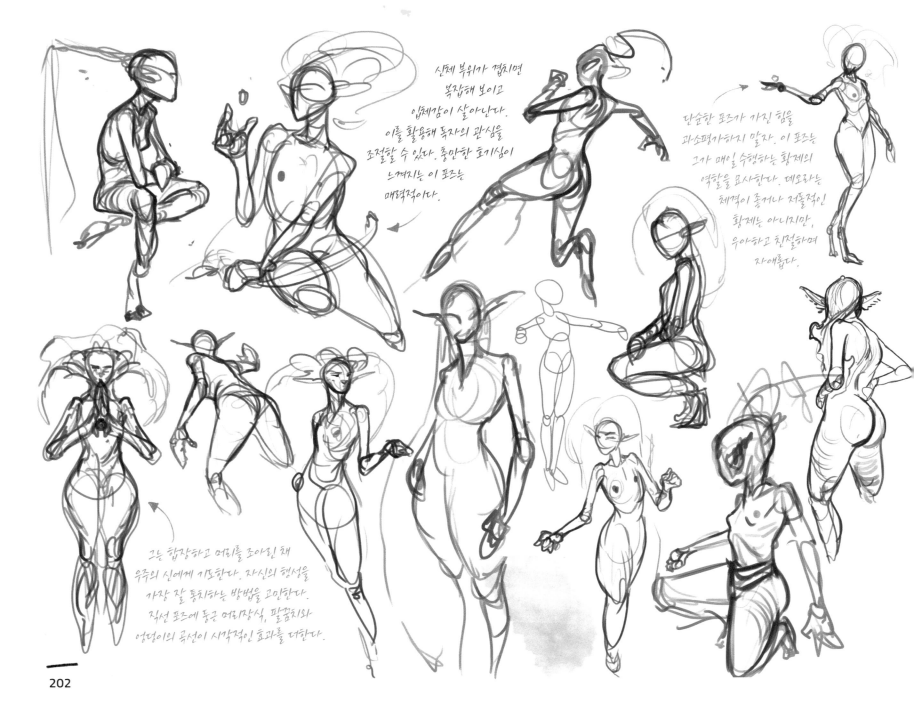

신체 부위가 겹치면
복잡해 보이고
입체감이 살아난다.
이를 활용해 독자의 관심을
조절할 수 있다. 통찰한 호기심이
느껴지는 이 포즈는
매력적이다.

단순한 포즈가 가진 힘을
과소평가하지 말자. 이 포즈는
그가 매일 수행하는 황제의
역할을 묘사한다. 데오라는
체격이 좋거나 저돌적인
황제는 아니지만,
우아하고 친절하며
자애롭다.

그는 합장하고 머리를 조아린 채
우주의 신에게 기도한다. 자신의 행성을
가장 잘 통치하는 방법을 고민한다.
직선 포즈에 둥근 머리장식, 팔꿈치와
엉덩이의 곡선이 시각적인 효과를 더한다.

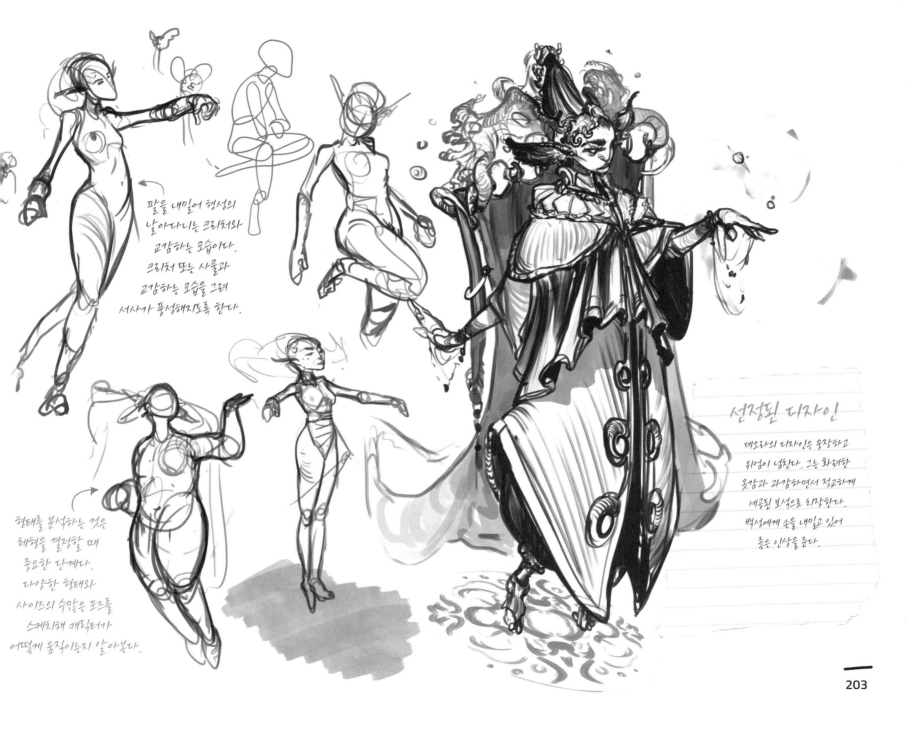

팔을 내밀어 행성의
날아다니는 크리처와
교감하는 모습이다.
크리처 또는 사물과
교감하는 모습을 그려
서사가 풍성해지도록 한다.

형태를 분석하는 것은
체형을 결정할 때
중요한 단계다.
다양한 형태와
사이즈의 수많은 포즈를
스케치해 캐릭터가
어떻게 움직이는지 알아본다.

선정된 디자인

데오라의 디자인은 웅장하고
위엄이 넘친다. 그는 화려한
옷감과 과감하면서 정교하게
세공된 보석으로 치장한다.
백성에게 손을 내밀고 있어
좋은 인상을 준다.

엘프 공주

에리카 와이즈만 *Erika Wiseman*

'아나이스'는 모험을 간절히 꿈꾸는
반항적인 엘프 공주다. 정리하지 않은
긴 곱슬머리를 길게 늘어뜨렸다.
그는 모험에 적합하면서도 사람들이
왕족임을 유추할 수 있을 만큼 세련된
스타일의 옷을 즐겨 입는다. 철부지
개구쟁이는 아니지만 때때로 그의
장난기가 문제를 일으킬 때도 있다.
자연을 다스릴 수 있는 마법 능력으로
깊은 숲을 쉽게 가로지를 수 있다.
그는 새로운 것을 발견할 때 느끼는
스릴을 좋아한다.

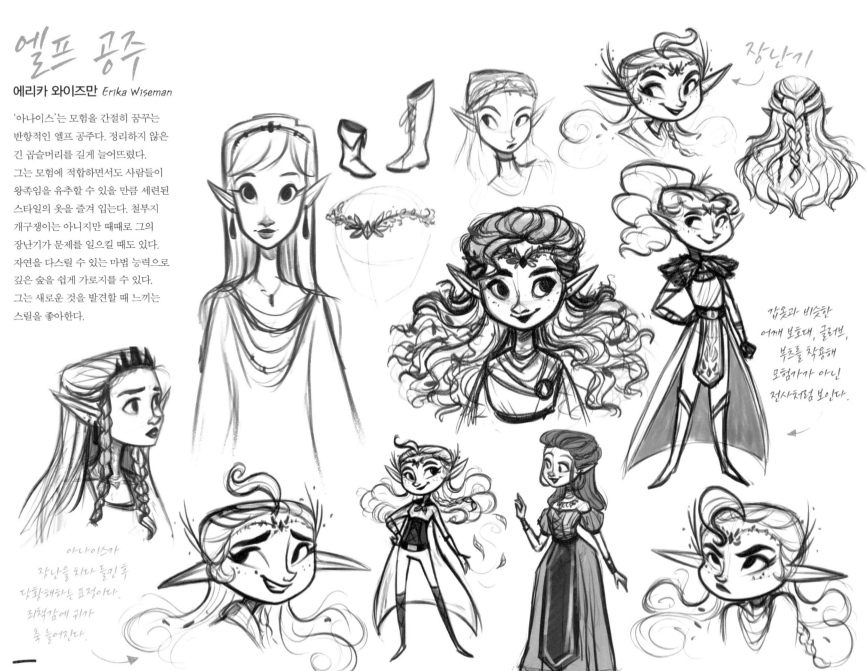

장난기

아나이스가
장난을 치다 들킨 후
당황해하는 표정이다.
죄책감에 귀가
죽 늘어진다.

갑옷과 비슷한
어깨 보호대, 글러브,
부츠를 착용해
모험가가 아닌
전사처럼 보인다.

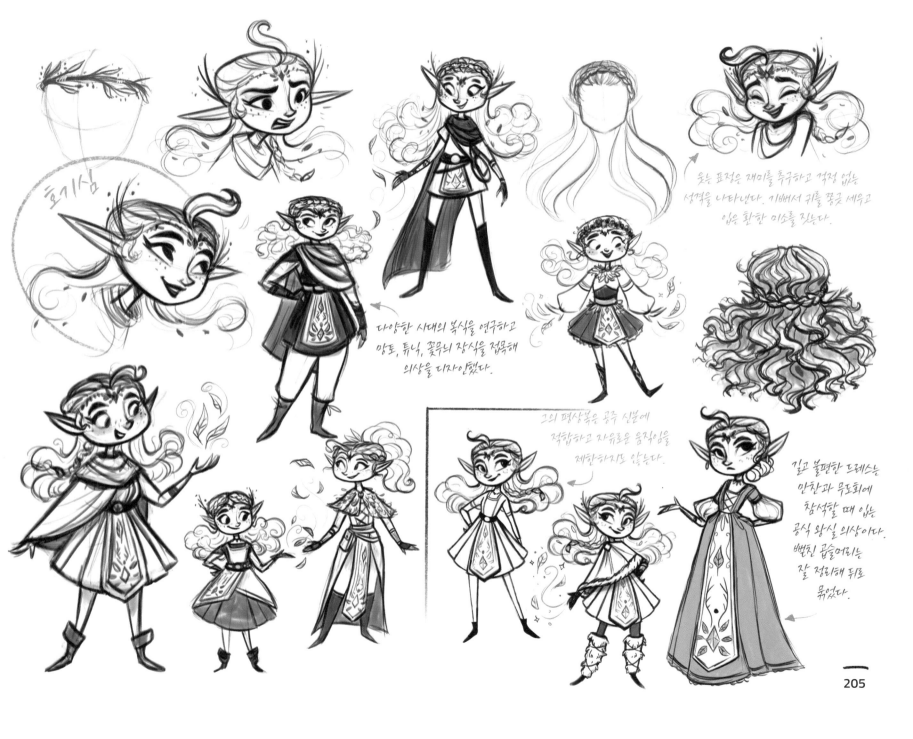

호기심

웃는 표정은 재미를 추구하고 걱정 없는 성격을 나타낸다. 기뻐서 귀를 쫑긋 세우고 입은 환한 미소를 짓는다.

다양한 시대의 복식을 연구하고 망토, 튜닉, 꽃무늬 장식을 접목해 의상을 디자인했다.

그의 평상복은 공주 신분에 적합하고 자유로운 움직임을 제한하지도 않는다.

길고 불편한 드레스는 만찬과 무도회에 참석할 때 입는 공식 왕실 의상이다. 뻗친 곱슬머리는 잘 정리해 뒤로 묶었다.

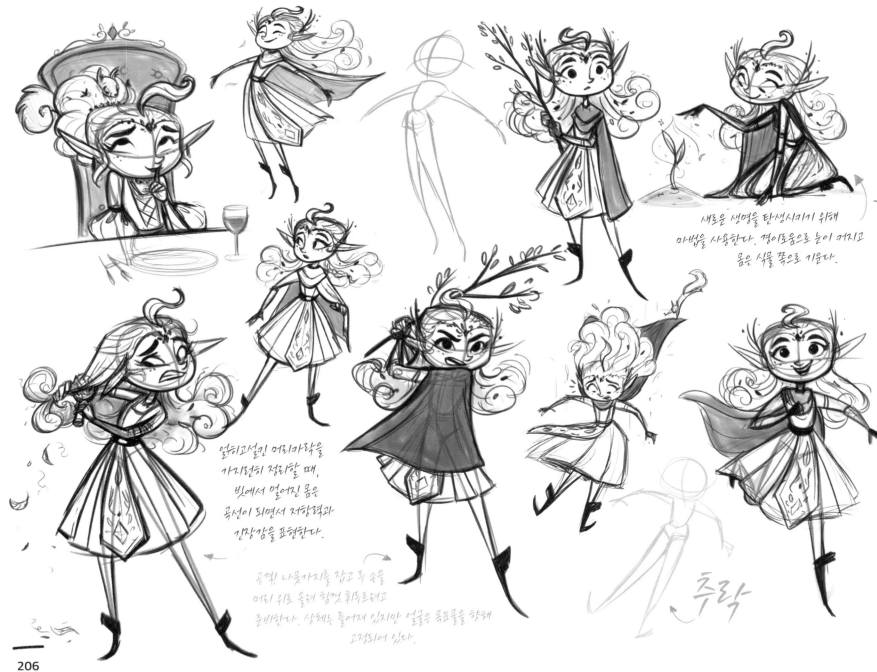

새로운 생명을 탄생시키기 위해
마법을 사용한다. 경이로움으로 눈이 커지고
몸은 식물 쪽으로 기운다.

엉키고설킨 머리카락을
가지런히 정리할 때,
빗에서 멀어진 몸은
곡선이 되면서 저항력과
긴장감을 표현한다.

공격! 나뭇가지를 잡고 두 손을
머리 위로 올려 힘껏 휘두르려고
준비한다. 상체는 틀어져 있지만 얼굴은 목표물을 향해
고정되어 있다.

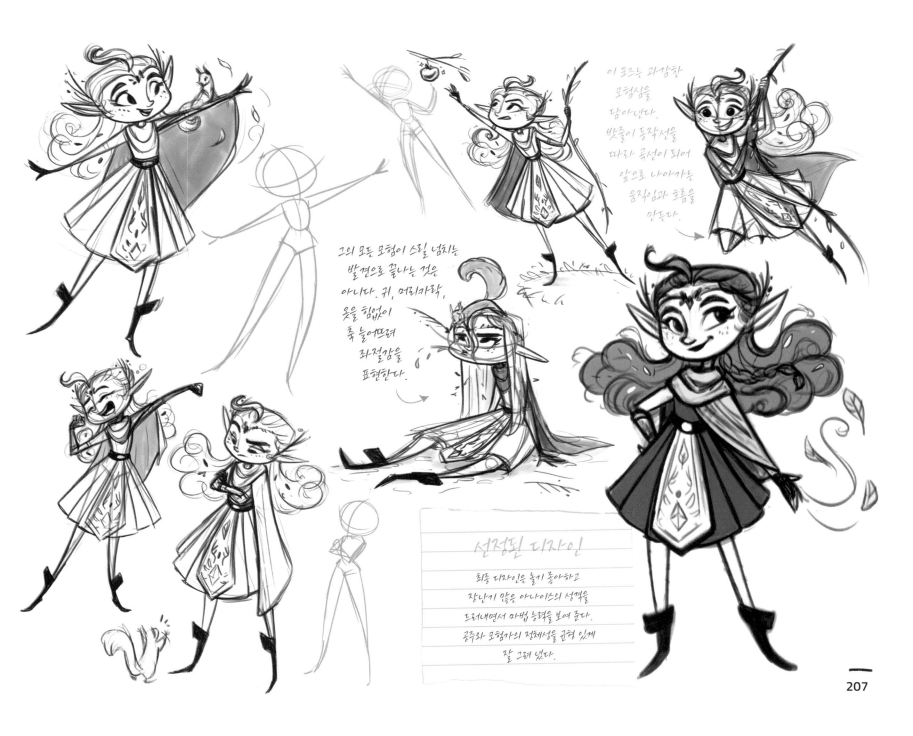

이 포즈는 과감한 모험심을 담아낸다. 밧줄이 동작선을 따라 곡선이 되어 앞으로 나아가는 움직임과 흐름을 만든다.

그의 모든 모험이 스릴 넘치는 발견으로 끝나는 것은 아니다. 귀, 머리카락, 옷을 힘없이 축 늘어뜨려 좌절감을 표현한다.

선정된 디자인

최종 디자인은 놀기 좋아하고 장난기 많은 아나이스의 성격을 드러내면서 마법 능력을 보여 준다. 공주와 모험가의 정체성을 균형 있게 잘 그려 냈다.

아티스트 프로필

마틴 아벨 *Martin Abel*
프리랜서 아티스트
martinabelart.com
호주의 아티스트. 보드 게임을 즐기며, 유튜브 콘텐츠와 판타지 작품을 만든다. 피자와 커피만 있다면, 마법의 요정 왕국에 살고 싶어 한다.

크리스 에이블스 *Chris Ables*
캐릭터 디자이너, 일러스트레이터, 비주얼 디벨롭먼트 아티스트
chrisablesart.com
미국 L.A.에서 활동하는 일러스트레이터이자 비주얼 디벨롭먼트 아티스트. 애니메이션, 영화, 방송, 출판 업계에서 10년 이상 활동했다.

아마고이아 아기레 *Amagoia Agirre*
일러스트레이터
lacont.artstation.com
스페인에서 활동하는 프리랜서 일러스트레이터이자 코믹 아티스트. 현재 다양한 화집과 코믹스, 개인 프로젝트 작업을 하고 있다.

아흐메드 알두리 *Ahmed Aldoori*
유튜버, 콘셉트 아티스트
ahmedaldoori.com
미국 캘리포니아 소재 아트 센터 칼리지 오브 디자인(ACCD)을 졸업하고 콘셉트 아티스트로 활동한다. 유튜브 채널을 운영하면서 강좌, 팟캐스트, 리뷰를 공유한다.

다도 "dadotronic" 알메이다 *Dado "dadotronic" Almeida*
2D 아티스트
dadoalmeida.com
90년대 비디오 게임 작품에 영감을 받은 다도는 이전의 황금 시대를 소환한다. 그 시절의 향수를 미래 세대에 맞게 새로운 감각의 작품으로 만든다.

올가 "Asu ROCKS" 안드리엔코 *Olga "Asu ROCKS" Andriyenko*
캐릭터 디자이너, 일러스트레이터, 콘셉트 & 스토리 아티스트
asurocks.de
평생 동안 캐릭터와 스토리를 만들었다. 게임 업계에서 성공을 거둔 뒤, 지금은 애니메이션과 자신의 스토리에 집중하고 있다.

브렛 빈 *Brett Bean*
캐릭터 디자이너 & 코믹 아티스트
brettbean.com
동물원 순찰대(Zoo Patrol Squad) 시리즈를 출간했다. 영화, 게임, 만화 분야에서 디즈니, 드림웍스, 라이엇 게임즈, 짐 헨슨 크리처 숍, 마블, 펭귄북스, 스콜라 스틱 등에 작품이 실렸다.

앨리슨 버그 *Allison Berg*
캐릭터 & 비주얼 디벨롭먼트 아티스트
allisonberg2.wixsite.com/portfolio
프리랜서 캐릭터 디자이너이자 비주얼 디벨롭먼트 아티스트. 현재 캐나다 빅토리아 대학교에 재학 중이다. 전공은 컴퓨터 공학, 부전공은 시각 미술이다.

타노 본판티 *Tano Bonfanti*
콘셉트 아티스트
artstation.com/tanobonfanti
아르헨티나 산타페에서 활동하는 콘셉트 아티스트. 엔터테인먼트 산업에 종사하고 있다. 그는 건축학을 공부한 뒤, 콘셉트 아트 분야에서 커리어를 쌓았다. 게임과 영화를 좋아한다.

로라 브라가 *Laura Braga*
코믹 아티스트
instagram.com/laura_braga.art
코믹스 국제 학교와 디즈니 아카데미를 나왔다. 스토리보드 아티스트, 일러스트레이터, 컬러리스트로서 활동했다. 그는 DC 코믹스, 아치 코믹스, 마블 코믹스 아티스트 출신이다.

데번 브래그 *Devon Bragg*
백그라운드 디자이너 & 캐릭터 디자이너
devonbraggart.myportfolio.com

미국 메릴랜드 출생. 현재 캘리포니아 니켈로디언 스튜디오에서 미들모스트 포스트(Middlemost Post) 시리즈 백그라운드 디자이너로 일한다. 그는 캐릭터 디자인, 백그라운드 페인팅, 프로그램 기획을 좋아한다.

에바 카브레라 *Eva Cabrera*
코믹 아티스트 & 일러스트레이터
behance.net/evacabrera

미국 라틴계 코믹 아티스트로 멕시코 스튜디오 보우디카 코믹스의 공동 창업자. 윌 아이스너와 GLAAD상 후보에 올랐다. 그는 마술과 자연을 좋아하고, 자신의 경험을 유튜브에 공유한다.

로라 카트리넬라 *Laura Catrinella*
일러스트레이터 & 캐릭터 디자이너
lauracatrinella.com

인도네시아에서 태어나 자랐다. 일러스트레이터와 캐릭터 디자이너로 커리어를 쌓고 있다. 현재 게임 스튜디오에서 일한다. 밴쿠버에서 닥스훈트 두 마리와 살고 있다.

토머스 체임벌린 - 킨 *Thomas Chamberlain - Keen*
캐릭터 콘셉트 아티스트
artstation.com/tck

플레이그라운드 게임즈의 캐릭터 콘셉트 아티스트. 차기작《페이블》을 작업 중이다. 그는 음악과 조각, 뜨개질과 요리 등 모든 창의적인 활동을 좋아한다.

산드로 클레우조 *Sandro Cleuzo*
캐릭터 디자이너 & 애니메이터
inspectorcleuzo.blogspot.com

브라질 출생. 독학으로 그림을 배워 캐릭터 디자이너와 애니메이터가 되었다.《아나스타샤》,《쿠스코? 쿠스코!》,《판타지아 2000》,《메리 포핀스 리턴즈》,《클라우스》 등 많은 애니메이션 영화를 작업했다.

사라 콘라드센 *Sarah Conradsen*
일러스트레이터
sarahconradsen.com

어린이 도서 일러스트레이터이자 출판 및 애니메이션 업계에서 활동하는 캐릭터 디자이너.

러셀 델 소코로 *Russell Del Socorro*
캐릭터 디자이너
artstation.com/russelldelsocorro

애니메이션 및 비디오 게임의 캐릭터 디자이너이자 일러스트레이터. 캐나다 토론토에서 활동한다.

마그달리나 디아노바 *Magdalina Dianova*
캐릭터 디자이너
instagram.com/magdalina.dianova

독학으로 캐릭터 디자이너가 되어 애니메이션 업계에서 활동 중이다. 패트리온 콘텐츠를 개발하고 있다. 드로잉 이외에도 기타 연주, 베이킹, 등산을 좋아한다.

재키 드루위코 *Jackie Droujko*
캐릭터 디자이너
jackiedroujko.com

캐나다 밴쿠버에서 활동하는 캐릭터 디자이너. 현재 넷플릭스 장편 애니메이션 작업을 하고 있다. 드림웍스 TV, 워너 브라더스, 루카스필름 등의 회사와 일했다.

마르타 가르시아 나바로 "MARGANA" *Marta Garcia Navarro "MARGANA"*
프리랜서 일러스트레이터
instagram.com/margana_mgn

스페인 마드리드에서 활동하는 일러스트레이터이자 캐릭터 디자이너. 그는 비디오 게임의 콘셉트 캐릭터를 디자인하고, 어린이 도서에 일러스트레이션을 그린다. 의뢰를 받아 초상화를 작업하기도 한다.

레오 고메스 "The Chulo" *Leo Gómez "The Chulo"*
일러스트레이터, 영화 제작자, 작가
instagram.com/thechuloart
콜롬비아 출생 일러스트레이터. 파리로 이민을 가서 독립 영화 제작에 뛰어들었다.

타라네 카리미 *Taraneh Karīmī*
수석 아티스트
taraneh.me
이란 출생. 그래픽 디자이너로 자신의 커리어를 시작했다. 디지털 일러스트레이션 분야로 옮겨 게임 업계의 콘셉트 아티스트로 활동한다. 현재 네덜란드에 거주한다.

마고 킨드하우저 *Margaux Kindhauser*
만화책 작가, 일러스트레이터, 예술 학교 교사
instagram.com/margauxmara
프랑스 시리즈 만화 《클루스》의 작가로 데뷔했다. 현재 미술 선생님으로 일하며 그래픽 노블 시리즈 《스피리트》 작업을 하고 있다.

리사너 쿠테이우 *Lisanne Koeteeuw*
일러스트레이터 & 캐릭터 아티스트
instagram.com/lizzie_sketches
네덜란드에 거주하는 일러스트레이터이자 캐릭터 디자이너. 스케치와 이야기하기, 과장된 헤어스타일 및 무도회 의상 그리기를 좋아한다.

캐시 쿠오 *Cassey Kuo*
스토리보드 아티스트
kckuo.com
움직임과 해부학을 좋아하는 애니메이션 스토리 아티스트. 비주얼 디벨롭먼트 아티스트와 캐릭터 디자이너로 활동했다. 현재 티트마우스 제작사에서 일한다.

조르디 라페브레 *Jordi Lafebre*
작가, 아티스트, 캐릭터 디자이너
jordilafebre.format.com
바르셀로나 출생. 출판과 애니메이션 업계에서 활동하는 일러스트레이터이자 아티스트. 자신의 그래픽 노블도 여러 권 집필했다. 그는 모든 이미지에 스토리가 있다고 믿는다.

잭클린 드 레온 *Jacquelin de Leon*
일러스트레이터 & 코믹 아티스트
jacquelindeleon.com
미국 캘리포니아 산호세에서 활동하는 일러스트레이터. 라구나 칼리지 오브 아트 앤드 디자인(LCAD)에서 일러스트레이션 예술학 학사 학위를 취득했다. 강렬한 색으로 신비로운 캐릭터를 그린다.

시얼샤 루 *Saoirse Lou*
일러스트레이터
saoirselou.com
영국에 거주하는 어린이 도서 일러스트레이터. 어린이 도서에 들어가는 독특하고 화려한 삽화를 그린다. 그의 삽화에는 관심 분야인 자연과 신화가 종종 등장한다.

코라 루이스 *Corah Louise*
일러스트레이터 & 캐릭터 디자이너
corahlouise.com
영국 출생의 프리랜서 일러스트레이터이자 캐릭터 디자이너. 도서관 위층에 위치한 소규모 사무실에서 캐릭터를 디자인하고, 스토리를 짜며, 자신의 회사에 필요한 제품을 만든다.

그레텔 루스키 *Gretel Lusky*
일러스트레이터 & 코믹스 아티스트
gretellusky.com
애니메이션 업계에서 활동하는 일러스트레이터이자 캐릭터 디자이너. 이후 코믹스 업계로 진출했다. DC 코믹스와 마블, IDW와 넷플릭스 등 여러 제작사의 프로젝트를 담당했다.

타시아 M S *Tasia M S*
일러스트레이터
tasiams.com
남아프리카 공화국 요하네스버그 출생의 프리랜서 일러스트레이터이자 애니메이터. 연필을 잡기 시작한 이후로 그림을 그렸고 3D/2D 애니메이션을 공부했다.

마리아 리아 말란드리노 *Maria Lia Malandrino*
일러스트레이터 & 스토리 아티스트
mlmillustration.com
이탈리아의 프리랜서 일러스트레이터. 디즈니, 아셰트, 스윗 체리 등 수많은 제작사의 장난감 및 상품 제작을 위한 캐릭터 디자이너로 활동했다.

마르비 만초니 *Marvi Manzoni*
2D 디자인 감독
marvimanzoni.com
브라운 백 필름에서 일하는 2D 디자인 감독이다. 여가 시간에는 친구들을 위해 베이킹을 즐긴다.

아나 마리아 *Ana Marija*
비주얼 디벨롭먼트 아티스트 & 캐릭터 디자이너
instagram.com/madebyinkyjar
출판과 비디오 게임, 애니메이션 업계에서 캐릭터 디자인을 담당하는 디지털 아티스트. 그가 좋아하는 작업은 캐릭터를 위한 배경을 설명해 캐릭터를 생동감 있게 구현하는 것이다.

발렌티나 밀로세비크 *Valentina Millosevich*
비주얼 디벨롭먼트 아티스트
artofval.com
이탈리아의 비주얼 디벨롭먼트 아티스트. 자신의 인생을 미술, 캐릭터와 새로운 세계로 채우려 한다. 여행을 좋아하고 주변 환경에서 영감을 받는다.

올리베르 외드마르크 *Oliver Ödmark*
수석 콘셉트 아티스트
artstation.com/oliverodmark
스웨덴의 시골 마을에서 자랐다. 게임 업계에서 10년 이상 캐릭터 디자인을 담당한 콘셉트 아티스트다.

토니코 판토하 *Toniko Pantoja*
2D 애니메이터, 스토리 아티스트, 캐릭터 디자이너
tonikopantoja.com
애니메이션 업계의 스토리 아티스트, 2D 애니메이터, 캐릭터 디자이너. 현재는 장편 영화 및 TV 분야에서 스토리 아티스트로 활동하고 있다.

박예원 *Yewon Park*
비주얼 디벨롭먼트 아티스트
yewon-park.info
아트 센터 칼리지 오브 디자인(ACCD)을 졸업했다. 게임, 애니메이션, TV 스튜디오(블리자드 엔터테인먼트와 드림웍스 애니메이션 등)의 비주얼 디벨롭먼트, 백그라운드, 캐릭터 디자인 분야에서 일했다.

발렌타인 "Valp" 파시 *Valentine "Valp" Pasche*
코믹 아티스트, 배리언트 커버 아티스트, 작가, 컬러리스트
instagram.com/valentinepasche
2001년 이후로 프랑스 만화 업계에 종사하면서 코믹 아티스트로 많은 시리즈를 출간했다. 마블을 포함해 롤플레잉 게임 회사에서 배리언트 커버 아티스트로 활동했다.

스테파니 페퍼 *Stephanie Pepper*
일러스트레이터
stephaniepepper.com
캐릭터 디자인에 심취한 일러스트레이터. 스쿨 오브 비주얼 아트(School of Visual Arts)에서 일러스트레이션을 공부했다. 미국 뉴욕 출생이지만 현재 호주에서 거주한다.

기유 랑셀 *Guille Rancel*
캐릭터 디자이너 & 일러스트레이터
instagram.com/guillerancel
최근 작품으로 만화 《에미 드림캐처》와 《소루네》가 있다. 그의 작품은 《CDQ(Character Design Quarterly)》, 《매스터 오브 아나토미》, 《스토리 타임 매거진》, 《이매진FX》에 게재되었고 B-워터 애니메이션 스튜디오와 애니메이션 멘토 학교에서 사용되었다.

알무 레돈도 *Almu Redondo*
미술 감독
almuredondo.com
스페인의 미술 감독, 콘셉트 아티스트, 스토리보드 아티스트. 카툰 살룬, 라이엇 게임즈, 액시스 스튜디오, 디즈니, 유니버설에서 일했다.

조아킴 리딩거 *Joakim Riedinger*
수석 애니메이터 & 콘셉트 아티스트
jouak.com
《스파이더맨: 뉴 유니버스》, 《미니언즈》, 《왕좌의 게임》을 포함해 여러 프로젝트를 담당한 프랑스인 애니메이터. 《스파이더맨: 파 프롬 홈》으로 애니상 후보에 올랐다.

스테파니 리조 *Stephanie Rizo*
캐릭터 디자이너 & 스토리 아티스트
stephanierizo.com
멕시코계 미국인으로 캐릭터 디자이너이자 스토리 아티스트. 남캘리포니아에서 활동하는 그는 오렌지 코스트 대학에서 스토리 일러스트레이션을 공부했다. 소니, 니켈로디언, 워너 브라더스, 디즈니에서 일했다.

레나토 롤단 라미스 *Renato Roldan Ramis*
콘셉트 아티스트
instagram.com/renato3xl
애니메이터, 캐릭터 디자이너, 스토리보드 아티스트로 자신의 커리어를 시작했다. 지난 7년간 미술 감독으로 활동하다가 반다이 남코에 콘셉트 아티스트로 입사했다.

저스틴 런폴라 *Justin Runfola*
캐릭터 디자이너
justinrunfola.com
링링 칼리지 오브 아트 앤드 디자인(RCAD)에서 일러스트레이션 예술학 학사 학위를 취득했다. 그는 프리랜서 일러스트레이터로 활동하다가 애니메이션 디자이너로 전향했다.

누르 소피 *Noor Sofi*
비주얼 디벨롭먼트 아티스트
noorsofi.com
캘리포니아 버뱅크에 거주하는 비주얼 디벨롭먼트 아티스트. 현재 타이코 애니메이션 스튜디오에서 일한다. 시간을 들여 자신만의 스토리를 만들겠다는 포부를 갖고 있다.

에바 슈퇴커 "EvaYabai" *Eva Stöcker "EvaYabai"*
수석 미술 감독 & 일러스트레이터
instagram.com/evayabai
독일 베를린에서 고양이 두 마리와 함께 살고 있는 광고 미술 감독이다. 캐릭터를 구상하고 그리면서 여가 시간을 보낸다.

가리 비야레알 *Gary Villarreal*
수석 콘셉트 아티스트
instagram.com/villarrte
영화 및 게임 업계의 수석 콘셉트 아티스트. 그는 전통적인 작업과 스토리텔링, 캐릭터 디자인과 독특한 표현 스타일로 유명하다.

에리카 와이즈만 *Erika Wiseman*
일러스트레이터 & 캐릭터 디자이너
instagram.com/erikathegoober
프리랜서 일러스트레이터이자 캐릭터 디자이너. 그는 유쾌하면서 친숙한 캐릭터를 만들고, 동료 아티스트들이 성장하고 발전할 수 있도록 돕는다.

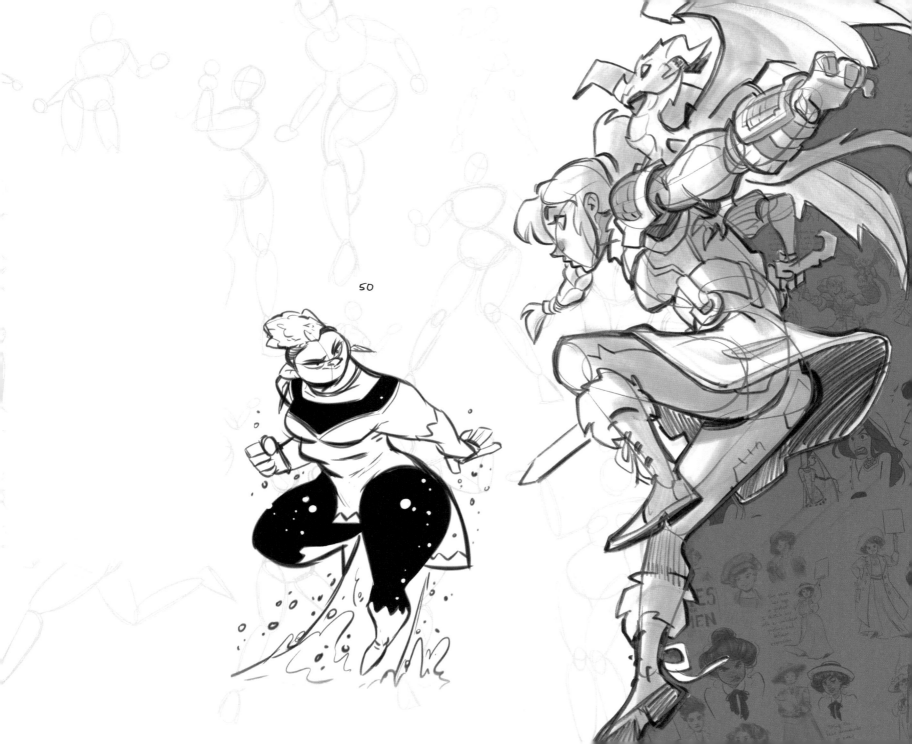

50

히로인 캐릭터 디자인 도감

초판인쇄 2023년 12월 29일
초판발행 2023년 12월 29일

지은이 3dtotal 편집부
옮긴이 박현희
발행인 채종준

출판총괄 박능원
국제업무 채보라
책임편집 권새롬
디자인 홍은표
마케팅 조희진
전자책 정담자리

브랜드 므큐
주소 경기도 파주시 회동길 230 (문발동)
투고문의 ksibook13@kstudy.com

발행처 한국학술정보(주)
출판신고 2003년 9월 25일 제406-2003-000012호
인쇄 북토리
저작권사 3dtotal

3dtotal Publishing

ISBN 979-11-6983-799-6 13650

므큐는 한국학술정보(주)의 아트 큐레이션 출판 전문브랜드입니다.
무궁무진한 일러스트의 세계에서 가치 있는 정보를 수집하고 선별해 독자에게 소개한다는 뜻을 담고 있습니다.
'예술'이 가진 아름다운 가치를 전파해 나갈 수 있도록, 세상에 단 하나뿐인 책을 만들고자 합니다.

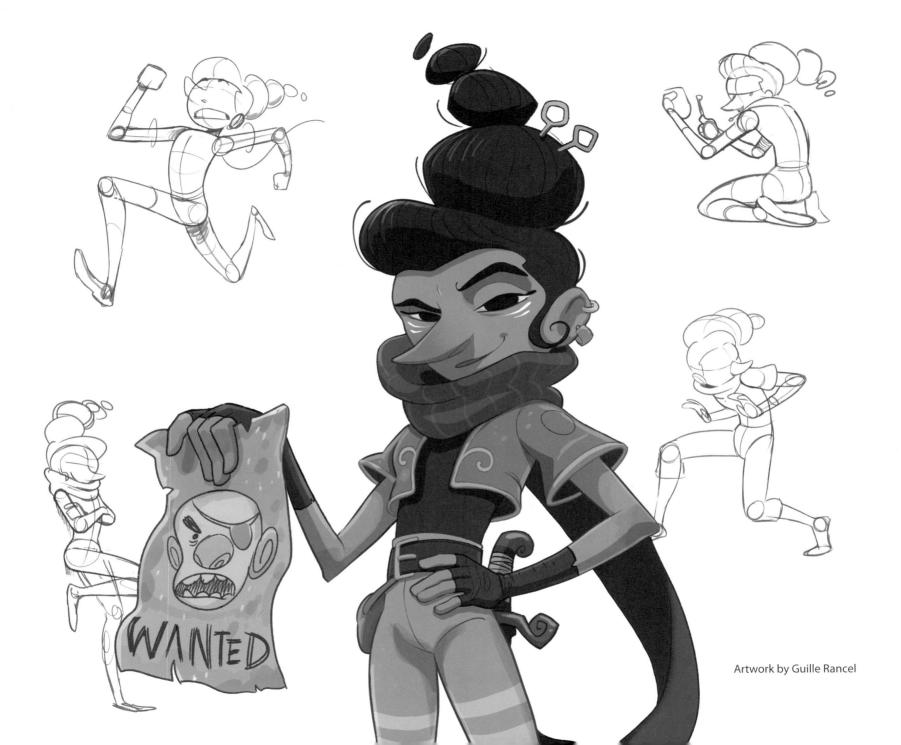

Artwork by Guille Rancel

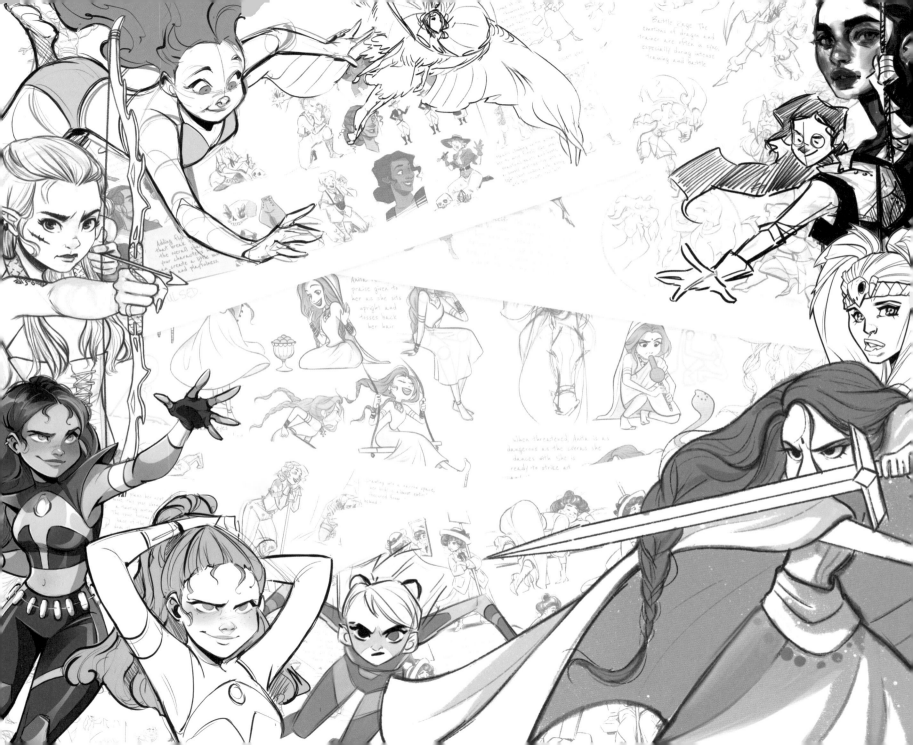